Art in Space and Time
Essays on Ancient Chinese Art by Wu Hung

时空中的美术

巫鸿中国美术史文编二集

*

[美] 巫鸿 著

梅玫 肖铁 施杰 等译

生活·讀書·新知三联书店

图书在版编目（CIP）数据

时空中的美术：巫鸿中国美术史文编二集／（美）巫鸿著；
梅玫等译 . —北京：生活·读书·新知三联书店，2016.1（2023.9重印）
（开放的艺术史丛书）

ISBN 978－7－108－05297－1

Ⅰ.①时⋯　Ⅱ.①巫⋯　②梅⋯　Ⅲ.①美术史－
中国－文集　Ⅳ.① J120.9-53

中国版本图书馆 CIP 数据核字（2015）第 066004 号

开放的艺术史丛书
时空中的美术——巫鸿中国美术史文编二集

丛书主编	尹吉男
责任编辑	张　琳　杨　乐
装帧设计	宁成春　曲晓华
电脑制作	胡长跃
责任印制	董　欢
出版发行	生活·讀書·新知三联书店
	北京市东城区美术馆东街 22 号　100010
网　　址	www.sdxjpc.com
经　　销	新华书店
印　　刷	天津图文方嘉印刷有限公司
版　　次	2016 年 1 月北京第 1 版
	2023 年 9 月北京第 5 次印刷
开　　本	720 毫米 ×1000 毫米　1/16
印　　张	25
字　　数	380 千字　图 194 幅
印　　数	14,001－17,000 册
定　　价	98.00 元

（印装查询：01064002715；邮购查询：01084010542）

Copyright © 2016 by SDX Joint Publishing Company
All Rights Reserved.
本作品版权由生活·读书·新知三联书店所有。
未经许可，不得翻印。

巫 鸿

作者简介

巫鸿（Wu Hung） 早年任职于北京故宫博物院书画组、金石组，获中央美术学院美术史系硕士。1987年获哈佛大学美术史与人类学双重博士学位，后在该校美术史系任教，1994年获终身教授职位。同年受聘主持芝加哥大学亚洲艺术的教学、研究项目，执"斯德本特殊贡献教授"讲席，2002年建立东亚艺术研究中心并任主任。

其著作《武梁祠：中国古代画像艺术的思想性》获1989年全美亚洲学年会最佳著作奖（李文森奖）；《中国古代美术和建筑中的纪念碑性》获评1996年杰出学术出版物，被列为20世纪90年代最有意义的艺术学著作之一；《重屏：中国绘画的媒介和表现》获全美最佳美术史著作提名。参与编写《中国绘画三千年》（1997）、《剑桥中国先秦史》（1999）等。多次回国客座讲学，发起"汉唐之间"中国古代美术史、考古学研究系列国际讨论会，并主编三册论文集。

近年致力于中国现当代艺术的研究与国际交流。策划展览《瞬间：90年代末的中国实验艺术》（1998）、《在中国展览实验艺术》（2000）、《重新解读：中国实验艺术十年（1990—2000）——首届广州当代艺术三年展》（2002）、《过去和未来之间：中国新影像展》（2004）和《"美"的协商》（2005）等，并编撰有关专著。所培养的学生现多在美国各知名学府执中国美术史教席。

自　序

　　这部文集和《礼仪中的美术》都由三联书店出版，但涵盖的历史时期和讨论的美术作品则有早晚和性质的不同。"礼仪"一书所讨论的对象是史前至三代的陶、玉和青铜礼器，东周以降的墓葬艺术，以及佛教、道教美术的产生和初期发展。在为那部集子所写的序中，我提出之所以没有收入有关卷轴画和其他晚近艺术形式的文章，主要的原因在于"礼仪艺术"的特殊性质以及这种特殊性所要求的特定研究方法和解释方式。其潜台词是：魏晋以后产生的以卷轴画为大宗的"艺术家的艺术"也有着自己的特殊性质，要求以特定的方法去研究和解释。这后一层意思可以说是《礼仪中的美术》所安排下的伏笔，也是编辑目前这部集子的开端。

　　根据这个构想，本集所收的文章中确实有不少是和绘画有关的，其他的讨论对象也大略晚于前集的内容。但当我编完这部集子，回首纵览它的内容的时候，却又发现其基本线索并不是时代的划分或对艺术传统的界说和分类，而是通过一系列相互不甚衔接的历史实例对美术史的研究方法和解释方法进行多元性的探讨。从这个角度说，本书的性质和《礼仪中的美术》有着很大不同。前者有着比较明确的历史框架和内容的凝聚感，本集则以概念和方法为主导，所关注的是这些概念和方法之间的关系以及在阐释历史现象、披露历史逻辑中的潜力。

　　以本集中第一部分所包括的五篇文章为例，它们的题材可说是非常广泛：从美术史中的种种"复古"现象到不同时代对于"废墟"的理念和表现，从传统城市中的计时和报时系统到中国文化中对"仙山"形象的追求，从古代的残碑到后代金石家珍藏的拓片——这些题材并不构成任何内

在的历史联系；之所以放在一起是因为它们都显示了"时间"在美术和视觉文化中的重要性。以此作为观察和解释的核心，这组文章对传统美学理论中的"空间性"和"时间性"二元艺术分类提出了质疑和补充。根据这个传统理论，绘画、雕塑和建筑属于空间性艺术，而音乐、舞蹈和诗歌则属于时间性艺术。这五篇文章所证明的是，在讨论和理解空间性艺术形式中，不同类别和状态的"时间性"常常具有极为关键的作用。

如"复古"是中国艺术中的一个源远流长的机制，从三代的礼制艺术到晚近的绘画书法不绝如缕。要理解这些持续的历史现象，其关键在于发掘"古"在不同时代的理念以及人们如何通过视觉语言把这种理念化为艺术。"废墟"的观念也以线性历史时态为主轴，但与其重新发掘或想象性地缔造消失了的古代，对废墟残缺美的表现意在赋予历史遗迹以新的生命，使"记忆"成为现下文化的有机组成部分。类似的历史时间性也隐含在石刻拓片这种艺术形式中，因为它与古代碑铭的关系总是以二者的相对历史位置来断定，从这种相对位置中诞生出整整一门"碑帖鉴定"的学问。与这种后延的历史时间性相反，中国美术中的无数"仙山"形象则体现了一种对终极时间的前瞻式寻求，其目的在于克服历史时间的局限，以至获得永恒。因此艺术对时间的表现可以具有多种维度，既可以向前后延伸也可以与时俱进。作为与时俱进的模式，古代城市中的报时系统每日每时地控制着城市空间的开合；当这个报时系统消失，传统的城市空间运作也不复存在。

本集第二部分称为"观念的再现"，其中所收的另五篇文章均提出了与特殊美术或美术史现象有关的观念，并以此为契机解释与之有关的美术和美术史现象。同时，这些文章也试图扩展美术史研究中的"观念"的含义。一类观念明显产生于现代美术史的解释系统，往往受到跨学科、跨地域学术交流的启发。比如《东亚墓葬艺术反思》这篇文章从"空间性"、"物质性"和"时间性"三个角度交互考察东亚墓葬的一些基本特质。文章的副题——"一个有关方法论的提案"——指示出这种观念性的思考与对墓葬美术更为历史性的研究的区别。与此类似，《画屏：空间、媒材和主题的互动》一文引进多种现代美术史中的分析观念，如"体"、"面"、"建筑性空间"、"绘画性空间"、"幻视"、"性别空间"等等，通过对"画屏"这种绘画媒介的分析体现出这些观念在美术史研究中的潜在作用。

另一类"观念"则来自于古代文化本身。比如传统文献中常保存有关

于美术和视觉文化的古代话语系统，对它们的发掘有助于我们理解当时人们对于艺术现象的看法和理论化倾向。一个例子是东周时期有关"明器"的理论，反映了当时哲学家和礼学家对丧葬用器不断专职化和形式化的思考和由此产生的新的礼器分类。但古代的艺术概念又不仅仅只存在于哲学和礼学文献之中，也可以由神话传说以至艺术形象加以概括。《神话传说所反映的三种典型中国艺术传统》一文讨论的即为这种现象：有关"夏鼎"、"女娲抟土造人"和"俞伯牙与钟子期"的传说及其艺术表现，分别凝缩了政治艺术、工匠艺术和文人艺术的主要特征。"观念"的最后一种含义是艺术形象的"概念化"以及由此引出的新一轮的艺术创造：通过对明清美术和文学中"十二钗"的对照考证，我提出当文学和艺术中的女性形象不断被概念化的时候，这种概念化本身也提供了一个再想象和再表现的基础，导致新的女性形象的出现。

 本卷的第三部分集中于对绘画图像的释读，但是希望突破美术史研究中对图像志和图像学方法的单纯使用，争取把这两种重要的分析方式和绘画的其他结构成分，如媒材、构图、色彩、风格、叙事、比喻、观看、动机等因素，进行有机的结合。《重访〈女史箴图〉》最有意识地进行了这种探索，在图像志的基础上探讨各段画面的不同表现模式，区分出传统成分和新的因素，结合其他的形式和内容特点，为确定该画的年代寻找最全面的证据。《屏风入画》对南唐时期流传下来的三种绘画样式进行了比较。虽然这些样式的现存例证包括后代的摹本（如传顾闳中的《韩熙载夜宴图》和传周文矩的《重屏图》），但是通过发掘这些作品中隐藏的"历史对话"，我们有可能重构一个特定时期内画家之间的相互启发和竞争，理解这些样式产生的历史原境。《清帝的假面舞会》讨论的是雍正和乾隆皇帝的若干"变装肖像"（costume portraits）：这两位清代皇帝在这些称为"行乐图"的图画中装扮成古代的儒生，或是高僧、仙人甚至外国君主。本文提出欲理解这些不同寻常的肖像，我们必须考虑当时复杂的政治和文化环境，不但包括满汉关系，而且包括全球语境中的华夷关系。这些"变装肖像"的图像志根据也是来源于多种艺术传统，包括清宫收藏的古代绘画和新近传来的欧洲"变装肖像"，因此反映了一种人为的综合。本组中的最后一篇文章以科隆美术馆藏明末闵齐伋版《西厢记》插图为例，讨论中国艺术家对绘画艺术本质的自觉反思。使用"超级绘画"（meta-picture）这一概念，我提出这套插图明确地反映出设计者在绘画图像和绘画媒材这两个层次上的思

考，他的作品因此可以被称作是"关于绘画的绘画"。这一观念在全卷的跋语中得到进一步发挥。题为《绘画的"历史物质性"》，这篇跋语提出"绘画"的定义应该是媒材和图像的结合，而不仅仅是留存下来的图像。对"历史物质性"的研究因此包含了对绘画的原始媒材、环境、目的、观者等一系列因素的重构。

 总的说来，这些文章的目的是希望开阔美术史研究的思维，通过探索新的观念和方法，使这个学科的内涵更为丰富和复杂。从这个角度看，每一篇文章可以说都是开放性的：其目的不在于达到某个铁定的结论，而是希望引出更多的思考和讨论。这也就是翻译、出版这个集子的初衷。

 最后，我希望感谢所有参加翻译和编辑这部文集的朋友和同行，特别是纽约大都会美术馆的梅玫、芝加哥大学的肖铁和施杰，以及三联书店的杨乐。《东亚墓葬艺术反思》一文为我的博士研究生刘聪所译。她不幸于2008年患病逝世。这篇译文是她的最后作品，将它刊载在这部文集里也寄托了我对她的深切怀念。

<div style="text-align:right">

巫鸿

2009年4月于芝加哥

</div>

目 录

上 编　时空的形象　⋯⋯⋯⋯⋯⋯⋯⋯⋯⋯⋯⋯⋯⋯⋯　I

中国艺术和视觉文化中的"复古"模式（2008）⋯⋯⋯⋯⋯⋯⋯　3
　　"复古"的源起⋯⋯⋯⋯⋯⋯⋯⋯⋯⋯⋯⋯⋯⋯⋯⋯⋯　4
　　再造"古人之象"⋯⋯⋯⋯⋯⋯⋯⋯⋯⋯⋯⋯⋯⋯⋯⋯　8
　　复古的语境⋯⋯⋯⋯⋯⋯⋯⋯⋯⋯⋯⋯⋯⋯⋯⋯⋯⋯　10
　　对往昔的"历史化"⋯⋯⋯⋯⋯⋯⋯⋯⋯⋯⋯⋯⋯⋯⋯　13
　　"意图"的模式⋯⋯⋯⋯⋯⋯⋯⋯⋯⋯⋯⋯⋯⋯⋯⋯⋯　15
　　尾声：复古和历史叙事⋯⋯⋯⋯⋯⋯⋯⋯⋯⋯⋯⋯⋯　23

废墟的内化：传统中国文化中对"往昔"的视觉感受和审美（2007）⋯　31
　　丘与墟：消逝与缅怀⋯⋯⋯⋯⋯⋯⋯⋯⋯⋯⋯⋯⋯⋯　31
　　碑和枯树：怀古的诗画⋯⋯⋯⋯⋯⋯⋯⋯⋯⋯⋯⋯⋯　41
　　迹：景中痕⋯⋯⋯⋯⋯⋯⋯⋯⋯⋯⋯⋯⋯⋯⋯⋯⋯　54

说"拓片"：一种图像再现方式的物质性和历史性（2003）⋯⋯⋯　83
　　两种拓片——碑和帖⋯⋯⋯⋯⋯⋯⋯⋯⋯⋯⋯⋯⋯⋯　84
　　拓片的属性⋯⋯⋯⋯⋯⋯⋯⋯⋯⋯⋯⋯⋯⋯⋯⋯⋯　92
　　碑帖鉴定⋯⋯⋯⋯⋯⋯⋯⋯⋯⋯⋯⋯⋯⋯⋯⋯⋯⋯　96

时间的纪念碑：巨形计时器、鼓楼和自鸣钟楼（2003）⋯⋯⋯⋯　109

 传统中国的计时与报时 ··· 110
 北京的钟、鼓楼 ··· 119
 尾声：西式钟楼 ··· 127
玉骨冰心：中国艺术中的仙山概念和形象（2005）··············· 133
 中国艺术中"仙山"的开创 ··································· 134
 仙山绘画及其发展 ·· 138
 仙山在中国绘画中的"个性化"······························ 143
 黄山摄影 ·· 149

中 编 观念的再现 ·· 159

东亚墓葬艺术反思：一个有关方法论的提案（2006）············ 161
 引言 ·· 161
 空间性 ·· 166
 物质性 ·· 174
 时间性 ·· 180
 结论 ·· 187
明器的理论和实践：战国时期礼仪美术中的观念化倾向（2006）······ 193
神话传说所反映的三种典型中国艺术传统（2003）················ 209
画屏：空间、媒材和主题的互动（1995）························ 219
 空间，场所 ·· 220
 界框，图饰 ·· 222
 表面，媒材 ·· 224
 正面，背面 ·· 225
 图像空间，转喻（metonymic）····························· 228

 诗意空间，隐喻（metaphor） ················· 232
 视觉叙事，窥视 ····························· 236
 超级图画（meta-picture）····················· 242
 幻象，幻觉艺术，幻化 ······················· 246
陈规再造：清宫十二钗与《红楼梦》（1997）················· 257
 想象之建筑：曹雪芹太虚幻境中的"十二钗"········ 258
 十二美人的图像志：人物、道具、组合、活动、观众、幻视 ······ 268
 帝国的女性空间：雍正的十二美人屏风及圆明园《园景十二咏》···· 277

下 编　图像的释读 ························· 299

重访《女史箴图》：图像、叙事、风格、时代（2003）············· 301
 图像志、图像学（iconography/iconology）············ 302
 风格、手法（style/technique）··················· 308
 年代 ·································· 319
屏风入画：中国美术中的三种"画中画"（1996）················ 323
 范式之一：叙事性手卷画中的屏风 ··············· 326
 范式之二：《重屏图》和图画幻象 ················ 328
 范式之三：山水画屏和心象 ···················· 330
 终曲：素屏 ······························· 334
关于绘画的绘画：闵齐伋《西厢记》插图的启示（1996）·········· 339
清帝的假面舞会：雍正和乾隆的"变装肖像"（1995）············· 357

跋　绘画的"历史物质性"（2004）···················· 381
文章出处 ······································ 386

上编 | 时空的形象

中国艺术和视觉
文化中的"复古"模式
（2008）

　　这篇文章是我为《再造往昔：中国艺术与视觉文化中的拟古和鉴古》[1]所写的前言的一部分，而"复古"是这部论文集中反复出现的一个概念。这个词有几种英文翻译，每种都反映出对中国文化、艺术及美学理论的逻辑基础及机制的一种独到理解。大部分学者把"复"译成"回归"（returning to），其他学者如牟复礼（Frederick W. Mote）则主张译为"恢复（过往）"（recovering [the past]）。[2]这两种翻译都把"复"看成一种把现在与过去连接起来的自觉尝试，但对这种尝试的方向性和目的性则有不同归纳。"回归"暗示着离开此时此地，向以往的某个时空移动，而"恢复"则强调对往日遗存的信息和资料的失而复得（retrieval），将过去与现在整合为一。这两种理解都点到了"复"在某种特定历史语境下的重要含义，但也都没能够覆盖其全部内涵。

　　对主张把"复"译成"回归"的学者来说，"古"的含义虽然不免抽象，但通常有具体所指。在这种理解下，"复古"一词至少有三种较普遍的英文翻译——"回归古人"（returning to ancients）、"回归古代"（returning to antiquity）和"回归古典"（returning to the archaic）。每种翻译点明了作为自觉回归目的地的"古"的某个方面——三种理解中的"古"的内涵依次是某些历史或神话人物，中国早期文明中的某个"黄金时代"，以及某种文学或艺术风格的体现。由于中文"复古"的词义及概念实际上包含了所有这些方面，每种英文翻译等同于以"复古"观念及实践的某一方面为指涉而将其词义及概念历史化。换句话说，这些

翻译已经开始为"复古"的历史模式提出说明。

这里我想谈的并不是哪种英译更准确、更应该被汉英字典采用。恰恰相反，我以为正是因为这些不同的翻译超越了单一呆板的字典定义，把它们放在一起来看才格外有启发性。作为一种有着广阔内涵的文化、艺术实践，"复古"正是由其变化多端却又不断重复的观念、形式及语境所定义的。英文语境中的不同理解恰能促使我们考察复古的模式及变化。之所以说"不断重复"（recurrent），是因为这些观念、形式和语境有着相似的逻辑、主张及目标，在此我把它们统称为"复古的模式"。所谓"模式"（pattern）通常有两种理解，一种是能够生发出新形态、新事件的已有范式，另一种是能够从既有事物中辨识出来的潜在样板。[3] 在这两种逻辑和方法下，发现这样的模式在本质上不同于重建连续的历史性论述。历史性论述（风格演变或图像学发展的论述均属于此类）是把历史描述、阐释成一个不间断的过程（process）；而"模式的认知"（pattern recognition）（借用科学术语）则试图辨识出某种概念/感知的原型，并观察其在貌似脱节的情境下的种种表现。

"复古"的源起

架构"复古"概念和感知的三个元素在上文提到的三种英译中都已暗示到了：第一个是从现在向过往的回眸；第二个为标明回归目标而将过去历史化；第三个是隔开现在和某个特定过去的"间隙"。任何"复古"的尝试都必须跨越年代和心理上的距离来重新亲近"古"的价值与品味，并将己身融入其中。

是什么样的宗教、社会及意识形态系统最先把这三个元素融入一个整体性的概念/感知框架中去，并为往后的"复古"探索提供了一个基础？很有可能的是，最初的"复古"范式在三代或更早时期的祖先崇拜的信仰与礼仪中就已得到建立。而且，由于祖先崇拜在以后的中国社会中至关重要，人人信仰，并不断地通过文字被公式化，它以两种方式在前现代中国历史中持续地巩固了"复古"的模式：祖先崇拜不但为"复古"实践提供了直接的场合，而且也在普遍意义上规定了中国文化中"现在"和"过去"之间的关系。

对研究中国艺术和视觉文化的人来说，尤其重要的一点是，祖先崇拜通过文字和图像两方面建立了第一个"复古"的范式。由于早期中国绝大多数民众不识字或仅识一点字，在他们反复参与的崇拜祖先的宗教礼仪活动中，具体的视觉形式（包括建筑、仪式表演、器物、图画、装饰等等）肯定会比文献起到更大的规范、引导的作用。下图（图1-1）所示为传世文献所记载的周代王室庙制，标识出若干祖先在宗庙中特定的供奉位置：【4】

第一组： （1）始祖（后稷）
第二组： （2）祧1：文王　　　（3）祧2：武王
第三组： （穆）　　　　　　　（昭）
　　　　 （4）显考　　　　　 （5）皇考
　　　　 （6）王考　　　　　 （7）考

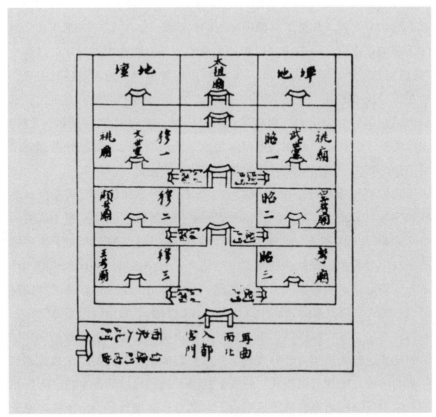

图1-1 根据传世文献复原的周天子宗庙图。

这里我们可以看到周代庙制中的一个很重要的特点，即并非所有的先王都在宗庙里有庙，唯有三组祖先享有此独特地位。这三组是（一）后稷；（二）文王和武王；（三）当今君王的四位直系祖先，又分为昭、穆二系。后稷的始祖庙和文王、武王的祧是永久性的，昭、穆四庙则随新王的登基而更换庙主。（即：当一个君王驾崩，其曾曾祖父将不再占据显考庙，其牌位将移至文王或武王之祧。）这种做法值得注意的一个结果是：随着年代的推移和王系的延伸，"近祖"与"远祖"之间的间距不断加大。同样应该注意到的是，属于第一组先王的始祖后稷与属于第二组的文武二王之间也存在一个时代的间隙。

作为对周代自身历史的一种表述体系，这种庙制有着两个基本元素：第一个是回溯的视点；第二个是对过去的层化。实际上，这个表述体系中的每位祖先都有双重身份，既是个体的历史人物，又代表了某个历史层次。就后者而言，三个永久性的庙主代表着两个相距甚远却都至关重要的历史时刻：后稷是姬氏周族的始祖，代表了先周时代；文王、武王建立了周朝，象征了周祖领导下的政治统一。[5] 这三个祖先在宗庙的后部被祭祀，这种布局的功能是不断地引导生者在祖先崇拜的过程中"反古复始"——向古人回归。《礼记》中反复重申：祖先崇拜的主要作用在于"反古复始，不忘其所由生也"。[6] 虽然这部书的成书年代在三代以后，但其所表达的这个思想无疑是一种古老的观念。《诗经·大雅》中保存下来的商、周宗庙颂歌可以为证：无一例外地，这些颂歌都将不同氏族的始祖追溯到混沌时代的某个神话英雄。[7]

我们可以推测导引宗庙祭祀中"反古复始"礼仪的因素不仅有颂歌和庙堂建筑结构，而且还有庙坛里展示的器物与图像。图 1-2 所示是研究早期中国的人都很熟悉的四组祭祀铜器，发现于西周王畿地区的庄白 1 号窖藏。根据这些器皿上的铭文，可知它们是微氏家族的四代家长所作。学者们基本同意这批铜器——以及出土于类似窖藏的其他铜器——是从西周贵族的宗庙中迁出的。庄白村铜器的确切纪年及变化的装饰风格为艺术史家提供了极宝贵的材料，使他们得以追溯西周铜器纹饰的演变。我在这里需要补充的是，这些器皿也使我们得以从微氏家族后裔的角度，重建"倒叙式"的视觉经验。我们可以想象：在宗庙祭祀的礼仪中，这些后裔将从靠近宗庙入口的近祖之庙开始，逐渐移向隐于

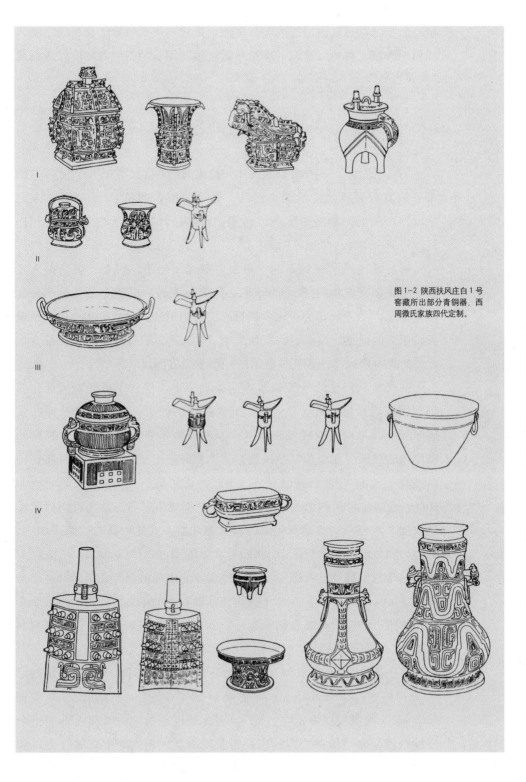

图1-2 陕西扶风庄白1号窖藏所出部分青铜器,西周微氏家族四代定制。

宗庙后端的远祖之庙。仿佛时光倒流，沿途中形态各异的礼器纷纷映入他们的眼帘。对他们来说，那些年代久远、形状陌生的器物所代表的是"古人之象"。

再造"古人之象"

"古人之象"一语出自《尚书·益稷》。这篇文章记载了帝舜教诲未来的夏王大禹如何治国为君的一系列言辞，包括："予欲观古人之象，……以五采彰施于五色，作服。"他提到的"古人之象"包括日、月、星辰、山龙、华虫等图像。[8]

舜的话表达了一种新的"复古"观念：他不仅想要"观"古人之象，更试图将其重塑（refashion）。不过，《益稷》的成书不会早于公元前 3 世纪，[9]不能作为讨论早期思想的可信例证。是出土文物提供了最具说服力的证据，显示了收集和重塑"古人之象"在远早于公元前 3 世纪的时期就已成为中国礼仪艺术的一个重要方面。

商代晚期出现的一种铜器类型提供一个很好的"重塑"例证。根据美国学者罗樾（Max Loeher）最先提出的假设，在青铜器纹饰的发展过程中，早商的线性饕餮纹（Ⅰ型和Ⅱ型风格）逐渐演变为晚商的雕塑性的兽面（Ⅳ型和Ⅴ型风格）。[10]妇好墓出土的大量铜器证实这一转变在公元前 13 世纪就已完成。不过，正如胡伯（Louisa G. Fitzgerald Huber）在 27 年前就已指出的，在Ⅳ、Ⅴ型风格之后，商代青铜器艺术的发展并未停滞。在她所认定的商晚期礼器上的几种新的纹饰系统中，有一种明显地使人联想起商早期Ⅰ、Ⅱ型的"古典"（archaic）风格。[11]近期的考古发掘使学者进一步把这种现象的出现前溯至武丁时期。正如罗森（Jessica Rawson）在刊于《再造往昔》中的论文所证明，出土于安阳商都附近的三组重要青铜礼器——小屯郭家庄 M106 号墓、安阳 M54 号墓和妇好墓——都"包含有仿古的标记"。[12]

这些发现之所以重要，是因为它们允许我们把一种商代铜器定义为"仿古"（archaistic），而非简单的"古典"（archaic）。英文词"archaic"可以仅仅表示"古老"，因此被用来指称古希腊艺术的一个发展阶段。而"仿古"指的则是自觉地重新使用古老形式的行为，和

对进化式的风格演变过程的刻意逆转。胡伯提到的晚商铜器属于"仿古"风格，是因为它们刻意偏离了当时占主导地位的视觉习惯，也因其不只是复制古代传统，而是将传统与当代的创新相结合。很重要的一点是，这些器皿上常带有早期铜器所没有的叙述性铭文，记述的内容多为物主生涯中的重大事件，亦即是制作这些器物的缘由。仿古风格因而与当时宗教思想的新变化联系起来。学者指出这种新趋势反映了从"神话传统"向"历史系统"的转变。【13】汉学家吉德炜（David Keightley）这样描述了商代甲骨文所透露的这种新变化：

> 占卜的整个过程变得更造作、更程式化，随机性和戏剧性则变得不太重要……到第五期（即最后两代商王帝乙、帝辛时期），占卜的范围实际上已大大压缩。第一期（即武丁时期）占卜的诸多内容如天气、疾病、梦境、祖先祥咒、年成等等到第五期已极少出现，或完全消失。此期的占卜主要关心三个问题：祭祀日程的严格执行，十日祭祀周期，国王田猎……新的变化不再预告超人的神力对人的作用。一如从前，这些卜辞记录着轻声颂念的魔咒和祷祝，一连串程式化的谶语。这些声音构成末代商王祷问、乞灵日常生活的公式化背景。它们听起来更像是喃喃自语，而不是和超人神力的对话。乐观主义的礼仪程式取代了（对神力）的信仰……与先帝或祖先相比，人越来越认为自己更能掌控自我的命运。【14】

我花了不少篇幅讨论这种新型铜器，是因为它们反映了中国艺术史上一个极为重要的现象，即"复古"与艺术创作发生了联系。这些器物说明"反古复始"的实现不仅仅通过礼仪表演和回忆，还能够通过将古典形式重塑为当代的艺术形式。这些以当代面貌出现的、经翻新再生的古典风格被重新定义为"仿古"——它们在改头换面之后在新的视觉环境里出现，与其他类型的当代风格形成对照。我们还不清楚这种实践是从什么时候开始的——将来的考古发现和研究肯定会提出新的证据。不过，正如罗森、罗泰（Lothar von Falkenhausen）、林巳奈夫、苏芳淑（Jenny So）、李零等许多学者已经可信地证实，现有的考古发掘材料足以显示各种材质、形式的"复古"器物确实在商周艺术

品中广泛存在。[15] 这里我将不再重复这些学者的发现和讨论，但希望强调早期仿古性器物的两种主要语境（context）。这两种情境的重要性在三代时期就已显现，在中国进入秦汉帝国时代之后则变得更为明显。

复古的语境

复古的第一种语境是礼仪。到现在为止，所有考古发现的"古风"商周青铜礼器都出于墓葬。墓葬中的铜礼器很可能首先是为了宗庙祭祀而制作的，我们还不太清楚是什么原因驱使商周贵族将这些器具与其他随葬品一同与逝者下葬。根据林巳奈夫的假设，这是因为死者的灵魂在地下世界中仍需要崇拜他们的祖先，为了完成这些想象性的活动，随葬铜器把礼仪用具（ritual paraphernalia）的功能永恒化了。[16] 根据这个逻辑，墓葬中的仿古铜器有可能是为了祭祀远古的先祖。

虽然这个假设仍需要更直接的证明，大量考古发现确定从西周晚期开始，特别是在东周时期，大量仿古性器物是专为葬礼特制的"明器"。正像罗泰在《再造往昔》中的文章所证明，这些专用于陪葬的"明器"——包括表现古代器物风格特征的微型礼器，用不同材质相对忠实地复制的某种特殊青铜礼器，以及对源自不同历史时期的礼器的充满想象性的重制——常常模仿或影射早已过时的器形。一个很重要的现象是，这些被考古学家称为"古式"的器皿常在墓葬中与"今式"器皿并置以突出其仿古特征。例如天马—曲村晋侯墓群中的 62 号墓、93 号墓都各自有一套常规礼器和一套微型的仿古风格礼器。[17] 湖北境内的包山 2 号楚墓（公元前 4 世纪晚期）葬有一套"古式"鼎和一套"今式"鼎。[18] 其他墓葬中还发现常规的铜器与模仿古铜器的陶器组成对应的一套。[19] 虽然这些例子似乎并不遵循固定的模式，但它们都显示出相似的意图——用相异的器形及装饰在墓葬中标识出"过去"与"现在"两种不同的时间性。

复古性礼器的第二个语境是收藏。作为唯一在发掘前保存完好的商代王室墓葬，安阳妇好墓的发现使学者得以将中国的古董收藏史推至公元前 13 世纪。这个墓葬所出土的 755 件玉饰不仅包括当时的玉器，还有来源不一的史前玉器藏品。[20] 罗森更进一步指出，此墓中出土的另

外一些物件虽制作于商晚期，其形式则效仿 2000 多年以前的新石器时代原型。[21] 这个发现很重要，因为它意味着早在商晚期，古物收藏已为新艺术品的创作提供了参照与灵感。[22] 这一传统在此后的周代也一直延续下去。[23] 古董玉器在许多西周、东周的墓葬中被发现，有时装在特别的匣中与当代的器物区分开来。公元前 7 世纪黄国的一座墓葬的发掘更进一步证实了某些仿古风格玉器直接模仿其所有者的古玉藏品制成。此墓墓主黄君孟夫妇无疑深好玉器，随二人陪葬的精美玉器共计 185 件。[24] 这批玉器中包括若干件史前、商及西周时代的玉器。值得注意的是，黄君孟墓室中的两件当代玉珥（图 1-3b），正是以埋葬于夫人墓室的一件新石器晚期玉雕人头为原型设计的（图 1-3a）。

在之后的中国历史中，礼仪和收藏一直是创作和使用仿古器物的重要语境。一个著名的例子是宋徽宗再造古代祭器和乐器的尝试，以求重建三代礼仪。《再造往昔》中的伊沛霞（Patricia Ebrey）的论文表明这一举动和当时寻觅和收藏古物的风尚密不可分。在葬礼中，周代以降制作和使用复古形态"明器"的方式从没有过时，被后代的帝王贵族们不断仿效。1983 年在河北省磁县湾漳发掘了一个大墓，可能属于北齐文宣帝高洋（550—559）。其中出土了一组具有东周风格的陶明器，包括 20 个鼎，33 个钟，21 个磬（图 1-4）。[25] 翻检史籍，我们发现高洋在夺得帝位后，在政治宣传中常以古代贤王为自己的榜样。他倡导学习礼仪经典，并在太学中设立"石经"。驾崩前他遗诏告诫臣子，其丧事应该依照西汉文帝的榜样，"凶事一依俭约"。[26]

当金石学在宋朝正式出现以后，古物研究不仅成为历史学的一个新的分支，而且进一步激发了为丧葬制造仿古器物的尝试。我们有两方面的证据支持这个观察。首先，仿古性器物的数量在南宋士大夫墓中不

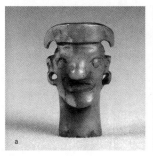

图 1-3 河南潢川黄国黄君孟夫妇墓出土的两组雕刻玉器。(a) 公元前 2000 年；(b) 公元前 700 年。

断增加。随着司马光（1019—1086）和朱熹（1130—1200）对薄葬的倡导，11世纪中叶以后的士大夫墓大多规模较小，以特殊选择的较少物品随葬。墓主的社会地位主要由墓志铭及随葬品显示——而在这些随葬品中就有仿古的钟、鼎和瓶。[27] 证明金石学和复古器物之关系的第二个证据是，宋代之后的一个重要墓葬中出土了依据古器物研究而非实际古物制作的仿古明器。这是位于河南洛阳的元代学者赛因赤答忽（死于1365）的墓，出土了58件黑色仿古明器（图1-5）。[28] 台湾学者许雅惠通过仔细的比较，确认了这些明器的设计源自朱熹于1194年编汇的《绍熙州县释奠仪图》。[29]

另一方面，金石学对艺术生产不断加深的影响也预示了仿古器物开始超越礼仪的限制，而越来越成为文人品味的表现并最终变成大众通俗文化的一部分。这个转变在宋代已经开始发生：四川遂宁的一个大型窖藏里发现了一千多件瓷器，可能属于当地一个贸易进口中介。陈云倩（Yun-Chiahn Chen Sena）注意到这些瓷器的两个重要特点：首先，特定古代青铜礼器被用作为设计商业产品的流行模本；另外，这些仿古器物在人们的生活中履行新的功能，如鼎、鬲、簋被改造为香炉，插花的盛器模仿古代玉琮的造型。这些转变表明仿古器物有了新

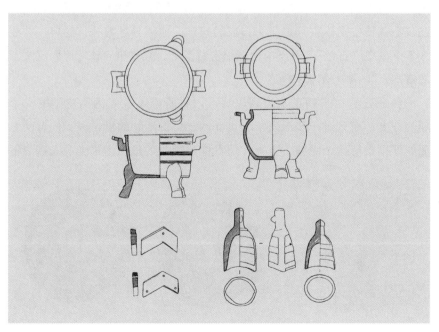

图1-4 河北磁县湾漳墓出土的北齐陶明器。

图1-5 河南洛阳元代赛因赤答忽墓出土的黑陶明器。

的环境，包括文人的书斋和其他室内空间。[30]

对往昔的"历史化"

重新回到东周，我们发现这一时期的礼书揭示了一种试图将丧葬仪式和陪葬物"历史化"的显著倾向。《礼记》中多处提到不同形式的葬仪以及墓葬用品的材料、颜色、类型等产生于不同朝代。[31]这些历史性的重建为周代晚期的儒学礼家提供了实践的标准和指导。[32]有了这种标准，他们就可以将另外的仪式排斥为"非古"；而"非古"一词确实也在《礼记》中反复出现。他们也可以由此而择取特定的古代礼仪以配合特殊的场合或主题。如《礼记·檀弓》载，孔子去世后，弟子公西赤布置丧礼，"饰棺墙、置翣、设披，周也；设崇，殷也；绸练设旐，夏也。"[33]唐代孔颖达解释说，这种对三代礼仪的综合使用表明了孔子门徒对自己老师最高的尊敬。[34]这些文字记录肯定不是完全虚构的，因为我们通过战国中山王䦼（公元前4世纪）之墓的发掘找到了物证。在

中国艺术和视觉文化中的"复古"模式 | **13**

发掘的过程中考古学家们惊奇地发现，墓的内部原来有着一个相当复杂的色彩设计：墓墙为白色，铜器的表面覆以红色，而陶质明器则为闪光的黑色。[35] 这种设色观念可以在《礼记·檀弓》中找到依据："夏后氏尚黑……殷人尚白……周人尚赤。"[36]

《礼记》中这些文字值得我们注意，因为它们揭示出"复古"模式中一些新的重要维度。首先，我们看到"复古"开始被一批对历史有自觉意识的"专业人员"所推崇，并与某种特殊的知识传统相连接。其次，这些"专业人员"所缅怀、重建的过去不再局限于单个家族的祖先崇拜，而开始充当更具普遍性的礼法和礼器历史的一部分。再者，这部关于礼仪的历史借用了王朝更替的框架，其结构因此是线性的，由一个个相继的、独立的时间单位所组成，每个单位都有着特定的政治、道德及艺术内涵。最后，这部礼仪史同时为两种实践目的服务：它既为礼仪活动提供具体的指导，如如何陈设礼器、安排仪式等等，又使得儒学礼家能在"非古"的基础上排斥其他的礼仪传统。

上述四种新维度可以被称为复古的"历史化"（historicizing）模式，它们为复古的观念、实践及潮流在汉代以后的发展提供了新平台。东周以来各类将往昔历史化的努力不胜枚举——这些努力都以当下为出发点对古史进行了整理和重修。对本文中的讨论比较重要的一点是，其中的有些努力意在将古代艺术及物质文化的发展理论化，并明确表达艺术鉴赏的观念和标准。如东汉袁康所撰《越绝书》（公元1世纪）即提出这样的一个着重于古代物质性（materiality）的理论。该书《外传记》章记载楚王向风胡子询问宝剑的威力所在，风胡子答道："轩辕、神农、赫胥之时，以石为兵……至黄帝之时，以玉为兵……禹穴之时，以铜为兵……当此之时，作铁兵。"[37] 据风胡子的理论，玉是神物而铁则为贱陋之质，宝剑材质的变迁实际上构成了一种从象征性到实用性的反向演变，在这个演变过程中，宝剑的功能与其精神和美学的价值是互逆的。

与此类似，唐代张怀瓘在其书法理论著作《书断》（成书于727年）中将早期的书法发展概念化为"三古"的一系列创造：在上古时代，黄帝史仓颉创造了古文；中古时代，周宣王太史史籀创作了大篆；近古时代，秦丞相李斯创造了小篆。张怀瓘又以艺术特征为标准来品评历代书法，将其分为"神"、"妙"、"能"三品。值得注意的是，这两套系

统显示了若即若离的联系:"神品"中的前二人为创造大篆、小篆的史籀、李斯,其余 23 人均出自晋以前,早于张怀瓘的时代约 500 年。正如索柏(Alexander Soper)所说,张氏的分期法中"对传统的崇尚显而易见"。[38]

索柏还指出,张怀瓘的"三古"书论为张彦远《历代名画记》(成书于 9 世纪中叶)中提出的"三古"画论提供了蓝图。不过,由于绘画作为艺术形式的历史要短于书法,张彦远概念中的上古不再是神秘的鸿蒙开辟的时代,而是历史上的汉、魏以至晋及南朝的刘宋。张彦远还建立了品评历代名画的各式标准,并高度评价初唐画家(他称为"近代")。尽管如此,在张彦远眼中,初唐画家之所以有价值,还是因为本朝绘画已沦为"错乱无旨"的"众工之迹"。如他所说:"上古之画,迹简意澹而雅正,顾陆之流是也;中古之画,细密精致而臻丽,展郑之流是也;近代之画,焕烂而求备;今人之画,错乱而无旨,众工之迹是也。"[39]

此处张彦远提出了一个唐宋画论中非常典型的论点。一方面,这些画论的著者花费了大量精力辑录、评论历史上真实存在的画家和传世作品。绘画史研究的重心因此渐渐从远古转至晚近,并发展出以考据式的方法来撰写画史。另一方面,这些论著仍一如既往地推重古代作品的道德与艺术权威,其整体框架因而甚少动摇"复古"的逻辑。很多画家在理解自己所处时代的艺术环境时也接受这一价值观。如北宋画家郭熙(1020—1090)一方面沉迷于山水画中的新尝试,另一方面则批评同时期画家的不成熟,认为他们的狭窄训练和经验使他们失去了曾造就古代大师的那种伟大的艺术情操。[40] 在这个大背景下,我们不难理解为什么北宋末年兴起的金石学研究并未引发历史书写中的概念性突破,而是表现为以往复古框架中的"历史化"惯性的发展和更新。

"意图"的模式

不管是"回归古代"还是"恢复过往",复古都表现了一种刻意脱离当下的意图(intention)。事实上,正如《再造往昔》中的每一篇论文所揭示的,对复古现象的指认必然要求研究者挖掘这些现象背后的动

机。比如当罗森区分开"古式"与"今式"铜器之后，便立刻提问这种在墓葬中古今并置做法的含义："商周贵族们一定注意到了这些器物在造型上的区别，但他们是否意识到不同风格的器物与过去的联系了呢？青铜器纹饰对过去的指涉是仪式性还是意识形态交流的特殊形式？"【41】同样，罗泰在指认出东周墓葬中仿古器物后，根据它们可能具有的功能和目将它们分为四类，命名为"区分性的"、"纪念性的"、"联合性的"和"玩笑性的"器物。【42】其他论文中的历史研究和解释也都经过了一个相似的路径：从指认复古现象到揭露背后的目的。

"意图"是任何复古设计中的必然成分——这个设论在方法论的层次上对艺术史研究有着重要的意义。换言之，虽说任何艺术作品都具有某种"意图性"（intentionality）【43】，与其产生的历史背景及资源相连，但仿古器物——不论是一件铜器，一方石刻，一幅卷轴画，还是一座礼仪建筑——都反映了对自身政治、社会，及艺术目的强烈的自我意识。这是仿古的一个强烈特征。拥有这些器物的主人或制作它们的艺术家常常自觉而主动地阐明他们的意图，而这些意图反映出一些不断出现、超越特殊历史语境的共同模式。本节将讨论四种这样的模式，但绝不排除还有其他模式的可能。

第一种模式体现在复古主义与儒家学说的紧密关联中。中国历史中的这种例子举不胜举：孔子"尊古"的教诲被尊为权威信条，左右了多次政治、社会和礼仪改革。这些例子——包括目前中国的尊孔运动——毫无例外地为制作仿古器物和图像提供了目的与背景。李零在其近著《铄古铸今》中把这种传统追溯至王莽（公元前45—公元23）。身为一个儒家学者，王莽最终在公元9年建立了新朝并进行了一系列复古改革。【44】但正如上文所言，这个传统可能来源更早：东周晚期的儒学礼家已经致力于复古，并根据古代的模型设计丧葬仪式和随葬品。

这一传统延续到后代。包华石（Martin Powers）的研究表明公元1至2世纪中出现了一种以风格简练、平面性和经典题材为特征的"古典风格"的画像石（图1-6），与当时流行的崇尚复杂的视觉性、错觉效果和表现日常题材的"描述性风格"（图1-7）大相径庭。以往学者多把这两种不同风格的图像解释为艺术风格演变中的两个阶段，但包华石认为它们实际上反映出不同的艺术品味、经济地位和政治观念。古典风格的出现

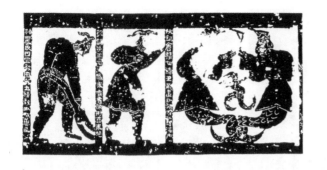

图1-6 山东嘉祥东汉武梁祠石刻古代帝王像。(a) 三皇；(b) 五帝；(c) 夏禹和桀。

和流行有赖于一群关注政治的儒家士人，他们对朝廷多有批评，并自我标榜为传统价值的保护者和倡导人。[45]因此，所谓古典风格的出现不应被视为艺术形式"自然"发展的结果，而应被视为随着儒生的社会、政治、文化地位的提高而出现的复古运动的一种表现。现存的一些具有这种风格的东汉墓葬建筑明确地表达了儒家的古史观。如武梁祠（151）墙上的一组古帝王的肖像即表达了一种宏观的历史叙述：我们首先看到历史之初的三皇（图1-6a），接着是文明初期的五帝（图1-6b），最后是夏代的开朝和末代君王（图1-6c），分别代表了历史上的开国明君和亡国昏君。墙上石刻中的最后一幅表现武梁本人，身为一个博学的儒士，武梁很可能亲自设计了这个纪念祠堂。从儒家的角度，武梁大跨度地回顾并评价了古史。他眼中的历史被浓缩在古代君王的画像中：这些君王共同代表了"三古"时代的历史进程，其间技术的进步与道德的衰落并驾齐驱。[46]

第二种体现复古意图的模式是不断出现的复古与"华化"的联系。在社会科学中一般意义上说，"华化"指非汉族华人的同化过程，但在历史学中，这个词更常常指非汉族统治者的一种特殊政治策略，通过接

图 1-7 河北望都 2 号东汉墓中的壁画。

图 1-8 河北定县东周晚期中山国王墓出土的带有长铭文的青铜壶。

受中国文化、哲学及官僚体制来提升自己统治的合法性。从这些外族统治者的角度看，到底哪些元素最集中地标志了"中国文化"？这是一个重要但没有充分研究的侧面。蒋人和（Katherine Tsiang）在《再造往昔》中的论文里触及这个问题。历史学家一般把北魏孝文帝（471—499 在位）的汉化理解为对同时代南朝的模仿。蒋人和没有排除这种可能性，但提出了一个新的论点，为孝文帝的汉化工程勾勒出一个不同的轮廓："北魏晚期官方支持的汉化并非仅仅照抄南方模式，而是意在展示与过去帝国时期的连续性。这种对传统的聚焦同样延伸至非官方艺术。"[47]

这个思路引导我们从两方面思考复古主义与华化的关系：一方面引导我们在不同时期寻找类似的情况；另一方面引导我们去揭示政府政策对非官方艺术的影响。沿着第一条线索，我们发现复古主义在元、清两个分别由蒙古族和满族建立的朝代中得到政府大力的支持。实际上，我们甚至可以把这种现象追溯至先秦时期。据文献记载，今天河北地区的战国中山国系东周早期进入华北的游牧部落白狄所建。[48]颇有兴味的是，中山王陵出土的几个铜礼器不仅采用古代的形式，更刻有典型周代风格的长篇铭文（图 1-8）。正如李学勤所指出，这些铭文大量引用经典，特别是《诗经》，并反复称颂古代圣王，因此在东周后期十分独特。[49]

| 时空中的美术

我在前面也提到中山王譽的陵墓可能是依据当时儒学礼家观念里三代的葬俗而设计的。这些似乎都表明中山统治者积极地吸收了复古思想以图巩固他们在华北的统治。

沿着第二条线索，我们发现不仅有些外族统治者以复古主义为一种华化方式，也有非汉族移民在民族融合时期奉行复古主义。除元、清两代以外，一个更早的例子是北朝时汉代葬俗的复兴。我曾撰文讨论中国北部和西北部发现的从公元477到592年这115年之间制造的八个石棺（图1–9）。结论是这类丧葬器具的形态特征均取自汉代原型（图1–10）。值得注意的是这些原型并不为当时南朝的汉人袭用，却为鲜卑、粟特和其他从西部迁入华北的民族所继承。[50]究其原因，很可能是因为汉代在这些人的心目中象征了真正的中国文化传统，他们因此在制作葬具时利用了汉代的物质文化遗产以求死后的永生。

复古意图的第三种模式反映在文人画家和书法家持续不断地再造古典风格的努力中。与前两种模式不同，这种努力源自于个人的诉求，而非官方行为或流行文化。艺术史家已经做了许多研究去阐释这类努力的动机及后果。包括包华石在《再造往昔》中的论文在内的一些理论推测则进一步发掘这类努力背后的观念性前提。在这里我不准备重复他们的论点，而希望强调那些师法古人的艺术家的三个普遍特征。

首先，在文人艺术里，复古主义常和作为史料研究的金石学紧密相连。（但是由于这两种文化实践常在不同的学科中被研究——前者属于艺术史研究，后者属于考古和历史研究，这种联系往往被忽视了。）事实上，我们可以说北宋后期出现的文人艺术中的古典主义倾向和金石学的兴盛，是作为当时复古运动的两个重要方面交织在一起的。李公麟

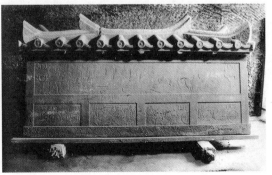

图1-9 山西太原隋虞弘墓出土的石棺。

图1-10 四川肖坝出土的东汉石棺。

图 1-11 宋·李公麟《孝经图》中之一幅。

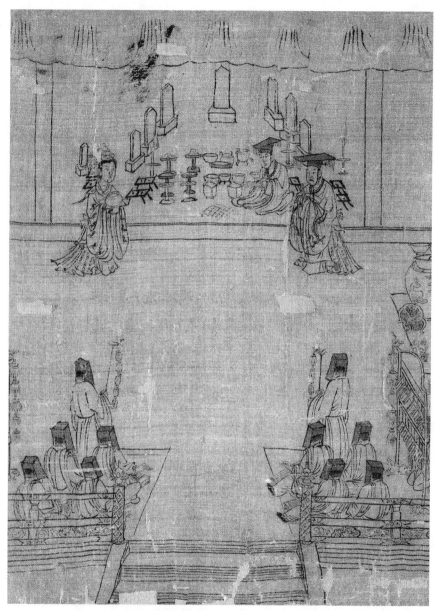

(1049—1106)是一个突出的例子,他不但是一位重要的金石学家,而且其艺术创作上的追求也得益于他对古物的知识(图1-11)。另一位有影响力的人物是著名的收藏家、鉴赏家、画家和书法家米芾（1051—1107）。米芾在描述和评价当代绘画时明确地使用了复古的概念。比如他以所师的古代画家将自己区别于李公麟："以李尝师吴生,终不能去其气,余

20 | 时空中的美术

乃取顾高古，不使一笔入吴生。"【51】值得注意的是，他这里所说的"高古"不仅是一种艺术史上的概念，而且也具有艺术批评和艺术实践上的重要意义，因为师法高古能够使当代画家掌握一种更高超的画风。

　　复古文人艺术的第二特征是所根据的古代原型的多样性。正如包华石在《再造往昔》中的论文指出，在这种艺术中，"往昔"的概念总是复数的。不同艺术家为着不同的目的唤起不同的过去，同一个艺术家也可以在某一个时期模仿不止一位古代大师。我们可以找到无数例子来展示这两种多样性。比如，班宗华（Richard Barnhart）在他讨论李公麟运用古代艺术风格的论文里，开篇就列举了我们在宋代文献找到的李公麟的师承：顾恺之、陆探微、张僧繇、吴道子、李思训（651—716）、王维（卒于761）、卢鸿（8世纪）、韩幹（8世纪）和韩滉（723—787）。【52】古原宏伸在讨论董其昌对古画的研习时也采取了类似的开篇："对于董其昌的鉴赏来说，唐朝的王维、宋朝的董源（10世纪）和元朝的黄公望（1269—1354）都是很重要的古代大师。"【53】当然这仅仅是冰山之一角：董其昌在无数画作上写下了自己所效法的前人风格，而他师法的大

图1-12 明·董其昌《婉娈草堂图》。

图1-13 明·陈洪绶《陶渊明"归去来兮"图》。

中国艺术和视觉文化中的"复古"模式 ｜ **21**

师遍布于文人画的整个历史中（图1–12）。同一时期的画家触发不同的往昔也司空见惯，如晚明的董其昌把自己的艺术源流追溯至王维和董源，而和他同时的陈洪绶（1598—1652）则在六朝（220—589）艺术里找到自我表达的灵感（图1–13）。[54]

董源和陈洪绶都不是照抄古人。这种阐释的自由是文人复古绘画的第三个特点。董其昌虽然反复地强调了研习古代大师作品的绝对重要性："要须酝酿古法，落笔之顷，各有师承。"[55]但他也批评了那些囿于古画桎梏的艺术家："学古人不能变，便是篱赌间物，去之转远，乃由绝似耳。"[56]与之相似，高居翰（James Cahill）这样描述陈洪绶的复古画作："在大部分情况下……（陈）都是在对他所知的古画的自由效仿过程中，发明出自己的艺术形式。"[57]可以说，这种"自由效仿"使艺术家既可亲近历史，又能自由地和历史对话，根据自己的意图各取所需。

最后，第四种复古意图的模式可以在那些使中国加速转变为现代民族国家的艺术和建筑项目里找到。《再造往昔》中王正华和胡素馨(Sarah Fraser)的论文对故宫古物收藏的形成和安阳的考古发掘进行了研究，探讨对古代遗物的发掘和分类如何在20世纪上半叶促进了中国的现代化进程。一个平行的例子是梁思成对古建筑的巡礼，以及他在设计公共纪念性建筑时对传统建筑的借用。如赖德霖提醒我们的，虽然在民国初期的公共建筑设计中已经出现了对"有独特纪念性的古典中国风格"的热切追求，但对于何种古代建筑可作为最好的范本尚不明确，即便是吕彦直（1894—1929）设计并于1926到1929年建成的南京中山陵，仍旧采用了清朝皇家建筑作为体现中国特色的主要参照。[58]

梁思成在1932年开始对古代建筑作田野调查（图1–14）。在随后数年里，他和他的同事们发现了一系列传统建筑杰作的遗存，包括唐代的佛光寺、宋代的独乐寺以及辽朝的善化寺和华严寺等。在这些个例的基础上他得以建构出一部中国建筑的进化史，并将其三个发展阶段命名为唐、辽、北宋的"豪劲时期"（图1–15），北宋后期到元的"醇和时期"和明、清两代的"羁直时期"。梁思成毫不掩饰自己对这个发展系列中最古老建筑风格的喜爱，并将其特色运用于他对现代公共建筑的设计中，包括南京国立中央博物院的主厅（1935年完成，他的身份是顾问）（图1–16）和扬州的鉴真纪念堂（1973年完成）。正如赖德霖所说，梁思成发

现并推崇的"豪劲"风格体现了"中国知识分子把自己的祖国发展为一个现代民族国家的社会抱负"。【59】但是如果从更广阔的历史视角来看，梁思成对古代建筑的研究和运用无疑延续了中国文化中源远流长的复古主义和古典主义传统。【60】具有讽刺性的——同时也不难预见的是——当苏派社会主义建筑风格在20世纪50年代被强行推广的时候，梁思成的复古尝试受到了尖锐的批判。

图 1-14 1939 年梁思成调查四川雅安东汉高颐阙。

图 1-15 河北蓟县独乐寺辽代山门。

图 1-16 南京博物院的大厅（原国立中央博物院）。

尾声：复古和历史叙事

梁思成的历史研究和建筑设计呈现出处理中国建筑史的两种不同路径。第一种路径体现在他写于1944年的《中国图像建筑史》中。这种叙事建立在实践考察的基础上，旨在揭示"中国建筑结构系统的发展，

即风格的演变"。【61】为实现这个目标，此书主要叙述了中国木构建筑从唐以前直至19世纪的演变，也触及佛塔、墓葬、桥梁、亭台及宫阙等建筑类型的历史发展。此书的基本结构因此是类型式和时段性的。

但当梁思成改换自己的身份，从一个建筑史学家变成一个建筑设计师时，这种进化论的历史叙述被他自己所否定。身为一个创造性的建筑师，他把自己对中国现代建筑的理想与一个更古老的历史阶段（即他的"豪劲"时期）相联系，有意识地排斥二者之间的中间阶段的建筑风格。比如他出任首席顾问的南京国立中央博物馆的设计就包含了辽、宋两代的结构元素。【62】这个现代建筑与历史前例的关系因此不再是线性的或发展式的，而是以对过往历史阶段的回眸为特征，这种回眸创造并跨越了年代的断裂——而这正是我在前文中所讨论的"复古"的一个基本概念和感知模式。从美术史研究的角度说，这种回眸性的历史联系，需要一种不同于线性发展观的历史叙述与之相配。

耶鲁大学艺术史学者和人类学家乔治·库布勒（George Kubler）曾在其著作《时间的形状》里建议用"相关解答"（linked solutions）的序列取代艺术史写作里的"生物学模式"（biological model）。借用生命周期为比喻，生物学模式习惯将某一艺术风格或传统的发展阐释为从发轫、成熟到衰落三个阶段："一个物种（specie）的所有成员，虽然在不同环境中可以显示出某种属性的变异，但都被同一种静止的组织原则所统领。"【63】库布勒认为，这种看法的主要问题在于它没有为意图性（intentionality）的研究留下任何余地，而历史缺少了目的便毫无意义。他写道：

> 历史学家的研究方法中残存了很多早期运用生物学观念解释历史事件的影响，但是在这种移植中，类型学（即对种类及变种的研究）和形态学（即对形态的研究）都被误解了。由于生物学描述的方式无法解释意图，运用生物学概念的历史学界便游离了历史学的首要目标，即指认并重构特定的历史问题，而任何活动和事物都必将是针对这种问题的解答。【64】

库布勒希望把"意图性"带回艺术史研究，他建议艺术史家应该

将艺术品视为针对艺术问题的解决方案。换句话说，艺术品所反映的是人们对历史中恒常问题的连续解答，而不应构成一个受普遍法则统辖的毫无个性的进化过程。这些解答并非对相关问题作出的静止和被动的反应，因为它们同时也在修改和重新定义问题本身。因此一个艺术家的主观介入——他的目的性和创造性——不断地移动并改变着历史发展的方向。而且由于艺术家们在不同的时刻"进入"历史，他们影响历史的机遇也必将不同。库布勒告诫我们：线性历史观依靠历史中的"第一次"来解释现象，但是历史是一个不断被发现、并持续地改变人类感知能力与认识过程的过程。

库布勒的著作出现在几乎半个世纪以前，在那时的学术环境中他仍然希望发展出一种对艺术史的综合性叙述，他提出的"相关解答"理论仍把历史展示为一种本质上相互衔接的序列。但他对艺术史家工作的重新定义预示了艺术史研究的新方向。在他看来，艺术史家不应把历史描绘成毫无个性的风格进化，而应该去揭露那些特殊的意图。在我看来，这种方法对本文中有关复古现象的讨论格外适用。很明显，这些现象不能用生物学模式解读为发轫、繁荣到衰落的过程——也就是说我们不能把这些现象整合为一个连贯的进化论式的历史序列。实际的情况恰恰相反：每一个"复古"实例都发生在不同时期和地点，受到特定愿望和目的的驱动。

从另一方面看，这些现象也不是完全没有关系的。虽然每一个复古现象就其动机和背景而言是独特的，但当我们把它们放在一起来看的时候，就会发现某些深层的、超越了每个独立实例的模式。这些模式包括了跨越时间断裂以今观古的基本概念和感知方式；包括了把"往昔"系统地分割为独立时间单位，赋予其不同政治、道德和艺术价值的尝试；也包括了重新发现、回归并重建某一特殊历史时刻的执着愿望。将董其昌和梁思成做一比较可以为理解这些抽象的共通点提供一个具体的历史对照。虽然二人生活在不同的时期，并且一个是画家而另一个是建筑家，但二人都致力于研究历史并在各自的艺术回溯中重构了历史。董其昌总结出著名的中国画史中"南北宗"理论，但是在艺术实践里独尊"南宗"。梁思成写出了第一本中国建筑发展史，但作为一个实践的建筑家他只效法唐、宋、辽的古典建筑，力图为现代中国塑造出一种纪念性

风格。两人都以一种深刻的责任感面对各自的时代，都以往昔的辉煌历史时刻作为艺术革命的参照，并因此试图解答各自面对的历史问题。把他们连在一起的不是进化或连续的历史发展，而是一个有关意图与解答的模式——即复古的模式。

（梅玫、肖铁　译）

【1】　Wu Hung, ed., *Reinventing the Past: Archaism and Antiquarianism in Chinese Art and Visual Culture*. 此书即将由芝加哥的 Paragon Books 出版。其中收录了发表于"东亚艺术与视觉文化中的复古主义"学术研讨会中的 12 篇论文。该研讨会由芝加哥大学东亚艺术中心举办，第一部分"现在中的往昔"举行于 2006 年 5 月 12 日和 13 日，第二部分"往昔的重生"举行于 2006 年 11 月 3 日至 5 日。

【2】　Frederick W. Mote, "The Art and the 'Theorizing Mode' of Civilization," in C.F. Murck ed., *Artist and Traditions: Uses of the Past in Chinese Culture*, Princeton: Princeton University Art Museum, 1976, p.7.

【3】　据网络版英文维基百科（Wikipedia）的定义："模式（pattern）即某种形式（form）、样板（template）或范式（model），或更抽象地说是一套规则（rules）。它可以被用来制作、生发新事物或其部分。尤其当这些生发出的事物之间的共同性大到某种程度，其中某种内在的模式能被推断或辨别出来时，我们可以说这些事物展示了某种模式。" http://en.wikipedia.org/wiki/Pattern.

【4】　《礼记》"祭法"载："是故王立七庙，……曰考庙，曰王考庙，曰皇考庙，曰显考庙，曰祖考庙，皆月祭之。远庙为祧，有二祧，享尝乃止。"见孔颖达：《礼记正义》，收于阮元校刻《十三经注疏》，北京：中华书局，1980，页 1589。郑玄认定此"二祧"为文王、武王，见《周礼注疏》，收于阮元校刻《十三经注疏》，页 753、784。七庙制度当定于周恭王（公元前 10 世纪）之后，因为唯有此时昭、穆四庙才能完全被先王占满（成王、康王、昭王、穆王）。

【5】　《礼记注疏》郑玄注："先公之迁主，藏于后稷之庙。先王之迁主，藏于文武之庙。"见阮元校刻《十三经注疏》，页 784。

【6】　《礼记正义》，页 1439、1441、1595。

【7】　参见：A. Waley, *The Book of Songs*, New York: Grove Press, 1978. pp.239-280；K.C.Chang, *Art, Myth, and Ritual*, Cambridge: Harvard University Press, 1983, pp.10-15. 更多的证据可以从商代甲骨卜辞中看到，这些卜辞显示，在后期商王的意识中已经有一个建朝之前的远古时代。属于这个神秘远古时代的先人没有庙号，在商代晚期的礼仪制度中也没有系统的固定位置，他们因此超越了编年史的规范和任何系

统性的时空秩序。现代学者把这些传说祖先笼统称为 "先公",他们有的可能源自自然神祇或人类英雄,有的则有图像化的名字,似是影射某种神话动物。

[8] 见《尚书·益稷》,阮元校刻《十三经注疏》,页141。

[9] 有关《益稷》及相关的《皋陶谟》篇成书年代的讨论,参见蒋善国《尚书综述》,上海:上海古籍出版社,1988,页169—172。蒋氏将《益稷》年代定为公元前3世纪晚期,约相当于秦代建立前后。

[10] Max Loeher, *Ritual Bronzes of Bronze Age China*, New York: Asia Society, 1968, p.13.

[11] 以 Huber 的原话说,这些新型铜器 "具有细带、纯几何图案的纹饰,铜器表面无装饰花纹"。见:Louisa G. Fitzgerald Huber, "Some Anyang Royal Bronzes: Remarks on Shang Bronze Décor," in G. Kuwayama ed., *The Great Bronze Age of China*, Los Angeles: Los Angeles County Museum of Art, 1981, p.37.

[12] Jessica Rawson, "Reviving Ancient Ornament and the Presence of the Past." See Wu Hung, ed., *Reinventing the Past: Archaism and Antiquarianism in Chinese Art and Visual Culture*, 即将出版。

[13] Sarah Allan, *The Shape of the Turtle: Myth, Art, and Cosmos in Early China*, Albany: State University of New York, 1991.

[14] 转引自:Huber, "Some Anyang Royal Bronzes: Remarks on Shang Bronze Décor," p.33.

[15] 这些学术著作有李零:《铄古铸今:考古发现和复古艺术》,北京:三联书店,2007;Jessica Rawson 和 Lothar von Falkenhausen 在《再造往昔》中的论文;及 Jenny So(苏芳淑),"Revising Antiquity in Late Bronze Age China," Ip Yee Memorial Lecture, November 6, 2001.

[16] Hayashi Minao, "Concerning the Inscription 'May Sons and Grandsons Eternally Use this [Vessel]'," *Artibus Asiae*, vol. 53, no. 1/2 (1993), pp.51-58. 也见:Rawson, "Reviving Ancient Ornament and the Presence of the Past."

[17] 发掘报告见《文物》1995年7期,页25—26,图43—47。Jessica Rawson 的文章《西周考古》对这一现象有所讨论,收入 Michael Loewe, Edward Shaughnessy eds., *The Cambridge History of Ancient China*, Cambridge University Press, 1999, pp.440-441.

[18] 湖北省荆沙铁路考古队:《包山楚墓》,2卷,北京:文物出版社,1991,卷1,页96。

[19] 例见湖北望山楚墓1号、2号。湖北省文物考古研究所:《江陵望山沙冢楚墓》,北京:文物出版社,1996。

[20] 参见林巳奈夫:《中国古玉研究》(杨美莉译),台北:艺术图书公司,1997,页36—97。

[21] Jessica Rawson, *Chinese Jade: From the Neolithic to the Qing*, London: British Museum, 1995, p.43.

[22] 罗森写道:"在某个时期,人们似乎不单从晚近(的玉器中)继承形式和装饰风格,也从远古或远处找来灵感,如(妇好墓玉器中的)蜷龙及刻口圆盘。如果确实如此,当时的人在采用这些古老、陌生的风格时,一定会意识到他们刻意移用

【23】 同上，pp.23-27。

【24】 此墓的发掘报告见《考古》1984 年 4 期，页 302—322。

【25】 见中国社会科学院考古研究所：《磁县湾漳北朝壁画墓》，北京：科学出版社，2003。感谢该墓发掘者之一赵永洪先生使我注意到该墓中这些器物的仿古特征。

【26】 李百药：《北齐书》，北京：中华书局，1973，页 50、53、67。

【27】 见 Yun-Chiahn Chen Sena 2007 年芝加哥大学的博士论文 "Pursuing Antiquity: Chinese Antiquarianism from the Tenth to the Thirteenth Century", pp.176-181。浙江平阳黄石墓是一个这样的例子。

【28】 洛阳市铁路北站编组站联合考古发掘队：《元赛因赤答忽墓的发掘》，《文物》1986 年 2 期，页 22—33。

【29】 许雅惠：《〈宣和博古图〉的简介流传——以元代赛因赤答忽墓出土的陶器与〈绍熙州县释奠仪图〉为例》，见《美术史研究集刊》14(2003): 1-26。

【30】 Sena, "Pursuing Antiquity: Chinese Antiquarianism from the Tenth to the Thirteenth Century," pp.182-192.

【31】 如《礼记·檀弓》载："有虞氏瓦棺。夏后氏墍周。殷人棺椁。周人墙置翣。"又："夏后氏尚黑……殷人尚白……周人尚赤。"阮元校刻《十三经注疏》，页 1275—1276。

【32】 巫鸿：《明器的理论和实践——战国时期礼仪美术中的观念化倾向》，《文物》2006 年 6 期，页 74—86。

【33】 见《礼记·檀弓》。阮元校刻《十三经注疏》，页 1284。

【34】 同上。

【35】 河北省文物研究所，《䁊墓——战国中山国国王之墓》，北京：文物出版社，1995，页 505。

【36】 见《礼记·檀弓》。阮元校刻《十三经注疏》，页 1276。

【37】 袁康：《越绝书》，《四部丛刊》第一辑，第 64 种，页 50。

【38】 Alexander C. Soper, "The Relationship of Early Chinese Painting to Its Own Past," in Christian F. Murck ed., *Artists and Traditions: Uses of the Past in Chinese Culture*, Princeton Art Museum, 1976, p.27.

【39】 张彦远：《历代名画记》。卢辅圣：《中国书画全书》，上海：上海书画出版社，1992，册 1，页 124。

【40】 郭熙、郭思：《林泉高致》。卢辅圣：《中国书画全书》，册 1，页 497—498。

【41】 Rawson, "Reviving Ancient Ornament and the Presence of the Past: Examples from Shang and Zhou Bronze Vessels," See Wu Hung, ed., *Reinventing the Past: Archaism and Antiquarianism in Chinese Art and Visual Culture*，即将出版。

【42】 Von Falkenhausen, "Antiquarianism in Eastern Zhou Bronzes and Its Significance," See Wu Hung, ed., *Reinventing the Past: Archaism and Antiquarianism in Chinese Art and Visual Culture*，即将出版。

【43】 参见：Michael Baxandall, *Patterns of Intention: On the Historical Explanation of Pictures*,

New Haven: Yale University Press, 1985, pp.41-42.

【44】李零：《铄古铸今：考古发现和复古艺术》，页 31—43。

【45】Martin Powers, *Art and Political Expression in Early China*, New Haven: Yale University Press, 1991.

【46】详见：Wu Hung, *The Wu Liang Shrine: Ideology in Early Chinese Pictorial Art*, Stanford: Stanford University Press, 1989, pp.156-167, 244-252.（《武梁祠》中文简体版 2006 年 8 月由北京三联书店出版。）

【47】Katherine Tsiang, "Antiquarianism and Re-envisioning Empire in the Late Northern Wei," See Wu Hung, ed., *Reinventing the Past: Archaism and Antiquarianism in Chinese Art and Visual Culture*, 即将出版。

【48】学者大多同意《左传》中的相关记载（见昭公十二年）。参见刘来成、李晓东：《试谈战国时期中山国历史上的几个问题》，《文物》1977 年 1 期，页 32—36；李学勤：《平山墓葬与中山国的文化》，《文物》1977 年 1 期，页 37—41。

【49】李学勤：《平山墓葬与中山国的文化》，页 39—41。

【50】Wu Hung, "A Case of Cultural Interaction: House-shaped Sarcophagi of the Northern Dynasties," *Orientations* 34.5 (May 2002), pp.34-41. 这八位墓主大多属于非汉民族：虞弘来自鱼国，可能是粟特人。库迪回洛可能是鲜卑突厥人。智家堡的北魏墓虽没有任何墓主信息，但我们可以确定墓主是鲜卑人，因为石椁里有死去夫妇和他们的后代的画像，所穿为典型的鲜卑服饰。宁懋的情况比较复杂，他的墓志铭把他的家族追溯到山东，但说他的先祖在公元前 3 世纪移居到西部。学者认为宁懋墓志铭中所载的汉族源流不过是一个虚构，而且宁懋字阿念，明显不是汉族。八个墓主中只有宋绍祖是汉族。但根据他墓志中的一段，他本是敦煌人，439 年迁入北魏首都地区，所以也是一个外来客。

【51】米芾：《画史》。卢辅圣：《中国书画全书》，册 1，页 981。

【52】Richard Barnhart, "Li Kung-lin's Use of Past Styles," in Murck, *Artists and Traditions*, Princeton: N.J. Art Museum, Princeton University, 1976, p.51.

【53】Kohara Hironobu, "Tung Ch'i-ch'ang's Connoissurship in T'ang and Sung Painting," in Wai-kam Ho, *The Century of T'ung Ch'ing-ch'ang, 1555-1636*, Kansas City: The Nelson-Atkins Museum of Art, 1992, p.81.

【54】关于这两位画家与古代的关系，见：James Cahill, *The Compelling Image: Nature and Style in Seventeenth-Century Chinese Painting*, Cambridge, Mass.: Harvard University, 1982, pp.59-69, 129-145.（《气势撼人》中文简体版 2009 年 8 月由北京三联书店出版。）

【55】语出波士顿美术馆藏一件册页上的高士奇题词，见：Wai-kam Ho ed., *The Century of T'ung Ch'ing-ch'ang*, Kansas: Nelson-Atkins Museum of Art; Seattle: University of Washington Press, 1992, p.19.

【56】董其昌：《容台别集》，卷 4，页 1933、1974。

【57】James Cahill, *The Compelling Image*, p.132.

【58】赖德霖：《中国近代建筑史研究》，北京：清华大学出版社，2007，页 318—319。

【59】同上，页 332。

【60】 巫鸿：《美术史十议》，北京：三联书店，2008，页 102—105。

【61】 Liang Ssu-ch'eng, *A Pictorial History of Chinese Architecture*, Wilma Fairbank ed., Cambridge, Mass.: MIT Press, 1984, "前言"。中文版《中国图像建筑史》由中国建筑出版社 1985 年出版。

【62】 赖德霖：《设计一座理想的中国风格的现代建筑——梁思成中国建筑史叙述与南京国立中央博物院辽宋风格设计再思》，见《中国近代建筑史研究》，页 331—352。

【63】 George Kubler, *The Shape of Time: Remarks on the History of Things*, New Haven: Yale University Press, 1962, p.9.

【64】 同上。

废墟的内化：
传统中国文化中对"往昔"的视觉感受和审美
（2007）

丘与墟：消逝与缅怀

中文里表达废墟的最早语汇是"丘"，本义为自然形成的土墩或小丘，也指乡村、城镇或国都的遗址。我们不知道这第二种语义是从何时开始使用的。河南安阳商代最后都城出土的一块公元前13世纪的占卜铭文记录了一个叫㞢的王室卜者曾问先灵："乙巳卜，㞢贞，丘出鼎？"[1]（乙巳那天，㞢占卜问：丘中可否出现鼎？）假如这里说的鼎是前代遗留的宝藏，那么掩蔽鼎的丘便很有可能是一个古代庙堂的遗迹。在东周时期的文学里，丘的这种含义变得更加明确起来。屈原（公元前340—前278）在投汨罗江前创作的动人诗篇《哀郢》便是一个有力的例证：

> 登大坟以远望兮，聊以舒吾忧心，
> 哀州土之平乐兮，悲江介之遗风，
> 当陵阳之焉至兮，淼南渡之焉如，
> 曾不知夏（厦）之为丘兮，孰两东门之可芜。[2]

传统解读认为这首诗是公元前278年秦将白起破楚郢都后屈原的抒怀。但正如霍克思（David Hawkes）指出的，此诗本身并没流露出战祸的气氛，也没有描写被洗劫一空的都城里的难民恐慌失措的流离。[3] 相反，诗人的文字似乎体现了一种悠远的回眸——对于屈原来说，旧都可

能早就破败,已经成了荒芜之地。或许如学者所说,郢都不仅一次被毁,而此处的诗人是在为先前的一次劫难而悲哀。[4] 无论具体的原因是什么,这首诗对我们定义"丘"为先前宫殿的遗迹极为宝贵,而且在我看来,它也因此成为中国的第一首"废墟诗"(ruin poetry)。(我在后面会提到废墟诗和怀古诗的区别,怀古诗可能出现得更早。)之所以说《哀郢》是"废墟诗",是因为以往的宫殿(厦)并没有完全消失,虽然因为战火和其他自然原因它们的木质结构已经消失不见,但建筑的基址仍以"丘"的形式保存了下来。

当我们今天走访中国的历史古迹时,我们仍然可看到很多类似的遗迹(图2–1)。历史上大量的文学和图像赞美曾经站立在这些残存基座上的辉煌建筑,把这些经常被称为"台"的宏伟建筑称颂为政治权力的最高象征(图2–2)。[5] 比如说在东周时期,在东方,齐景公修筑了柏寝台。他登台环望国内,心满意足地赞叹道:"美哉,室!其谁有此乎?"[6] 在北方,赵武灵王修建了巍峨的野台,使他能远眺毗邻的齐国。[7] 在南方,楚庄王修筑了"五仞之台"而宴请诸侯。邻国的宾客们慑服于台之雄伟,同意与楚国结盟并发此誓言:"将将之台,窅窅其谋。我言之不当,诸侯伐我。"[8] 在西方,秦穆公带领外国的使节游览自己的壮丽宫室,以求震慑的效果,而西戎的使节由余也确实把这些建筑看成是超乎人力的构造。[9] 这些建筑现在都不存在了,但它们遗存的基座为这些历史记录提供了物证(图2–1)。[10] 这些基座在空旷的天空下矗立于广阔的

图 2–1 秦国冀阙台基遗址。

32　　｜时空中的美术

图 2-2 东周画像铜器上描绘的高台建筑。

图 2-3 J.M.W. 特纳《丁登修道院》，1794。

田野之中，为野草乱枝覆盖。经历了两千多年，它们的高度和体积无疑消磨已甚，不过今天我们所看见的与屈原在公元前 3 世纪所描绘的仍然相差无几："曾不知夏（厦）之为丘兮，孰两东门之可芜。"

"丘"指的因此是往昔建筑的所在，只不过建筑物的主体形态已荡然无存。由于这种含义，这个词便引出了关于古代中国废墟观念的一系列重要问题。在典型的欧洲浪漫主义视野中，废墟同时象征着转瞬即逝和对时间之流的执着——正是这两个互补的维度一起定义了废墟的物质性（materiality）。换句话说，一个希腊罗马或中世纪的废墟既需要朽蚀到一定程度，也需要在相当程度上被保存下来，以呈现悦目的景观，并在观者心中激发起复杂的情感。对于托马斯·惠特利 (Thomas Whately，卒于 1772) 来说，正是这种"废墟化"（ruination）的结果使得丁登修道院（Tintern Abbey）成了一座"完美的废墟"："在丁登修道院的废墟中，教堂的原始建筑得到理想的展现；由此，这个废墟在人们的好奇与沉思之中被推崇备至。"[11] 这个著名废墟的无数绘画和照片证明了惠特利的观点（图 2-3）。英格尔·希格恩·布罗迪进一步评论道："'理想'的废墟必须具有宏伟的外形以便显示昔日的辉煌，但同时也要经历足够的残损以表明辉煌已逝；既要有宏伟的外貌以显示征服之不易，也需要破败到让后人为昔日的征服者唏嘘感叹。废墟彰显了历史不朽的痕迹和不

图 2-4 古希腊神庙废墟中风化的石建筑。

灭辉煌的永恒，也凸显了当下的易逝和所有现世荣耀的昙花一现。所以，废墟能唤起的情感既可能是民族自豪，也可是忧郁和伤感，甚至是乌托邦式的雄心壮志。"【12】

但是，我们必须注意到欧洲废墟的这两个方面——它的废墟化及持久存在——都是建立在一个简单的事实之上，即这些古典或中世纪的建筑及其遗存都是石质的。正是因为这个原因，欧洲的废墟才得以具有一种特殊的纪念性（monumentality）。正像我们在保萨尼亚斯（Pausanias）的《希腊志》（Guide to Greece）里读到的：废墟那庄严有力的存在不仅暗示了昔日曾经完好无损的纪念碑，而且使它受损后的残存部分既迷人又肃穆。【13】由于同样的道理，一座希腊神庙或哥特式教堂的废墟，即使仅存残骸，仍以其破碎的表面显示出时间的历程。与残损而动人的丁登修道院的远景不同，那些石头上由自然而非人力所形成的岁月侵蚀促使人们对这些遗迹细加品味："线条因风化而变得柔和，或因毁坏而断裂；僵硬的设计由于跃枝垂草的不时侵入而松弛下来（图 2-4）。"【14】

对石质废墟的这两种观察——一种关注整体形象，一种聚焦于细节——携手把半毁的建筑重新定义成了浪漫主义艺术与文学里的审美客体。同时，这种观赏也暗示了木质结构由于其物质性的短命无常，永远无法变成可以相提并论的审美客体。佛罗伦斯·赫泽勒（Florence Hetzler）把"废墟时间"定义为石质废墟的"成熟过程"，【15】也隐含了木质建筑没有为"废墟时间"的生成提供机会。这些论述在欧洲特殊美学传统的语境里是合情合理的，但问题是庞大的石质纪念物在中国直到公元 1 世纪才变得流行，【16】那么为何像我们在《哀郢》里读到的那样，废墟的观念在古代中国仍可以得到长足的发展？我对这个问题的回答是：古代中国对废墟的理解与欧洲视觉传统里针对废墟的两种观点不同，是建立在"消逝"这个观念之上的。废墟所指的常常是被摧毁了的

34　时空中的美术

木质结构所留下的"虚空"(void),而正是这种"空"引发了对往昔的哀伤。

颇有意味的是,"丘"除了指自然形成或人为造成的土墩以外,还有另一种含义。中国最早的百科词典《广雅》说,"丘,空也。"【17】在传统文学里,含有"丘"字的合成词包括"丘城"(意空城),"丘荒"(意空旷、荒野),"丘墟"(意废墟)。【18】同样有趣的是在商代卜卦铭文里,丘被写成⋀⋀或⋀,即含有两个立体形状(可能是土墩或小山)的象形文字。张立东曾提出这个象形文字源自废城留下的残垣断壁的形象,并以文献中记载的古地名,如早期商都"亳丘"等地,来支持这个设论。【19】不管这个解释是否全然可靠,我们可以说丘的两种含义——建筑物遗迹和空虚(emptiness)的状态——一起建构了一种中国本土的废墟的概念。

这是一个极其富于生命力的概念——即使将近两千年后,我们仍可以在石涛(1642—1707)的两幅"记忆绘画"(memory painting)【20】中看到它的存在。1644年明朝为清朝取代后,皇室遗宗石涛面对往昔,产生了一种既怀念又想摆脱的复杂心理。【21】这里所说的两幅画分别来自他画于17世纪90年代末的两本册页,内容都是他早年在金陵(今日南京)的游览。金陵是明初都城的所在地,石涛从1680到1687年生活在那里。第一幅画来自《秦淮忆旧》。即使在石涛本人的作品里,这幅画的构图也可说是十分奇特:没有广阔的山川作为背景,也没有人的踪迹,一个荒丘占据了整幅画页,碎石上面荆棘丛生(图2-5)。乔迅(Jonathan Hay)把这

图2-5 清·石涛《秦淮忆旧》册之一。

图2-6 清·石涛《金陵八景》册之一,"雨花台"。

幅画与当时对明代宫廷废墟的描述联系在一起。[22] 这些废墟之一是南京宫城中的大本堂——有意思的是石涛的一个号也是"大本"。17世纪的余宾硕在追溯了大本堂的历史与辉煌后,把目光投向了宫殿当下的状况:"今者故宫禾黍,吊古之士过荒烟白露、鼯鼠荆榛之墟,同一唏嘘感叹。"[23] 这些文字与屈原《哀郢》的相似之处显而易见。

第二幅画描绘了石涛当年生活在南京时走访雨花台的情景。这幅画的政治色彩不浓,但却是一幅被石涛自己的文字确定了的"废墟绘画"(图2-6)。据历史传说,雨花台从公元3世纪就已开始变成流行景点。507年高僧韫光在此搭台说法,花从天降,因此得名雨花台。在这幅画页上,石涛描绘自己站在一个硕大的锥形土丘之上,遥望远方。土丘的形状相当奇特:轮廓柔和而寸草不生,与周围的风景形成了鲜明对比。很显然,画家试图表现的是这不是一个自然形成的山丘,而是一个人造的土墩。石涛题诗的开头两行支持了这种印象:"郭外荒丘一古台,至今传说雨花来。"诗后更有一段叙事说明:"雨花台,予居家秦淮时,每夕阳人散,多登此台,吟罢时复写之。"这幅画显示了他所登的"台"是一个不再具有人造建筑痕迹的秃丘,而正是它的贫瘠和荒芜——它的

"空"——引起了画家和诗人石涛的怀古之思。

正如这些画作显示的,"丘"作为一种独特的废墟概念和形象,从未在传统中国文化和艺术中消逝。不过,早在东周时期就出现了一个重要变化,极大地丰富了人们对废墟的想象:在这一时期,另一个字,"墟",开始成为表示废墟的主要词汇。这个变化的原因是相当复杂的,但一个主要因素是"丘"和"墟"这两个字的不同本义。虽然两字在字典里的解释互有雷同,且经常交互使用,但"丘"首先意谓一种具体的地形特征,而"墟"的基本含义是"空"。[24] 引进"墟"作为表示废墟的第二个词汇——最终变成了最主要的用词——标志出对废墟概念和理解的一个微妙的转向。我们可以把这个转向解释为对废墟的"内化"(internalizing)过程。通过这个过程,对废墟的表现日益从外在的和表面的迹象中解放出来,而愈发依赖于观者对特定地点的主观反应。

当东周时期"墟"作为表示废墟的主要词汇出现的时候,同时也出现了一种把"墟"与传说中的君王和前代相连的新地名。这绝非巧合。比如东周文献记载有太昊之墟、少昊之墟、颛顼之墟、祝融之墟,以及夏墟和殷墟。这些墟不仅与过去的时代、也与当代的封国有关。《左传》提到,后代的宋、陈、郑、卫就建在大辰、太昊、祝融、颛顼之墟上。[25] 同书还追述周成王在分封诸侯的时候,把一些强大的诸侯国封在夏墟、殷墟和少昊之墟。[26] 这些"墟"因此变成了重要历史记忆的所在地,吸引人们去那里寻古。无独有偶,当孔子游历中原的卫国和郑国时,就探访过颛顼之墟和祝融之墟。[27]

现在我们已经无法看到这些"墟"的当时风貌了。但幸运的是,一些古诗为这类空间提供了清晰的形象。如果说"丘"以土墩为特征(如我们在屈原《哀郢》里读到的),"墟"则是更多地被想象为一种空旷的空间,在那里前朝的故都曾经耸立。作为一个"空"场,这种墟不是通过可以触摸的建筑残骸来引发观者心灵或情感的激荡:这里凝结着历史记忆的不是荒废的建筑,而是一个特殊的可以感知的"现场"(site)。因此,"墟"不由外部特征去识别,而被赋予了一种主观的实在(subjective reality);激发情思的是观者对这个空间的领悟。所以在《礼记》中,鲁国名士周丰这样说道:"墟墓之间,未施哀于民而民哀。"[28]

这种特殊的废墟观念也蕴含在两首早期的怀古诗之中。第一首诗据说是箕子所作,被司马迁收录于《史记》。箕子是灭亡了的商代的王子。据司马迁记载,周代初年箕子路过殷墟,"感宫室毁坏,生禾黍,箕子伤之,欲哭,则不可,欲泣,为其近妇人,乃作《麦秀》之诗以歌咏之"。[29]《麦秀》中没有提及任何废弃的建筑,唯一的意象是遍地野生的禾黍,它们茂盛的枝叶掩蔽了故都的焦土。同样的景象也出现在著名的《诗·黍离》中:

> 彼黍离离,彼稷之苗。
> 行迈靡靡,中心摇摇。
> 知我者谓我心忧,不知我者谓我何求。
> 悠悠苍天,此何人哉。[30]

这节诗在诗中重复了三遍,只是第二句和第四句略有变化:"苗"变成了"穗",又生出了"实",而过客的忧伤则是变得愈发深重,"如醉""如噎"。和《麦秀》一样,这首诗并没有指出明确的地点和过客悲伤的原因。我们得知这些消息是因为汉代的注者毛亨为这首诗加上了一个解释性的序言:"(此诗)闵宗周也。周大夫行役至于宗周,过故宗庙宫室,尽为禾黍,闵周之颠覆,彷徨不忍去,而作是诗也。"[31]

宇文所安(Stephen Owen)认为,毛亨通过撰写这条注释,从而在这首诗中"发现了怀古"。[32]对毛亨来说,过客的悲伤是由他直接面对过往历史所引起的:触动他的并非是满地的禾黍,而是那从视野中消失了的周都。在我看来,毛亨在此诗中对怀古的"发现"实际上是把那片禾黍覆盖之地指认为了一个"墟"——即"故宗庙宫室,尽为禾黍"的现场。换句话说,汉代的注家通过他的序建构了一个叙事框架,以明确作诗的情境,挑明原诗中隐含的信息。司马迁为《麦秀》提供的是一个性质相似的上下文:我们只是依靠了他的说明才把此诗看作是一首悲叹商都毁败的怀古之作。

我们可以在视觉艺术中发现类似的情况:很多传统的中国绘画作品都富于感情地描绘了山林中徜徉的人物或旅途中的过客(图2-7),但是如果画上没有文字说明其内容的话,我们也就无法辨识旅客和风景的特定

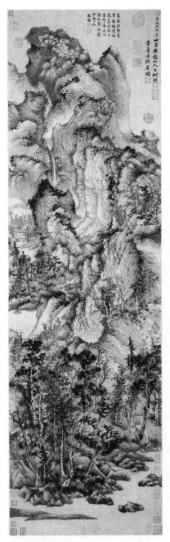
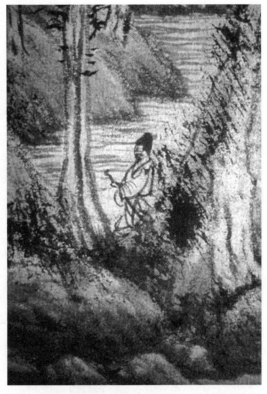

图 2-7 元·王蒙《青卞山居图》及局部。

a　　　　　　　　　　　　　　　　　　　　　　　　　　b

含义。但是在另一些作品里，虽然画家仍没有对一个具体历史废墟做照本宣科式的描绘，但是他通过文字把画面置于一个叙述性的框架中。在这种情况下，他能够将画中风景识别为"墟"，把画面定义为"发思古之幽情"的图像表达。石涛的《秦淮忆旧》中就含有这类再现废墟情景的典型例子。学者认为这本册页是石涛于 1695 年应友人之邀而作，回忆了十年前与友人同游秦淮寻梅的情景。[33] 我们无法确定画册里的八幅画是否描绘了一个连贯的旅程，但从石涛在最后一页上的题词看，这

废墟的内化：传统中国文化中对"往昔"的视觉感受和审美　　39

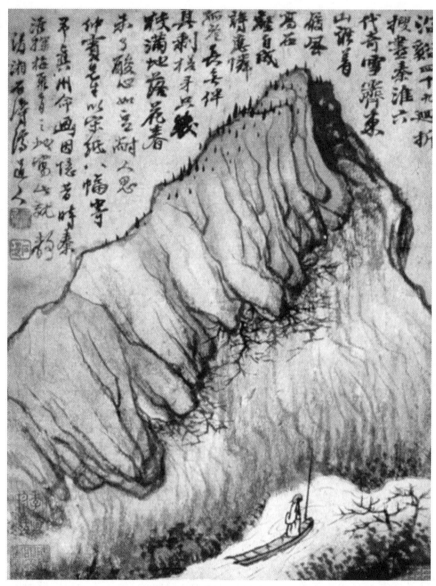

图 2-8 清·石涛《秦淮忆旧》册之一，"东山寻梅"。

些画明确地是在表达画家对一次早年畅游的追忆。我们也可以知道那次旅程的目的是访古和怀古，而所访所怀的对象是定都于南京的六朝（220—589）遗迹。由于这个画册是石涛对自己先前怀古经历的追念，我们因此可以借用宇文所安的话，将其主题定位为"对记忆者本身的记忆"（the rememberer being remembered）。【34】石涛写道：

40 ｜ 时空中的美术

沿谿四十九回折,搜尽秦淮六代奇。
雪霁东山谁着屐,风高西墼自成诗。
应怜孤梅长无伴,具剩槎芽只几枝。
满地落花春未了,酸心如豆耐人思。[35]

如同《麦秀》和《黍离》,诗中并没有描述任何六朝遗迹的具体形貌,而只是用一种植物——此处是梅花——象征了时间的流逝。与诗相配的画面采用了同样的策略,塑造出画家暨诗人与一个空虚现场的强烈碰撞(图2-8)。画中的石涛站在逶迤溪水中的一叶扁舟之上,抬头仰望。回应他目光的是如同巨型羽翼般突然下折的一脉山峦,山顶上的瘦削梅树倒挂悬垂,向他伸去。我们所看到的并非是石涛对自己探访古迹的直接记录,而是他与古人自然而然的"神会"——与他神会的古人们在千年前也曾游览至此,赋诗抒怀。

碑和枯树:怀古的诗画

《读碑图》

《麦秀》和《黍离》把"墟"与"游"(wandering)连在一起。而屈原的《哀郢》则包含了一种凝视(gaze):前代宫室的遗墟使诗人聚"睛"会神。这种"迹"与"视"的结合成为汉代以后怀古诗的最显著的特征,屈原的这首诗因此可以说是这类新型的怀古诗的开山之作。从公元3世纪起,诗人更为频繁地公开描写自己对废墟的"注目"。所以,曹植以"步登北邙阪,遥望洛阳山"[36]开始他对废都洛阳的伤怀。而鲍照(约414—466)则用下面的诗句结束了他的《芜城赋》:"抽琴命操,为芜城之歌。歌曰:'边风急兮城上寒,井径灭兮丘陇残。千龄兮万代,共尽兮何言!'"[37]

但值得注意的是,没有一件中国古代绘画作品描绘了这类"芜城"或一个人注视废城的场面。怀古诗和怀古画的联系是建立在更抽象的层面上的。艺术家不是二选一地聚焦于怀古的主体或对象,而是被二者的"相会"所吸引——他所希望抓住的是在一些特定时刻中,当人们感到直面往昔时的那种强烈情感。在下一节中我将讨论几种不同类型

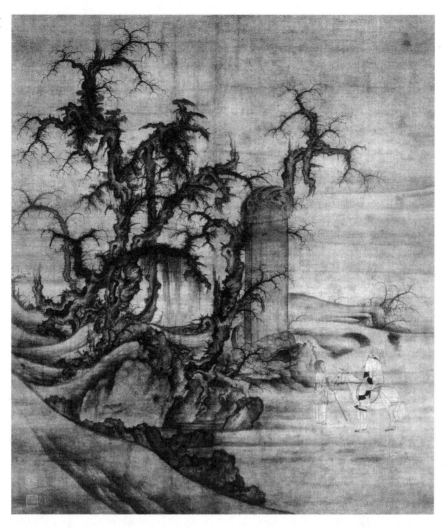

图2-9 (传) 宋·李成《读碑窠石图》。

的"迹",每类都寄托了不同的时间性(temporalities)和不同人与历史废墟的关系。本节则集中讨论作为视觉再现主题的"怀古"。我们将会发现此类再现的一个基本特征是其"非特定性"(non-specificity):虽然一幅画可能与某个事件或地点相关,但它的意旨并不在于讲述特殊的故事或描绘特定的地方,而是要唤醒那"转瞬即逝与绵绵不绝,毁灭与存活,消失与可视可见之间的张力"——这是傅汉思(Hans Frankel)读陈子昂(661—702)诗作时体会到的怀古之诗意内涵:

秣马临荒甸,登高览旧都。

犹悲堕泪碣，尚想卧龙图。
城邑遥分楚，山川半入吴。
丘陵徒自出，贤圣几凋枯！
野树苍烟断，津楼晚气孤。
谁知万里客，怀古正踟蹰。[38]

这首诗引导我们去欣赏著名的《读碑图》（又名《读碑窠石图》）。在中国艺术家试图实现怀古之艺术追求的作品中，这可能是最强有力的一幅了（图2-9）。126.3厘米高，104.9厘米宽，硕大画面中的种种形象被编织入一个紧密相连的互动结构。靠近构图中心是一方石碑，被叠石和古木所包围。碑前一人戴笠骑驴，静默地注视着这方遗留在荒野的巨碑（从他与碑的距离看，他不可能像画名所提示的那样真的在"读"碑上的碑文）。他旁边是一个侍童，正持缰而立，关切地看着自己的主人。整幅画既静穆又活跃。寒冷景色中的万物有如凝固，主仆二人有如被死亡般的沉寂所包围，一动不动。但同时画面又有着令人不安的动感：多变的墨色，形态怪异甚至充满野性的枯树，波浪般的参差奇石，还有那好奇地抬头迎客的托碑石龟，都给这幅画注入了活力。

《读碑图》传统上被认为出于10世纪著名画家李成（919—967）之手，但大部分现代中国美术史学家推测它是13或14世纪的作品。不过把它归于李成名下并非毫无根据的：不仅画中的龙爪树是李成的典型风格，而且我们从12世纪的《宣和画谱》得知，在宋徽宗的收藏里就有李成的两幅同名画作。[39]关于这幅画表现的主题，学者有不同的见解。一种传统的看法认为画中表现的是曹操（155—220）的一段经历：据说当年曹操与机敏的杨修行至浙江，路过"曹娥碑"——这位著名的孝女在143年投江寻找溺水而死的父亲的尸体。[40]但最近石慢（Peter Sturman）论争说画中的石碑其实是上文所引陈子昂诗中提到的"堕泪碣"，而骑驴的过客则是唐代诗人孟浩然。[41]堕泪碑位于襄阳岘山，是为纪念羊祜（221—278）而修。它是古代中国最有名的纪念碑之一，引发了无数的怀古诗。[42]其中一首即为孟浩然（689—740）所作。诗如下：

人事有代谢，往来成古今。

江山留胜迹，我辈复登临。
水落鱼梁浅，天寒梦泽深。
羊公碑尚在，读罢泪沾襟。[43]

这首诗，特别是它的最后两行，不仅使石慢把《读碑图》与怀古传统联系起来，而且也和一个具体的历史事件挂上钩："读碑即为吊古，是对历史过程和前代伟人事迹的沉思，也是对自身历史位置的思考。在岘山上，当那些途经襄阳的旅客探访羊公碑的时候，这种模式被不断地重复。"[44] 石慢的评价虽然很有启发性，但如果我们对《读碑图》做一番仔细考察的话，我们会怀疑这幅画到底是不是一幅叙事画或肖像画。也就是说，画家的本意是否如石慢所说，是去再现一个特殊物体（堕泪碑），一个特殊人物（骑驴的孟浩然），和一个特殊事件（孟浩然访碑）。在我看来，这幅画所反映出来的画家诉求似乎恰恰相反。最重要的是，他所希望表现的是一个"无名"石碑，因此细心地描绘了一片空白碑面。铭文的缺席必然是深思熟虑的设计，因为石碑的龙冠和龟座上的装饰细节都被煞费苦心地精心描绘。由此我们可以推断该画意图表现的并不是某一特殊人物或事件，而更有可能是一种带有普遍性的境遇：在这种情境中，游客意识到自己正面对着一个无名的过去。[45]

我们在陈子昂和孟浩然的怀古诗中也可以发现类似的倾向：虽然这两首诗也许都作于岘山之上，但它们的目的并不是描述作家的行程或碑石本身，而是借此机会抒发诗人有关历史与人类生存基本法则的感喟。所以陈子昂感叹道："丘陵徒自出，贤圣几凋枯！"而孟浩然则对之以"人事有代谢，往来成古今"。《读碑图》传达了一种类似的抽象理念。按照中国山水画的一个基本惯例，画家抹去了可辨别的地理特征，使人无法指认所画的实际地点。[46] 这种惯例可以在王微（415—443）的文字里找到年代最久远的理论化表述："古人之作画也，非以案城域，辨方州，标镇阜，划浸流。本乎形者融，灵而动者变，心止灵无见，故所托不动，目有所及，故所见不周。"[47] 通过描绘一个空白的石碑，《读碑图》删除了作品的历史特定性，从而为观众的吊古提供了更广阔的心理空间。

碑与枯树

如果请中国美术史家提出传统中国绘画中的"废墟图像"的实例的话，他们大多会提到《读碑图》。我刚才的讨论支持这种思路，因为这幅画确实浓缩了怀古的典型情境与情绪，而怀古这一中国诗学传统似乎与欧洲关于废墟的浪漫主义诗歌有很多相似之处。但问题是，虽然包括我在内的所有解读者都立刻把《读碑图》中的碑当作古代遗迹，如果仔细观察这个图像的话，我们会发现它表现的并不是一般意义上的废墟，因为它并没有体现时间的流逝。我在大阪美术馆研究这幅画的时候，发现这个图像没有显示任何碑上的伤残或磨蚀，而对其繁缛的雕刻也以连贯的线条勾画得极其精确、毫无瑕疵。因此，如果我们坚持《读碑图》是前现代中国"废墟绘画"的精华之作，我们就需要发掘和界定一种表现与往昔相遇的别样的视觉逻辑。

理解这种逻辑的方式之一是把这幅画与欧洲一些再现废墟的个案加以比较。首先进入脑海的是德国油画家卡斯帕·大卫·弗里德里希（Caspar David Friedrich，1774—1840）的两幅画《墓地雪色》（*Cloister Cemetery in the Snow*）（图2–10）和《橡林修道院》（*Abbey in an Oak Forest*）（图2–11）。它们与《读碑图》有很多共通之处，特别是那种荒凉孤独的情绪十分相似。但二者之间也有两个重要区别：首先，弗里德里希把人物表现成废墟的一部分，他们黑色的身影与散布的墓碑混杂在一起。【48】而在《读碑图》中，过客是作为观看者和沉思者出现，把我们的注视延展到石碑之上。【49】其次，在弗里德里希的画面中，一座废弃的教堂废墟以"反偶像"（anti-icon）的形象出现，被暴风雨摧残后的可

图2–10 弗里德里希《墓地雪色》，1817–1819年。

图2–11 弗里德里希《橡林修道院》，1809–1810年。

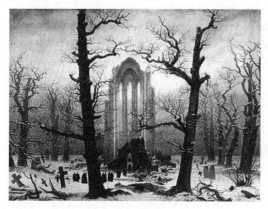
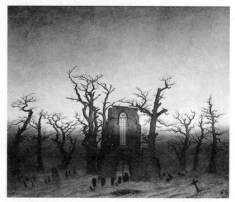

怖怪树将其簇拥于其中。但是在中国的个案中，画中的石碑没有显露任何残损的痕迹，它完好无缺的外貌与旁边的枯树形成了鲜明的对比。

这些区别背后隐藏的是描绘废墟的两种不同方式。弗里德里希油画中的所有形象，包括建筑物、树木、人物、墓碑和云雾，都在一个无所不包的废墟世界里自得其所，水乳交融。整个画面是一个戏剧化的舞台，将其景观呈献给外在的观众。而《读碑图》里的形象则分别属于三种不同的符号系统：旅客代表着画面内部的观者；石碑是他注视的对象和往昔的象征；而枯树既形成了自然环境，也加深了荒废和忧伤之感。这三种形象——旅客、石碑和古树——与中国艺术和文学中的三个图像学传统相衔接。当它们被组织在一起的时候，便形成了怀古画的一个符号学网络，以表现"遇古"（encountering the past）的主题。在讨论"丘"与"墟"的时候，我提到旅客与废墟的持久联系；在这一节中，石碑与枯木的关系是我们思考的主要对象。

这幅画中暗示时间流逝的实际上并非那方人造的石碑，而是饱经风霜的残破古木。石碑虽然具有丰富的象征性，但它只是指示了（denote）过去，而非再现了（represent）过去。用喜龙仁（Osvald Sirén）的话说，是那些"已成为废墟"的树"表现了宇宙力量的不懈斗争"："（它们）像受缚的龙一样虬曲翻腾，扭曲的枝条如锋利的巨爪般伸向天空，仿佛在为自己反抗衰老、腐朽和僵滞的斗争寻求援助。备受煎熬的形体所展现出的剧烈运动释放出无数画家的默默哀思。"[50]

石碑与枯树的不同形象和所引起的不同感受反映出了它们在怀古画中的不同角色。在我看来，它们之间最主要的区别在于二者与"往昔"在两个本质层面上的概念联系：石碑象征的是"历史"，而枯木指涉的是"记忆"。皮埃尔·诺阿（Pierre Nora）在一篇重要论文里分析了这两种概念：

> 记忆与历史远非同义，而是背道而驰。记忆是生命，由活着的社会产生，而社会也因记忆之名而建立。记忆永恒演变，受制于铭记与遗忘的辩证法，无法意识到自己逐次的蜕变，易受操纵侵犯，并容易长期沉眠，定期复苏。而历史则永远是对逝水流年的重构，既疑惑重重又总是挂一漏万。记忆是时时刻刻实在发生的

现象，把我们与不息的现实扭结在一起；而历史则是对过往的再现。只要是动人心魄又充满魔力的记忆，都只按自己的口味对事实挑肥拣瘦；它所酝酿的往事，既可能模糊不清，也可能历历在目，既可能包含有方方面面，也可能只是孤立无援的一角，既可能有所特指，也可能象征其他——记忆对每一种传送带或显示屏都反应敏感，会为每一次审查或放映调整自己。而历史，因为是一种知性的世俗生产（secular production），则需要分析和批评。[51]

从一开始，立碑就一直是中国文化中纪念和标准化的主要方式。若为个人修立，则或是纪念他对公共事务的贡献，或更经常的是以"回顾"（retrospective）视角呈现为死者所写的传记。[52] 若由政府所立，则或是颁布儒家经典的官方版本，或是记录意义非凡的历史事件。总之，碑定义了一种合法性的场域（legitimate site），在那里"共识的历史"（consensual history）被建构，并向公众呈现。当后世的历史学家研究过去的时候，碑自然便成为历史知识的一种主要源泉，上面的碑铭为重构过往时代中的晦涩事件提供了文字证据。

这种作为知识生产的历史重构，在北宋时期发展为史学的一项重要分支，也就是所谓的"金石学"。金石学的产生和发展过程已经吸引了学术界的大量关注。[53] 一些新近的讨论通过研究古物收藏的形式和组织拓展了现有学术的视野，特别是因为古物收藏的形式和组织必然反映了藏家对"往昔"的构想并影响到他们的历史解读。[54] 这个视野对我们理解当时的"碑"的观念尤为重要，因为石碑虽然也为当时古物研究者所重视，但却没有像古铜器、古玉器和古书画那样被收藏——实际被收藏的是刻在上面的那些直接包含历史信息的铭文（后来也包括了雕刻的图像）。因此，一方沉重的石碑就必须被转化为类似于印刷品或便携式图画的物质形式——也就是"拓片"。北宋文献提及拓本已成为当时重要的商品。[55] 在南宋，据《清波杂志》，古碑的拓片在江南地区供不应求，游贾的商贩能够卖出很好的价钱。[56] 通过这些和其他种类的渠道，古董家得以建立古碑拓片的庞大收藏。据说第一个为碑铭编目的人欧阳修（1007—1072）就收藏了一千"卷"拓片。他作于1061年的《集古录》包含有他对四百多篇铭文的跋语。[57]

像欧阳修和赵明诚（1081—1129）这样的金石学家确实去"现场"（*in situ*）走访过一些碑，但这类寻访在北宋时期并不常见，且常常局限在他们旅程附近或供职地区的周边。找寻那些前人不知道的金石摹拓才是他们真正的热情所在。赵明诚的妻子、著名词人李清照（1084—1155）就曾这样回忆他们新婚燕尔，一起收集拓片时的相濡以沫之情：

> 赵、李族寒，素贫俭，每朔望谒告出，质衣取半千钱，步入相国寺，市碑文果实归，相对展玩咀嚼，自谓葛天氏之民也。[58]

《金石录》便是夫妇两人这种共同爱好的结晶，按时间顺序编目了两千多种刻文，并有赵明诚对其中一些拓片历史背景的考鉴。如果我们用皮埃尔·诺阿的"历史"概念来看，《金石录》是一部用文字写成的历史著作，因为它是"对过去的重构与再现"，是"一种知识的世俗生产，需要分析和批评"。

石碑虽然留在原地没有移动，但是学者书房里进行的脑力生产无疑丰富了它们的意义。有意思的是，虽然碑铭拓本的每一个细节都因其历史信息的价值而被仔细研究，荒野中的石碑却作为一个整体而开始获得宏观历史的象征意义（symbolism of history）。似乎石碑那沉默但雄壮的形象赋予了"往昔"一个抽象剪影和含义——它象征了历史知识的源头，因此便也象征了历史的权威。李清照便在她的诗词中不止一次地使用过碑的意象，每一次都唤起历史权威感：这些沉默不语的石头见证了朝代的兴衰。[59] 回到《读碑图》，我们发现画中的石碑表现了相同的理想化和抽象化。它没有任何铭刻，所以可以是任何一块碑。它虽象征过去，但却没有受到时间的侵蚀，因而能够凌驾于时间之上。

"历史"和碑之间这种紧密联系恰与"记忆"和枯木间的紧密关系相互平衡。如下文所论，枯木之所以与记忆有关，是因为它体现了衰败、死亡和复生的体验，而这种体验很少受制于对历史进程的目的论建构。[60] 早在宋代以前，中国的文人就已经对"枯树"产生了强烈的兴趣，早期的一例见于庾信（513—581）的《枯树赋》。看到庭院中一株生意已尽的大槐树，庾信回想起在其鼎盛时期的那些婆娑多姿的树木，它们的枝干如"熊彪顾盼，鱼龙起伏"，甚至连能工巧匠也自叹不

如。它们的"片片真花"如"重重碎锦",被皇家尊为大夫将军。但随着时间的流逝,它们"莫不苔埋菌压,鸟剥虫穿;或低垂于霜露,或撼顿于风烟"。最终成为怀念和祭祀的对象,为此,"东海有白木之庙,西河有枯桑之社……"【61】

庾信的《枯树赋》与鲍照的《芜城赋》所代表的废墟诗在结构上十分相似。在这类文学作品中,诗人总是首先追忆某地或某物过去的辉煌,然后为它的毁灭和破败而怅惘。然而枯树是一种特殊的废墟,因为它只是枯了却未必完全死去。事实上,在中国绘画中,枯树的力量和它的吸引力正是根植于一种视觉和概念上的模糊性:它那废墟般的形体同时拥有非凡的能量和精神。【62】枯树虽显现了死亡和萧衰,但同样为复活和重新获得青春带来希望。这远不是一个"终结"的形象,而是属于永恒变化中的链条。就像诺阿所说的"记忆",枯树"永恒演变,受制于铭记与遗忘的辩证法,无法意识到自己逐次的蜕变,易受操纵侵犯,并容易长期沉眠,定期复苏。"因此我们可以说枯树是"活着的废墟",而石碑是"永恒的废墟"。宋人陆游(1125—1210)的一首诗精彩地抓住二者间的对比:

> 秋风万木贾,春雨百草生。
> 造物初何心,时至自枯荣。
> 惟有山头石,岁月浩莫测。
> 不知四时运,常带太古色。
> ……【63】

如果在《读碑图》中,枯树的主要作用还只是营造气氛,在其他宋代画作中——包括两幅传为苏轼的画(图2-12)和一些挂在许道宁(1000—1066后)名下的立轴——枯树则成为表现的主题。在许道宁的《乔木图轴》(图2-13)中,五株虬曲的松树植根于崩裂的石缝中,一直伸展到画面上沿,扭曲逶迤的枝条占据了整个画面空间。在罗樾(Max Loehr)看来,"这些树有着一种神秘又悲伤的气韵,它们那沧桑古旧的体态所具有的优雅形式不是削弱而是增强了这种气韵。"【64】宋代以来的中国绘画中出现了如此众多的枯树形象(图2-14),我在这里的简单

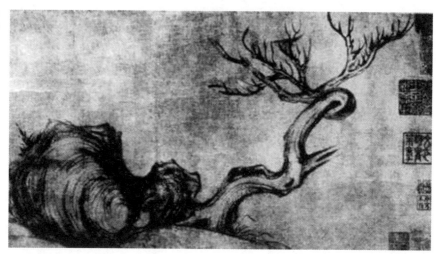

图 2-12（传）宋·苏轼《枯木怪石图》。

讨论无疑无法涵盖，对这一问题感兴趣的读者可以参考乔迅和班宗华（Richard Barnhart）的两篇精彩研究。[65] 这里我只准备讨论石涛的两组画，其中树的意象被赋予了艺术家的自传色彩，而"重生"（rebirth）的观念也获得了最清晰的视觉形式。

第一组画大约画于 1695 到 1696 年间，那时石涛大概 55 岁。其中最重要的形象来自复杂的卷轴画《清湘书画稿》中最后的一个场景（图 2-15）。[66] 用文以诚（Richard Vinograd）的话说，这一形象是对一系列自传性画面和诗歌的总结，呈现了"一个颓败但恬静的人物，肋骨凸出，面颈褶皱，身着一袭僧服，在一个掏空的树干中冥思含笑"。[67] 在它旁边，石涛用篆书大字题写了"老树空山，一坐四十小劫"。后边另有一段小字："图中之人可呼之为瞎尊者后身可也。呵呵！"因为石涛晚年自号瞎尊者，所以我们知道古树中打坐的僧人是画家的假想自画像（pseudo-self-portrait），表现的是 1696 年（他画这幅画的时间）后 671920000 年后的自己（在佛教算法中，一小劫相当于 16798000 年）。

这幅画可以和石涛的另外一件作品一起研究。[68] 这幅画出自一个八页的大册页，未标日期，但"瞎尊者"的落款让我们确认这是 1697 年以前的作品，因为从此年开始石涛放弃了他的僧人身份，正式把自己看作是一个道士。初看之下这张画似乎表现的是一个颇为寻常的山景，中景处散布着一些高高矮矮的树木（图 2-16）。细看之下则会发现一个特殊的形象：即处于画面的焦点处的一株光秃秃、发育不足的小树，其僵

硬的姿态和裸露的枝干与画中其他树木大相径庭。而它在画面纵轴中心的位置更使这一貌似卑微的形象具有一种偶像性地位，石涛在画上的题字指示出它的意义："此吾前身也。"

虽然这两幅画间的实际关系并不确定，不容忽视的是它们的出现都与石涛生命中的一个重要变化相对应：从都城北京回到南方以后，石涛很快就放弃了自己长期以来的僧人身份。文以诚以这一变化为参照，把 1696 年的假想自画像解读为一种"对长期维持的角色与身份不乏忧伤的最终放弃，过去那种精神诉求被推延至将来可能的化身之上"。【69】不过，我在这里的中心论点与这些绘画的宗教含义无关，而是关于树的意象在石涛自我身份构想中的作用：从一棵发育不良的小树到一株年老但活力充沛的松柏，这些树的意象包含了想象的生命轮回中的千万年。

十年之后，石涛创作了另一些树的形象，其中"复生"的主题更为深化。一套作于 1705 到 1707 年间的册页表现的全是梅花。在此之前，

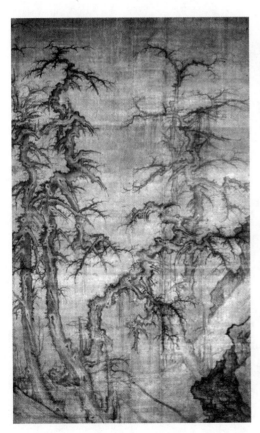
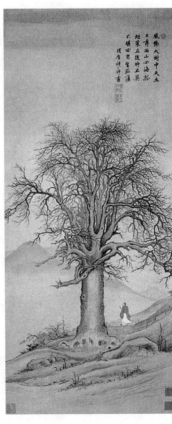

图 2–13（传）宋·许道宁《乔木图轴》。

图 2–14 明·项圣谟《大树风号图》。

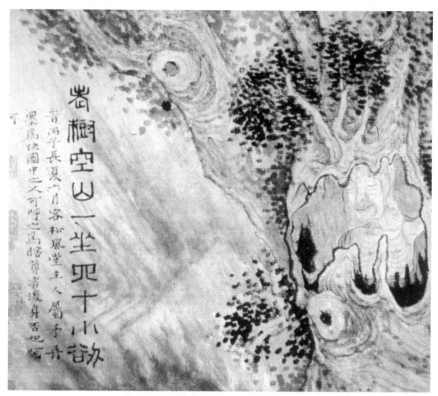

图 2-15 清·石涛《清湘书画稿》局部。

我们从未见过如此精粹又戏剧化的对死亡与复生的表现。打开册页,我们看到一株梅树虽已断裂为几段,仍含苞怒放(图 2-17)。一首绝妙的题诗将这株梅树指认为仍充满生机的往昔的遗迹:

古花如见古遗民,谁遣花枝照古人?
阅历六朝惟隐逸,支离残腊倍精神。
天青地白容疏放,水拥山空任屈伸。
拟欲将诗对明月,尽驱怀抱入清新。【70】

在此之后,石涛1707年的《金陵怀古》册页中又包含有他对一株古银杏树的特写,其断裂空洞的枝干明确显示了它作为"废墟"的存在状态(图 2-18)。石涛把这个饱经沧桑的形体塑造成了一个顶天立地的强力支柱,从而赋予它一种特殊的纪念碑性。据石涛的题诗说,这株银杏生长在南京附近的青龙山顶,六朝时为雷电所残,但却能抗拒死亡,又

图 2-16 清·石涛《山水花卉》册之一。

废墟的内化:传统中国文化中对"往昔"的视觉感受和审美 | 53

图 2—17 清·石涛《梅花诗册》之一。

图 2—18 清·石涛《金陵怀古》册之一,1707年。

发新芽。[71] 很明显,这一传说中死亡与复生的思想使艺术家着迷:石涛在凸显树木外部损伤的同时,在一条低枝和断干上面都画了新叶。他在画这幅画时已病入膏肓,不到年底就过世了。但在画中,艺术家对"复生"的渴望是如此清晰,很难再找到比这更强的例证以说明他作为艺术家对生命和艺术的执着和深情。

迹:景中痕

在中国,位于原地的古碑或古建筑被称为"古迹"。迹(或"跡")的原意是脚印,扩展至指一般性的"痕迹"。甚至在周代,"迹"仍被广泛用作指具体的脚印:《左传·襄公四年》所引之《虞人之箴》追忆了中国历史中最早的"迹":"芒芒禹迹,画为九州,径启九道。"[72]这几行诗的内容涉及大禹治水和中国第一个朝代夏(公元前21—前16世纪)的建立。传说洪水之时,禹父鲧用土筑堤治水,但堤毁墙塌,伤人更剧。禹继续父业,但改用疏导的方法治理水患,十三年过家门而不入,终成一代开国之君。人们想象大禹的足迹在这些年间遍布九州。后来,"禹迹"也指禹在大地上留下的任何标志——不仅是脚印,也包括他的开山巨斧和巨铲留下的痕迹。"迹"与大禹传说的这种联系也可以使我们分辨"跡"与"迹"这两个同义字之间的微妙差别:"足"字旁的"跡"强调可触可及的"记号"(mark)(图2—19),而"辶"字旁的"迹"则更强调

行为和运动。这两种含义一直与"迹"的概念如影相随。此外"迹"在文言文中也可用作及物动词,意味追寻某人或某事的实迹。【73】这种用法为这个字添加了进一层的微妙含义:当一个后来人寻找往昔痕迹的时候,他也在旅途中留下了自己的足迹。

"迹"与"墟"因此从相反的方向定义了记忆的现场:"墟"强调人类痕迹的消逝与隐藏,而"迹"则强调人类痕迹的存留和展示。从严格的意义上讲,"墟"只能是冥想的对象,因为古代建筑的原型已不复存在;而"迹"本身就提供了废墟的客观标记,无始无终地激发人们的想象和再现。不过,"迹"自身又是一个矛盾体(paradox):一方面,它是在整体山水中自成一体,又与天然风景融合为一的一个部分——或是峭壁上的铭文,或是深谷中的画像,或是旷野中的古墓,或是圣山上的佛窟。另一方面,由于"迹"的定义是某一个特殊历史或神话人物事件的痕迹,它又总是表现为往昔留下的"碎片"(或是碎片的集合),可以被孤立地欣赏和分析。通过这两种途径,"迹"将自然转变成人为,亦将人为化为自然。我们因此也可以理解为什么当铭文、雕刻或建筑从原址移走后,它们就不再是"迹"了:虽然仍指涉过去,它们已经变成了与自然割裂的,脱离实体的"物件"(objects)。

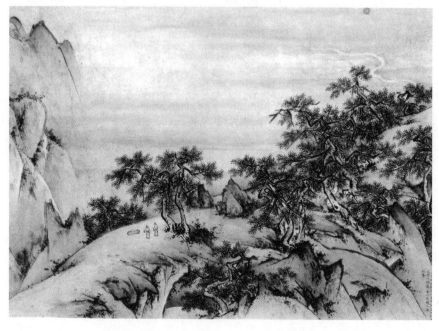

图2-19 明·王履《华山图册》之一,1383—1384年。

图 2-20 泰山上的历代刻铭。

　　我们在著名的景区中可以找到无数的"迹"。有时,太多的"迹"拥挤在一起,占据了一整座山峰,争夺游客的注意力(图 2-20)。有些"迹"比其他的更著名,也因此招致了一连串的再版和模仿。另一些"迹"则更为私密,只对小范围的同好存有意义。这后一类"迹"的形象和意义并非一目了然,而需要内行的知识或历史学的考察。本节将讨论四类"迹":(1)表现超自然力量的暧昧标记的"神迹";(2)作为金石学研究对象的"古迹";(3)作为政治记忆和表达场所的"遗迹";(4)在精英文化与流行文化的交叉点上的"胜迹"。这些历史性场域浸透了不同的时间性,联结了不同的行为活动,但也彼此共息共存并相互转化。这些场域中的任何一种"迹"都被看作过去留下的标记,也都能激发起上节讨论过的怀古之情。

神迹

　　陕西南部的华山上有两处独特的"神迹",为我们提供了这种"迹"的范例,使我们思考由超自然力量留下的这类地貌标记。公元 6 世纪初的郦道元(卒于 527)最先在《水经注》中记录了它们:

左丘明《国语》云：华岳本一山当河，河水过而曲行，河神巨灵，手荡脚蹋，开而为两，今掌足之迹，仍存华严……此谓巨灵□，首冠灵山者也。常有好事之士，故升华岳而观厥迹焉。【74】

图 2-21 明·丁云鹏《华山图》。

这则传说与大禹的故事有两点明显相似之处：和大禹一样，巨灵也是劈山疏水；同样他的丰功伟绩也在大地上留下了印记。事实上，《水经注》中也包括了类似的有关大禹的叙述，如说大禹开辟了黄河上的龙门和长江上的三峡，在那里"岩际镌迹尚存"。【75】不过，此处我希望考察的不在于这两个传说之间的历史联系，而在于这两则故事中得以典型化的"迹"的概念。与金石学研究的"古迹"不同，神迹以其起源和再现上的模糊性和非历史性为特征。这种"迹"的创造者不是常人，但他们也不是不费吹灰之力就可以实现其目的神仙上帝。在任何神话传说中都可找到这种拥有超强伟力的半神（demigod）——常常处于天人之间，他们为人类的利益而开天辟地，【76】而他们所留下的痕迹也经常是半天然、半人为的。虽然形状和颜色与周边环境相异，这种神迹仍表现为自然山水的组成部分。

这种模糊性造成了对华山神迹的不同图像再现。一种倾向是夸大这些标记源起的超自然性。比如在明代画家丁云鹏（1547—1628）设计的一幅木刻版画中，巨灵的脚印和手印分别图解在两座分立的山峰上（图2-21）。两个印记从背景中完美地分离出来，清晰可辨。很明显的是，这种图像再现并不是来自实际观察，而是根源于文字记录，它们的目的是加强华岳灵山的神秘氛围。正是因为这样，我们可以把这幅版画和中国宗教艺术中"瑞像"（miraculous images）传统连结在一起。【77】

另外一种再现则是朝着几乎完全相悖的方向发展：巨灵的"神掌"印记被化入山水的天然形态。这种画中的手印没有连贯的轮廓，五

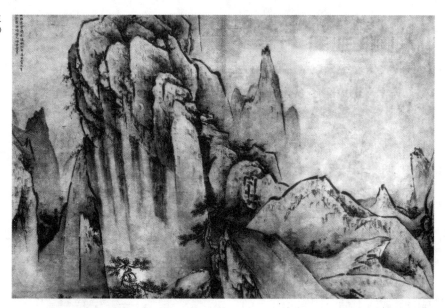

图 2-22 明·王履《华山图册》之一。

指虽依稀可辨，但与山石的皱叠融为一体。我们可以在明初画家王履（1332—？）的《华山图册》里找到这种模式的最早个案。这个册页以图画和文字记录了画家1381年的华山之旅（图2-22）。三个世纪之后，另一幅华山全景图进一步发展了这种倾向，几乎完全抹去了"神掌"的清晰外形（图2-23）。值得注意的是，作为当时著名的医学家，王履在他的册页中为"神掌"的形成提供了一个详细的科学解释：他放弃了巨灵的传说，认为所谓的"五指"实际上是由悬崖上不同裂缝流下来的油脂形成。这些油脂给山石表面涂上了黄褐和灰白的颜色。五股油脂汇流到一起，便形成了一个类似手掌的平面形状。[78]

虽然王履的科学精神令人敬佩，但他的解释并没能阻碍人们对奇异自然景观的痴迷。不仅华山上的"神掌"在后世中国风景画中继续流行（图2-24），而且"神迹"的概念一如既往地激发了艺术家去创造那些超越自然和超自然分界的山水画。比如，在现藏于美国波士顿美术馆的一幅16世纪的卷轴画中，黄山的峭壁被描绘成朦胧的石头巨人（图2-25）。或立于前景，或出于峡谷，这些怪诞的形象激活了山峦，赋予大自然一种不可思议的原生力量。石涛在记录自己黄山之游的一本册页中也描绘了各类"神迹"。[79]册页中的八幅画分别表现了画家在黄山各处寻幽览胜的情景。在最后一页中，他登上天都峰（图2-26）。靠近画面中心的一组

图 2-23 清代《华岳全图》。

废墟的内化：传统中国文化中对"往昔"的视觉感受和审美

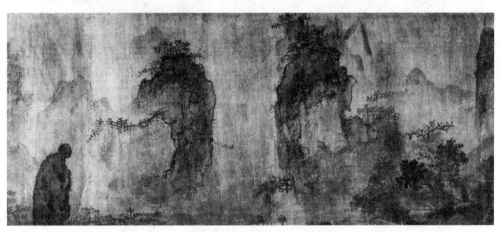

图2-24 清·戴本孝《华山图册》之一，1668年。

图2-25 佚名《黄山图》，波士顿美术馆藏。

岩石巨砾构成了一个貌似巨人的形象。石涛在旁边写道："玉骨冰心，铁石为人。黄山之主，轩辕之臣。"轩辕即黄帝，传说几千年前在黄山采药炼丹。在这幅图中，石头巨人的头和肩膀被植被覆盖，身躯上的裂缝和腐蚀更暗示出时间的流逝：这确是一个远古留下来的"废墟"。有意思的是，在石头巨人之下，石涛把自己描绘成一个与巨人同样姿态的旅客，从而把自己变成了这神山之主的化身。

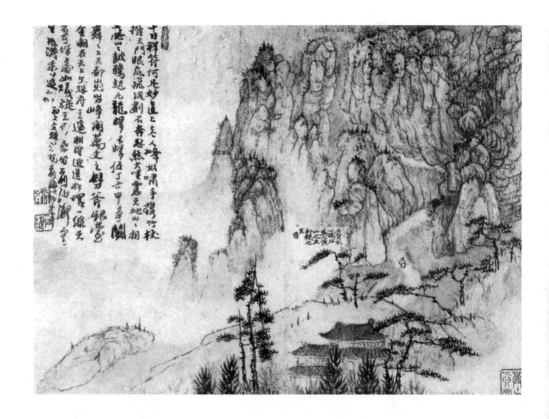

图 2-26 清·石涛《黄山八景》册页之一,"天都峰"。

古迹(狭义的历史遗迹)

著名的"禹王碑"——"碑"在此处指天然峭壁上的刻文——是一个相当特殊的石刻,因为它的位置横跨于"神迹"与"古迹"之间。此碑原本位于湖南衡山的岣嵝峰,所以也叫"岣嵝碑"。早在公元1世纪到公元4世纪间就流传着有关它的故事。[80]《吴越春秋》中说,禹代父治水后,行至衡山,寻求黄帝留下的金简玉字,以得治水之理。在那里他梦见一个身着赤绣衣的男子,告诉他神书的所在。[81] 到了唐朝,可能和当时的复古文学运动有关,这个秘本受到人们的格外关注。复古运动领袖韩愈(768—824)甚至亲自走访衡山寻找这个文本。虽空手而归,这个失败的尝试仍让韩愈满怀痴迷和失望地写下了《岣嵝山禹王碑》这首神奇诡秘的诗作:

岣嵝山尖神禹碑,字青石赤形模奇。
蝌蚪拳身薤叶披,鸾飘凤泊拿虎螭。

图2-27 湖南长沙岳麓山的《禹王碑》。

事严迹秘鬼莫窥,道士独上偶见之。

我来咨嗟涕涟㳎,千搜万索何处有,森森绿树猿猱悲。[82]

追随韩愈的脚步,宋代学者朱熹(1130—1200)和张栻(1132—1180)也曾找寻此石刻而未果。他们很可能是在1167年进行了他们的考察。50年后,碑文终于找到了,并得以复制。这件事在王象之1227年完成的地理总志《舆地记胜》中有这样的记述:"禹碑在岣嵝峰,又传在衡山县密峰。昔樵人曾见之,自后无有见者。宋嘉定(1208—1224)中,蜀士因樵夫引至其所,以纸打其碑七十二字,刻于夔门观中,后俱亡逝。"

与韩愈的诗相比较,王象之的记载中不再具有神秘物体引发的幻想。事实上,他的平铺直叙的解说完全驱散了大禹碑的"神迹"氛围,而把它重新定位为古代的石刻——既受到自然的侵害,也服从于人类的复制规则。《舆地记胜》和更早的《舆地碑目》(序写于1221)记录了分布于南宋各地的古代文化遗物。禹王碑的早期复制品被放置于湖南长沙岳麓山的一个小祠堂里(图2-27),并成为其他复制品的样本:至少有7件这类"第三代"禹王碑于16、17世纪出现在云南、浙江、四川、江苏、陕西和湖北。原碑的内容、书法、年代及真伪都引起了众多的学术考证。一些学者认为"岣嵝碑"并非禹碑,碑面上的蝌蚪文乃是后世道家的符箓。也有人认为它属于一种古老的文字体系,甚至早于商代金文。还有人说此碑其实是明代学者杨慎(1488—1559)伪造。另有人说碑为公元前611年所立,以歌颂楚庄王灭庸的功绩。再有人说碑文乃是战国越太子朱句于公元前456年祭衡山时的祭文。这些观点虽然都有讨论的余地,但都使这一碑文从神秘的"天书"转变成了金石学研究和历史考察的对象。

这一转换的开始恰与金石学的兴起同时。金石学作为一种对古文物的考证之学,在众多从"神迹"到"古迹"的转变特例中起了重要作用。需要说明的是,虽然中国文化中对往昔的兴趣一直存在,但只有到了 11 世纪中期,金石学才成为一门自成体系的学术运动。就像本文前面提到的,这一运动背后的一个主要驱动力是保护古代铭文,使之免于自然损耗、人为破坏或战乱所毁坏的命运。编纂了两大金石著录《隶释》与《隶续》的洪适(1117—1184)在评点郦道元《水经注》中所录汉碑的过程中发现:"后魏郦道元注《水经》,汉碑之立川者始见其书盖数十百余。陵迁谷变,火焚风割,至宣政和间已亡其什八。"[83]对洪适和他的同道来说,收录、保存刻文是一项严肃的学术需要,因为这些文献包含有真实的历史资料,可以补正传本之不足不确之处。赵明诚就明确表达了这种想法:"若夫岁月、地理、官爵、世次,以金石考之,其牴梧十常有三四。盖史牒出于后人之手,不能无失,而刻词当时所立,可信无疑。"[84]

这类观点表明宋代金石学家把自己看作历史学家,视石刻为文本信息的可靠资源。这种定位既激发又限制了正在萌发的"古迹"文化。一方面,宋代金石学家通过自己的著述,为古代碑刻和其他文化遗物的理解提供了基本的历史框架,从而鼓励了"古迹"文化的发展。这种历史化的倾向在欧阳修编纂的第一部重要金石著录《集古录》中就已经很明显。欧阳修在 1062 年编成此书后写的目序中,把《集古录》编年体的序列定义为从周穆王到秦、汉、隋、唐以至五代。[85]不容忽视的是,欧阳修没有提到夏、商以及文献中记载的传说时代的君王。推其原因并不是因为欧阳修认为这些早期君王不重要,而是因为没有找到石刻证据与之相对照。其他宋代金石学者也有类似的史学化方法,习惯性地将他们所拥有的新史料编进一个朝代更替的序列。其结果是,虽然对"神迹"的痴迷从未从民间宗教和诗意想象中消失,但当这类"迹"被放进朝代更替的框架中,它便转移身份,变成了一处"古迹"。

另一方面,由于宋代金石学者基本上是以文本为基础的史学家,所以他们主要依靠并积极收集的是碑文的拓片。因此如上文所说,这些学者很少去现场走访古碑。虽然他们在著录中的释评中经常提及石刻的出处,但这类著作对我们研究作为文化和物质建构的碑的原件则用处有

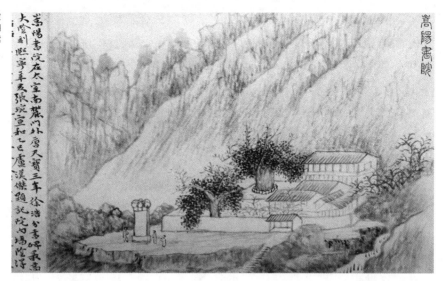

图 2-28 清·黄易《访古记游图册》之一,"嵩阳书院"。

限。但是当金石学在清中叶达到一个新的高度后,这种状况出现了一个戏剧化的转变。受到考证学的推动,[86]"访碑"成为金石学者极为注重的一种调查和研究方法,很多金石著录也开始按石刻所处的省份编排。清代金石学家经常在其著作中描述自己访古的经历,有些人甚至参与了在当地保护废弃石碑的工作。学者之间也经常互相交流研究材料,并点评彼此的著作。"读碑"这一古老的图像主题被重新启用,以表现真实的游访经历(图 2-28)。[87]正是通过这些活动,清代金石学者比他们的宋代先辈更积极地参与了对一种"古迹"文化的打造。这一过程中的一位关键人物,是 18 世纪晚期的书法家、篆刻家、画家和拓片收藏家黄易(1744—1802)。

最近有几位学者著文讨论了黄易的金石学研究和所画的"访碑图",提供了关于他与古代废墟关系的宝贵信息。[88]这种关系既反映了当时学术潮流的影响,也受到黄易个人兴趣的主动倡导。我们可以从几个角度来分析这一现象:其中包括金石学研究与文化地理学的交融、建筑废墟在地方上的保护、田野调查所得的研究资料的流布,以及"记游绘画"作为一种学术交流的方式。对本文很重要的一点是:这些从学术角度的介入开启了历史遗址性质上的一个重要转变:这些地点逐渐吸引了公众的目光,并最终被确定为民族文化遗产的场所。

有别于早期金石学家对"访古"的有限兴趣,至少从 6 世纪开始,

这种旅行成为另一类学者的职业必要。我们或可以把这些人称为早期的"文化地理学家",其最开始的一个代表人物就是郦道元。在《水经注》里,郦道元记录了他探访的古庙、古碑、古墓和古城的遗址。到了宋代,像王象之这样的学者延续了这一传统。地方志和游记文学的发展更进一步鼓励了对地方古迹的普查和记述。清朝时,对古代废墟的这种种兴趣——包括把废墟当作历史路标、地方胜迹或是个人兴趣——开始相互交织,激发了像黄易这样的学者的多次访古之旅。

黄易既用画笔也用文字记录这类旅行。前者包括一些册页,每本都有多幅图画和题跋。[89]后者则以他1796年在洛阳地区访古之旅的日记为典型。[90]这些作品遵循游记的惯例,把对古代废墟的访寻描述为不断闪耀着精彩发现的个人旅途经历。黄易经常详细说明他的信息来源:有时他依赖金石学家的社交圈,有时则是从地方志和其他文献中找到线索。如在《得碑十二图》的题跋中,黄易讲述了他是如何受到一部地方志的指引,在山东嘉祥县发现了著名的武梁祠画像(图2-29):

> 乾隆丙午秋,见嘉祥县志,紫云山石室零落,古碑有孔,拓视乃汉敦煌长史武斑碑及武梁祠堂画像,与济宁李铁桥、洪洞李梅村、南明高往视,次第搜得前后左三石室,祥瑞图、武氏石阙、孔子见老子画像诸石,得碑之多无逾于此,生平至快之事也。同海内好古诸公重立武氏祠堂,置诸碑于内。移孔子见老子画像一石于济宁州学明伦堂垂久焉。[91]

图2-29 清·黄易《得碑十二图》之一,"嘉祥武氏祠"。

图 2-30 清·黄易《得碑十二图》之一,"三公山移碑图"。

　　我在以前的研究中曾提出,黄易对武氏石刻的发现和保护是中国考古学中最重要的事件之一,因为这代表了有计划的考古发掘和公共考古博物馆在中国的开始。[92] 黄易和他的同好所修建的"武氏祠堂"既是一个保藏室也是一个展示厅。黄易在一篇刻于堂内的文章里描述了这种双重功能:"有堂蔽覆,椎拓易施,翠墨流传益多,此人知爱护可以寿世无穷,岂止二三同志饱嗜好于一时也哉!"[93] 在其他场合里,黄易也曾为相似的目的将受损石碑移至附近的庙堂或书院(图2-30)。[94] 他从未把原石带回家中,所带回的仅是大卷大卷的拓片。他会与同道者——经常是更有学识的金石家和收藏家——一起分享这些拓片。他也会出示给他们自己的"游记"绘画,并邀请他们为之撰写题跋。曾兰莹(Lillian Lan-ying Tseng)就黄易的《嵩洛访碑图》(绘记了黄易1796年在洛阳地区的旅行)重构了一系列这样的情境。[95] 根据她的研究,黄易依靠自己的记忆和详细的日记,在旅行结束后画了《嵩洛访碑图》册24幅,每幅表现他在某一特定地点的访古情形。每个地名都作为画题写在每一页上,每幅画后有长篇题记,提供了有关这些古迹的进一步信息,特别是它们的铭文和年代。整本册页因此是以古迹的地理位置为基准的。

　　黄易在1797年完成此本画册后不久,就把它呈现给了杰出的金石学家、时任要职的翁方纲(1733—1818)。[96] 翁方纲不仅在每幅画后题词,而且在一次文人雅集中把它展示出来。同年,黄易又把这本册页

出示给孙星衍（1753—1818）——当时这位重要的金石学家正在为自己的《寰宇访碑录》（1802）收集资料。两年前，黄易曾经引导孙星衍在山东走访了三处汉代遗址。此时孙星衍仔细地披阅了这本画册，并在扉页上题词。从 1799 到 1800 年，黄易还把这本画册展示给更多的学者名流，包括梁同书（1723—1815）、奚冈（1746—1804）、宋葆淳（1748—1818）、王念孙（1744—1832）和李锐（1769—1817）。

毫无疑问，作为一个中级官员和半职业画家，黄易这样做的一个目的是为了提高他自己及其画作的知名度。但通过这些行为，他也很有效地传布了古代废墟的知识。他的一些观众形容说，看这本画册有如"梦游"到各处古迹；另一些人则表示了希望要亲自探访这些废墟的愿望。在整个 19 世纪，黄易描绘的这些地方被视为汉石刻的重要遗址，它们的名声日益提升。到了 19 世纪末 20 世纪初，当第一批欧洲和日本考古学家开始调查中国的历史古迹，他们的旅程自然地从这些地方开始。这些人中有爱德华·沙畹（Edouard Chavannes，1865—1918）、关野贞和大村西崖。[97] 今天，几乎所有黄易画册里的古代废墟都成为国家注册，由政府文物部门管理的历史文物。

遗迹（与"遗民"对应的狭义的历史遗迹）

黄易生活在清朝的鼎盛时期。历史学家帕米拉·克罗斯利（Pamela K. Crossley）这样地描写这个时期："乾隆以其作为'普世明主'的努力，依靠着他的长期统治、其成熟老练以及其挥霍浪费，将这一时期塑造成了清代国力的制高点。事实上，在中华帝国史中，这一不可磨灭的时期被认为拥有无可匹及的辉煌。"[98] 在皇室的赞助下，金石学获得了一种高度精致的学术风格，其特点是对考证的一丝不苟和几乎与政治完全疏离的"客观"态度。这一时期的金石学著述极少流露出怀古的感伤。面对一两千年前留下的铭文，金石学家的初衷总是去辨识文字、解读意义、依内容和字体断定时期、并与其他文本相互联系。这是一个以实际观察和历史学识为基础的、小心翼翼的理性考究过程。

从这方面看，18 世纪的金石学家与他们的 17 世纪先辈大为不同，因为明朝 1644 年的垮台强烈影响了 17 世纪金石学者对历史废墟的态度。这些人多自认为明代遗民，对他们来说，废墟包含了丰富的象征性，能

图 2-31 清·张风《读碑图》扇面,1659 年。

唤起强烈的情感,绝非客观冷静的史学考究的随意对象。白谦慎研究了这些人与碑的关系,指出"残碑"的形象在当时是一个对前朝的诗意象征。[99] 他的一条证据是著名学者、明遗民顾炎武(1613—1682)的一首诗,其目的是纪念他 1647 年与学生胡庭(活跃于 1640 到 1670 年代)在山西访碑的旅行。诗的最后两句是"相与读残碑,含愁吊今古"。[100] 如白谦慎所说,清初的此类表达有意地与 13 世纪的一段史事交相呼应:蒙古军队占领南宋都城杭州三年后,词人张炎(1248—1320)走访西湖,面对着一方被遗弃的残碑写道:"故园已是愁如许,抚残碑,却又伤今,更关情。"[101]

图 2-32 清·吴历《云白山青》图轴,1668 年。

68 | 时空中的美术

据我所知，17世纪的遗民艺术家并未图绘过残碑的形象。但是足够的证据表明在他们的画作中，完好无缺的碑同样传达了顾诗里残碑的含义。张风（卒于1662）就有一幅这样的作品。张风系明遗民画家，满人主政后曾游历北方，吊访明皇陵。[102] 这幅扇面绘于1659年，描绘一个身着明代服饰的人伫立在一方巨碑前（图2-31）。考虑到画家的政治态度，这幅画似乎具有一定的自传色彩，而画中石碑非同寻常的体积似乎暗示了辉煌伟大的往昔。画中张风的题字进一步凸显出石碑的历史纪念性同荒凉环境之间的对比：

寒烟衰草，古木遥岑。
丰碑特立，四无行迹。
观此使人有古今之感。[103]

不同于这幅含有个人经验的扇面小品，吴历（1632—1718）的《云白山青》是一幅严肃而饱藏深情的成熟作品（图2-32）。这幅长达117.2厘米的卷轴画现藏于台北故宫博物院。吴历是清初六家之一，早年跟从著名遗民学者研习文学、哲学和音乐，成年后也成为一位忠于前明的遗民。[104] 他在一首未标日期的诗作中把自己比作忠于故主的"病马"："力尽尘无限，嘶残岁几多。主恩知不浅，泪血洒晴莎。"[105] 正如谭志

成（Laurence Tam）所评，"这是一个老兵为不能再为自己主人捐躯的哀号，对故主的思念使他热泪盈眶。病马的主人绝不可能是清帝，而只能是死去的明思宗。"【106】

作于1668年的《云白山青》卷更加微妙地传达了同样的悲哀和无助。已有学者指出该画的"青绿"风格与当时表现蓬莱仙岛或陶潜《桃花源记》的绘画有关。【107】这幅画的构图进一步验证了这种关联：展开画卷，我们看到开满繁花的树木半掩着一个山洞。类似的形象经常出现在明清时期对桃花源和仙山的表现中。"桃花源"的故事讲述了一个渔人缘溪而行，忘记了路之远近，忽然"林尽水源，便得一山，……有良田美池桑竹之属，阡陌交通，鸡犬相闻。其中往来种作，男女衣着，悉如外人；黄发垂髫，并怡然自乐"。【108】远在吴历之前，这则故事就成为中国最为人津津乐道的乌托邦寓言。因此，在展开《云白山青》卷之时，一个17世纪的观者自然会把画中的山洞当作远离人间的烦扰和战乱、通向美好太平境界的入口。

"桃花源"在明末清初成了流行的绘画主题。吴历自己就画过好几幅，有些已经失传，有些尚得以存留。据学者林小平（Xiaoping Lin）的看法，这些画"可看作是明遗民对自己梦想中的净土的图像表现"。【109】但1668年的《云白山青》却把这则寓言转化为一个梦魇。【110】前面提到，画卷前半幅采用了传统的构图方案，用山洞把观众引入一个藏于山后的理想世界。但当观者继续展开画卷，他会为后半幅中的图景所震惊：那里没有怡然自乐的农人或仙子，而是只有一方纯白色的石碑孤立于乱树之下。这里既无春色也无花开，有的是一片惨澹景色：秃木上方鸦群盘旋，遮天蔽日——吴历在卷尾的题诗描述了这个场面："雨歇遥天海气腥，树连僧屋雁连汀……"

我们无法确定吴历在此卷中所画的石碑的准确含义，他在题诗中没有提及这个形象，而只描述了一个充满死亡意味的冷寂场景。但放在当时政治和知识背景下看，这方石碑无疑象征着亡明。这里吴历用死亡的标记取代了"桃源"的梦境，借此宣告了一个痛苦的觉悟：任何复明的希望都不再存在。这幅画的一个重要特征是碑前没有访者，因此似乎背离了标准的"读碑"程式。但我认为，其实是内在于卷轴画形式中的"注视"（gaze）取代了访碑者的形象。【111】随着画卷的逐渐展开，从山

洞过渡到萧瑟风景的变换图像产生了一种强烈的运动感，引导观者的目光去和石碑"相遇"。览卷的高潮便在于这个相遇——我们所看到的石碑象征了那刚刚逝去但却再无法挽回的往昔。

这里我们领会到把"遗迹"同"神迹"与"古迹"区分开的一个重要因素：就时间性而言，"神迹"标记的是超越人类历史的超自然事件；"古迹"在朝代更替中定位了某个特殊时段；"遗迹"象征的则是新近的逝者。它所寻求的反应既不是对奇迹的惊叹也不是学术的投入，而是以延续哀悼的形式表达持久的忠诚。事实上，17世纪出现的各种"遗迹"无一例外都与明清之际的朝代更替有关。不仅石碑具有这种意义，乔迅令人信服地指出在南京沦陷后，明太祖的宫殿和陵墓都构成了"王朝记忆的象征地理"。[112] 清代建立之后，明太祖的宫陵很快沦为废墟。1684年的一份文献记述："昔者凤阙之巍峨，今则颓垣断壁矣。昔者玉河之湾环，今者荒沟废岸矣。"[113] 明孝陵虽然受损较少，但当顾炎武1653年探访的时候，它已是"故斋宫祠署遗址"。[114] 对于明遗民来说，这些废墟暗示了他们所效忠的前朝和他们自己的悲剧命运。但对于清统治者来说，这些废墟证明的是自己的军事胜利以及朝代的更替和天命的改变。因此1684年康熙在走访孝陵时谈及明衰亡的原因和清人应吸取的教训："兢兢业业，取前代废兴之迹，日加敬惕焉，则庶几矣！"[115] 这个对前朝遗民而言的"遗迹"在征服者手中变成了证明新王朝合法性的工具。

胜迹

胜迹并不是某个单一的"迹"，而是一个永恒的"所"（place），吸引着一代代游客的咏叹，成为文艺再现与铭记的不倦主题。与其他"迹"不同，胜迹作为一个整体并不显现为残破的往昔，而是从属于一个永恒不息的现在（a perpetual present）。这是因为胜迹将各自为营的"迹"融合为一个整体，从而消弭了单个遗迹的历史特殊性。人们去那里研习古代铭文，缅怀先辈盛事，或仅仅是郊游享乐。我在前面引述了孟浩然咏岘山的诗句："人事有代谢，往来成古今。江山留胜迹，我辈复登临。"诗人知道早有人先于自己来过这里，而以后仍会不断复有游客来访。所以胜迹不是一种个人的表达，而是由无数层次的人类经验累积组成。

我们可用东岳泰山来证明这种观念。访问该山的现代人可以从泰

安城内的岱庙开始他的旅程。庙内碑碣林立,自唐朝以来各代帝王对这座圣山的颂词铭刻在御制碑上,由石龟承载,其他石刻(有些源自秦汉时期)则长长地排列在两旁的走廊里。这里的所有东西都有着自己的历史:五株据说是汉武帝(公元前 156—前 87)手植的巨柏被当作古碑一般珍视;岱庙也以其盆景收藏闻名于世,最古老的是"小六朝松",历经 500 余年才长成现在三英尺的高度(图 2-33)。

宽阔的通天街沿着岱庙中轴线向北延伸,引导游客到达岱宗坊,从这里开始便是圣山的境界了。登山道路没有在此处停歇,也没有化为蜿蜒的山间小径,而是堂而皇之地通向山顶,更增添了山势的雄壮(图 2-34)。峭壁上的石刻开始沿路显现,游客们辨识书家的姓名,品评历代的题词,乐此不疲。他们会发现靠近山脚的题词多为近代所刻,而越靠近山顶的题词则年代越为久远。于是他渐渐地感到自己正一步步走向往昔,当登到山顶后站在无字碑旁(图 2-35),他感觉似乎是已经到达了沉默无声的历史谷底。

各种门坊和牌楼给这回归历史的旅程设立了一系列路标:一天门、中天门、南天门,以及其他历史景点如孔子登临处、五大夫松(它们曾在一场大雨中遮蔽秦始皇的御驾)、御帐坪(宋真宗在此观景抒情)等。虽然这些地标经常是在所纪念的事发生很久以后才修建的,它们仍然可以重新唤起人们对邈远古史的追思。因此,作为"胜迹"的泰山代表了一个特殊的"记忆现场"(memory site):它不是专为某人或因某个具体缘由而建,而是纪念着无数的历史人物和事件,传达着不同时代的声

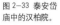

图 2-33 泰安岱庙中的汉柏院。

图 2-34 通往泰山顶上的路。

图 2-35 泰山顶上的无字碑。

音。与那些在某一特定历史时刻建成的建筑或雕刻的纪念碑不同，泰山在时间的进程中获得自己的纪念碑性(monumentality)。这个建构过程经过了很多世纪的苦心经营，并将继续绵延不息。也正是因为这样，它成了历史本体的一个绝佳象征。

再现像泰山这样错综复杂的"胜迹"采纳了不同的视觉形式：地形图、游记图志和游览地图以单幅或多幅的形式描绘或标记著名景点，而另一种称为"胜迹图"的绘画所关注的则是某一地点得以闻名的历史事件，因此具有强烈的叙事性。历史上的一系列"赤壁图"便是后种再现的佳例。赤壁的历史记载始于公元 208 年。那年，孙吴的火船大破曹操屯于赤壁的战船，使曹军的南征落空。大约 850 年后，北宋诗人苏轼在 1082 年写下了著名的《前赤壁赋》，记述了他与友人泛舟于赤壁之下、长江之中的情景。赋的主体是苏轼和一个客人的对答。这个客人吹起洞箫，其声如泣如诉，引起在座诸人思古伤怀的情绪。当苏轼询问其中含义时，他答道：

月明星稀，乌鹊南飞，此非曹孟德之诗乎？西望夏口，东望

废墟的内化：传统中国文化中对"往昔"的视觉感受和审美 | 73

武昌，山川相缪，郁乎苍苍，此非孟德之困于周郎者乎？方其破荆州，下江陵，顺流而东也，舳舻千里，旌旗蔽空，酾酒临江，横槊赋诗，固一世之雄也，而今安在哉！况吾与子渔樵于江渚之上，侣鱼虾而友麋鹿，驾一叶之扁舟，举匏樽以相属。寄蜉蝣于天地，渺沧海之一粟。哀吾生之须臾，羡长江之无穷。[116]

苏轼的《前赤壁赋》和《后赤壁赋》激发了视觉艺术表现中的"赤壁图"传统，部分原因就在于上述引文中含有的浓厚怀古之情。一些现代学者研究了中国山水画和叙事画中的这一支流，[117]指出"赤壁图"包括两类构图。其中一类是多联的卷轴画，把苏轼的文本图解为一个连续的叙事，另一种是单幅绘画，聚焦于苏轼泛舟壁下的时刻。后者有时综合了苏轼"前后"两赋的共同情景，因此更具象征含义。[118]从南宋的李嵩（1166—1243）和金代的武元直（12到13世纪）开始，这类绘画便总是将苏轼的雅集与赤壁的峭壁组成相对的形象（图2–36、2–37）。实际上，《前赤壁赋》中并没有提及赤壁的外形，《后赤壁赋》中也只是一笔带过。但是它在图绘中却成为艺术家的焦点，经常被表现为一块临江而起的巨岩，岩下的一叶扁舟更衬托出它的雄伟。这两种形象间的对比似乎回应了苏轼客人的声音："驾一叶之扁舟，举匏樽以相属。寄蜉蝣

图 2–36 宋·李嵩《赤壁图》。

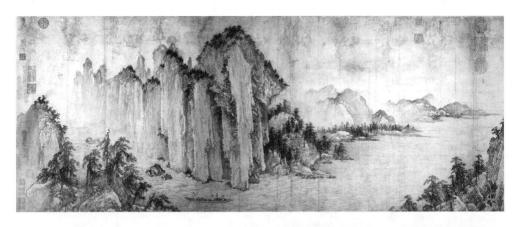

图 2-37 金·武元直《赤壁图》。

图 2-38 明·仇英《赤壁图》。

于天地，渺沧海之一粟。"值得注意的是，虽然在赋中客人的怀古悲情最终在苏轼的雄辩下黯然失色，但在图画中它却一直是艺术家描绘的重要主题。在这些画中，赤壁同时代表了自然和历史。虽然其雄姿似乎显示出超人的力量，但它斑痕累累的表面仍显示了时间的侵蚀。

李嵩和武元直的构图被后世艺术家不断延续翻新（图 2-38）。这种构图也被不断调整以丰富艺术家具有自传性的视觉呈现。在这类个案中，苏轼的存在为画家的自我形象所代替，而作为"胜迹"的赤壁则传达了三个层次上的记忆：3 世纪的"赤壁之战"，12 世纪的苏轼泛舟，以及后世游客的赤壁之行。不过并非每个画过赤壁图的画家都真的去过赤壁，所以绘制这类图画便相当于一种通过艺术行为而完成的象征性旅行。明代画家陈淳（1483—1544）在 1537 年创作的一幅"赤壁图"上写下了以下题词，颇带玩笑性地评论了这类绘画的虚构性：

 客有携前赤壁赋来田舍，不知于何时所书，乃欲补图。余于赤壁未尝识面，乌能图之？客强不已，因勉执笔。图既玩之，不过江中片

时耳,而舟中之人,将谓是坡公与客也,梦中说梦,宁不可笑耶?[119]

　　从广义上讲,陈淳的自嘲暗示了"胜迹图"作为怀古表达的穷途末路。在这个个案中,真实的怀古之情完全从图画中消失,留下的不过是为满足消费者对旅游图画定型化图像程式的需求。但当这种程式被赋予了鲜活的个人体验时,它也可以被重新激活。因此虽然"赤壁图"自身已经无可救药地八股化了,它的基本构图仍可以启迪真诚的怀古作品,我在本文起始处讨论过的石涛的《秦淮忆旧》册中最后一页便是这样的例证。画中的石涛独立扁舟,凝视峭壁(图2-8)。我们能够清楚地看到"赤壁图"的影响,但是这个构图表现的不再是人云亦云的格套,而是艺术家的真实记忆和访古意愿。

（肖铁　译）

[1]　郭沫若、胡厚宣:《甲骨文合集》,北京:中华书局,1978—1982,no.8388。

[2]　姜亮夫:《重订屈原赋校注》,天津:天津古籍出版社,1987,页455—456。

[3]　David Hawkes trans., *The Songs of the South: An Anthology of Ancient Chinese Poems by Qu Yuan and Other Poets*, Penguin Books, 1985, p.162.

[4]　见谭介甫:《屈赋新编》,北京:中华书局,1978,页368—395。不止一位现代学者持此观点,但谭介甫的论述可能是最有力的。

[5]　关于东周时期"台"的政治象征意义,参见:Wu Hung, *Monumentality in Early Chinese Art and Architecture*, Stanford: Stanford University Press, 1995, pp.100-104.

[6]　语出《韩子》,见李昉:《太平御览》,北京:中华书局,1960,页862。

[7]　司马迁:《史记》,北京:中华书局,1959,页1805。

[8]　卢元骏:《说苑今注今译》,台北:台湾商务印书馆,1977,页443。

[9]　《史记》,页192。

[10]　关于秦汉时期"台"类建筑物的政治象征意义,见:Wu Hung, *Monumentality in Early Chinese Art and Architecture*, pp.105-110, 150-154.

[11]　Thomas Whately, *Observations on Modern Gardening, Illustrated by Descriptions*, London: T. Payne and Son, 1777, p.134.

[12]　Inger Sigrun Brodey, *Ruined by Design: Shaping Novels and Gardens in the Culture of Sensibility*, New York: Routledge, 2008, pp.149-150.

【13】　珀特（Porter）精彩地讨论了保萨尼亚斯作品中的废墟概念，见：James I. Porter, "Ideals and Ruins: Pausanias, Longinus, and the Second Sophistic," in Susan E. Alcock, John F. Cherry, and Jaś Elsner, eds, *Pausanias: Travel and Memory in Roman Greece*, Oxford: Oxford University Press, 2001, pp.63-92.

【14】　John Dixon Hunt, *Gardens and the Picturesque: Studies in the History of Landscape Architecture*, Cambridge, Mass.: MIT Press, 1992, p.179.

【15】　Florence Hetzler, "Causality: Ruin Time and Ruins," *Leonardo* 21.1（1988: 51-55）；引文见 p.51。

【16】　虽然石质纪念性雕刻——如霍去病雕刻——在公元前 2 世纪已经产生了，它们的普及要等到公元 1 世纪。关于中国石体建筑物的出现和发展，见巫鸿《纪念性》中"中国对石头的发现"章，页 121—142。

【17】　见王念孙：《广雅疏证》，南京：江苏古籍出版社，1984，页 98。

【18】　见"汉典"，http://www.zdic.net/zd/zi/ZdicE4ZdicB8Zdic98.htm.

【19】　Zhang Lidong, "Qiu and Xu: The Ruined City in Ancient City,"（未刊手稿），p.21.

【20】　石涛也有其他相似作品，比如一本 1694 年的册页（藏于洛杉矶美术馆）就含有一幅"墟画"，图见：Stephanie Barron, et al., *Los Angeles County Museum of Art*, New York: Thames and Hudson Inc., 2003, p. 66. 石涛本名朱若极，后更名为道济、原济等。

【21】　关于石涛对于过去的心态，见：Jonathan Hay, *Shitao: Painting and Modernity in Early Qing China*, Cambridge: Chambridge University Press, 2001.

【22】　见前书，页 120；也见 Jonathan Hay, "Ming Palace and Tomb in Early Qing Jiangnan: Dynastic Memory and the Openness of History," *Late Imperial China* 20.1(June 1999): 1-48; 特别是 pp.41–42。

【23】　余宾硕：《金陵览古》，上海：上海古籍出版社，1983，页 58a。

【24】　定义见《尔雅》，参见徐朝华：《尔雅今注》，天津：南开大学出版社，1987，页 34、48。《说文》定义"墟"为"大丘"，见段玉裁：《说文解字注》，上海：上海古籍出版社，1981，页 386。.

【25】　《左传》，阮元校刻《十三经注疏》，页 2084。

【26】　同上，页 2134。

【27】　李零："孔子的足迹"（Footsteps of Confucius），芝加哥大学东亚语言与文明系 2007 年顾立雅讲座报告。

【28】　《礼记》，阮元校刻《十三经注疏》，页 1313。

【29】　《史记》，页 1620—1621。

【30】　《诗经》，阮元校刻《十三经注疏》，页 330。

【31】　Stephen Owen, *Remembrances: The Experience of the Past in Classical Chinese Literature*, Cambridge, Mass.: Harvard University Press, 1986, p.20.

【32】　同上，p.21。

【33】　Richard Vinograd, "Reminiscences of Ch'in-huai: Tao-chi and the Nanking School," *Archives of Asian Art XXXI* (1977-1978), pp.6-31.

【34】　Stephan Owen, *Remembrances: The Experience of the Past in Classical Chinese Literature*, p.19.

【35】　参见：William Rockhill Nelson Gallery of Art and Mary Atkins Museum of Fine Arts, *Eight Dynasties of Chinese Painting*, Cleveland: The Cleveland Art Museum, 1980, p.323.

【36】　赵幼文：《曹植集校注》，台北：明文书局，1985，页 3。

【37】　钱仲联：《鲍参军集注》，上海：上海古籍出版社，1980，页 13—14。关于此赋中"芜城"

【37】(cont.) 身份的不同意见，参见：David R. Knechtges, *Studies on the Han Fu*, New Haven: American Oriental Society, 1997, pp.319-329.

【38】Hans Frankel, *The Flowering Plum and the Palace Lady,* New Haven: Yale University Press, 1976, pp.109-110.

【39】《宣和画谱》，卷11，页116。关于这幅画的历史及与李成画风之关系，见铃木敬：《中国绘画史》，魏美月译，台北：故宫博物院，1997, 1: 164-166。

【40】典出《世说新语》。明朝的杜琼和铃木敬都认为此画与曹操的故事有关，见铃木敬：《中国绘画史》，1：166，356n194。

【41】见：Peter Sturman, "The Donkey Rider as Icon: Li Cheng and Early Chinese Landscape Painting," *Artibus Asiae*, vol. LV1/2: 43-97. 特别是 pp.83-88。

【42】包括傅汉思、柯慕白和宇文所安在内的很多现代西方学者都研究过此类怀古诗。参见：Frankel, *The Flowering Plum and the Palace Lady,* pp.109-113; Paul W. Kroll, Meng Hao-jan, Boston: G. K. Hall and Co., 1981, pp.34-37; Stephen Owen, *Rememberances,* pp.22-32.

【43】徐鹏：《孟浩然集校注》，北京：人民文学出版社，1989，页145。

【44】Peter Sturman, "The Donkey Rider as Icon: Li Cheng and Early Chinese Landscape Painting," pp.86-87.

【45】此结论不对所有此类画作适用。台北故宫博物院藏有一幅《读碑图》的明代仿作，骑驴者被两个文人代替，二人在石碑前交谈。显然，此幅画作意在将原来的《读碑图》变成曹操逸事的图解。原作被修正成了叙事图，而"遇古"的主题退居二线，不再重要。

【46】描写"堕泪碑"的文学作品，包括历史记录和怀古诗，通常强调它位于岘山山顶，俯瞰汉江。就像孟浩然所写，晴天时，在那里可以看见云梦泽。但在《读碑图》中，石碑立在平原上。

【47】见冈村繁：《历代名画记译注》，俞慰刚译，上海：上海古籍出版社，2006，卷6，页329—330。

【48】Robert Harbison, *The Built, the Unbuilt, and the Unbuildable: In Pursuit of Architectural Meaning,* Cambridge, Mass: The MIT Press, 1991, p.111.

【49】关于在中国绘画中的此种再现模式，请参考：Wu Hung, *The Double Screen: Medium and Representation in Chinese Painting,* London: Reaktion Books, 1996, pp.92-98.

【50】Osvald Sirén, *Chinese Painting: Leading Masters and Principles,* 7 vols, London: Percy Lund, Humphries and Company, 1956, 1:199.

【51】Pierre Nora, "Between Memory and History: Les Lieux de Mémoire," *Representations* 20 (Spring 1989): 7-26; 引文见 pp.8-9.

【52】关于此类碑刻铭文，参见：Wu Hung, *Monumentality,* p.222.

【53】此类研究包括：朱剑心：《金石学》，上海：商务印书馆，1955；R. C. Rudolph, "Preliminary Notes on Sung Archaeology," *Journal of Asian Studies* 22 (1963):169-177; Kwang-chi Chang, "Archaeology and Chinese Historiography," *World Archaeology* 13.2 (1968):156-169; Wu Hung, *The Wu Liang Shrine,* pp.38-49; 夏超雄：《宋代金石学的主要贡献及其兴起的原因》，《北京大学学报》1982年1期，页66—76。

【54】比如，韩文彬（Robert E. Harrist, Jr.）讨论了李公麟绘画和他金石学研究间的关系，见：

"The Artist as Antiquarian: Li Gonglin and His Study of Early Chinese Art," *Artibus Asiae*, vol. LV 3/4, pp.237-280. 陈云倩在她的博士论文《寻求古代》("Pursuing Antiquity," 芝加哥大学2007年) 中, 出色地重构了欧阳修的古物收藏。

[55] 见全汉升:《北宋汴梁的输出贸易》,《中央研究院历史语言所集刊》8.2 (1939):189-301。

[56] 见:Rudolph, "Preliminary Notes on Sung Archaeology," p.175.

[57] 关于欧阳修的收藏的研究, 见: Sena, "Pursuing Antiquity," pp.31-77.

[58] 李清照:《金石录后序》, 见《李清照集笺注》, 徐培均注, 上海: 上海古籍出版社, 2002, 页309。"葛天氏之民"为上古之民。宇文所安在其《追忆》中对此文有精彩研究 (页82)。

[59] 见徐北文:《李清照全集评注》, 济南: 济南出版社, 1990, 页188—189。

[60] 我说是枯树所表现的衰败、死亡和复生的体验"很少"受制于历史进程的目的论, 是因为在某些情况中, 这种形象被给予祥瑞的政治意义以帮助对正统历史叙事的建构。

[61] 庾信:《枯树赋》, 见许逸民:《庾子山集注》, 北京: 中华书局, 1980, 上册, 页47—55。

[62] 关于中国哲学、宗教、艺术中"枯树"形象, 请参考朱良志:《曲院风荷》, 合肥: 安徽教育出版社, 2004, 页113—142。

[63] 陆游:《山头石》。中华书局编辑部:《陆游集》, 北京: 中华书局, 1976, 页755。

[64] Max Loehr, *The Great Painters of China*, New York, Harper & Row, 1980, p.142.

[65] John Hay, "Pine and Rock, Wintry Tree, Old Tree and Bamboo and Rock—The Development of a Theme," *National Palace Museum Bulletin*, 4.6:8-11; Richard Barnhart, *Wintry Forests, Old Trees: Some Landscape Themes in Chinese Painting*, New York: China Institute in America, 1972.

[66] 关于此画卷, 详见: Jonathan Hay, *Shitao*, pp.122-123.

[67] Richard Vinograd, *Boundaries of the Self: Chinese Portraits, 1600-1900*, Cambridge: Cambridge University Press, 1992, p.62.

[68] 另有一幅1695年作的两开册页与此画更为接近。画中也是一个人物坐在树干之中。但与《清湘书画稿》中的"自画像"不同, 此幅并非人物特写, 而是以一排尖峰前的一棵茂盛松树统领的一幅全景画。发表的复制品都较小, 看不清人物的面相。但他似乎有头发和颌下胡须, 所以不会是个僧人。远处锥形的奇山是道教天堂的典型特征;画上的题诗也让我们想起了传说中在赤松山修道成仙的赤松子。但此画无论是树木人物还是题诗书法的笔力都显得较弱。画幅左下方有"大风堂珍玩"章, 有可能为张大千所作。

[69] Richard Vinograd, *Boundaries of the Self*, p.62.

[70] Marilyn and Shen Fu, *Studies in Connoisseurship: Chinese Paintings from the Arthur M. Sackler Collection in New York and Princeton*, Princeton: Princeton University Press, 1987, p.299.

[71] 同上, p.311。

[72] 《左传》, 阮元校刻《十三经注疏》, 页1933。

[73] 范晔:《后汉书》, 北京: 中华书局, 1973, 页2590, 注释9:"迹犹寻也。"

[74] 郦道元,《水经注》,"河水四", 见陈桥驿:《水经注校释》, 杭州: 杭州大学出版社, 1999, 页56。

[75] 郦道元,《水经注》,"河水四"。

[76] 大禹之外, 仓颉也属同类。文献说,"皇帝史官仓颉, 取象鸟迹, 始制文字"。典见《帝王世纪》和《说文解字》等等。

【77】关于此类传统的图例，见：Dorothy Wong, "A Reassessment of the Representation of Mt. Wutai from Dunhuang Cave 61," *Archives of Asian Art* 46 (1993): 27-52; Wu Hung, "Rethinking Liu Sahe: The Creation of a Buddhist Saint and the Invention of a 'Miraculous Image'," *Orientations* vol. 27, no. 10 (November 1996), pp.32-43.

【78】关于此画册和画家的详细信息，见：Kathlyn M. Liscomb, *Learning from Mount Hua: A Chinese Physician's Illustrated Travel Record and Painting Theory*, Cambridge: Cambridge University Press, 1993.

【79】关于此画册的创作日期，学者有不同观点。爱德华兹（Richard Edwards）认为此画册作于 1670 年间，那时石涛 30 岁。他提醒大家石涛常在旅行结束后很久才作画。见：Richard Edwards, *The Painting of Tao-chi, 1641–ca. 1720*, Ann Arbor: Museum of Art, University of Michigan, 1967, pp.31-32, 45-46. 其他学者根据画作的风格特征，推测此册页作于 17 世纪 80 年代。

【80】除《吴越春秋》记录相关故事外，张揖《博雅》中说："岣嵝峰，上有神禹碑。"

【81】11 世纪的王尧臣认为，《吴越春秋》最初由 1 世纪的赵烨所写，但在 4 世纪被杨方大幅度删减。关于此书的成书史，见：Michael Loewe, *Early Chinese Texts: A Biographical Guide*, Berkeley: The Society for the Study of Early China and the Institute of East Asian Studies, University of California at Berkeley, 1993, pp.473-475.

【82】彭定求：《全唐诗》，北京：中华书局，1960，卷 338，页 1707。与韩愈同时代的刘禹锡（772—842）也写过一首诗《送李策秀才还湖南，因寄幕中亲故兼简衡州吕八郎中》，提到"尝闻祝融峰，上有神禹铭"。收入《全唐诗》，卷 354，页 3968—3969。

【83】洪适：《隶释序》，见《石刻史料新编》，台北：新文丰出版公司，1957，页 6749。洪适另有《隶续》，收于《石刻史料新编》，页 7087—7202，连同《隶释》，两书共录 258 篇碑文。

【84】赵明诚：《〈金石录〉序》，见《金石录校证》，金文明校证，桂林：广西师范大学出版社，2005，页 1。

【85】欧阳修：《集古录目序》。关于欧阳修的石刻收藏和著录，详见：Yun-Chiahn C. Sena, "Pursuing Antiquity: Chinese Antiquarianism from the Tenth to the Thirteenth Century," 第一章和附录 A。

【86】Benjamin A. Elman, *From Philosophy to Philology: Intellectual and Social Aspects of Change in Late Imperial China*, Los Angeles, UCLA Asian Pacific Monograph Series, 2001, 特别是 pp.225-228。

【87】关于此发展的一项出色研究，见：Eileen Hsiang-ling Hsu, "Huang Yi's Fangbei Painting," 即将出版。

【88】参见：Qianshen Bai, "The Intellectual Legacy of Huang Yi and His Friends: Reflections on Some Issues Raised by *Recarving China's Past*," in Liu Cary Y. et al. eds., *Rethinking Recarving: Ideals, Practices, and Problems of the "Wu Family Shrines" and Han China*, New Haven, Yale University Press, 2008; Eileen Hsu, "Huang Yi's Fangbei painting," "Huang Yi's *Fangbei* Painting: A Legacy of Qing Antiquarianism," *Oriental Art*, vol. LV, no. 1 (2005), 56–63; Lillian Lan-Ying Tseng, "Retrieving the Past, Inventing the Memorable: Huang Yi's Visit to the Song-Luo Monuments," in Robert S. Nelson and Margaret Olin, eds., *Monuments and Memory, Made and Unmade*, Chicago: University of Chicago Press, 2003, pp.37-58; Wu Hung, *The Wu Liang Shrine: Ideology of Han Pictorial Art*, Stanford: Stanford University Press, 1989, pp.4-7, 11.

【89】此类册页包括《得碑十二图》、《嵩洛访碑图》和《岱岳访碑图》。前者现藏于天津美术馆，

其他藏于北京故宫博物院。图见《中国古代书画图目》，北京：文物出版社，1986-2000，10: 215-216; 23: 223-238。

[90] 黄易：《嵩洛访碑日记》，《丛书集成初编》册1615。

[91] 见蔡鸿茹：《黄易〈得碑十二图〉》，《文物》1996年3期，页72—79。也见：Wu Hung, *The Wu Liang Shrine*, pp.5-6.

[92] Wu Hung, *The Wu Liang Shrine*, pp.4-5.

[93] 黄易：《修武氏祠堂记略》，见《石刻史料新编》，页7428—7429。

[94] 比如，《得碑十二图》的最后一幅图表现了黄易1792年在路边发现一块残碑，碑文只有三字可辨识。他把残碑移至附近学校。此册页的第二幅则表现他将一块汉碑移至附近的龙华寺中。见：Eileen Hsiang-ling Hsu, "Huang Yi's *Fangbei* Painting: A Legacy of Qing Antiquarianism."

[95] Lillian Lan-Ying Tseng, "Retrieving the Past, Inventing the Memorable."

[96] 曾兰莹（Lillian Lan-Ying Tseng）描述了这些事件，见前文，页46—50。

[97] 关于这些考察，详见：Wu Hung, *The Wu Liang Shrine*, pp.7-10, 46-49.

[98] Pamela K. Crossley, *The Manchus*, Oxford: Blackwell Publishers Ltd.，1997, p.117.

[99] Qianshen Bai, *Fu Shan's World: The Transformation of Chinese Calligraphy in the Seventeenth Century*, Cambridge, Mass.: Harvard East Asian Monographs, 2003, pp.172-184.

[100] 顾炎武：《顾亭林诗文集》，北京：中华书局，1982，页234。引自白谦慎：《傅山的世界：十七世纪中国书法的嬗变》，孙静如、孙佳杰译，台北：石头出版股份有限公司，2005，页230。

[101] 引自白谦慎，《傅山的世界》，页229。

[102] 周亮工：《读画录》，见卢辅圣：《中国书画全书》，上海：上海书画出版社，1992—1998，卷7，页955。

[103] 见白谦慎，《傅山的世界》，页236。

[104] 见：Laurence C. S. Tam, *Six Masters of Early Qing and Wu Li*, Hong Kong, Hong Kong Museum of Art, 1986, pp.34-58.

[105] 吴历：《墨井诗抄》，见《丛书集成续编》，卷174，页5。

[106] Laurence C. S. Tam, *Six Masters of Early Qing and Wu Li*, Hong Kong: The Urban Council, 1986, p.34.

[107] 见：Wen Fong ed., *Possessing the Past: Treasures from National Palace Museum, Taiwan*, New York, Metropolitan Museum of Art, 1996, pp. 488-489.

[108] 逯钦立，《陶渊明集》，香港：中华书局，1987，页165。

[109] Lin, Xiaoping, "Wu Li: His Life, his Paintings," 耶鲁大学1993年博士论文，页113—119。引文出自页118。

[110] 林小平指出，正是在这一时期（1660—1670），吴历经历了他"人生中重要的转变"，这与画作中的梦魇感可能不仅仅是一种巧合。见林小平的论文，页127。

[111] 关于卷轴画中的"注视"，见：Wu Hung, *The Double Screen*, pp.57-61, 68-71.

[112] Jonathan Hay, "Ming Palace and Tomb in Early Qing Jiangning: Dynastic Memory and the Openness of History," *Late Imperial China* 20.1(June1999): 1-48.

[113] 康熙：《过金陵论》，见《康熙起居注》，中国第一历史档案馆整理，北京：中华书局，1984，

页 1247。引文出自：Jonathan Hay, "Ming Palace and Tomb in Early Qing Jiangnan: Dynastic Memory and the Openness of History," p.15.

【114】 顾炎武：《孝陵图有序》，见王焕镳：《明孝陵志》，南京：中山书局，1934，页 106。

【115】 康熙：《过金陵论》，见《康熙起居注》，页 1248。引文出自：Jonathan Hay, "Ming Palace and Tomb in Early Qing Jiangning: Dynastic Memory and the Openness of History," p.19.

【116】 苏轼：《苏轼文集》，孔凡礼点校，北京：中华书局，1986，页 5。

【117】 见：Stephen Wilkinson, "Painting of 'The Red Cliff Prose Poems' in Song Times," *Oriental Art* vol. 27, no. 1 (Spring 1981), pp. 76-89; 和《赤壁赋》，台北故宫博物院，1984。

【118】 在一些赤壁图中，如武元直的《赤壁图》，前后《赤壁赋》都题于画面之上。

【119】 图见《大阪市立美术馆藏上海美术馆藏中国书画名品图录》，东京：二玄社，1994，第 63 号。

说"拓片":
一种图像再现方式的物质性和历史性
(2003)

何谓拓片？如同木版印刷，制作拓片的目的是把符号——或是文字或是图像——从承载它的物体上直接转移到纸上。然而与木版印刷不同的是，拓片上形成的不是镜面反像。当印刷的时候，工人在印版上上墨，将纸面朝下覆于版上，木版上所刻的反文或反像于是被再次反转，成为白地上的黑色正文。但是在制作拓片的时候，纸面向上覆于被拓物体之上，然后在纸上上墨记录该物体的整个表面。下凹的刻字或图像并未反转，呈现为黑地上的白文。如果说印刷是以刻版复制文字的话，那么拓片复制的则是承载刻文的整个器物，将其从三维实物转化为二维影像。

作为一种二维再现，拓片是通过与客体的实际接触，而不是通过艺术家的观察和想象实现再现的目的。它并不像写实主义绘画那样"描绘"一个器物，而更接近于直接从物体摄取图像的另一种再现方式——摄影。罗兰·巴特（Roland Barthes）关于摄影的名言也可以用来概括拓片："不管在比例、透视还是在色彩上，当客体转化为摄影图像时显然存在着简化。但这种简化绝非数学意义上的变换（transformation）；从现实转移到照片（或拓片），全无必要将这个现实分解为单元并将这些单元组成与其所再现的器物完全不同的符号。在此器物及其图像之间，不必设置一个传递，即符码。当然，图像不是现实，但却是它完美的类比（analogon）。而且根据常识，正是这种类似的完美性定义了照片（或拓片）。"[1]

如下文所示，拓片的这种类比功能乃是它被用作"实物"替代品的关键——它在一个静止的形象中"凝固"了历史时间中的某个瞬间。然而与照片不同的是，拓片将器物及其图像的实际距离缩小到极致，它不啻从器物上剥离的一层人造表皮。照片从不在现场完成，而是在一个与照片内容无关的暗室中神秘浮现。不仅如此，与机械复制的观念不同（这种复制以摄影为典型），拓片的制作耗时费力，所预期的产品也不尽相同。在拓片鉴赏家看来，"甚至从同一版上拓出的（拓片）也绝不雷同，手工制作使得每一张拓片都成为原创的艺术品。"[2] 我们于是可以在摹拓、印刷和照相之间建立一个观念性的三角关系。虽然摹拓与其余二者局部交叉，但是绝不等量齐观。

至今为止，有关拓片的研究大都集中于它在推进传统学问——包括经学、史学、金石学，特别是书法艺术——中的作用。本文将专注于拓片本身的物质性和历史性问题。

两种拓片——碑和帖

摹拓技术在西方直至19世纪才得以流行，当时古物鉴赏者开始用一种类似炭笔的媒介来记录墓碑和其他古物上的铭文或图像。但是在中国，铭文刻画的墨拓至少在6世纪就已经出现。在随后的数百年中，这一技术逐渐发展为保存古代摩刻和流布法帖的一种主要方式，同时也造就了一门独特的艺术形式。拓片的制作变得越来越精，对其收藏也渐渐如火如荼。讨论拓片的史学价值和艺术品质的文献汗牛充栋。20世纪初的古物学家赵汝珍就用这样的类比来描述拓片对理解传统中国文化的意义："士人而不知碑帖而不明碑帖，直如农夫不辨菽粟、工匠不识绳墨。"[3]

拓片的学问需要从讨论术语开始："碑帖"这个传统的说法体现了一个基本的二重分类。[4] "碑"的本意是石碑，但在此处系指从早先存在的各种摩刻上拓印下来的拓片。"帖"则特指从传布书法名作（图3-1a）的刻版上拓下来的拓片（图3-1b）。[5] 这个关于碑帖的基本定义暗示了二者之间的诸多差异，涉及它们的不同起源、发展、目的和使用者。"帖"的出现比"碑"要晚很多；它在10世纪的发明可被解释为来自印刷的

图3-1 东晋·王羲之《行穰帖》。(a) 普林斯顿大学博物馆藏唐响拓本；(b) 1614年明拓唐本。

影响。作为书法名作的副本，"帖"成了学书法者的必备教材。而"碑"则更多地得到好古之徒和金石学家的青睐。"帖"通常只是保存了刻版上的书法用笔，"碑"则对那些有意无意留在物体上的痕迹远为敏感。"帖"可以非常容易地以书籍的形式印刷推广，而要用印刷术来复现碑拓上所有的损毁痕迹则是难乎其难。这些差异提供了思索碑、帖关系的有用线索，但是要想完整地讨论二者之间的关系则需要单独的研究。我在此处的讨论集中在一个较为狭窄的问题上，即拓片和被拓物体之间的关系。这一关系在碑和帖上有截然不同的体现。

从南唐（937—975）或宋初开始，大量的帖被有组织地制造出来。例如，宋太宗（976—997在位）下令将皇家收藏中的419件书法名作雕刻成版，将其拓片分送给朝中大臣。这些刻版甚至未及北宋灭亡就龟裂报废了。[6] 取而代之的"淳化阁帖"（或简称为"阁帖"）随即成为新刻的来源。在宋代形成的数十种此类刻版中，有些翻刻了"阁帖"并且沿袭其旧名，另一些则糅合了其他作品而被冠以新题，潘思旦的"绛帖"和刘次庄的"戏鱼堂帖"就是后一种中的佼佼者。这些第二代拓片进而又成为新刻和新拓的蓝本。[7] "淳化阁帖"的循环复制直至今日仍在继续。

因此，如果概括名帖的历史，与其说是从原刻产生拓片，毋宁说是不断地从旧拓片产生刻版。帖版的伪伪相因与其特殊的物质性息息相

关。帖版常常是木质或石质的矩形薄版。这些造型朴素的刻版不是被当成艺术品制造的；它们的意义仅仅是为了传布版上所刻的书法。[8] 实际上古代鉴赏家也从不把这些刻版看成立体的艺术品，而仅仅对拓片所体现的雕刻质量有兴趣。因此在帖的流传中，这些实物的刻版成了法书真迹和拓片之间不露面的信息传递者，继而成为早期帖拓和晚期帖拓之间的隐形中介。这种物质性的缺失也可以解释为何即便在极其崇拜宋代文物的明（1368—1644）清（1644—1911）时期，宋代刻板也从未成为收藏品中的重要一类。人们孜孜不倦收藏的是帖的拓片而不是它们的来源。清代学者吴云（1811—1883）拥有两百多种不同版本的书圣王羲之（约303—约361）的"兰亭序"，因此骄傲地将其书斋名为"二百兰亭斋"。正如白谦慎指出的，这"二百兰亭"皆为拓片："因为对吴云而言，每一张拓片都足以取代已经亡佚在遥远过去的原作。"[9] 这些拓片构成了它们自身的集体历史。它们无疑来自两百多种不同的刻版，但是吴云和其他人对这些刻版的状况和下落则大多未置一词。

所以我们必须把帖版和"碑"类拓片的来源——包括青铜器、古镜、玉雕、漆器、砚台，特别是石碑——加以区别。这种种器物唯一的共性是它们在成为拓片来源之前就都已经存在了。与帖版不同，这些器物并非为了生产拓片而制作，而且它们的年代经常比它最早的拓片要早得多。与帖版不同的另一点是，这些器物的物质性即使在它们变成拓片对象后仍然非常突出。实际上，它们作为重要纪念物和礼器的名气不但未被拓片所削弱，反而由于拓片的流传而加强了。与此同时，拓片也成了它们的对应物和"克星"：由于拓片把所拓器物的某个历史瞬间"凝固"在了纸上，而器物本身却继续不断地经受着岁月的腐蚀，一张旧拓片比现存实物记录了更可靠的历史过去。虽然来源于实物，它又不断地挑战实物的历史真实性和权威性。

虽然任何一种先前存在的铭文、花纹或摩刻都可以成为此类拓片的来源，最典型的例子则是石碑（图3-2）。从公元1世纪起石碑开始成为纪念（commemoration）和定制（standardization）的主要手段。[10] 为逝者树立的石碑要么纪念他在公务中的功绩，要么更经常地从后世的角度记录了死者的生平概况，对其"盖棺定论"。[11] 朝廷立碑刊刻儒家经典的权威版本，或者载录历史意义重大的事件。[12] 一言以蔽之，石碑定义

图 3-2 西安碑林。(a) 展厅一角；(b) 孟宪达碑拓片。

了一个合法的场所，其中公认——尽管不脱党派窠臼——的历史得到确立和呈现。对于历史学家而言，石碑成为历史学问的一项主要来源，上面的铭文为复原昔日提供了第一手证据。

当宋代的"古董主义"（antiquarianism）成为一股颇具影响的思想潮流时，对古代史实的重构就成为学者的一项重要任务。【13】新出现的古物研究被称为"金石学"，因为"金"（青铜器）和"石"（石刻）几乎涵盖了当时古物学的全部材料。现代学者对金石学的历史意义——特别是它和宋代史学史、考古学、铭文学和文人艺术的新潮的关系——已经给予了充分重视。【14】但是这些讨论大多忽略了宋代古物学的一个方面，即在史料搜集、转换和驾驭中的特殊技术性（technology）。这种"技术性"对理解宋人心目中的"碑"的观念尤其要紧，因为尽管金石学家们对石碑非常看重，但是他们并不像收藏古代青铜器、玉器、绘画或书籍那样去收藏它们。换言之，他们最感兴趣的是以拓片形式出现的铭刻的"文本"（以及后来以拓片形式出现的石刻二维图像）。

拓片在北宋文人的笔下是一种重要的商品。【15】据《清波杂志》记载，南宋（1127—1279）时期拓片的需求量很大，因古碑绝大部分落入金人控制的北方地区，故南渡的商人以高价将拓片贩卖到江南。【16】通过这些及其他渠道，金石学家得以编撰出关于古代铭文的皇皇巨制。据

载,宋代碑铭的首位主要收藏者及编目者欧阳修(1007—1072)搜集了1000多卷墨拓。[17] 他编于1060年的《集古录》收入了他对400多篇拓片的跋语。稍后赵明诚(1081—1129)的《金石录》所收更为广博,囊括了1900幅石刻铭文拓片以及赵明诚的502篇按语。欧阳修和赵明诚虽然确实到过现场访碑,但是这种情况比较少,并且经常限于其任职所在。他们真正的热情是在市场上觅得新出石碑的拓片。赵明诚之妻、著名的女词人李清照回忆她在新婚燕尔访拓的经历:"每朔望谒告出,质衣取半千钱,步入相国寺,市碑文果实归,相对展玩咀嚼,自谓葛天氏之民也。"[18]

这些搜访活动意义深刻。每一幅拓片虽然忠实地复制了一篇碑铭,但是却把石碑转换为类似印刷文本的物质形态。成百上千的摹拓汇集到一本目录中,进一步抹去了原碑参差不齐的地域性和物理语境。这些拓片原本拓自全国各地祠庙或墓地的碑石,如今却常常以年代顺序并排在同一本目录中。《西岳华山庙碑》(或称《华山碑》)就是一块这样的"无根之碑"(floating stele)。至少三个北宋的著名金石学家欧阳修、赵明诚和洪适(1117—1184)在各自的目录中都记载了它的铭文并题写了跋语。欧阳修的跋始发其轫,为日后对此碑的著录和讨论打下基础,也为我在此章第二部分对此碑的论述提供了不可或缺的历史信息。

欧阳修在他的跋里首先概述了这篇铭文并介绍了西岳华山以及此碑的历史。据碑文记载,汉高祖(公元前206—前195在位)在建立西汉(前206—公元8)之后确立了一套新的国家祭祀制度。汉惠帝(公元前194—前187在位)承父业,下令各诸侯王在各自辖区内时祭山川。汉武帝(公元前140—前87在位)在五岳建造祠庙,派遣官员时祭。但到了西汉末年,时祭废弛,至王莽(9—23在位)上台后则被彻底废止。东汉(25—220)建立后,华山的祭祀得以恢复。当时已有石碑立于庙中,但到2世纪中叶其铭文已经漫漶。延熹四年(161)弘农太守袁逢决定修葺旧址,并恢复庙内中断的祭祀。但此事未果他便升任京兆尹,其继任者孙璆终其余业。

欧阳修在跋语中的下一简短的部分赞扬了《华山碑》铭文的史料价值。他举例指出,只有这篇文献记载了传世文献所无的汉武帝立在华山的祠庙的名称。对欧阳修而言,其隐含的意义是不言而喻的:"则余于

集录可谓广闻之益矣"。[19] 欧阳修这篇跋可以说是宋代碑学的典范，它所进行的归根到底是一个文本研究：作者一心扑在铭文之上，他仔细地爬梳碑铭中的史料信息并将此作为跋语中讨论的主要对象，对碑的质地、形状、装饰和状况则不置一词。这种文本研究随即引起了一场生动的学术讨论。例如赵明诚反驳欧阳修的论点，指出华山上祠庙的名称实际上见于郦道元（卒于537）的《水经注》，而传世文献未载的仅仅是庙门和庙堂的名称。[20] 洪适则专注于考证碑文的作者。[21] 后代学者要么继续有关这些话题的辩论，要么引进新的话题。阮元（1764—1849）在一篇题为《汉延熹西岳华山碑考》的长文中罗列了几乎所有19世纪20年代之前的各家说法。[22]

值得思考的一个问题是：金石学的产生和发展对于拓片和原物的关系产生了何种影响？具有反讽意义的是，一方面，碑的知名度往往反映了学者对其拓片的关注；另一方面，制造拓片时的捶拓又不可避免地损坏了碑石。更有甚者，因为摹拓者不停地捶击，久而久之能够导致一通碑刻的完全毁蚀，其结果是几乎每一个古代石刻鉴赏家都发出类似的悲鸣。正如叶昌炽（1849—1917）诗意地描述的："又如成团白蝴蝶，此则虽凝神审谛，无一笔可见，一字能释。"[23] 他所描写的情况是：由于摹拓者总是关注铭文，字周围的石头常常完好无损，而字本身却已磨灭，留下一个光滑的凹坑。

除了战火、自然灾难和动物所造成的损害以外，叶昌炽还列举了可导致石碑不幸的"七厄"，包括：(1) 洪水和地震；(2) 以石碑为建筑材料；(3) 在碑铭上涂鸦；(4) 磨光碑面重刻；(5) 毁坏政敌之碑；(6) 为熟人和上级摹拓；(7) 士大夫和鉴赏家搜集拓片。其中以末两项最为严重，因为它们广为流行并且很难遏制："友人自关中来者，为言碑林中拓石声当昼夜不绝，碑安得不亡！贞石虽坚，其如此拓者何也！"[24]

碑石之亡非一日之功，而是日积月累的结果。叶昌炽尖锐地写道："初仅字口平漫，锋颖□弊，朝渐昔摩，驯至无字，甚至其形已蜕，而映日视之，遗魄犹如轻烟一缕，荡漾可见。"[25] 具有反讽意味的是：虽然如此悲叹，但是叶昌炽本人也是一个重要的拓片搜集者。他在《语石》的开篇中回忆自己早年对此的兴趣："每得模糊之拓本，辄龈龈辨其跟肘，虽学徒亦腹诽而揶揄之。"后来他中了进士到北京做官，却仍

然把真正的热情放在寻访珍拓之上。用他自己的话说："访求逾二十年，藏碑至八千余通。朝夕摩挲，不自知其耄。"[26] 很难相信他意识不到这种对拓片的热情和制作这些拓片导致的碑石之"亡"之间的冲突。真正的情况可能是，这一矛盾对像他这样两面操心的人来说是无法调和的。

根据叶昌炽及其他学者，可知大部分古碑从宋代到清代基本还留在原地。虽然越来越多的碑被移到诸如孔庙之类的公共场所，但绝大多数还是无人照管。这种情况在宋代尤其突出。论者把著名的碑林的历史追溯到北宋晚期，即吕大忠在 1087 年把一批唐代石经和其他古碑移至西安的府学。[27] 然而当时的碑林仅有 43 块石碑，绝大部分和儒学及府学有关。[28] 换言之，这一收集并非为了笼统地保护古碑，而是在某一特殊历史情景下服务于推广儒学的特别目的。因此不难理解，为何欧阳修《集古录》中收录的 400 条碑文中只有 4 条、赵明诚收藏的 1900 件石刻中仅有 22 条是来自于碑林。[29]

如上所述，与"帖"不同的是，古碑在吸引金石家的注意力之前早已有着自己的生命，而且在被摹拓之后也仍保留了很强的物质性。但石碑的历史绝非一帆风顺。如叶昌炽所述，它的物质性必然成为它终将损毁的先决条件。实际上，沉重的石碑较之纸上的墨拓更加短命——这个事实似乎难以置信但千真万确。拓片有着确定的时间性：因为它上面的印迹见证了石碑在历史中的一个瞬间——一个不可复现的石碑的历史特殊状况。[30] 一张拓片因此总是比石碑更为真实，因为它比现存碑刻的寿命总是更为古老，因此鉴赏家总是试图在旧拓中找到更早，因而也是更真的碑的原来风貌。[31]

因此石碑的"客体性"（objecthood）从不在单个图像中显示，而是在客体本身的生存和毁坏的斗争中得到体现。然而石碑的最终毁坏并不必然终结这个斗争，因为其客体性可以被转化到"替身"上面：很多新碑被制作出来取代那些已经湮没无闻的旧碑。[32] 这些新碑所延续的不仅仅是旧碑的物质性，而且也是其从生到死到再生的循环。《华山碑》再次提供了有关这种循环的例证。据碑文所载，当此碑立于 165 年时，它已经是为了取代一方"文字磨灭"的旧碑。900 多年后，这块 2 世纪的石碑被宋代的金石家发现。尽管欧阳修收藏的拓片仍然"尚完可读"，碑上必定已经布满由自然因素和人为损坏造成的痕迹。如我在下文将论

述的，那时所拓的拓片仍有一幅存世，但另外两幅著名拓片则指向此碑的不同、更晚的瞬间。

《华山碑》最终毁于明嘉靖三十四年的一次地震中。[33] 然而这次悲剧并未终结此碑的生命轮回。不少替身根据留存的拓片被制作出来。例如，称作"四明本"（图3-3）的一幅早期拓片在19世纪初进入阮元的收藏。阮元依据拓片造出他自己的《华山碑》，并将其树立在阮氏家学之中，与之并排的是依据其收藏珍拓重刊的另两座替代石碑。[34] 阮元的新《华山碑》忠实地复制了四明本，包括拓片上所有的损伤。但是又以另一种字体在碑上刻下了欧阳修的跋语（图3-4）。在阮元的鼓励下，他的两个学生卢坤和钱宝甫又在陕西的西岳华山庙原址中另立了一块《华山碑》（图3-5）。此碑省略了所有后来的损伤，还原其2世纪的原貌。作为替身（surrogate）或化身（impersonator），这块19世纪的石碑立于华山庙中。游览者观赏它，一如观赏那块曾经存在的2世纪石碑。这些游客在他们的留题中无一例外地缅怀逝去的原作。阮元就是这些人之一：当1834年他随同一些著名的文人士大夫凭吊原址时，他下令在石碑上增刻了一段文字，包括金钊和梁章矩的诗句："碑中碑，知古今。"

我们因此很难给予《华山碑》一个固定的形象。很多石碑共有这个

（左）图3-3 西岳华山庙碑四明本拓片。

（中）图3-4 西岳华山庙碑的一块复制碑的拓片。阮元1809年立于其扬州的家学中。

（右）图3-5 西岳华山庙碑的一块复制碑的拓片。卢坤、钱宝甫于19世纪初立于西岳华山庙中。

名称。甚至165年立的那块通常被认为是原作的碑也已经是个替代品,而这块碑如今也只能通过三幅不同拓片为人所知。通过这个特例,《华山碑》体现出作为拓片来源的众多古碑所共有的矛盾和冲突。一方面,以耐久的石材制成的石碑具有震撼的宏伟外表;但另一方面,在自然因素和人为损坏的影响下,石碑却必然在不断变化。一方面,石碑可被定义为特殊材质制成的一个客体;但另一方面,其客体性却常常由多重事件构成,包括对杳渺的原作的观念以及后代替代品的出现。石碑因其铭文而成为历史知识的重要来源,然而以拓片复制铭文的做法又不可避免地毁坏了石碑的物质完整性并破坏了其历史权威性。这些矛盾和拓片的确定历史瞬间的功能相冲突——如前文所述,这种功能来源于拓片对于石碑铭文的一个特殊而清晰时刻的记录。正如下文所述,对拓片的这种理解使它成为史学反思的一个独特题目。随后,我将从拓片的物质属性出发检验它作为历史证据的价值,我的重点因此从石碑的物质性和历史性转移到拓片的物质性和历史性上去。

拓片的属性

拓片的物质和视觉属性不仅包括它上面的印迹,而且包括它的物质性、装裱风格、题跋和印章,以及旧拓片在流传过程中发生的物理变化。为了研究这些属性,我们必须准确地了解拓片的制作过程。一般说来,拓片制作包括了四个基本步骤。[35]第一步是准备摹拓的对象。如果是一块旧石碑,那么拓工首先会除掉表面的污垢和苔藓,清洁的重点当然是碑文和刻纹,为此目的,拓工常用削尖的竹签清理刻痕。但他绝不应该在碑面上留下任何痕迹,也不能过度地修复。一般的准则是尽量保存石头的现状及其"自然"状况,包括残损和岁月的痕迹。

在把石碑清洗和晾干之后,拓工常常用一种轻质胶水(白芨水、薄浆水或水蜡)将纸张附着在碑面上。[36]要么将胶水涂在石碑表面然后将纸覆于碑上,要么用胶水将纸涂湿然后将其贴在碑上。无论使用哪种方法,他都以"棕刷"或"椎包"平整纸面,去除褶皱和折缝(图3-6)。进而使用小刷子反复敲打,使得潮湿的纸面陷入石头上的每一个凹痕,无论是刻线还是自然裂纹。为了不让纸受损破裂,敲打的动作

必须轻柔连贯。理想的拓片应该捕捉到碑面上的每一个细微的凹凸。

下一步是上墨。拓工用墨汁将大大小小的拓包打湿，并轻轻地用它们拍打纸面，逐渐累加墨层，直到墨色够黑为止。他通常从石碑边缘或其他空白处开始，逐渐移向刻画的部分。一个仔细的拓工绝不追求速度，因为如果拓包蘸了太多的墨的话就会形成难看的痕迹，甚至能够模糊文

图 3-6 临潼博物馆的工人正在从一个古碑上制作拓片。

字或图像的边缘。上完墨后，拓片可以被立即揭取下来，因为纸张在晾干后会起皱和变硬。最后一步就是把它装裱为可供观赏的样式，要么是幅手卷，要么是一帧册页，或是一张以薄纸衬垫的、可以装框的单页。

尽管这些步骤是必须的，它们的实际施行则可快可慢。其结果是拓片的质量可以天差地别。如叶昌炽在《语石》中所述："陕、豫间庙碑墓碣，皆在旷野之中，苔藓斑驳，风高日熏，又以粗纸烟煤，拓声当当，日可数十通，安有佳本？若先洗剔莹洁，用上料硾宣纸，再以绵包熨帖使平，轻椎缓敲，苟有字画可辨，虽极浅细处，亦必随其凹凸而轻取之，自然勾魂摄魄，全神都见。"【37】

对叶昌炽和其他传统石刻学者而言，拓片并不是靠材质和技术来区分的，最为要紧的是拓文的质量，要求能够准确精妙，足以为被拓器物"传神"。这些收藏家和鉴赏家们经常在拓片旁甚至在拓片上题写关于原

作的渊源、历史、状况和意义的跋语。如同传统手卷或立轴绘画的题跋一样，这些文字成了拓片的一个有机组成部分，改变了拓片的外貌并形成了沟通拓片和观者的解释性纽带。[38] 除了这种有预谋的介入，拓片也可以被自然因素和意外事件所改变。结果是一张旧拓通常不仅反映了原石的朽蚀，而且记录了拓片本身在漫长流传过程中所受到的损坏。

对一个外行人来说，所有这些来自原碑和日后累加的符号和痕迹都不加区别地混杂于一幅拓片之中。但对一个有经验的拓片鉴赏家而言，这些成分属于井井有条的历史层面并以特殊方式发生互动。为了阐述此点，我将集中讨论一件作品，即《华山碑》的"四明本"。[39] 如前所述，宋代金石学家搜集和研究了这方碑的拓片，四明本在被阮元于19世纪收藏以后，随即成为不少新制《华山碑》的蓝本。

四明本是一幅装裱成立轴形式的硕大的方形拓片（174厘米×85厘米），在过去的三百年中为书家和金石学家所熟知。拓片四周的裱绢上题写着大量的跋语。拓片显示为原碑的"负片"，碑铭呈现为黑地白文。拓片上因此载有两种铭文：一种来自于原碑，另一种是卷轴上的附文。原碑文包括碑额和下面的长篇碑铭。碑额由六个篆体大字组成，正文则以优雅的隶书写成，叙述了此碑立于东汉延熹八年（165）。这篇碑文在汉碑中的独特之处在于它交代了造碑过程中的若干负责人：包括一个买石的官员，一个撰写或监督文案的掾吏，以及一到两个刻字的石匠。[40] 除了这篇2世纪的文本，拓片上还有几段用汉代以后出现的楷体刻写的铭文。其中包括碑额两侧的短文，记载了829年和830年间几位唐代士大夫的造访。另一篇文字压缩在正文的前两段之间，刻于1085年，作者是在那一年代表宋朝皇帝前往祭祀华山的一个大臣。

无论是原作或是后来的添加，这些铭文都是具有具体含义的文本。它们与拓片上其他的痕迹不同，后者来源于碑石在漫长岁月中受到的损伤并记录了时间的历程。拓片上的有些不规则"空白"处，表明了在明代中期进行摹拓之时，此碑已经缺损了右端的一大块以及中部的若干小块。[41] 除此之外的损伤和刮痕触目皆是，特别是在石碑边缘附近。但是这种"拓片中的损伤"不等于是"拓片的损伤"。这后一种损伤的例子是均匀分布的两列六个白点。这说明该拓片在正式装裱之前，显然被折叠成60厘米长40厘米宽的长方块并如此存放了很久，长方块的四角

在这些年里发生磨损，形成了这些距离均匀的白点。有趣的是，某些白点以及拓片的其他空白处被红色的收藏印"填补"：收藏者把这些印章钤印在这里是有意为之，因为这可以避免那些机智的作伪者通过"修复"这些白点给拓片加上一个更早的年代（以及更高的商业价值）。这些印章保护了拓片的历史可信度，但同时也改变了拓片的面貌。

最后，超过30位收藏家、鉴定家和学者在拓片四周的裱绢上题写了跋语并钤上了他们的印章。依照年代顺序阅读这些题跋，也就等于是复原了这幅拓片的收藏和观赏史。这些文字表明此拓片在明中叶后频易其手。[42] 阮元于1808年在杭州将其购得并把它装裱成一个立轴。这解释了何以卷上的题跋的年代大都为1810到1814年之间：它们是阮元将这件新获之宝展示给当时的重要学者和鉴赏家并邀请他们作跋的结果。[43] 这些早先的题跋离拓片很近，题写在已经明显发黑的裱绢上。新加绢上所题均为1826年后的跋语，添加在卷轴的顶部和两侧。可见这个卷轴在首次装裱之后不久又被装裱了一次。阮元的一段题跋解释了这一似乎多此一举的行为。据这段题跋记载，1826年他携带这件珍贵的拓片前往西南。在旅行中拓片落水，其后发霉。于是他只好让当地工匠立即修复这件手卷。

概而言之，这件拓片上所载的符号（signs）和记号（marks）记录了分属两个范畴的四种信息。这两个范畴可称为"铭文"和"损坏"：

铭文：

 (1) 165年的原碑铭文；

 (2) 829、830和1085年的附加铭文；

 (3) 1810年以后在各种有纪年的场合添加到拓片（及其装裱）上的各种题跋和印章。

损坏：

 (1) 从立碑到明中叶前摹拓之前碑的损坏；

 (2) 拓片在1810年第一次装裱之前的损坏；

 (3) 装裱了的拓片在1810年之后的损坏和老化。

如上所述，铭文都是人们有意为之的。大部分损坏则来自风云莫测的自然原因，它们所体现的是时间的历程（passage of time）。于是我们在拓片中可以发现一个双重过程：一方面，"铭文"的层面见证了一个把碑带进当下的持续努力——复活其意义并将其重新植入当下的文化潮流中；另一方面，"损坏"的层面总是指向过去并总是模糊铭文——从而把碑界定为历史的遗迹。同时把这两种符号和记号作为研究主题的史学分支就是"碑帖鉴定"。

碑帖鉴定

本节进一步论述前文的一个论点：碑既是永恒的，也是不断变化着的；与之相比，拓片则具有确定的时间性，因为它记录了碑的历史中的一个独一无二的时刻。这种历史确定性构成了碑帖鉴定的基础。一个碑帖鉴定家的水平取决于他对具体碑拓的物质性和历史性的熟悉程度。

但何谓碑帖鉴定？首先，它和另外三种学术活动相关，但同时又存在根本区别。这三者都使用拓片，但在使用中都强调其资料性的一面。以金石学在宋代的肇兴为开端，这三种活动与（1）史学（2）古文字学（3）书法有关。欧阳修关于《华山碑》的跋语明示出对历史的浓厚兴趣。他详细描述了历史上对华山的崇拜并把此碑文作为史学研究的独特材料。拓片亦可帮助学者探究古代汉字的多种风格和形态。例如赵明诚在对华山碑的按语中讨论了古文字中职、识和志三个字的通用。[44]在洪括的按语中也能找到类似有关"假借字"的讨论。[45]在其他例子中，宋代金石家也进而品评古代铭文的审美价值。例子之一是史子坚关于武梁祠的看法。他认为祠堂的著名石刻"质朴可笑"，但它们附带的铭文则是"笔法精隐，可为楷式"。[46]清初学者朱彝尊（1629—1709）坚实地奠定了《华山碑》在书法史上的崇高地位。他在1700年比较了汉代书法的诸家风格之后这样总结道："惟延熹华山碑正变乖合，靡所不有，兼三者之长，当为汉隶第一品。予生平仅见一本，漫漶已甚，今睹西陂先生所藏，文特完好，并额具存，披览再三，不自禁其惊心动魄也。"[47]

不难看出，这些对拓片的诸多讨论确可丰富广泛的学科探究——包

括一般史学、称为"小学"的铭文研究及书法史等。但是碑帖鉴定却是一门不同的学问。尽管对这些其他学科的议题有很大用场，它自己则有着不应被忽视的特殊目的和内容。[48] 简单地说，这门学问的最纯粹形式是研究拓片本身，而与原石或镌刻的文字图像内容无关。换言之，碑帖鉴定是一门把拓片作为自己唯一的主题和范围的学科分支。

碑帖鉴定的这一自我封闭性暗示了它所发现或构造的历史与一个更广阔的外部现实——无论是社会、宗教、语言或艺术——全无干系。碑帖鉴定家也不试图勾画拓片这种复制技术的通史，他所专注的是一系列源自同一件器物的拓片，以此勾画出无数的"微观历史"。通过判定这些拓片的相对关系，他将它们整理排列成一个时间序列。（在此过程中他也筛除了仿作和伪作。）这个目的驱使他从拓片本身——如纸张、墨、印章和题跋等——获得证据。但最重要的还是拓印的痕迹本身——这种痕迹与其他可资比较的拓片间的微妙差异显示了原始器物的外观变化。从这些差异中，他观察到器物的缓慢风化、磨蚀或突然的开裂、崩颓。因此他的发现提供了历史叙述所不可或缺的事件。所以，或许在所有的学术活动中独一无二，碑帖鉴定的基本技法是甄别毁坏（ruination）的痕迹，其主要成就是构造毁坏的序列。

我最初对碑帖鉴定产生了这样的认识，是通过观看和我坐在一个办公室里，但年长于我42岁的北京故宫博物院金石组的马子云先生（1903—1986）的工作实践。那是"文革"末期的20世纪70年代，马先生被认为是当时在世的最好的拓工，也是国内对旧拓知识最为渊博的鉴定家。作为拓工，他尤其以制作"全形拓"而著称。这种方式不是以绘画或摄影，而是以颇费工夫的摹拓立体器物的方式来获得一个青铜器或石雕的三维图像。[49] 作为一个旧拓的鉴定专家，马先生的主要方法是通过比较同一器物在不同时代的拓片来诊断器物上具体而微的物理变化。他所寻找的变化迹象包括剥落的表面，缺失的文字或笔画，裂痕和磨损的痕迹，以及不断变化和增大的石花（即石刻表面缓慢生成的钙盐花纹）。有一天，他指着乾隆时期的一件《祀三公山碑》拓本上的石花告诉我们：同碑的另一钤有康熙时期印章的拓片上并无这么大的石花。因此，从17世纪80年代到18世纪70年代的90年内，这块碑上的这朵石花长了大约两寸宽。他的学生施安昌在他去世后用了7年时

图3-7 西岳华山庙碑四明本拓片的现状。

间汇编和出版的《碑帖鉴定》一书，根据的就是这些和其他类似的观察。在这本收录了1200多个条目的大作中，每一条目都提供了一系列拓片的一个微观历史。[50]

马先生对《华山碑》的讨论详细地比较了此碑的三种拓片，被视为其学术的里程碑。[51]第一种为"长垣本"，因其最早的收藏者是长垣（今河南商丘）王文荪。第二种叫做"华阴本"或"关中本"，因其最早的收藏者是陕西华阴的东云驹、东云雏兄弟。第三个版本就是我们已经详细讨论过的四明本（图3-7）。长垣本毋庸置疑是三本中的最早一本，因为它的拓文和洪适在1166年《隶释》中转写的165年碑文一字不差。但是马先生还是发现此拓中58个字有受损的痕迹，大约拓于12世纪中叶的这一拓片记载了石碑从2世纪开始的一千年之内的物理变化（图3-8a）。

马先生的另一重要发现涉及华阴本（图3-8b）和四明本（图3-8c）之间的关系。他反驳了这两种拓片约拓于同时的流行看法，有力地阐明了它们在时代上存在着很大的鸿沟。与长垣本相比，二者均显示出石碑的中右部有了很大残损，导致一百多个字的缺失（图3-7）。但是马先生发现与华阴本相比，四明本至少有六十个字的额外残损。例如在两种拓本的碑

a　　　　　　　　　　b　　　　　　　　　　c

图3-8 西岳华山庙碑的三种早期拓片的局部。(a) 宋长垣本。(b) 晚元或明初的华阴本。(c) 明中期的四明本。

题"西岳华山庙碑"中："华阴本：完好。四明本：西字左边损连及其下，岳字右边犬字末笔损，山字笔画损，庙字左撇末损，碑字右上两边损甚。"[52]

这两件拓片之间的这些和其他的不一致处使马子云确信二者一定出自不同时代——因为这些区别所体现的也就是同一方碑在两个相差甚远的历史时刻的状态。二者均非出于阮元所认定的宋代：华阴本应被断到元明之间，四明本最有可能出自明代中叶。[53] 然而这些新的断代并非碑帖鉴定活动的唯一成果。马先生的纯技术分析对原来断代的动机提出了疑问。考之历史，"宋代"的说法最早是由四明本在19世纪初的藏主阮元提出，并得到当时华阴本主人朱锡庚的认同。[54] 很明显，阮元的动机是为了抬高四明本在其收藏中的地位，而朱锡庚出于阮元的权势也不敢持有异议。

这个案例对碑帖鉴定的纯技术本质提出了质疑，显示出对这一学术传统进行社会学考察的必要。但这是另外一个题目，这里我的讨论对象仍是碑拓鉴定家的一般性学术风格。马先生对拓片的研究有一个方面令人十分诧惊，即他对石刻铭文的内容全无兴趣。实际上他从不把铭文理解和描述为一个可以读懂的文本。他眼里只有个别的文字和笔画，而不是它们所组合成的文句。而且他对文字和笔画的兴趣与它们的原始形态

毫无干系,更不用说它们的字面意思或美学价值。他的微观视野一下子被文字或笔画的残损部分所吸引。于是他的解读对象从来不是作为文化现象的书写,而仅仅是非文字的符号——裂纹、断口、破碎、石花等所体现的人类或自然对书写的破坏。

但当他把视线转移到拓片上的题跋时,他突然改变了解读方法,把它们当作有着内在意义的历史文献。这些先后出自不同收藏者和观赏者之手的题跋跨越了漫长的历史时期,常常包含了有关拓片制作和流传的宝贵信息。有些题跋也常洋洋洒洒地对一幅拓片和其他相关拓片进行比较。所以,尽管宋代以后的金石书籍中有着大量对石刻的著录和考证,这些题跋与拓片本身的联系更为直接,构成了碑拓鉴定的重要文献。例如《华山碑》的三种拓本上共有145条题跋(长垣本64条,华阴本48条,四明本33条)。前两种拓本裱成类似书本的形式,格外方便地使明初到清末的鉴赏家把他们的题跋——有些是手写的长篇宏论——附加到拓片后边。马子云对每种拓片的历史讨论在很大程度上依赖了这些文献。而且他对拓片的断代也回应了诸多题跋者的看法。因此,对他而言,这些题跋既提供了历史信息,也构成了他所追随和对话的学术传统。

我们或许可以把马子云先生的学术概括为同时复原三个不同的历史:第一个是那不断磨损朽蚀的器物的历史;第二个是作为一个文化生产过程的摹拓器物的历史;第三个是作为一个延续的知识传统的碑拓鉴定的历史。然而,研究第一种历史不是他的目的,只是隐含在后二者中。对其著作的细读表明他其实只专注于他能从拓片中找到的东西。这也是我对他的回忆。日复一日,他被一堆堆裱好和未裱的拓片所包围。我不记得他曾经作为一个碑帖鉴定家探访过一处古代遗迹。当访问古迹时他的身份是拓本制作者。

这似乎令人困惑。因为正如前文所述,碑帖鉴定完全基于对器物变化中的物质性的敏锐体察,但是对马先生而言,这些变化仅仅是他对拓片评估的无言的前提。他从未尝试将一张珍贵的拓片变成研究器物的证据。反之,他的《碑帖鉴定》一书中的1200个个案研究全部都是拓片的微观历史,而不是石刻的微观历史。我们因此可以借用"档案"(archive)这个观念来概括拓片在形成这三种微观历史时所起的主要作

用。首先，和档案一样，一个拓片系列构成了一个由个人或机构建造和保管的"文献有机体"。其次，拓片系列为"历史、叙事和论点"提供了实物证明或证据。第三，和档案一样，拓片和实物分离，取得了独立的客体性。【55】这最后一点暗示着文献和古迹的分离。保罗·利科（Paul Ricoeur）在对欧洲史的研究中注意到类似的情形："19世纪末20世纪初，实证主义史学的发展使得文献战胜了纪念碑。使纪念碑成为可疑的是——尽管它们身在原地——是它们那种终结性，它们所纪念的事件是其同时代人——特别是那些最有权势的人——认为有价值进入集体记忆的事件。相反，即使文献是收集而不是直接传承的，它似乎具有一种与纪念碑的教育意图相对立的客观性。档案文字于是可被理解为更像是文献而非纪念碑。"【56】

尽管历史情景和意图有别，类似的"文献对古迹的胜利"在中国始于宋代金石学的兴起，碑帖鉴定系其最佳体现。利科对档案独立于纪念碑之客观性的分析也有助于我们理解马子云先生碑拓研究的一个看似古怪的特点：他对所拓的石刻保持沉默，尽管这些石刻很多仍然存在，而且不少就在马先生工作的故宫博物院内。原因可能很简单：与拓片相比，石刻既是太新又是太旧。太旧是因为它已经失去了原初的面貌，不能够再被当作经验科学的观察对象；太新则是因为它仍在变化着，人们必须假定它比上次捶拓的时候又损坏了一些。因此，作为历史证据，石刻总是比它的拓片要"次要"一些。

可以预测，这种有关拓片的观念推动了其客观性的形成。在本章的前文中，我讨论了拓片的物理特征：由特殊纸张和墨构成，并被装裱成可供观看和保存的特殊形式。这些拓片的物理特征构成马先生观察拓片印文之外的另一兴趣：看到高质量的拓片时他的眼睛为之一亮。他的手指开始对拓片轻轻摩挲，有时候还要把它放到面前闻一闻。他会称赞拓片的质感、墨的质量，以及装裱的工艺。他会进而将他的观察归结到定义，因此我们不断地听到诸如"蝉翼拓"、"乌金拓"之类的词汇。后来我们得知这些名称来自碑帖鉴定的规范术语库，其中每一种都指代着一种特殊的风格、技术和捶拓的传统。比如"蝉翼拓"是指将淡墨敷于一种略显黄色的极薄的丝质一样的纸上，它精致的材质和意象体现了文人微妙的审美趣味。"乌金拓"源出于清初宫廷，发亮的黑墨印文印在纯

白的"桃花纸"上，产生了赏心悦目的视觉效果。

拓片因此又不仅是铭文或刻文的文献类"指代"（reference），而是具有自身的物质存在、艺术风格和审美传统。通过被装裱成具体形式，拓片的物质性得到进一步加强。例如《华山碑》的三种现存拓本中，只有四明本是一个"整装本"，即把碑面所有的铭文都展现出来（图3-7）。另外两种是"剪装本"，即把碑文重新整理为书籍形式的册页（图3-8a, b）。为了达到这个目的，裱工首先在拓片后面衬上一张垫纸，然后将其剪成若干竖条，每一条构成文本的一段。然后他把这些竖条进一步剪短并将它们安置到册页的每一行中，省去碑上因残缺磨损而造成的"空白"部分。[57] 剪装本因此是再编辑和再设计的结果，传递了远少于原作的信息。面对华阴本，观者根本不会意识到原来的石碑已经严重损毁，而且碑上的文字是残缺的，因为碑上所有的这些缺损都已经被省略，拓片中的文字排列连贯，衔接流畅。换言之，这幅拓片以完整的书本构图反映了残缺的文本。也正是这个版本因其"精妙绝伦"的视觉效果，得到了马子云先生和其他鉴定家的最高赞誉。[58]

拓片在获得了自身的物质性和客体性之后便成为一个"物件"，并进一步和"遗物"的观念联系起来。在古汉语中，"遗物"一词常常表示死者或前朝所遗留下来的东西。但概括言之，任何往昔的遗留皆可称为遗物，因为它是一个消逝整体的一息尚存，有意或无意地从原始的语境中割裂开来，成为当代文化的一部分。遗物因此同时具有过去性（pastness）和当下性（presentness）：它植根于过去，但又属于此时此地。遗物常常带有使用和磨损的痕迹，它的不完整确保了它的真实性并成为诗意哀悼或历史复原的催化剂。

拓片不仅构成了一种特殊的遗物，而且浓缩了遗物的精华。一片拓片可以是：(1) 一件独立物品，(2) 一个拓片收藏之一部，以及 (3) 一个昔日存在的残余。它因而可以三次肯定自己作为遗物的属性。说起来，任何碑拓根据它自身的定义都是碑的"残余"——它犹如从碑身剥离下来的一层表皮。它因此总是记录了一个磨灭了的过去，而与此同时它又肯定了正在进行中的艺术的、脑力的活动和趣味。大而言之，孜孜不倦的金石学家积累起来的一大堆拓片总是被视为一整套东西。从宋代到清代积累起来的庞大拓片收藏中的任何一张均非完好无损，皆遭

遇过家国之恨。拓片不断地流失和毁坏,幸存者成了收藏家所珍宝的遗物,又被想象着遗留到后世。拓片能否百世留存因此成为许多收藏家忧心忡忡的问题:他们眼睁睁地看着心爱的收藏毁于一旦。例如叶昌炽就记述了在1900年当他因义和团运动而逃离北京时,被迫抛弃二十年来收集的8000多张拓片时的绝望心情。【59】但这种经历中最感人的莫过于李清照给她丈夫赵明诚的拓片目录所撰写的后记。

图3-9 武梁祠石刻宋拓本的残片。

前文中我已摘录了这篇文字中的一部分,描述李清照和赵明诚收集古代碑拓伊始时共享的快乐。然而这种欢乐很快被收集之物的负担所取代。一个丰富的收藏要求很多关照,因此"不复向时之坦夷也"。宋金之间的战争随即爆发。当赵明诚得知此事,他"四顾茫然,盈箱溢箧,且恋恋且怅怅,知其必不为已物矣。"不幸或有幸

的是他在他的收藏彻底散失之前就已辞世。是李清照受托照管这些遗物——包括2000多件青铜器和石刻的拓片。她终于没有能够保护住这些拓片——它们在火灾、劫掠和盗窃下逐渐消失,最后只剩下"一二残零不成部帙书册,三数种平平书帖"。她手中剩下的实在是往日一大收藏的"废墟"。

作为废墟,这些遗留唤起回忆和感伤。正如李清照在后记的末尾所写的:"今日忽阅此书,如见故人。因忆侯在东莱静治堂,装卷初就,

说"拓片":一种图像再现方式的物质性和历史性 | **103**

芸签缥带，束十卷作一帙，每日晚吏散，辄校勘二卷，跋题一卷，此二千卷有题跋者五百二卷耳，今手泽如新，而墓木已拱。"[60]

没有一张赵明诚收藏的拓片流传至今。其他宋代拓片中凤毛麟角的残存已经化作昔日自我的废墟。它们因此体现了拓片作为"遗物"的第三层意义。图3-9中被焚毁的拓片——大名鼎鼎的武梁祠的唯一宋拓——记录了多层的历史，包括汉代雕刻的图像、宋代留下的拓痕、晚清的焚毁痕迹，以及被焚前后的题跋。马子云发表于1960年的文章叙述了这个拓片的历史。[61]这一次，他不仅研究了拓片显示的石刻的损毁，也研究了焚烧所显示的拓片自身的损坏。根据焚毁前的最后一篇题跋，他将火灾的年代定于1849年后。[62]今天这份拓片已经被定为国宝——尽管它在焚烧前也只是记录了武梁祠画像的极小部分，尽管这极小一部分画像已被严重损坏。[63]

由薄脆的纸制成，拓片无力抵抗各种损毁——撕裂、涂抹、发霉、火焚和虫咬。拓片的物质性因此能够敏感地展示图像"再现"在自然和人为破坏之前的脆弱：在一个"毁坏"的拓片中，已经被磨蚀的石碑遭到再一次损毁。

（施杰　译）

[1]　Roland Barthes, *The Responsibility of Form*, trans. Richard Howard, New York: Hill and Wang 1986, p.5.

[2]　Qianshen Bai, "The Artistic and Intellectual Dimensions of Chinese Calligraphy Rubbings: Some Examples from the Collection of Robert Hartfield Ellsworth," *Orientations* 30, no.3 (March 1999):83.

[3]　赵汝珍：《古玩指南》，北京：中国书店，1984，卷12，页6。

[4]　例如赵汝珍（同上书，卷12，页1）解释道："惟现在一般所谓之碑帖非指竖石之碑，刻石之帖，乃碑帖上文字之拓本也。"

[5]　对帖的新近研究，参见：Amy McNair, "The Engraved Model-Letters Compendia of the Song Dynasty," *Journal of the American Oriental Society* 114 no.2(Apr-Jun.e1994):209-225; Amy McNair, "Engraved Caligraphy in China: Recession and Reception," *Art Bulletin* 160 no.1

- [6] (1995):106-114; Bai, "The Artisitic and Intellectual Dimensions of Chinese Calligraphy Rubbings."
- [6] 据说宋徽宗因旧拓版毁裂而做了一套宫藏法书的拓片。有传闻说原版后来重现于明代宫廷中，被一个姓孙的人偷盗出宫，随后便用这些拓版做了几套拓片。参见赵汝珍：《古董辨疑》，北京：中国书店，1989，卷3，页8下—9上。但是这个故事漏洞百出，它更可能出自一个后代伪造淳化阁帖的人声称其拓片来自"重现"的原版。
- [7] 关于淳化阁帖的这些及其他复制品，参见赵汝珍：《古董辨疑》，卷3。
- [8] 即使在偶然情况下，刊版被镶嵌到墙壁上供人参观，它们看似书籍上的扁平的书页。展示的刊版不是作为独立的艺术品，而是作为摹刻的书法。
- [9] Bai, "The Artistic and Intellectual Dimensions of Chinese Calligraphy Rubbings," p.83.
- [10] 传统学者对碑的起源众说纷纭。然而根据大量考古材料，我们可以比较肯定地将最早的碑断到公元1世纪，并可将它的出现和石头纪念物的起源联系起来。参见：Wu Hung, *Monumentality in Early Chinese Art and Architecture*, Stanford: Stanford University Press, 1995, 页121—142，并参见赵超：《中国古代石刻概论》，北京：文物出版社，1997，页11—13。
- [11] 此类称之为"铭末"的刻铭的简要概述，参见：Wu, *Monumentality in Early Chinese Art and Architecture*, p.222. 对碑铭及其社会角色的分析，参见上书，pp.217-223，以及：Patricia B. Ebrey, "Later Han Stone Inscriptions," *Harvard Journal of Asiatic Studies* 40, no.2 (1980): 325-353.
- [12] 历代朝廷颁布的儒家经典的标准版本的石经堪称此类石碑的更重要的例子。对石经的研究汗牛充栋，简要的介绍参见赵超：《中国古代石刻概论》，页20—25。
- [13] 把碑铭当作有价值的历史材料甚至早在北宋之前已经存在。例如郦道元在其《水经注》中记录了一百多条汉代和差不多20条北魏石刻。杨衒之在其《洛阳伽蓝记》中引用了二十多条佛教碑文题记。南北朝时期的很多其他学者，比如颜之推等人在他们的著作中也从碑文中汲取历史信息。然而系统的碑铭研究要到北宋才开始。
- [14] 例如参见：R.C.Rudolph, "Preliminary Notes on Sung Archaeology," *Journal of Asian Studies* 22 (1963):167-177; Kwang-chih Chang, "Archaeology and Chinese Historiography," *World Archaeology* 13 no.2 (1968):156-169; Wu Hung, *The Wu Liang Shrine: The Ideology of Early Chinese Pictorial Art*, Stanford: Stanford University Press, 1989, pp.38-49. 夏超雄：《宋代金石学的主要贡献及其兴起的原因》，《北京大学学报》1982年1期，页66—76；Robert E. Harrist, Jr., "The Artist as Antiquarian: Li Gonglin and His Study of Early Chinese Art," *Artibus Asiae* 55, no.3/4 (1995):237-280.
- [15] 参见全汉升：《北宋汴梁的输出贸易》，《中央研究院历史语言所集刊》8:2(1939):189-301。
- [16] 周辉，《清波杂志》，参见：Rudolph, "Preliminary Notes on Sung Archaeology," p.175.
- [17] 收集和汇编碑铭的工作早在宋代之前就已经出现了。例如梁元帝（552—554在位）编纂了一部《碑英》的大作。五代时期，一个名叫王溥的人收集了超过3000张石刻的拓片并编纂了一部目录。但是这两部著作早已亡佚了，我们对它们所知甚少。
- [18] 关于这一重要文献的精彩讨论，参见：Stephen Owen, *Remembrance: The Experience of the Past in Classical Chinese Literature*, Cambridge. Mass.: Harvard University Press, 1985.
- [19] 欧阳修：《集古录跋尾》，《石刻史料新编》，台北：新文丰出版公司，1957，"华山"。
- [20] 赵明诚：《金石录》，《丛书集成》，卷212，长沙：商务印书馆，1937。

[21] 洪括引述欧阳修之子欧阳棐的话称铭文出自郭香察之手。洪括印证他书证明此人名字当作郭香，他并未撰写，而只是监督（察）了此文的撰写。洪括在比较了碑文和正史之后，发现与史载袁逢的仕途生涯有所出入。

[22] 《丛书集成新编》卷52，页113—129。洪括：《隶续 隶释》，北京：中华书局，1985，页25—27。

[23] 叶昌炽：《语石》，沈阳：辽宁教育出版社，1999，页264。

[24] 同上，页251。

[25] 同上。

[26] 同上，页11。

[27] 碑林实际上起源要早得多。参见路远：《西汉碑林史》，西安：西安出版社，1998，页67—69。

[28] 同上，页67—106。

[29] 同上，页71。

[30] 武梁祠或许可以算一个例外。宋代金石学家通过捶摹拓片来研究这些石刻，但是直到1786年被黄易重新发现为止，这些石刻并没有离开原地。黄易在摹拓这些再次发现的石刻时宣称因为石刻在这些年间没有变化（参见黄易：《小蓬莱阁金石文字》，1834年石墨轩本）。但是马子云在《谈武梁祠画像的宋拓与黄易拓本》（《故宫博物院院刊》1960年2期，页170—177）中论证了黄易拓片上的拓迹和故宫收藏的宋拓武梁祠画像不同。可能石刻直到元代才被重新掩埋，因为据载1344年的洪水摧毁了这座以及武氏的其他祠堂。（参见：Wu, *The Wu Liang Shrine*, p.329.)

[31] 拓片和碑的关系使我想起罗兰·巴特对他的照片和他自己之间的关系的讨论："简而言之，我需要的是我的（动态的）图像与1000张随着处境和年龄而变动的照片搏斗，必须总是和我（深处的）自己一致。但是我必须反过来说：'我自己'从不和我的图像一致，因为图像是沉重的、不动的和顽固的（这是为何社会维护它的理由），而'我自己'是轻捷的、分割的和分散的。好像瓶中怪（bottle imp）一样，'我自己'并不老实，在我的瓶子里咯咯笑。除非照相可以给我一个中和的、解剖的、没有任何意义的身体。"（Barthes, *Camera Lucida*, p.12.）如果把自己设想为一块"静止的"和"顽固的"石碑，将颇有趣味。

[32] 后代"复制"的名碑列表，可参见马子云、施安昌：《碑帖鉴定》，桂林：广西师范大学出版社，1993，附录二，页477—482。

[33] 有关此碑的损毁有不同的解释，此处我依顾炎武之说。这些解释参见施安昌：《汉华山碑题跋年表》，北京：文物出版社，1997，页37。

[34] 有一天，阮元找到了一幅王原祁（1642—1715）作于百年之前的山水画，以为画中的景致看似石碑的原址。受此启发，他请一位画家将三块石碑加入画中，并在画上题写了一首长诗来纪念这一事件。参见阮元：《汉延熹西岳华山庙碑考》，《丛书集成新编》，台北：新文丰出版公司，1985，卷52，页121。

[35] 对拓片技法更仔细的英文介绍，见：Gulik, *Chinese Pictorial Art*, pp.86-101.

[36] 传统上把最主要的两种摹拓方法称为"湿法"和"干法"。但是今日中国的大部分拓工只采用湿法。最常用的胶水是将白芨根浸泡在清水中制成。关于"干法"的介绍，见：Gulik, *Chinese Pictorial Art*.

[37] 叶昌炽：《语石》，页 264。

[38] 关于文本意义和绘画之间的关系，以及绘画的题跋构成一个内在的文本区域，参见：Wu Hung, *Double Screen: Medium and Representation in Chinese Painting*, London: Reaktion Books, 1996, pp.29-48.

[39] 参见《故宫博物院 50 年入藏文物精品集》，北京：紫禁城出版社，1999，图 390，页 342。

[40] 关于碑铭的作者，对铭文中一句"郭香察书"的不同解释产生了两种不同的意见，是"郭香察"书还是"郭香"察书。对此铭文的详细研究，参见马子云：《谈西岳华山庙碑的三本宋拓》，《文物》1961 年 8 期，页 31—35；以及同作者的《西岳华山庙碑》，北京：中国书店，1992。

[41] 此拓片被不同人断为南宋、元和明。马子云最初将其断为南宋末年或元初，但后来改定为明代中叶。我在这里依其后说。参见马子云：《谈西岳华山庙碑的三本宋拓》，页 31。马子云、施安昌：《碑帖鉴定》，页 50。

[42] 早先，此拓先后落入了三位宁波收藏者之手：丰熙、全谢山以及范氏天一阁。1787 年钱大昕之子钱东壁得之。

[43] 这些事件的概要参见施安昌：《汉华山碑题跋年表》。

[44] 赵明诚：《金石录》。

[45] 洪适：《隶续 隶释》，页 25—27。

[46] 史绳祖《学斋占毕》引，《丛书集成初编》，册 313，页 47—48。

[47] 朱彝尊长垣本跋文。

[48] 碑帖鉴定对这些学问的最大贡献是其对旧拓的断代和真伪鉴定。

[49] 将三维器物转化为二维图像一定对他格外有吸引力。据说他在年轻时曾独自旅行数百里去寻访霍去病墓的石雕，并拓了 11 幅巨大的全形拓。后来，他回忆说，当他第一次进入这个行当时，没人愿意向他透露制作全形拓的秘诀。所以他自学成材，并以虢季子白盘——现代学者判定铸于公元前 8 世纪的 5 英尺长的青铜盘为例演示了他的精湛技法。他花费了两年时间才完成。见马子云、施安昌：《碑帖鉴定》序，页 1。

[50] 这种微观历史的另一例是他对东汉孔宙碑的研究。我全文摘录如下，因为它代表了马子云的学术风格："泰山都尉孔宙碑。隶书，碑阳十五行，行二十八字，碑阴上题五字篆书，下三列各二十一行。额篆书阴文十字。延熹七年（164）七月。在山东曲阜。此碑额为'汉泰山都尉孔君之铭'九字。明初拓本'凡百印高'之'高'字下'口'部末划未损。字外尚有余石五分许。明中期拓则'高'字之'口'部外之石距离不到分许。明晚期拓，十行'其辞曰'之'辞'字尚存大半，十四行'殁殁'字之'回'字头尚可见。至清康乾间，则首行'家训'之'训'字'川'旁下未与石花连。'辞'字存上半'殁'字头尚存，惟左半稍损。至嘉道后，不但以上各字损甚，其他字也漫漶无神。"（《碑帖鉴定》，页 46。）

[51] 马子云：《谈西岳华山庙碑的三本宋拓》。此文的缩略版参见马子云、施安昌：《碑帖鉴定》，页 49—52。但是此处的断代不同。此碑还有另一种旧拓，叫做顺德本，马先生并未多加留意。

[52] 马子云：《谈西岳华山庙碑的三本宋拓》，页 33。

[53] 马子云、施安昌：《碑帖鉴定》，页 50。但是他在早年的文章中将四明本定为南宋末年或元初。参见马子云：《谈西岳华山庙碑的三本宋拓》，页 32。

【54】 在 1808 年阮元获得四明本后，1810 年他约见了华阴本的主人朱锡庚，在北京龙泉寺比较两个拓本。根据阮元在其四明本后的题跋，二本"字迹、字数皆合，同时拓本也"。朱锡庚赞成其说，并于 1811 年在他的华阴本上作跋证实此说。在后来的 150 年中，这个观点被所有碑帖鉴定者重复。但是这个看法不无可疑，因为如马子云先生在其 1961 年的文章中令人信服的论述，这两幅拓片的差异非常明显。不管怎样，二人对拓片的比较使得阮元将使其四明本占据了三种幸存拓片中的次席。这个排定成为他的《汉延熹西岳华山庙碑考》长文的基础。

【55】 参见：Paul Ricoeur, *Time and Narrative*, trans. K. Blamey and D. Pellauer, Chicago: University of Chicago Press, 1985, 3:116-119. 此段中所有的引文均出自利科这本极富创意的书。

【56】 同上，页 118。

【57】 有关对这两种拓法的详细介绍，参见：Gulik, *Chinese Pictorial Art*, pp.94-95.

【58】 马子云：《谈西岳华山庙碑的三本宋拓》，页 32。

【59】 叶昌炽：《语石》序，页 11。

【60】 李清照：《金石录后序》。

【61】 马子云：《谈武梁祠画像的宋拓与黄易拓本》。

【62】 同上，页 171。

【63】 武梁祠系 18 世纪晚期由黄易再次发现。但是黄易从未发表任何石刻本身的图像，相反他非常激动地发表了他对宋拓（他认为的唐拓）的响拓。它是故宫博物院中华人民共和国建国 50 周年纪念展中的显著展品之一。

时间的纪念碑：
巨形计时器、鼓楼和自鸣钟楼

（2003）

　　本文探讨的两个基本问题与时间的规范和呈示相关：第一个问题关系到计时 (time keeping) 与报时 (time telling) 之间的关系；第二个问题关系到计时、报时的场所和设施。讨论所涉及的时期是中国历史上公共时间 (public time) 与纪念碑性 (monumentality) 的观念紧密结合的时期——也就是通过设计和使用巨型计时器将政治权威合法化、通过在城市中心建设雄伟建筑向民众报时的时期。其结果是，这些或深藏于皇宫之内或展露于公共场所的计时器给国家带来秩序，并帮助建构了不同的社会空间和政治身份。

　　本文所讨论的三种机械和建筑，包括传统鼓楼（常与钟楼相伴）、西式自鸣钟楼与巨型计时器，分别代表了不同的科学技术、空间概念和政治权力。设计制造大型计时仪是历代帝王的传统，象征着皇权对时间和空间的大一统政治控制。这些仪器有时安置于皇宫之中，与位于市井中的鼓楼遥相呼应，标志着传统都城的两个中心点。鼓楼既属于官方，又扮演了公共角色，因而在维持帝王统治权威及建构大众社区两方面都发挥了作用。鼓楼的纪念碑性源自其建筑和声音，其意义在官方所立的碑铭和私人的回忆录中都有记载。但是到了20世纪初，传统的鼓楼终归沉寂，为西式自鸣钟楼所取代。这个变化意味着一种新的纪念碑性的出现，与之紧密相关的是中国从传统帝国向现代国家转变过程中的历史时间观的变迁。

传统中国的计时与报时

我们必须把传统中国的公共报时和伦敦议院大本钟（Big Ben）所代表的状况加以严格区别，因为自转自鸣的大本钟同时兼任着计时与报时两种职能，而这两种职能在古代中国是通过分属于不同空间的两套设备实现的。计时依赖于测时法和天文学，朝廷通过对这两种技术的掌握规定时、日、月和季节的长短。李约瑟（Joseph Needham）在其《中国科学技术史》一书中反复强调"计时"对中国帝王在政治上的重要性；[1] Hellmut Wilhelm 将古代中国的天文学和测时法看作类似于由祭司暨君主掌握的秘密科学。[2] 报时的作用则是将标准化的官方时间传达给平民百姓，服务于这一目的的主要工具是鼓楼（常常与钟楼相伴）。鼓楼本身并不是一个计时器，因为它并不计算时间，也并不记录时间的推移。它只是在特定的时刻被激活，把从官方计时器传来的信号放大，传输给大众。因此它向公众所呈示的不是连贯、均匀和单向性的时间运动，而是一个周期性和事件性的官方时刻表 (schedule)。[3]

我曾在别处讨论过，史前时期及早期历史时代的中国人并没有追求大型的纪念碑式建筑物。在社会和政治意义上，他们在此时期所创造的"礼器"可与其他早期文明中出现的大型建筑纪念碑相媲美。[4] 与古埃及人建造金字塔相似，古代中国人把他们最先进的技术及大量的人力投入于制作为礼仪服务的玉雕和青铜祭器。虽然有些青铜器体量可观，但终究是可以搬动的器物，在形状上也与实际生活中使用的物品保持着密切联系。人们把宗庙礼器称为"重器"，主要并不是因为它们的尺寸和重量，而是由于它们政治上的重要性和心理上的威慑力。这些器物并不暴露在公众的目光之下，而是深藏于宗庙之中，唯有宗族成员在特别的祭祀场合中才能见到。这个礼制艺术和建筑传统因此具有一个内在的政治原则：即权力唯有通过将其神秘化才能持久。[5] 当中国进入秦汉帝国时代以后，建筑性纪念碑开始流行：高大的宫殿和巨型雕像被用来彰显皇权的永恒性，巍峨的坟丘象征着帝王的永垂不朽。[6] 但是早期的礼器传统并未消亡，其结果是两种象征性的艺术和建筑传统平行发展：一种用来隐藏权力，一种用来展示权力。这两个传统相互作用，贯穿于整个帝国时代（公元前3世纪至20世纪初），共同建构出日益复杂的社会和

政治空间。

　　将计时与报时置于这个艺术和建筑传统的历史语境之中，我们可以更深入地研究与之相关的空间观念以及为之建立的机构和设施。计时一直为确定政治权力的中心地位而服务，为此目的所制作的器具因此可归入礼器的范畴。中国三千年的政治观始终认为时空的和谐是统治国家的基础。成书于三代时期的儒家经典《尚书》已确立了这一观点。其开篇的《尧典》记载了"协和万邦"的帝尧建立了一套天文计时系统，以"历象日月星辰，敬授人时"。[7] 在这套系统里，时间是在"四表"的框架之中被创构的，神化的君王因此能够在这个被称作"中国"的时、空结构中确定其中心的地位。[8]

　　到了公元前3世纪左右，时间、空间和政治权威所构成的三角关系变得更为复杂和有机。新出现的"月令"时空模式被转译到称为"明堂"的建筑结构中（图4-1a）。明堂可以说是古代中国创造的最复杂的皇家礼仪建筑。[9] 根据一种说法，其顶部是称为"通天屋"的观象台，底层围绕四周的十二间屋室代表着十二个月，中央的屋室"灵台"代表年中（图4-1b）。君王将这个静态的空间转化为一个时、空的统一体：每年皇帝从东北角的第一间屋（阳气源起之处）开始，按顺时针方向在所有的屋宇轮转一遍。每月他在对应的房间里临朝，吃的、穿的、演奏的音乐、祭祀的神祇、参政的内容都需配合时宜。君王因此表现出他是顺应天地而动，其统治与宇宙的运动达成完满和谐。从另一个角度看，在这

图4-1 (a)王莽所建明堂复原图；(b)明堂十二室及十二个月中的皇帝所处之位。

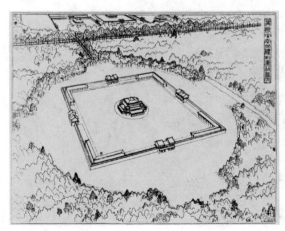

a

b

时间的纪念碑：巨形计时器、鼓楼和自鸣钟楼　｜　**111**

种运动中君王仿佛化作了一座大钟上的指针，完成了明堂这个礼仪建筑作为宇宙秩序的象征意义。

当能够精密划分并记录时间的新型计时器出现之后，具有上述象征意义的明堂及相关的礼仪建筑理所当然地成为放置这些仪器的最佳场所。并非巧合的是，史书中记载的最早的"机械钟"——7世纪海州工匠所造的"十二辰车"——正是充当了这个角色。史载十二辰车于692年被呈献给武则天。这个中国历史上唯一的女皇帝并没有将其用于任何实际目的，而是把它安置在紧邻明堂的天堂之中，以表征她的天赋皇权。[10]

这个唐代的案例代表了以后中国历史上的一个悠久传统：形形色色的先进计时器，包括一些极为精密复杂的水运仪，经常都是在皇家的授意下发明制作的，其中的一个重要目的在于象征政治权威的合法性。其中最具创造性的一例是北宋苏颂于1088年造成的水运仪象台（图4-2）。[11]靠着底部的巨大水轮提供动力，这个仪象台是高达三丈五尺余的一座"纪念碑式"大型计时装置，能够模拟日、月、星"三辰"的运转，对

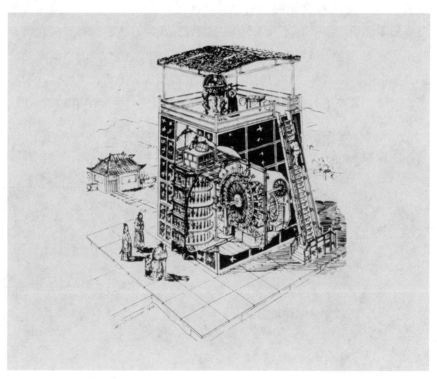

图4-2 北宋苏颂1088年造于开封的水运仪象台复原图。

计算历法及星象都极为重要。随着天体的运转，它上面的司辰木偶按照固定的速度旋转，按时出现在窗口报时，所报有时、刻（每刻相当于14分24秒）和夜漏三种。[12] 13世纪的郭守敬承续了苏颂的探索。据《元史》记载，郭守敬于1262年所制的有金属构架的刻漏通高一丈七尺、名为"宝山漏"，上饰日、月、云珠、龙首等。龙首张吻转目，可以审平水之缓急。灯球又饰有各色金宝，包括执时牌的众神及龙、虎、鸟、龟之像，所有这些装饰都与报时的钟鼓钲铙之声相伴而动作。[13]

对科学史家来说，这些文字记载的价值在于它们记录了当时世界上最先进的计时器。但艺术史家在这些记录中所看到的同时也是对某种特殊视觉景观（visual spectacle）的热衷追求。这些尺寸超大、高度自动化、装饰繁复的装置看起来像是些"宇宙剧场"而非实用科学仪器，因此引发了一些令人思考的问题：这种对特殊视觉景观的追求意味着什么？为什么这些计时器要造得如此庞大、壮观和炫目？一个可信的答案是这些仪器的重要性不仅在于其作为计时器或宇宙模型的功用，甚至也不仅仅在于作为天人合一的政治象征。当这些仪器把夸张的尺寸、精密的技术与视觉上的新巧结合在一起时，它们就成为其皇室赞助人超乎凡人的有力证据，因为唯有他们能拥有如此精巧、壮丽之物。

巨型计时器与政治权威之间的联系贯穿于中国的整个帝国时期。即便是17、18世纪耶稣会传教士引进的欧洲机械钟的技术也很快被纳入这个传统之中：一架大型的广造西式钟即被安放在清朝皇帝的宝座边。今天参观紫禁城的观众仍可见到陈列在交泰殿里的这座钟。交泰殿以安置于其中的两组器物象征皇权：一组是盛于金匣中的25枚御玺，另一组是置于宝座两侧的两个巨大的计时器——左侧是一个传统的铜壶滴漏，右侧就是那架巨大的西式机械钟（图4-3）。这两个计时器之所以陈列于此并非是因为它们的计时功用，而主要在于其象征意义。它们所展现的观念和我们在《尚书·尧典》及明堂中所发现的思想是一致的，即通过掌控一个时代的最新计时技术知识，皇帝可以内化宇宙间的固有运动。一旦达到这个境界他就能够自然而然地统治世界。明白了这一点，我们也就不难理解为何交泰殿中的宝座上方高悬"无为"二字（图4-4）。有意思的是，来自西方的科技在此提供了实现这个传统政治哲学的手段。

图 4-3 紫禁城交泰殿的刻漏钟和机械钟。

图 4-4 紫禁城交泰殿宝座和"无为"匾额。

图 4-5 清《皇朝礼器图式》中的自鸣钟。

交泰殿西式机械钟高约 18 英尺，在清宫版刻的《皇朝礼器图式》中有一幅图释（图 4-5）。这套奉敕编纂的图录意在规范并更新宫廷礼器，其编纂始于 1759 年，历时 7 年而完成。编者将这座钟称为"自鸣钟"，并仔细标注了其非同寻常的尺寸："一丈六尺六寸"。此书由此将这座钟以及其他类似的御制大型钟表归入了"礼器"的行列。

114　｜　时空中的美术

§

　　比起中国古代记载计时技术和计时哲学的卷帙浩繁的文献，有关公共报时的文字记录则相当稀少和笼统。这个差异本身已经反映了极为重要的一个现象：与计时不同，报时在传统中国甚少牵涉到技术的创新或哲学的思考。2世纪晚期儒家学者蔡邕所写下的两句简单概括的文字"夜漏尽，鼓鸣则起；昼漏尽，钟鸣则息也"可算是有关报时的最早记录，[14] 同时也总结了此后1700年内公共报时的基本技术、时刻和功能。当然在这漫长时期中的报时不可能没有变化，但是主要的变化多与报时器的地点有关，亦即放置钟、鼓的建筑物类型及其在城市里的位置。在这个发展中扮演主要角色的是钟楼和鼓楼这两个建筑，其高耸的形象、中心的位置、复杂的建筑形式以及重要的公共职能共同展示出它们的纪念碑性。

　　以上所引的蔡邕的文字表明，在3世纪以前，钟楼和鼓楼已经被建在住宅区的中间或附近以便于向民众报时。新发现的一幅2世纪的墓葬壁画为这一记录提供了图像证据。壁画中的一座塔楼高耸于看似一座村落或市镇的住宅群之上，塔楼中唯一清晰可见的物件是一口红色的大鼓(图4-6)。[15] 此外，我们从文献中得知在秦汉统一以后，公共时间也在市集上被通报，而管理这些市集的所在是居于中心位置的"市楼"。这两个报时传统在汉代以后都得到延续。如西晋（265—317）洛阳城中的著名集市即为高台上的一座二层建筑所控制，其中"悬鼓击之以罢市"。[16]

　　不过可能直到唐代，由中央政府直接控制的公共报时系统才在主要城市——如都城长安——中建立起来。我们之所以这样结论不仅是因为相关的记录首次出现于当时的官方文献及游记中，[17] 还因为以里坊制度为基础的城市规划在当时达到了巅峰，而中央报时系统的建立与这一发展密切联系。虽然唐代以前的政治家和行政官员肯定已经意识到了公共报时在维护村、镇安全中的重要性，[18] 但直到唐代这一概念才被应用到整个城市中。长安是当时世界上最大的都会，夯土外墙约3—4.5米厚，10.5米高，南北长8公里，东西长9.6公里。其规划为棋盘形，呈现出严格的对称格局(图4-7a)。宫城位于矩形城市的中心北部，面向紧接其南端的皇城。108个城坊整齐地排列在宫殿的东、南、西三边。每

个城坊都呈长方形,四面围墙呼应着东、南、西、北四个方向。坊门朝启晚闭,指示其开闭的则是来自皇城的鼓声信号。[19]

由于当时还不存在城市中心的独立的鼓楼,这些信号从宫城的南门承天门传出。公元636年之前,承天门上的大鼓于每天黎明和黄昏时各敲一次。一听到鼓声,骑在马上的守卫立即向街市呼喊,指示坊门的开闭。636年时,

图4-6 河北安平东汉墓壁画中的东汉鼓楼。

唐太宗在中书令马周(601—648)的建议下实施了一项改革,在城中街道安置大鼓,以传达来自宫城的时间信号,里坊守卫则专注于巡夜职责。《新唐书》中对这一措施的结果有如下记载:"日暮,鼓八百声而门闭。乙夜,街使以骑卒循行嚣襜,武官暗探。五更二点,鼓自内发,诸街鼓承振,坊市门皆启。"[20]

这套系统的一个特别用途在于辅助宵禁。[21]不过更广义地来说,它也完全实现了政府对城市公共报时的督控。集市和寺庙里的钟鼓虽然仍定时击打,但这些报时系统的用途变得更为专门化和局部化,[22]而通过从宫城向街市传递信号的方式,由中央政府正式规定的击鼓报时控制了整个都城及其居民的起居和行动。这种控制方式几乎贯穿了整个唐代。不过当里坊系统在宋代渐渐衰亡,当都城里的民宅、店家纷纷把门开在街上,而前代未有的夜生活也得到蓬勃发展,[23]宵禁和"街鼓"就逐渐被废止,地方上的寺庙如今起到早晚报时的作用。

这个宋代的传统在随后的元代又被打破。元朝承袭金制,恢复了唐代的中央报时系统。12世纪早期,由女真族建立的金朝很快成为北方

116 | 时空中的美术

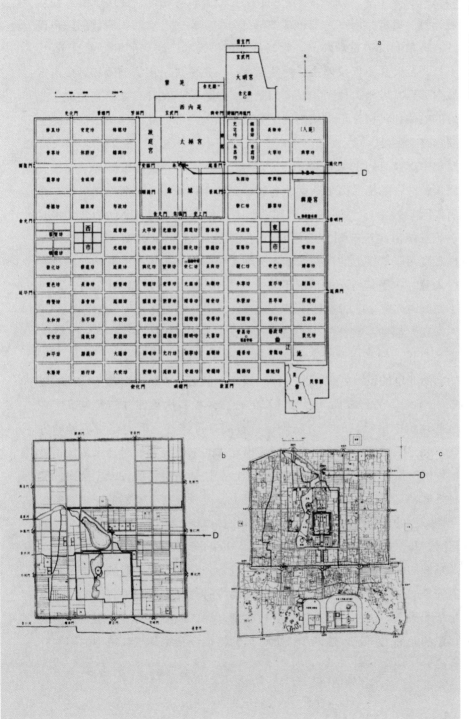

注：D为鼓楼的位置。

图 4-7 鼓楼在历史上三个都城中的位置。(a) 唐代长安。(b) 元代大都。(c) 明、清北京。

时间的纪念碑：巨形计时器、鼓楼和自鸣钟楼

的主要军事力量，并于1126年征服了北宋都城开封。金代统治者在修建开封（更名为南京）及首都中都（今北京）时有意回归唐代的城市设计。宵禁制度被重新建立，报时信号于早晚从三层高的钟、鼓楼送出。不过，金代并不仅仅停止于恢复唐制，而是更进一步将鼓楼和钟楼由宫城内移至宫城外，位于宫城南门两侧。这一改革在开封城得到完成：此处的鼓楼和钟楼建于宫城南端，靠近城市的主要商业区，位于城市的主要水路交汇处。【24】

中都及开封的鼓楼被称作"武楼"，对应的钟楼则被称为"文楼"。元代的钟、鼓楼沿用了这两个名称，也位于都城中心，矗立于民宅、商店之间（图4-7b）。这种种证据都说明了元代无疑承袭了金代的公共报时系统及城市建筑规划。当马可·波罗到达元朝首都大都（今北京），他注意到两座塔楼上的钟、鼓于每天晚上鸣响以通报宵禁的开始，宵禁后行人只有在极其特殊的情况下才能在街市上行走。30至40名骑马的军士在城中巡夜，随时逮捕违犯法令之人，违令之人将被加以棒笞。【25】

元大都钟、鼓楼的中心位置为当时及后代的城市布局提供了蓝图。直至今日，相当一部分尚存的古城仍在中心路口保留着钟、鼓楼。【26】明、清北京的设计者也采用了同一模式，以更新的结构取代了元代的塔楼（图4-7c）。另一方面，尽管北京的钟、鼓楼多次重建并越建越高，在这些建筑中用以计时的方法则保持着旧日传统甚至倒退到更原始的方式。元、明时期，驻楼官员继续使用老式的宋代滴漏计时器来测定击鼓撞钟的时辰。这个滴漏在明代遗失了，清代则使用时辰香以定更次。此种计时器是将压制的熏香置于金属盘上，熏香被盘成繁复的图案，类似于印章上的刻字。点着后的熏香顺着轨迹燃烧，通过一个个标志时段的记号，每个时段通常为一个夜更。【27】在中华帝国时期的最后300年中，北京城的钟、鼓楼正是用这种原始的设备来调控公共报时的。与皇位两侧安置的复杂的时钟不同，钟、鼓楼的报时与计时法和钟表术的尖端科学毫无关系。我在下一节中将要讨论到，钟、鼓楼的力量在于其无声之形象和无形之声音，这两个彼此分离的特征分别将其与都城中的不同社会领域连接在一起。

北京的钟、鼓楼

中国建筑史学家习惯于从平面布局来研究传统北京城（图 4-7 中的地图即代表了这种学术兴趣）。其结果是，相关讨论大多疏忽了北京城的一个重要特征：在明清的五个半世纪（1368—1911）中，钟、鼓楼是北京城中轴线上最高的两座建筑，比紫禁城中的正殿太和殿还要高 10 来米（图 4-8）。但钟、鼓楼和紫禁城中宫殿的真正差别还不在它们的高度，而在其是否能被大众看见：太和殿深藏于紫禁城的重重围墙之中，而钟、鼓楼则暴露在公共视野里。事实上，在明清北京的所有皇家建筑中，唯有这两座塔楼可以称为"公共纪念碑"（public monuments）。直至现代，它们的高大形体仍然高耸于周边的商铺和民宅之上，也仍然带给人一种强烈的建筑巨障的印象（图 4-9）。

这两座钟、鼓楼是很多文字作品所描写的对象，这些作品包括有官方文献、纪念性题刻、政府档案、游记、回忆录以及民间传说等等。检读这些作品，我们发现私人回忆录和民间故事甚少谈及这两座建筑的宏伟外观，而往往是栩栩如生地传达出写作者对其声响——塔楼上 25 面鼓和一方巨钟的敲击声——的高度敏感性。[28] 与此成为鲜明对照的是，官方文献和题刻极少提到这些声音，而大多关注于两座塔楼作为宇宙和政治象征的含义。[29] 我们不禁疑惑为什么会有这样的分歧？这个分歧又意味着什么？最简单也可能最可信的答案是：官方文献是由修建塔楼以控制公共报时的人所书写，而回忆录与民间传说则多为在日常生活中直接受钟鼓声影响的人所撰。前者的陈述通常将修建钟、鼓楼的意图（intention）与其外观相连，而后者则通常显示出对钟、鼓楼报时声音的接受（reception）。这两类作品相异的内容和关注点表明了钟、鼓楼含义的两个反差的方面。

比如说，我所能找到的最为流行的描述鼓声节奏的文字是北京当地的一个民谚："紧十八，慢十八，不紧不慢又十八。"[30] 另一个著名的北京民间传说也是从非同寻常的钟声得到的灵感。[31] 这个故事讲的是明永乐皇帝敕令铸一口新钟，但铸匠试铸多次也未能使之满意。皇帝龙颜大怒，威胁要惩罚铸匠。铸匠的女儿听说后，为救父一命跳入正在浇注金属溶液的铸模中，永远地化作大钟的一部分。父亲虽然在最后一刻极

图 4-8 清代北京重要建筑高度示意图。

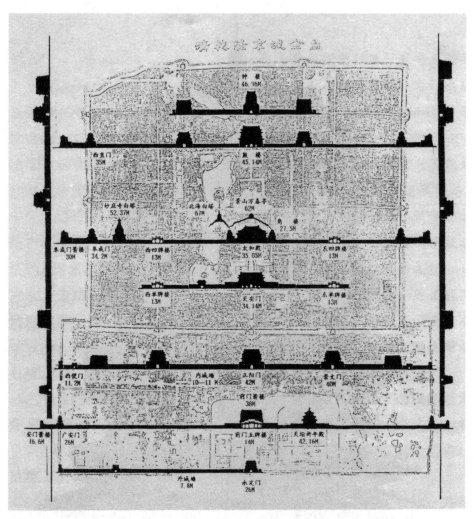

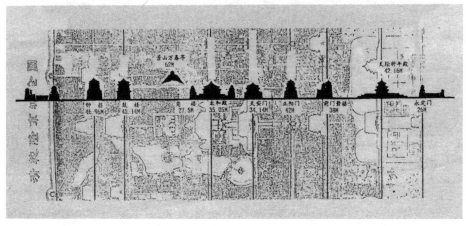

图 4-9 20 世纪初期的北京钟、鼓楼。

力抓住女儿,但只救出了她的一只鞋子。这次铸成的大钟十分完满,但在北京居民的耳里,每次撞钟时钟声总听起来像"鞋"的声音,好似铸匠的女儿总在寻索着她丢掉的那只鞋。

我对钟、鼓楼的讨论从这些记忆和传说起始,而不是从皇帝的布告或朝廷公文出发,是因为这些非官方的文献保存下了钟、鼓楼消失了的一个方面,亦是它们在相关研究中经常被忽视的一个方面——如今这两座建筑尽管外观完好,却已经完全沉寂。在一个现代观者的眼里,它们的意义似乎全然寓于它们的形制和装饰当中。换句话说,当听觉不复存在,视觉就成为其历史价值的最主要和明显的证据。的确,艺术史家或建筑史家似乎可以满足于对钟、鼓楼的建筑特征进行观察和分析,或依据其屡次修缮的相关文献重建其历史。但这种满足的危险性在于我们实际上将自己置于钟、鼓楼修建人及设计者的立场上——我们对建筑设计及其预设象征性的强调过于密切地呼应了这些人的立场。而在这种强调中所缺失的是钟、鼓楼到底如何真正发挥作用?尤其是从其台阁传出的声音引发了怎样的经验与想象?

如今无声无息、死气沉沉的钟、鼓楼提醒我们注意到这个缺失。对这个问题的思考促使我提出一个双重的方法论来讨论钟、鼓楼。第一,我们不能仅仅依赖钟鼓楼的物质实体及文献档案来理解其历史上的纪念碑性,而必须尝试着"聆听"并复苏钟、鼓楼消失的声音,并由此想象这些声音所带动的社会交流和空间转换。第二,复苏这些声音的唯一方

法是激活"历史上的听众"的记忆——那些在私人回忆录和民间传说中保存的普通北京人的记忆。实际上,"找回消失的声音"可能是对"记忆"最好的比喻了。但北京钟、鼓楼传出的不是一般的声音,而是一种特殊的、具有纪念碑性、在数百年间支配了千百万民众日常生活的声响。

§

1272年元世祖忽必烈在元大都首建的鼓楼已被多次重建和修缮,[32] 现存鼓楼的形制和地点大抵保存了明初永乐皇帝于1421迁都之年敕建时的风貌:楼高46.7米,占地面积约7000平方米,是一座相当壮观的木构建筑。绿瓦顶的重檐下饰以彩色装饰带,其余部分全部涂以朱漆(图4-10)。由厚砖墙加固的塔楼底层实际上形成整座建筑的高台基座,将木构的楼体举起离地30米高。在鼓楼顶层向四方眺望,老北京城尽收眼底。顶层的大通间里原来安置有25面鼓,每面以牛皮绷面,其中的一面大鼓直径1.5米。如今唯有这面鼓得以幸存,朝廷官员原来用以测定击鼓时辰的铜刻漏和其他计时器也都全然遗失不见。

钟楼位于鼓楼北面,二者相距很近(图4-11)。这座钟楼的历史也可追溯到明初——元世祖时期的钟楼位置略微偏东,如今已无迹可寻。现存的钟楼不像鼓楼那样仍然保持着原来的木构建筑,而是早在1745年就已改建为砖石结构——当原来的木结构钟楼毁于大火,清乾隆皇帝遂作出了这个决定。乾隆还在钟楼前竖立了一方大石碑,上面所刻的铭记记录了他希望通过重建钟楼达到"亿万斯年,扬我人风"的目的。乾隆

图4-10 20世纪初期的北京鼓楼。

图4-11 20世纪初期的北京钟楼。

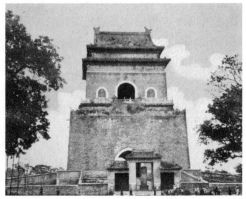

皇帝对艺术鉴赏涉猎颇深，因而新建钟楼的设计也很可能含有美学和象征的意义：这座建筑外观凝重典雅，与富贵华丽的鼓楼既形成鲜明对照又相辅相成。鼓楼庞大而雄伟，钟楼则纤瘦而雅致。钟楼通高 47.9 米，甚至比鼓楼还要高，是修建者刻意追求挺立效果的有力佐证。鼓楼象征着雄性之阳，钟楼则代表了雌性之阴。

与鼓楼一样，钟楼也是两层建筑，底层为其高基。一口高 5.5 米、重 6.3 吨的巨钟悬挂于顶层开放式穹隆内室的中心（图 4–12）。

图 4–12 永乐大钟。

室四面不设门，钟声因而没有丝毫阻拦。就鼓楼而言，虽然顶层四周设有门窗，当定点击鼓的时候总是门户大开，使鼓声得以传至都城的各个角落。

击鼓撞钟的时刻表如下：每日戌时（晚 7 点开始），开始敲击大鼓，铜钟紧随其后。钟、鼓声富有节奏，以不同的速度分段进行。前文所引的民谚作了很好的概括：每一小节以 18 声快速撞击开始，接着是慢速的 18 声，最后以中速的 18 声结束。小节重复两次共达到 108 声。回应钟鼓声，驻扎在北京内城九个城门的守卫开始敲打位于城门门楼内的钟或云牌。[33] 内城的九座城门随之一一关闭，巡查关上"街门"，民居亦闭户锁门。次日寅时（早 5 点），又以同样的程序撞击钟鼓：夜晚正式结束，城市苏醒的时刻到来。随着新一轮的敲击、回应，城门慢慢打开，集市开张，官员上朝。戌时与寅时之间（亦即晚 7 点至早 5 点之间），鼓楼保持沉寂，唯有钟楼鸣夜更。

现代读者可能会觉得这个时刻表有些奇怪：钟鼓只在晚间鸣响，而且只在居民应该返家、睡眠的时间里报时。但是一旦理解了这个看似奇特的风俗，我们就能理解钟、鼓楼是怎样发挥它们的作用的，也就能了解传统中国公共报时的最主要的系统。在前面一节里我已经概述了这个

系统的历史,通过这里所讨论的北京的例子,我们可以总结出这个系统的两个基本职能。第一,联合的钟鼓撞击通过调动京城城门的开闭来控制城市的空间。这些门不仅包括主要城门,还包括皇城内的各种门。有一类已不复存在的门是1219个"街门",将城市的交通路线划分为短暂、可分割的部分。1793年英国马卡尼(Macartney)外交使团的几位成员在其报告及回忆录中都提到了这种街门。马卡尼伯爵自己写道,"一到晚上,路的两头就设以路障,将马路封锁住,守卫在中间不停地巡逻。"[34] 北京城里各种门、障的统一开闭意味着城市空间结构的规定性的日常转换:当所有的门呼应傍晚的钟鼓声而关上的时候,不仅城墙内的城市与外界被隔离开,而且墙内的空间——包括皇宫、朝廷、集市、寺庙、私宅等等——全都变成了关闭的、互不相连的独立单位。[35] 大小街道被清空,不再将城市的各个部门连成一个活动性的整体。

　　老北京城因此每日都会经过一次仪式性的休眠,钟鼓声联合起来划分并强调了休眠期中的各个阶段。这种公共报时系统一方面主要起到标志宵禁起止的角色,对此起补充作用的是公共报时系统的另一个角色,即将每夜分隔为均等的五个夜更——这个角色由钟楼独自完成。黄昏时分联合的钟鼓敲击为"定更",意为"夜更的开始"。接下来每两个钟头一次的鸣钟分别标志着"初更"、"二更"等等,直至次日早晨钟鼓再次合鸣通报"五更"。在"定更"和"五更"(又名"亮更")之间,市府派出的守夜人手执带铁环的长棍,两三人一组在街上巡逻。[36]

　　传统中国的这种钟楼和鼓楼保证着长夜的平安,而中世纪欧洲公共场合里的大钟则被认为是"行动的驱动者"和"高效多产劳力的刺激物"。[37] 中国钟、鼓楼的特殊功能对其建筑形象之角色也提出了问题。我在前文提到,明、清时代钟楼和鼓楼是矗立在北京中轴线上最高的两座建筑。不过,它们引人注目的视觉景观对增强报时的公共功能几乎没有作用。事实上,考虑到钟鼓楼只在薄暮和夜间鸣声,其声音和建筑景观在很大程度上是互相排斥的:它们在晚间被听到,而在日间被看到。白日里,钟、鼓楼雄壮但寂静的存在实现了对时间的政治控制。从统治者的角度来看,钟楼和鼓楼之所以能实现这样的控制,是因为它们聚集了公众的视觉感知,并带来一种统一化与标准化。

对钟、鼓楼这一特殊的纪念碑角色,钟楼前 1747 年的御制石碑上的乾隆皇帝题刻有着清晰的表述(图4–13):

> 朕惟神京陆海,地大物博,通阛别隧,黎庶阜殷。夫物宠则识纷,非有器齐一之,无以示晨昏之节。器钜则用广,非藉楼表式之,无以肃远近之观。且二楼相望,为紫禁后护。【38】

这段话中的最后一句指的是钟、鼓楼对于皇城的相对位置。明、清北京由好几个"城"组成,包括外城、内城、皇城和紫禁城(图4–7c)。深深套在多重的长方形外墙内,紫禁城是天子的私人领域。紫禁城外的第二重城——皇城——含有皇家花园、卫队营、王府、宰相府、太监府等建筑,对紫禁城起着藩护的作用。这两重处于北京中心的城有着厚厚的城墙及防守森严的城门,阻挡了内城三分之二以上的东西交通途径。一个普通的北京居民若要从城东走到城西,他或者必须从北端的地安门外绕行,或者从内城南端的前门后绕道通过。若选择第一条路线,他将穿过鼓楼脚下商铺云集的街市。

这个虚拟的路线有助于阐明钟、鼓楼地点的两个重要意义,而这两点意义将更进一步表明这两座塔楼的社会职能及政治象征性。首先,与北京城里其他的皇家建筑不同,钟、鼓楼位于皇城之外,城里的居民或外地的旅客都可接近。其次,以这两座塔楼为中心的地区是城里最繁华的商业区之一。有关老北京的许多文献都详尽地记载了此处的酒家和商铺。这些文献也几乎异口同声地强调此处吸引了各类职业、各种阶层的人士。钟、鼓楼西南方宁静的人工湖多为文人墨客雅集、消遣之处,而茶馆和露天表演则吸引了平民、妇女和儿童。

很重要的一点是,钟、鼓楼

图 4–13 北京钟楼前的乾隆御制碑。

图 4–14 20 世纪 50 年代从景山上向北遥望地安门和鼓楼。

作为北京城大众文化的中心地位已经隐含在城市本身的象征性结构中。将钟、鼓楼置于地安门外,京城的设计者有意将其与"地"相连,而与"天"相对。如前文提到的,地安门为皇城北门,也叫做后门(图4-14)。皇城的南门则是著名的天安门。这两座城门形成一组遥遥相对的建筑,分别与阴、阳二极呼应:地安门外的区域是臣民所处的公共空间,而天安门则象征着统治万民的君主。作为北京大众生活的特定区域,钟、鼓楼既与紫禁城相抗衡,又从属于紫禁城的统帅之下。将钟、鼓楼定位于北京中轴线的北端这一设计最清晰地表明了紫禁城对于钟、鼓楼的统治地位:由于这条中轴线的象征性中心是紫禁城内的大殿,钟、鼓楼因此可以被看成是皇权从大殿向公共领域的远程投射。

我们由此可以对钟、鼓楼和紫禁城中皇家计时器之间的关系达到一个更完整的理解,也可以懂得这个关系决定了它们不同形式的纪念碑性。我在前文中提到,交泰殿里的两座大钟(一个传统刻漏和一个西式机械钟)围绕在皇帝宝座两侧。我们也讨论过钟、鼓楼和这两座大钟之间的相对和联系。一方面,二者由于其不同的地点、可接近性、

可视性以及不同的技术含量而有着明显区别。另一方面，二者属于同一个象征系统，实际上也共同构成了这个系统。皇帝私人领域里的大钟象征着皇权对计时的控制，而公共空间的钟、鼓楼则通过它们的音响表征了皇权对报时的控制。由于钟、鼓楼只在晚间鸣响，它们每日都经过一次转变，从沉寂的建筑性纪念碑变为一种"声音性纪念碑"。作为建筑性纪念碑，钟、鼓楼的政治象征性来自它们与皇城和紫禁城的并列。而作为"声音性纪念碑"，它们通过无形的声音信号占据了皇城和紫禁城以外的北京。

尾声：西式钟楼

在几百年的漫长时间里，钟、鼓楼上发出的声音指示着北京居民的作息、城门的开合和返家的时间：这个时刻表属于被城墙紧紧围起的居民。钟鼓声所代表的是永久的重复，而这种重复成为了时间本身的形状，它所纪念的历史既无事件和场合，也没有日期和名字。它所唤起的回忆，用皮埃尔·诺哈（Pierre Nora）的话来说，是"一种整体化的记忆——全能、彻底、无意识、与生俱来地作为现在时存在。这种记忆没有过去，而是将传统永久地循环"。[39]

当西方的军事及经济侵入古老的中国，北京的这种传统的报时和认知时间的方式终于受到了严峻的挑战。这种入侵给公共报时带来了两个变化。第一，鼓楼终于被迫沉默了：1900年镇压义和团运动时，八国联军占领了这座建筑，用刺刀将一面面鼓面划破（图4-15）。[40] 中华民国建立以后，鼓楼被更名为"明耻楼"，在底层还成立了京兆通俗教育馆。[41] 这座建筑因而添加了一重身份，成了外国鬼子恶行和中华民族国耻的见证人。鼓楼意义的

图4-15 被八国联军毁坏的鼓楼上的大鼓。

这个变化因此与中国从帝国向现代民族国家的转变息息相关。作为这个转变的一部分，鼓楼与其他类似的建筑遗址一起，激起国人对近在眼前的亡国之灾的意识。【42】强加于鼓楼的缄默使之成为了一个"现代"纪念碑：它不仅被用来为当今的政治议程服务，它转变了的纪念碑性还意味着它不再是传统式的"整体化记忆"的媒介，而是成为以"事件"为核心的历史陈述的载体。【43】

第二，与此同时，西式公共建筑上的机械钟开始在北京城报时。【44】这些机械钟多半安置在银行、海关、火车站、学校及政府机构的建筑上，成为西方科技、教育、社会和政治系统之先进性的最具体的和最有说服力的证明。但是我们不能说这些新型建筑物因此"取代"了钟、鼓楼，因为它们从来没有真正形成一个公共报时的实践系统。对这些钟楼的地点进行研究，我们可以看到它们并不设在城市居民的居住区，而通常出现在富有象征意义的场所和与政治、经济权威相关的地点。最引人注目的是，北京城内显眼的三座钟楼（一座在前门火车站大楼上，另两座位于东、西郊民巷的两个高大建筑上）恰恰是出现在天安门广场的东、西、南三侧（图4-16、4-17）。在当时人看来，这些高耸的钟楼和上面先进的计时器实在令人惊叹。它们不仅环绕着传统中国最重要的政治中心，而且俯瞰这个场地，显示出它们的政治威慑力。但是对城市的居民来说，这些公共领域里突出的现代性标志并没有对改变他们的日常生活起到重要作用。

可以说这些西式钟楼本身就是对传统中国城市的入侵者。作为一个陌生时空系统的有形参照物，它们超越了这座城市的界限，将北京与一

图4-16 天安门广场南北京火车站钟楼。

图4-17 天安门广场西原日本大东银行钟楼。

个更广大的殖民网络相连——这个网络的标志之一正是分布在伦敦、新加坡、上海、香港的一系列类似的钟楼（图4-18）。这个社会网络实现了启蒙计划所试图达到的普遍时空：如果说在17世纪当中国人最早看到西洋机械钟和地图之时，还把它们当作新奇玩物，20世纪初的中国人则发现自己处于这些时钟、地图的控制之下——它们以科学的名义，理直气壮地将这个"中央王国"重新分配为全球时空体系中陌生的一分子。

图4-18 19世纪末香港维多利亚港湾的钟楼。

因此，将这些新式钟楼的纪念碑性与传统钟、鼓楼区别开来的是一种新式的技术性。以罗伯特·M.亚当斯（Robert M. Adams）的话来说，技术性从来就应该被看成是一种社会和技术联合的双重体系："技术性体系的基础和支持一部分属于机构性的，一部分属于技术性的，一部分根植于物质发展之潜力和可能性，一部分根植于人类之联合、价值及目标。"【45】当公共时钟似乎自己行走、敲响之时，传统的二元计时、报时系统就被废除了。当神奇的自动钟将时间从封建帝国的控制中解放出来，它也将公共报时的性质改变了：它所发布的不再是一份官方时刻表，而是去呈示"客观"时间——即被看作是同一和普遍的时间。不过，作为被迫沉寂了的建筑残存，鼓楼——此时已更名为"明耻楼"——必然质疑这种"科学"和"客观"的意义：确立这种"普遍"纪念碑性的一个先决条件是摧毁"地方"的纪念碑性。

（肖铁 译）

时间的纪念碑：巨形计时器、鼓楼和自鸣钟楼

[1] Joseph Needham, *Science and Civilization in China*, vol. 3, London: Cambridge University Press, 1959, p.189.

[2] Hellmut Wilhelm, *Chinas Geschichte; zehn einführende Vorträge*, Beijing, Vetch, 1942, p.16.

[3] *Webster's New Collegiate Dictionary* (7th ed.) 中 schedule 词条的一项释义为："有关计划好的活动、周期性的事件、火车出发、到达时刻等等的时间列表，例如课程表。"

[4] 参见：Wu Hung, *Monumentality in Early Chinese Art and Architecture*, Stanford: Stanford University Press, 1989, pp.1-4.

[5] 同上，pp. 4-24；Wu Hung, "Tiananmen Square: A Political History of Monuments," *Representations* 35 (Summer 1991), pp.86-88.

[6] 有关建筑性纪念碑的讨论，见：Wu Hung, *Monumentality*, pp.99-115.

[7] 《尚书·尧典》，阮元校刻《十三经注疏》，页 119。传统经学家认为这些文字为尧帝所写，但当代学者认为，此篇成书年代约在公元前 6—前 5 世纪。

[8] 基于出土卜辞所做的关于时间、空间和政治权力的精彩研究，参见：David N. Keightley, *The Ancestral Landscape: Time, Space, and Community in Late Shang China (ca, 1200-1045 B.C.)* Berkeley: Center for Chinese Studies, University of California at Berkeley, 2000.

[9] 有关明堂建筑形式和象征意义的讨论，参见：Wu Hung, *Monumentality*, pp.176-187.

[10] 李昉：《太平广记》，台北：新兴书局，1969，卷 226，页 4 上，第 2 册，页 880。

[11] 李约瑟等在《浑天仪：中古中国的天文仪器》（*Heavenly Clockwork: The Great Astronomical Clocks of Medieval China*, 2d ed., Cambridge University Press, 1986）一书中，对苏颂水运仪象台有详细讨论。

[12] David S. Landes, *Revolution in Time*, Cambridge: Harvard University Press, 1983, pp.17-18. Landes 还注意到，这些水运仪也充当宇宙模型，见 p.29。

[13] 宋濂：《元史》，北京：中华书局，1977，页 82。参见：Catherine Pagani, *"Eastern Magnificence and European Ingenuity": Clocks of Late Imperial China*, Ann Arbor: University of Michigan Press, 2001, pp.13-14.

[14] 蔡邕：《独断》，卷下。许翰：《杨刻蔡中郎集校勘记》，济南：齐鲁书社，1985，页 86。

[15] 对此图及墓葬内容的描述，参见 Wu Hung, "The Origins of Chinese Painting"，收入：Richard Barnhart, *Three Thousand Years of Chinese Painting*, New Haven: Yale University Press, 1997, pp.31-33.

[16] 杨衒之：《洛阳伽蓝记》，上海：上海古籍出版社，1958，页 75。

[17] 9 世纪中期阿拉伯旅行家 Sulaiman al-Tajir 提到大唐的一个城市城门上有十只鼓，官员定时击鼓。见李约瑟等著《浑天仪：中古中国的天文仪器》，页 93，注 1。

[18] 例如，成书于公元前 3 世纪的《管子》记载："置闾有司，以时开闭。闾有司观出入者，以复于里尉。"《管子集解》，上海：上海广益书局，1936，页 14。

[19] 有许多论著讨论长安的里坊制度。近期的著作如：Victor C. Xiong, *Sui-Tang Chang'an: A Study in the Urban History of Medieval China*, Ann Arbor: Center for Chinese Studies, University of Michigan, 2000, pp.208-213.

[20] 欧阳修：《新唐书》，北京：中华书局，1975，页 1283。

[21] 关于唐代宵禁制度，见长孙无忌：《唐律疏议》，北京：中华书局，1983，页 489—490，"杂

【22】唐都长安有东市、西市两个官方集市。承旧制，两市于中午三百点鼓声后开集，于黄昏三百点锣声后闭市。见：Victor C. Xiong, *Sui-Tang Chang'an*, pp.173-174. 有关寺庙报时的介绍，参见于敉：《中国古钟史话》，北京：中国旅游出版社，1999，页138—141。

【23】加藤繁：《支那经济史考证》，"宋代都市的发展"，东京：东洋文库，1952—1953，卷1，页299—346。杨宽：《中国古代都城制度史研究》，上海：上海古籍出版社，1993，页248—426。

【24】杨奂：《汴故宫记》，引自杨宽：《中国古代都城制度史研究》，页450。

【25】《马可·波罗游记》(*The Travels*)，Ronald Latham 英译本，Harmondsworth: Penguin, 1958, pp. 220-221, 130.

【26】这些城市包括：陕西西安、山东聊城、河北宣化、山西太谷、介休、平遥、甘肃酒泉、武威。见萧默：《中国建筑艺术史》，2卷本，北京：文物出版社，1999，卷2，页695—697。

【27】耶稣会士 Gabriel Magalhaens 在17世纪访问中国时观察到时辰香有"区分夜里五更的五个标记"。见：Joseph Needham, *Science and Civilization in China*, vol.3, p.330.

【28】一种说法为鼓楼上的24面小鼓象征一年中的24个节气。参见罗哲文：《北京钟楼鼓楼》，收入北京什刹海研究协会：《京华胜地什刹海》，北京：北京出版社，1993，页139—149。

【29】我在后文还会提到，乾隆皇帝所写的一份公文也提到了钟声，但所用的文字华丽而刻板。它并不意在表达一个听众的真实经验，而意在赋予钟声某种政治象征性。这段文字刻在乾隆皇帝用以铭记其在位期间重建钟楼的石碑之上。

【30】《北京钟楼文物杂记》，载《文史资料选编》册36，页213。

【31】这个故事的出处之一为张江裁所撰《燕京访古录》，影印本收于《京津风土丛书》系列，台北：古亭书屋，1969。这个故事被反复讲述，也被加工成现代版的"民间文学"，收入金受申：《北京的传说》，北京：通俗文艺出版社，1957，页40—44。

【32】元代灭国之前，鼓楼毁于大火。明成宗于1297年重建。明初和清初分别有两次重建，1800、1894、1984年又有三次大修。

【33】据说，除崇文门门楼内设有钟，其他的八个城门都使用称为"点"的云牌。见胡玉远（等）：《燕都说故》，北京：燕山出版社，1996，页40、75。

【34】见：J.L. Cranmer Byng ed., George Macartney, *An Embassy to China: Being the Journal Kept by Lord Macartney during His Embassy to the Emperor Ch'ien-ling, 1793—1794*, Hamden, Conn. Archon, 1963, p.158. 使团的其他成员包括 George Staunton、Jone Barrow、Aeneas Anderson 等也有类似的记录。参见：Alison Dray-Novey, "Spatial Order and Police in Imperial Beijing," *Journal of Asian Studies* 52, no. 4 (1993):894.

【35】因宵禁的缘故，清代北京外城的公共戏院只在日间演戏，保证内城的观众能在城门等关闭之前回家。

【36】见《北京钟鼓楼文物杂记》，页213。对老北京城市警卫及安全设施的详细研究，参见：Dray-Novey, "Spatial Order and Police in Imperial Beijing."

【37】David Landes, *Revolution in Time: Clocks and the Making of the Modern World*, Cambridge, Mass.: University of Harvard Press, 2000, p.69.

【38】此石碑立于北京钟楼前。碑文见罗哲文：《北京钟楼、鼓楼》，载侯仁之：《京华胜地什刹

海》，北京：北京出版社，1993，页142—143。

【39】 Pierre Nora, ed., *Realms of Memory: The Construction of the French Past,* trans. Arthur Goldhammer, 3 vols, New York: Columbia University Press, 1996-1998 , vol.1, p.3.

【40】 我们并不清楚究竟哪个国家的军队应为破坏鼓楼负责。当代中国学者认为或者是俄国，或者是日本。不过由于并没有提供证据，这些论断可能只是反映了中国和这些国家之间关系的变化。

【41】 这两项变化于1924、1925年在当时北京市长薛笃弼倡议下实现。见《北京钟楼文物杂记》，页214。

【42】 并非巧合，20世纪初，英法联军1860年毁坏后的圆明园遗址在最终从战争废墟变为国耻纪念物之前，也广泛吸引了公众注意力。

【43】 不过，在中华人民共和国建国之后，鼓楼作为战争废墟和国耻纪念碑的意义在很大程度上消失了。1950年代到1980年代的30多年间，鼓楼被用作工人文化宫。1990年代以后鼓楼顶层的重新开放吸引了很多关注。此后，鼓楼建筑经过翻修，还配备了一套新鼓。但这些新鼓只是无声的复制品，用来展示消亡的历史，以配合蓬勃发展的旅游业——鼓楼成了北京的一个主要景点，底层现在是很大的纪念品商场。

【44】 西式钟楼最早于18世纪在北京出现，但只是清代皇帝为私人目的所定制的。其中之一位于城外颐和园，完全没有公共功能。另一种临时性的西式钟楼，为乾隆母后寿辰所制，见北京故宫博物院所藏描绘寿礼的画幅。

【45】 Robert M. Adams, *Paths of Fire: An Anthropologist's Inquiry into Western Technology,* Princeton: Princeton University Press, 1996, p.23.

玉骨冰心：
中国艺术中的仙山概念和形象

（2005）

"玉骨冰心"一词常被用来形容出尘不染、遗世独立的仙子，但石涛（1642—1707）则用这四个字来形容黄山：在他描绘其黄山之旅的《黄山八胜图》册页中，每帧画面都表现了画家观览某处名胜，探索这座名山的秘密[1]。其中一帧画的是他攀游天都峰的情景（图5–1，同图2–26）。层层叠叠的山石在画面中心部位堆成人形岩壁，石涛在岩壁

图5–1 清·石涛《黄山八胜图》之"天都峰"。

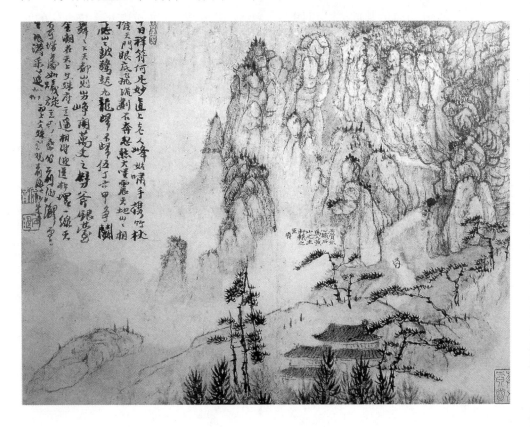

脚下题上了这样的词句:"玉骨冰心,铁石为人。黄山之主,轩辕之臣。""轩辕"指的是传说中创建中国的黄帝,据说数千年前曾到黄山采集百草以炼制长生不老的仙药。有趣的是,在这张画中石涛把自己以同样的姿势画在人形岩石之下,有如微缩版的"黄山之主"。

双层的联系激活了这幅绘画:一方面黄山被比作仙子,一方面它又与画家的自我相连。石涛并不是这些联系的发明者,也不是最后一位以此种角度来描绘黄山的画家——当代摄影家汪芜生的黄山图像就明显地延续着这个传统。本文的目的是对这个传统做一大体的勾画和阐释,为此目的我们必须先从汉代艺术中"仙山"之开创着手,接着讨论这类图像在中国山水画中的发展。

中国艺术中"仙山"的开创

汪芜生二十多年前拍摄的一组摄影作品细致入微地捕捉了黄山七十二峰的神韵。[2] 以图 5–2 为例,这张图片宛如光与影、虚与实的交响曲。耸立的奇峰从深不可测的迷雾中钻出;前景中的树木轮廓显示出中景峰峦惊人的高度,然而与远景中若隐若现的峭壁相比它又变得极其渺小。此幅作品几乎包含了传统艺术中"仙山"的所有基本特征,包括它的特定图像志因素,烟瘴云雾所充当的重要角色,被强化了的神秘氛围,以及宏观与微观双重表现所引发的无限苍茫之感。

东周楚国诗人屈原(约公元前 340—前 278)是中国历史上以长篇文字描写仙山的第一人。昆仑三峰——悬圃、阆风、樊桐——是他在诗中所描写的最重要的仙境。在《离骚》中他记述了自己魂游昆仑的想象旅程:

> 朝发轫于苍梧兮,夕余至乎县(悬)圃。
> 欲少留此灵琐兮,日忽忽其将暮。
> 吾令羲和弭节兮,望崦嵫而勿迫。
> 路漫漫其修远兮,吾将上下而求索。

但是他的求索终究是一场泡影:

时暧暧其将罢兮，结幽兰而延伫。
世混浊而不分兮，好蔽美而嫉妒。
朝吾将济于白水兮，登阆风而绁马。
忽反顾以流涕兮，哀高丘之无女。[3]

身处乱世的屈原最终也没能找到他理想中的仙境；存世的东周艺术中也还没有发现表现仙山的图像。不过，自公元前3世纪末汉代建朝以来，描绘仙山的企图就突然地变得积极而明显了；丰富的存世文献也显示出仙山观念在这一时期的精细化。在此之前，屈原在《天问》中曾提出了一系列关于昆仑的问题："昆仑县（悬）圃，其尻（居）安在？增城九重，其高几里？四方之门，其谁从焉？西北辟启，何气通焉？"[4]诗人本人和他的同代都没能回答这些问题，最后是公元前2世纪的《淮南子》给出了精确的答案："（昆仑）有增城九重，其高万一千里百一十四步二尺六寸。……旁有四百四十门，门间四里，……北门开以内不周之风。"[5]

我们应该认识到这并不是一个简单的数学游戏：屈原的提问和淮南主人的回答都反映出对界定仙山（即长生不老秘密之所在）的认真企图，但汉代的文字显示出远为积极的态度。与习于思辨的东周哲人有别，汉代人的思维更为实际和具体。他们不满足于对仙界的冥想，而是确实希望找到这个地方——如果终于对此无能为力的话，至少也要在人间造出模拟的仙境。汉武帝多次派遣方士和军队东寻蓬莱，西觅昆仑，

图5-2 汪芜生摄影《黄山》。

但全都无获而归。当然，导致失败的最终原因是这些探寻中的矛盾前提——仙境只能够在想象中存在；一旦被找到则将魅力顿失。仙山图像的创作也面临着同样的两难：如何根据人们熟悉的、尘世中的原型来塑造仙境的形象？

汉代艺术家找到了解决办法：他们从三种不同的源头发展出一整套视觉语汇以表现仙山。这三种源头为图形文字、长生象征物以及对汉代以前装饰纹样的重新阐释。

中文"山"字本来是一个图形——三座山峰组成的一座山峦（图5-3）。根据乔治·罗利（George Rowley）的定义，此种图像形式是"思辨性"的（ideational），即一种压缩到最本质层次的，表示某种观念的心理图像。[6]试着想象抽象的"山"，我们脑子中显现的将是一个简单的山峰轮廓，而非林木葱郁的复杂山水。"山"字的三峰形象给古人提供了将仙山视觉化的基本框架。因此，我们发现在他们的概念里，东海里有"三"座仙山，而昆仑也有"三"座主峰。这个"三位一体"的形式也被用在装饰及图画艺术中，比如马王堆1号墓出土的漆棺（图5-4）、山东金雀山出土的帛画、山东沂南汉墓出土的画像石等，都具有这样的山形，而所有这些三峰图像所指涉的都是昆仑。[7]

不过，古代文献有时也将昆仑山描述成"形如偃盆，下狭上广"的样子。[8]这种仙山形式在汉代艺术中也可以经常见到，例如四川出土的一件石刻即描绘了一对平顶的山峰，一峰上两位带翼羽人正在玩"六博"之戏；而另一峰上乐圣俞伯牙正在鼓琴。[9]山东嘉祥出土的一块画像石上描画了一个类似的昆仑图案：被众神环绕的西王母端坐在宛若一朵曲

图5-3 "山"的现代汉字及古代象形文字。

图5-4 长沙马王堆1号墓漆棺上的昆仑仙山。

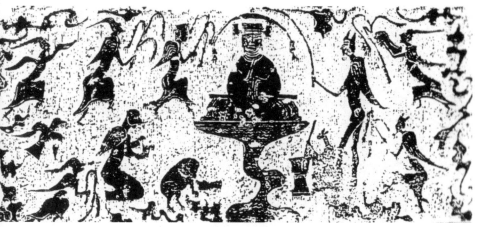

图 5-5 山东出土东汉后期石刻中的昆仑山和西王母。

柄灵芝的山峰上（图 5-5）。朝鲜乐浪汉墓出土的漆器上可见到此种特殊的昆仑山图像原型：此处所画确为一朵大灵芝，而非灵芝形的山岩。[10] 究其含义，灵芝本身被认为是长生不老药之基本。昆仑与灵芝形状相通，正因为二者都象征长生不老。

仙山图像的第三个来源是装饰艺术。公元前 1000 年以后，中国艺术的一个重要发展是青铜及其他材质器物的装饰主题逐渐被图案化和抽象化，在东周时期富有动感的盘旋曲线纹饰中发展到极致。这一新的艺术风格标志着从动物纹饰到几何图案转变过程的最后阶段，也从而引发了新一轮的艺术发展：汉代人开始给抽象的设计赋予具体的文学含义。在他们眼里，繁复的图案如同几何形的迷宫，其中流动着云、山、植物、人兽等无限形象。当时广为流传的"气"的观念进而极大地促进了此种想象。

在汉代以前，"气"大致被理解成宇宙及人体内在生力的一种抽象哲学概念，汉代人则更希望将此种观念解释得更为生动有形。"气"因此逐渐变成可观察的现象，据汉代官方文献记载，"气"有若云雾，幻成亭阁、旌旗、舟船、山峦、动物等各种形状出现。更重要的是，汉代人认为寻索仙境的途径必须始于寻索仙境之"气"。司马迁在《史记》写道，汉武帝（公元前 140—前 87 在位）遣方士入海求蓬莱，方士归来"言蓬莱不远，而不能至者，殆不见其气。武帝乃遣望气佐候其气云。"[11] 与此类似，《山海经》中也记载了昆仑之气的具体形状："南望昆仑，其光熊熊，其气魂魂。"[12]

玉骨冰心：中国艺术中的仙山概念和形象 | **137**

图 5-6 满城汉墓 1 号墓出土的博山炉。

汉代人所创造的最为细致复杂的仙山图像当属"博山炉"这种器物。虽然号为"博山",此种香炉所表现的常常是东海中时隐时现的蓬莱仙岛。图 5-6 为公元前 2 世纪中山王刘胜墓出土的九层香炉。香炉上部重重叠叠呈手指状的奇形凸起代表着仙山之峰峦,下部的盘旋错金纹描绘了大海中的波涛。考古学家已经发现许多各种形态的山形香炉,显示出它们在汉代的极度流行。我们可以想象当熏香在炉中点燃时,氤氲馥郁的烟气从香炉上部隐蔽的孔洞中喷出,在奇峰之间绕旋。可以说再也没有比这更生动的仙山景观了。同时,这个形象也融合了这一时期发展出的仙山图像的两重要素——奇峰和云气。

仙山绘画及其发展

如果说汉代视觉艺术为仙山的表现奠定了基本的图像志基础,魏晋南北朝时期(3—6 世纪)则使仙山进一步与绘画实践、宗教冥思及士人画家联系起来。此一时期内佛教在中国广泛流传,道教亦迅速发展,二者给幻想中的仙山提供了新的概念及认知框架。宗炳(375—443)是这一进程中的重要人物,他将儒、道、佛三者结合,发展出有关描绘仙山或圣山的论述。[13] 与追求长生不老的汉代人不同,宗炳不仅向往仙山,而且把仙山作为偶像一般加以崇拜。对他来说,仙山蕴含着深刻的"道",当一个人的心灵与仙山会通时,便可达到悟道的境界。他的《画山水序》很具体地描述了此种宗教性的体悟:

……独应无人之野。峰岫峣嶷,云林森眇。圣贤暎于绝代,万趣融其神思。余复何为哉,畅神而已。神之所畅,孰有先焉。[14]

图 5-7 敦煌 249 窟西魏壁画。

当宗炳年老体弱,无法到山水实地应会感神,他便对着山水画神游冥思。据《宋书·宗炳传》:"凡所游履,皆图之于室,谓人曰:'抚琴动操,欲令众山皆响。'"【15】

宗炳未有存世之画作,但敦煌 249 窟的壁画可以给我们提供想象其山水图像的些许线索。此壁画绘于 6 世纪早期,据宗炳去世时期不算太远。该窟窟壁上画的是禅坐的千佛,其上是在宛如洞窟的壁龛里奏乐的天人,再上边则是一带山峦(图5-7)。山峦的画法明显受到汉代仙山形制的影响:以不同颜色绘出的山峰呈手指状,起伏荡漾,连绵不断。窟顶的天空中也有类似的山峦,但是在这里,这些没有基底的山峰在空气中漂浮,宛若海市蜃楼。在这些浮游的山峦之间,飞翔的仙人和异兽环绕着乘坐绚丽凤车的主神。我们发现这幅壁画与宗炳传中所描述的山水壁画之间的一个重要共同点:二者都把山水与精神之升华联系起来。观看敦煌壁画,我们几乎可以想象宗炳在他所描绘的仙山之间畅神抚琴、聆听众山回响的情景。在这回响之中,他通过山水——或者说画中的山水——得以悟道。

雷德侯(Lothar Ledderose)曾经提出,在传统中国艺术的发展过程中,"纯粹"的山水画是从宗教艺术的山水画中演变出来的,但是仍然保持着升华的观念。他写道:"在这个复杂的渐变过程中,宗教价值逐

图 5-8 北宋·郭熙《早春图》。

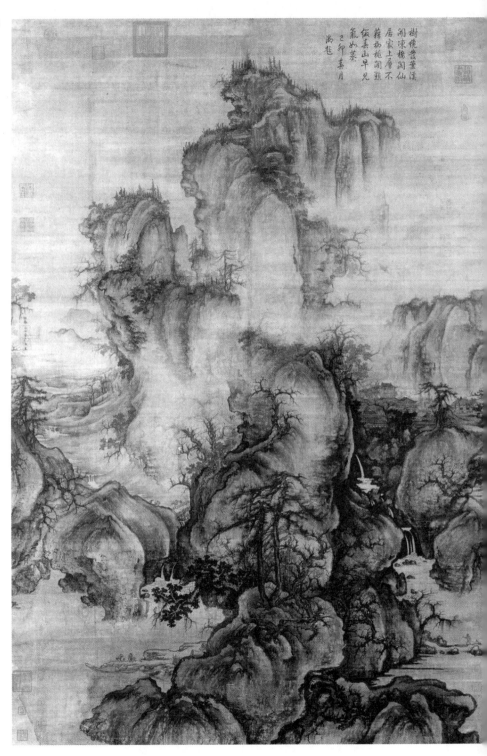

渐转变成美学价值，但前者并没有完全消失。宗教概念和含义仍然存在，在不同程度上持续影响美学的感知。"【16】在我看来，雷德侯所谈的变化也正是郭熙《林泉高致》的美学基础。与宗炳的写作相仿，郭熙及其子郭思在12世纪撰写的这篇画论著作标志着中国山水艺术的一个新阶段。虽然郭熙没有用严格意义上的佛教或道教语汇界定山水画的主题，但他仍将其看作是偶像以及宇宙本身。分析一下他创作于1072年的名作《早春图》，我们可以看到这种观念是如何以具体图像形式表现出来的（图5-8）。

《早春图》在构图上以一座巨障式的奇峰为主体，从山脚到峰峦一览无余。但如果观画者在画前驻足长久，他的印象将逐渐发生变化：他将发现这不仅是一座独立山峰，而是一个包罗万象的宇宙。其中的细节几乎无穷无尽：各种各样的树，大大小小的峡谷，深藏的楼阁栈道，此起彼伏的林泉山瀑，以及从事各种活动的人物。每当观者注意到一个新的细节，整座山似乎就又扩展了它的维度和意义，变得更加庄严莫测。

这座山也不是一个静止和固定的图像，而是处在不断的运动和变幻之中。观者的视线随其不断升高的走势而上行：前景中的山石聚集成团，两株老松本身就是对比性与互补性节奏的绝佳习作。观者的目光随着山峦的起伏继续向上：两个洞穴般的山谷位于中景处的山峰两侧。右侧的山谷含有雕栏画栋的楼阁，而左侧的山谷却毫无人工气象；开放的空洞将观者视线导向无限的远方。这两个山谷在构图上互相平衡，在内容上却互相对照。它们所标志的乃是宇宙的两个基本元素：无修饰的自然和人工的雕饰。一座巨峰随之耸立于两座山谷之上，树木山林渐渐缩小其尺度以示其距离。但不管它们有多远，仍可历历在目。郭熙画论中的语句准确地形容了这个山水图像：

> 大山堂堂为众山之主，所以分布以次冈阜林壑为远近大小之宗主也。其象若大君赫然当阳，而百辟奔走朝会，无偃蹇背却之势也。长松亭亭为众木之表，所以分布以次藤萝草木为振挈依附之师帅也，其势若君子轩然得时，而众小人为之役使。【17】

郭熙的比喻意味着，《早春图》这样的山水画蕴含着一个严格的等

级结构。在整个构图中占主导地位的主峰和长松是中心图像，其他的从属图像则加强了它们的主导性。于此，我们可以理解此类山水画的一个主要特征：中央的主峰象征着"宗主"，其中央性既与周边的存在形态相对照，又被这些形象所强化。不过《早春图》之力量并不仅仅得自这一构图要旨。观看此画，观者似乎感到自己同时面对着宏观与微观之景象。他似乎在飞翔，忽高忽低。所看到的一切似乎都印在他的心中，随之重组为连贯的整体。此种效果归功于郭熙创作此画时所用的技法，在其画论中也有详述：

> 山近看如此，远数里看又如此，远十数里看又如此，每远每异，所谓"山形步步移"也。山正面如此，侧面又如此，背面又如此，每看每异，所谓"山形面面看"也。如此是一山而兼数十百山之形状，可得不悉乎！山春夏看如此，秋冬看又如此，所谓"四时之景不同"也。山朝看如此，暮看又如此，阴晴看又如此，所谓"朝暮之变态不同"也。如此是一山而兼数十百山之意态，可得不究乎！【18】

这里，郭熙提出了画山的第二个要旨，也可能是最重要的一个要旨：图像不应是视觉经验的直接记录，而应综合艺术家从不同角度、距离、时间观察山水各方面的经验。随后下笔创造的山水因此是艺术家将这些经验重组再造的结果，用郭熙的话来说，即"一山而兼数十百山之意态"。

但是此种综合的目的是什么？对郭熙来说，其意义不单是形态上或物质上的——任何物质性的存在都是暂时的，都不可能真正达到精神上的升华。他所提出的再造过程意在创造出一个有机整体的"活"山。与人类相似，此山由不同部分组成，甚至具有感官和意识。郭熙写道："山以水为血脉，以草木为毛发，以烟云为神采，故山得水而活，得草木而华，得烟云而秀媚。"【19】我们或可把这种观念称作诗意的万物有灵论，在《早春图》中同样有着最佳的表现。在这幅画中，写实性图像如楼台、舟船、人物等，都被融合在由抽象的明暗虚实所营造的一个更广大的戏剧性氛围之中。画中主峰有着强烈的动感，有若一条飞龙正在升

腾，而绕山烟云更造成幻化无穷的意境。从某种意义上来说，这种山水是有"灵气"或"生气"的。它们不再是土石之构，而是被赋予了内在的生命和力量。

郭熙所讨论的一系列要旨对理解后世的黄山绘画至关重要。黄山绘画自 17 世纪以来成为中国山水画的重要分支。近年来，中外学者追溯了黄山绘画的历史，并确定了它们与同时代版刻、当地社会网络以及政治事件之间的关系。[20] 不过我希望说明的一点是，就风格及文化意义而言，这些绘画最明确地延续了中国艺术中表现仙山的悠久传统。[21]

仙山在中国绘画中的"个性化"

位于安徽省东南的黄山于 747 年获得此名，以纪念传说中曾在此处修炼长生不老药的黄帝。自此，尤其是在 16 世纪之后，黄山从相对无名之地变为海内名胜。[22] 它作为"人间仙境"的名声越来越大，所有与其相关的人类活动，如佛寺道观的修建、政治退隐，甚至闲游登临，也都以此作为基调。这个观念在《黄山志定本》中反复被强调：黄山提供了一处人间天堂，使人们可以逃离尘世。这也是所谓"黄山文学"的中心基调：从早期李白（701—762）的游仙诗到 17 世纪钱谦益（1582—1664）所写的广为传诵的《游黄山记》都不出其外。钱谦益的游记作于明亡后其投水自尽前两年，高居翰对其有以下讨论：

> 他（钱谦益）对黄山的礼赞始于壮丽的风水观。他指出河流源自黄山，流向四面八方。都城的建筑都有特定方位，以便从中央（皇宫）流出的河流能涤荡一切邪魅。黄山正是如此。它以天都峰为中心，用其水流涤荡了一切毒素。钱谦益告诉其同伴，这确乎为天之都城，神明之所居。在文殊台，晦暗与寂静使他感到出离人世之外。在老人峰，他有尽收造化于眼底的感觉。他仿佛身处他世，恍若再生。他好像蝉蜕了肉身而神游四野。与庄周梦蝶遥相呼应，他迷离于真实和虚幻之间，不知这些山峰究竟是立于大地之上，还是在自己的想象之中。他已然进入了一个仙境，如何不能忧虑：自己是否还能回到人间？[23]

图 5-9 明代版刻《黄山图》。

自 16、17 世纪以来，有关黄山的绘画、插画大抵遵循一致的逻辑：尽管目的与形式不尽相同，它们都源自早期表现仙山的基本视觉模式。[24] 就内容而言，这些作品包括各类，从舆地图和幻想山水到旅游即兴和怀古忆旧等等不一而足。就形式而言，则有类书和方志中的版刻插画、表现黄山著名景点的多帧册页、模拟观览之旅的长卷以及构图雄伟的巨幅立轴。所有这些作品都可以称作广义上的"黄山图像"，但只有极少一部分是对黄山实景的忠实表现——甚至连大部分舆地图也不在其中。总

图 5-10 明·佚名作《黄山图》，波士顿美术馆藏。

体的趋势是将黄山的某些自然特征与自汉代发展出来的仙山视觉模式进行创造性的结合。

晚明类书《三才图会》（1607年出版）中的一幅版刻明确地显示了"当代"黄山图像与传统仙山形象的紧密关联。此幅版刻含有两页，表现的是从鸟瞰的想象的角度所看到的黄山（图5–9）。从这个角度看，黄山显示为一系列垂直峰峦的组合。一些峰峦甚至细若钢针，从云海中刺出。云雾环绕着直达画面顶端、有如锯齿般的峰尖。画中全无人物，画家遵循传统，全心全意地描绘神秘仙山中的奇特峰峦（图5–5、5–6）。

在另外一些作品中，一系列版刻插图构成一幅连续的全景图，在构图形式上与手卷相仿。[25] 现存最早的黄山图绘画是一幅手卷（图5–10），因此可能并非巧合。此卷作于16世纪上半叶，现存波士顿美术馆，将流行的舆地图、仙山景象与晚近的文人黄山画这三种传统熔于一炉。[26] 和舆地图的做法相似，此卷中的景点被一一标出。继承着仙山图像的传统，画家将险峰的直立感加以夸张，并将其画成一个个幽暗的巨人。这些诡异的奇峰或竖立于前景，或从峡谷中现出，引发出强烈的超现实感觉。位于画面焦点的景象更进一步示意此山为通天之径：在一个岩洞之外，几个人物正向天宫靠近。但是和舆地图及仙山绘画相比，此画也显现出对人类活动的更多关注：画中描绘了访问寺观及其他胜景的游客，而对这些活动的描绘是后期文人黄山画的一个主要特征，将在下文讨论。

有的研究者提出，17世纪的文人画家将黄山"世俗化"了，因为这些文人游览黄山并不是为了朝圣，他们对黄山的表现纯粹是为了描绘山水。[27] 这一论断值得探讨。如我在前面已经谈到的，山水画的"宗教

性"(religiosity)并不仅仅在于作品的宗教功能,同时也存在于作品的图像语言及画家的自我认同之中。17世纪一些最著名的"黄山画家",如弘仁、石涛等,都是曾经出家的僧人。其他文人画家则在旅途中或寓居于黄山的寺观,或在其诗文中谈佛论道。如图5–11及图5–12所示,这两幅文人作品很明显地深受"黄山为人间天堂"这一流行观念的影响。我认为,这些文人画家引入黄山艺术中最重要的一个变化并不是对黄山的世俗化,而是对黄山的个性化(individualization):他们不再将黄山表现为普遍性信仰的载体,而是在他们的绘画中注入了个人经验,并将仙山艺术传统与个人绘画风格联系起来。

图5–11 清·弘仁《秋景山水图》。

图5–12 梅清《黄山松谷》。

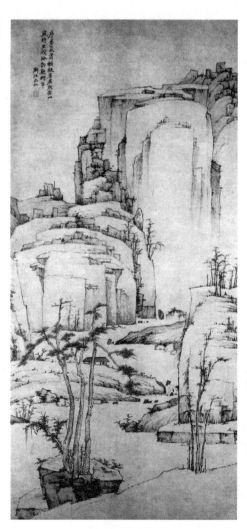
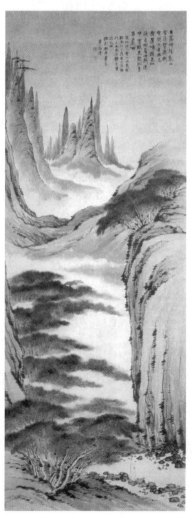

这一论点意味着，在讨论这些绘画时，我们不应将其看成总括性观念的代表。正相反，每个画家通过自己的努力构成与黄山的独立联系——我们甚至可以说，这些画家创造了若干个个性化的黄山。弘仁（1610—1661）、石涛和梅清（1623—1697）是黄山画家中最著名的三位。对这三位画家的简要介绍将有助于讨论文人画家如何将流行文化中的胜地"个性化"。

弘仁籍贯安徽，自幼习儒学，后举诸生。[28] 1644年明亡引发了其人生中的重大转折。有关弘仁在改换朝代之际的经历并无资料记载，我们只知道他出家为僧，隐居于黄山之畔，直至辞世。他与黄山的长期渊源产生出各种各样的作品，如《黄山图》册描绘了60处黄山胜景。受到舆地图传统的影响，图中各个景点都以文字标出。[29] 弘仁成熟期的作品展示出更加鲜明的个人风格，其特征是以线性的渴笔和极简的皴法勾画出近乎几何形的瘦削山崖（图5-11）。这种平淡、近乎"透明"的图像似乎隐含着难以言传的孤独感。学者发现弘仁在画上落款时常将自己的名字替换为黄山山峰的名号，表明画家对这"玉洁冰清"神山的认同。[30]

与弘仁的超然态度不同，梅清和石涛所描绘的黄山更显示出他们对自然、神话和历史的多层卷入。他们并不使用弘仁式的干笔及硬性轮廓，而是常以多种笔触和渲染模糊了山峰、地界及云雾的界限，赋予自然之形以某种生动之气。与弘仁不同的另一点是，这两位后辈画家未曾受到朝代变迁的直接冲击。尤其是梅清，他享受着乡绅之舒适生活，并于1654年中举人。虽然他之后颇为受挫，却从没有远离世俗社会。他的作品也从不显露苦闷之情，而是表达出对超凡脱俗的清淡向往。其《黄山松谷》（图5-12）描绘了一位文士（很可能就是他自己），正在凝视云雾氤氲的深谷；迷雾后升起高耸之山峰。山峰及迷雾都用淡淡的湿笔勾染，夹带寥寥几笔轮廓线及皴法。梅清在画上的题诗点出了作品主旨："投足仙源入，回看世路迷。"诗后又写道："从仙源入黄山必先宿松谷，松谷乃黄山后海门户也，幽静清远，皆非人世。"[31]

石涛生于明亡覆前两年。他是明室胄裔，幼年习佛，后出家为僧。但他并未在隐居生涯中得到慰藉，而是四处巡游，寻求社会承认以及艺术创作的刺激。除了南京、北京和苏州这三个重要的都市及商

业中心以外，石涛从 1666 至 1680 年寓居安徽。此一时期他创作力极为旺盛，大量作品在风格和内容上都变化多端，显示出对既有绘画模式的反叛——这种倾向也显示在他的画论著作及多处题跋中。石涛的黄山画囊括了册页、手卷和挂轴三种主要绘画媒介，并在形式上的复杂性和感情上的强烈性两方面超越了先前所有黄山绘画。

　　本文开头时谈到的《黄山八胜图》可以说是中国画中最优秀的行旅

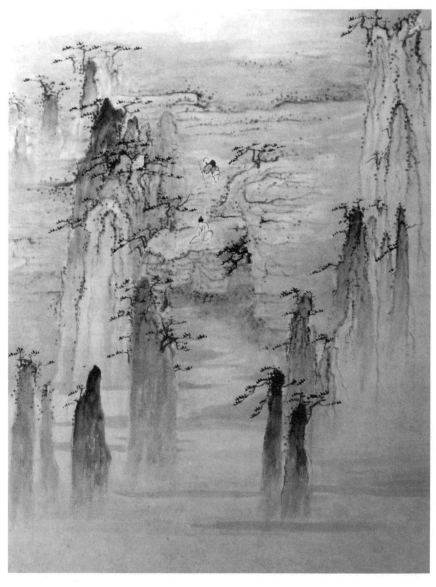

图 5-13 清·石涛《黄山图》。

画之一。在短短一套八幅图中，石涛引领我们从山脚穿游至山顶。[32]我们所感受到的"提升"不仅仅是地形上的意义。册页表现了画家对旅程最初的期待，他的一路探索以至最终与"黄山之主"相遇——这种"提升"也来源于画家与黄山之间不断深化的关系（图5-1）。石涛的另一本较早的黄山册页则更具想象力和愉悦性，此册共二十一景，题材包括端坐树顶的仙人、化作山峰的古塔等等，描绘了黄山的种种奇观和传奇。[33]一些构图反映出他从流行版刻中借鉴构图因素，进而用极富变化的浓淡笔墨将传统仙山图像描绘得活灵活现（图5-13，可与图5-9比较）。

石涛绘于1700年58岁时的一幅手卷可算是他所画的最美的黄山画之一。他在画卷末端的跋中写道："昨与苏辟门先生论黄澥诸峰之奇，想象写此三十年前面目，笔游神往，易翁叫绝，索此以为他日游山导引云。"这种回忆的产物是对其与黄山三十年渊源的表现。画中的某些山峰可以辨识，但如乔迅所说，石涛创作的这类黄山画是"改编成手卷形式的景观蒙太奇"。[34]这令我们联想起郭熙之雄心：将一座名山的千形百面、四时朝暮全部融汇在一幅画中。不过，郭熙绘画的主旨仍在于描绘山之形态，而石涛画卷所表现的则是"记忆"，旨在将自己心中的黄山激活。

黄山摄影

石涛于1707年逝世。此后画黄山的画家不计其数，但无人能及石涛的想象力和艺术创造力。唯一在概念上给"黄山艺术"带来新角度的是19世纪后半叶从西方引进的照相术。业余及商业摄影师很快发现了黄山非凡的上镜潜力。上海商务印书馆发行的一套早期山水摄影丛书《中国名胜》，在1910年的第一期中全部为黄山摄影，以其"绘画般的"视觉效果震惊了观众。事实上，很多此类摄影图像都是根据传统水墨画的模式构图，把"如画"作为卖点。当这些摄影作品登在广告、导游、甚至纸钞上的时候，高雅艺术与大众视觉文化之间的界限就最终地消失了。但也正因如此，回复"黄山艺术"之精英地位的逆向运动随之出现——著名摄影家郎静山于1930年末到1940年初所进行的一系列实验即致力于此。

郎静山1892年生于江苏，12岁时师从国画画家李靖兰学摄影——李氏当时对新鲜的摄影术颇为入迷。【35】1911年郎静山19岁时开始以摄影为生，1928年入上海《时报》馆工作，成为中国第一位新闻摄影记者。同年他又与几位好友成立了摄影协会"华社"，以推进艺术摄影、保护传统中国文化为己任。这两重目标驱使他发明了所谓的"集锦摄影"，并以黄山作为其艺术试验的中心题材。

据郎静山所言，集锦摄影与摄影蒙太奇相近，是将图像片断补缀成一幅作品。但与后者不同的是，集锦摄影纯为艺术目标及表现自然主义风格。在其1942年提交给大英摄影学会的论文《集锦摄影与中国艺术》中，郎静山详尽描述了这一技法，并阐释了为何他将之看作融汇现代摄影技术与传统中国画美学的最佳手法。以类似郭熙画论的方式，郎静山将传统山水画解析成对视觉印象的再现，并将之看作集锦照相法的样板：

> 故吾国历来画家之作画，虽写一地之实景，而未尝做刻板之描模，类皆取其所好，而弃其所恶者，以为其理想境界，不违大自然之正常现象。照相则受机械之限制，于摄底片时不能于全景中而去其局部，且往往以地位不得其宜，则不能得适当角度，如近景太近则远景被其掩蔽，远景太远则不足以衬托近景，常因局部之不佳，而致全面破坏，殊为遗憾。今集锦照相适足以弥补之，亦即吾国画家之描模自然景物，随意取舍移置，而使成一完美之画幅也。且取景镜头，实甚呆板，不能与吾人所视觉之印象相比，故每摄一景，多为平视透视，而吾国绘画则兼有鸟瞰透视，虽于画法中未有显明之记述，而实与人目见之印象同。故其远近清晰，层次井然，集锦照相亦本此理，于尺幅中可布置前景、中景、远景，使其错综复杂，一往幽深，匪独意趣横溢，且可得较优之章法也。【36】

如同传统中国文人画，集锦摄影可称为是一种"后图像"（postimage）：它并不是某一固定瞬间的客观影像，而是在数幅影像的基础上进行的虚构创作，旨在表现照相者的"印象"或视觉记忆。以其作品《春树奇峰》为例，郎静山将不同场合下所拍的两幅黄

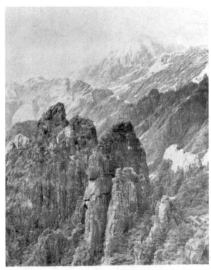
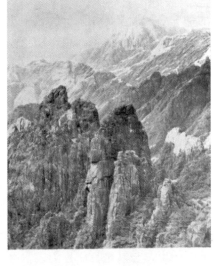
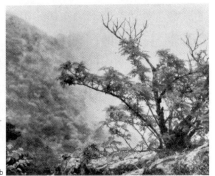

图 5-14 郎静山：《春树奇峰》。
(a) 集锦照片。
(b) 集锦前原图。

山照片重组构图（图 5-14b）。在完成的作品中（图 5-14a），前景的树木与背景的山峰形成鲜明对照，造成寥廓茫远的距离感，中景弥漫的迷雾加深了这一印象——而这也正是传统山水画的一个标准特征。郎静山提示观众不要将此类图像单纯看作视觉游戏，而是应该将其与传统画论的中心概念"气韵"相联系：

> 中国绘画中最重要者为气韵，气韵之说，虽未十分显著，实在使绘画能精神活泼，出神入妙，有生命表现，……绘画逼真，若无生气，则貌似神离，摄影亦然。[37]

自郎静山开始，许多知名中国摄影家都开始拍摄黄山，有人一生沉

玉骨冰心：中国艺术中的仙山概念和形象 | **151**

迷于此。但是虽然他们也常用"气韵"来形容自己的作品，实际上更多的情况是拘泥于"如画"的艺术摄影层面。这些常常在旅游杂志、全国影展中出现的作品多突出山崖之险峭、巨石之奇幻、云海之缭绕，云上峰尖之孤高；每每表现岩壁裂缝中盘根错节的黄山松，以及峰间烟云的流光溢彩。

汪芜生的作品则以其独特的形象以及与传统美学和绘画风格更为深厚的渊源，与这个总体的风潮区别开来。与大部分黄山摄影家不同，他无意于凸显某个景点之特征，实际上也从来不在作品中标明山峰或瀑布的名字。他对黄山的奇幻地理细节——如裂开的山石表面、象形的山峰轮廓、险要的山径、标志佛祖瑞象的彩虹等等——并无太大兴趣。虽然他的作品非常优美雄壮，但这种美并不直接来自于对自然景象的复制。倒不如说，与其是复制作为艺术品的黄山，他通过自己对黑白摄影媒介之执着、对动态及幻化图像之追求、对所摄景物之深情以及对暗房技术的完善，将黄山的自然景观升华成了摄影中的艺术景观。

汪芜生作品中的黄山山峰常常是浓黑的——有如天鹅绒般质感的浓黑——但又充满了色彩感。唐代张彦远在《历代名画记》中说出"墨分五色"这句名言。[38] 意思是水墨可以产生无穷无尽的层次与微妙细腻的明暗，暗示出而不是表现出多样的颜色。水墨艺术家所捕捉的并不应该是景物的外观，而应该是其意味——亦即画家对大千世界的印象和理解。因此张彦远总结道："是故运墨而五色具，谓之得意。意在五色，则物象乖矣。"[39]

汪芜生的图像表现出同样的观念，只不过将水墨画换成了黑白摄影。其暗影般的山峰并不是静态、二维的剪影，而是动态的实体，与其他自然现象——云雾、风雨、光影——交相辉映，处于无尽的运动之中。他认为东方艺术的本质是"写意"，[40] 认为这些作品所反映的只是他心目中的黄山印象。他写道："不同文化背景、教育、生活经验、个性和个人爱好造成人们对世界的不同反应。因此每个人都形成了自己独特的、主观的'黄山'，我在过去三十年中希望拍摄下来的黄山只存在于我自己的内心中。"[41]

不过，这并不意味着汪芜生的摄影作品是人造的假象。恰恰相反，他坚信摄影应该忠实于实景。基于这一观点，他反对郎静山的集锦摄影

法。对他而言，虽然好的摄影作品必须表现摄影家的印象和个性，但绝不应该违背摄影术作为即时纪录的本质。在他看来，任何形式的照片处理或电脑合成都混淆了摄影术与其他艺术形式之间的界限，损害了它的独立性。为了创作出一件理想的作品，汪芜生需要通过长期的试验。从寻找合适的底片到决定最佳的构图与色调，一张满意的作品常常要经过几周甚至数月的时间。[42]因此有意思的是，尽管他抛弃了郎静山的集锦法，却认同郎氏的基本看法，即作为一件艺术品，一幅完成的摄影作品从本质上说是精心制作出来的"后图像"。

与郎静山相隔半个世纪，汪芜生的摄影作品代表了新一代中国当代摄影家的可观成就。这一新浪潮始于1979年。此前，尤其是在"文化大革命"期间（1966—1976），出版物和展览会上的摄影作品受到政府严格控制，百分之百地为政治宣传服务。1979年北京出现的第一个民间摄影俱乐部和展览从根本上改变了这一状况。这是由四月影会组织、于1979年4月1日在北京中山公园开幕的《自然·社会·人》影展，在社会上引起了相当大的轰动。影展前言提倡"艺术为艺术"是展览会目标之所在：

> 新闻图片不能代替摄影艺术。内容不等于形式。摄影作为一种艺术有它本身特有的语言。是时候了，正像应该用经济手段管理经济一样，也应该用艺术语言来研究艺术。摄影艺术的美存在于自然的韵律之中，存在于社会的真实之中，存在于人的情趣之中，而往往并不一定存在于"重大题材"或"长官意识"里。[43]

从"四月影展"开始，当代中国摄影已经走过了一段相当长的道路。80年代晚期、90年代初期出现的纪实摄影运动为90年代中期以来实验摄影家的大规模艺术实验铺平了道路。[44]不过，这一发展并不意味着艺术摄影消失了或完全丧失了其生命力。四月影会所倡导的"艺术为艺术"的确引向了某种程度上的形式主义，甚至在最糟的情况下产生出某种矫饰化和风格化的沙龙风格。但正如汪芜生的黄山图像所展示的，艺术摄影仍然富有生力，当艺术家全新投入的时候，仍能源源不断创作出重要的作品。

汪芜生1945年出生于安徽，"文革"开始时刚刚进入大学学习。他

的专业领域——物理——并未能使他免于政治运动的冲击。1968年他被送去军垦农场接受"再教育"。经过两年的艰苦劳动,他开始在当地的文化站工作,并爱上了摄影。1974年汪芜生首次登上黄山。20年后他回忆起当年的经历:在他登上山顶的一刹那,他开始以一种崭新的眼光看待世界:

> 我感到我离开了喧杂的人间世界,到达了宇宙中心。这里的一切都没有被社会玷污,都是纯洁、新鲜和和谐的。我惊讶于天地的广阔和雄伟。比起这些人间的争斗、贪婪和自私是那么无意义和可怜。我感到自己面对着历史。比起漫长、永恒的历史运动,一个人的生命,不管是30年还是100年,不过是一瞬。我的胸怀从来没有如此宽广。我感到我可以容忍世界上的任何事情。我的灵魂似乎是纯化了,所有的忧虑和痛苦都像烟雾一样消散。我的身心充满了平静的爱和仁慈。自从那次登山,每次我回到黄山都感到同样力度的冲击。每次我都会在那里站上五六个小时,忘记了四周的一切,只是沉浸在这种感觉、这种美感里。我的眼睛湿润了。一个声音在虚空中鸣响:这里就是你的艺术的本源和你的生活意义之所在。[45]

汪芜生无意之中似乎重复了宗炳的感觉:这位5世纪的僧人画家曾深信"道"可以通过在圣山上的畅神冥想获得。17世纪的文人钱谦益在游览黄山以后也说过类似的话,思索在达到如此"天界"之后将如何重回尘世?这些类似是否是因为汪芜生的经历与宗炳和钱谦益有相近之处?——这两位历史前辈也在动荡年代里经历过无常的命运。也许只有联系到"文革"的背景,我们才能理解汪芜生在黄山顶上激荡情怀的真正意味,因为这场运动所展现的正是人类最卑鄙的成分,是"人间的争斗、贪婪与自私"的极点。但汪芜生的黄山摄影作品本身却并不需要通过此种背景解读,因为正如各国观众在看了他的影展之后对他说的:"你的图像是永恒的。"

(梅玫 译)

[1] 石涛原名朱若极，又以道济、原济等名行世。有关此册页的年代说法不一。艾瑞慈（Richard Edwards）将其定为1670年，石涛时30岁左右，但他也指出，石涛常常在旅程之后很久才挥毫记之。参见：Richard Edwards, *The Painting of Tao-chi, 1641-ca. 1720*, Ann Arbor: Museum of Art, University of Michigan, 1967, pp.31-32, 45-46. 也有的学者根据绘画风格将此册页定为1680年代。

[2] 唐代诗人李白首先提到黄山"三十二峰"，见闵麟嗣编《黄山志定本》所收李白诗作，1988年，合肥：黄山书社，1990，页367。唐代以后，当攀游黄山日渐容易，有更多的景点被定名，出现了"三十六峰"和"七十二峰"两套系统。

[3] 金开诚，董洪利，高路明：《屈原集校注》，北京：中华书局，1996，页81、98。

[4] 同上，页318—319。

[5] 《淮南子·地形训》，《诸子集成》8卷本，卷7，北京：中华书局，1954，页56。

[6] George Rowley, *Principles of Chinese Painting*, rev ed., Princeton: Princeton University Press, 1974, p.27.

[7] 有关早期仙山形式的讨论，参见：Wu Hung, *The Wu Liang Shrine: The Ideology of Early Chinese Pictorial Art*, Stanford: Stanford University Press, 1989, pp.119-126.

[8] 郦道元引东方朔《十洲记》，卷一，"河水"，陈桥驿：《水经注校释》，杭州：杭州大学出版社，1999，页10。

[9] Richard C. Rudolph, Wen Yu, *Han Tomb Art of West China: A Collection of First- and Second-Century Reliefs*, Berkeley: University of California Press, 1951, pl.56.

[10] Michael Sullivan, *The Birth of Landscape Painting in China*, London: Routledge & Kogan Paul, 1962, pl.21.

[11] 司马迁：《史记·孝武本纪》，页467。

[12] 袁珂：《山海经校注》，上海：上海古籍出版社，1980，页45。

[13] 有关宗炳山水画论的论述，参见：Susan Bush, "Tsung Ping's Essay on Painting Landscape and the 'Landscape Buddhist' Mount Lu," in S. Bush and C. Murck eds, *Theories of the Arts in China*, Princeton: Princeton University, 1983, pp.132-164.

[14] 宗炳：《画山水序》，于安澜：《画论丛刊》，北京：人民美术出版社，1989，页1。

[15] 沈约：《宋书·宗炳传》，北京：中华书局，1974，页2279。

[16] Lothar Ledderose, "The Earthly Paradise: Religious Elements in Chinese Landscape Art," in Bush and Murck ed., *Theories of the Arts in China*, pp.165-183. 引文见p.165。

[17] 郭熙：《林泉高致》，卢辅圣：《中国书画全书》，册1，页498。

[18] 同上。

[19] 同上，页499。

[20] 与此相关的众多讨论中，三种论著最紧密地关注黄山的绘画表现：Joseph McDermott, "The Making of a Chinese Mountain, Huangshan: Politics and Wealth in Chinese Art," *Asian Cultural Studies* (Tokyo) 17 (Mar.1989); James Cahill ed., *Shadows of Mt. Huang: Chinese Painting and Printing of the Anhui School*, Berkeley: University Art Museum, 1981；James Cahill, "Huang Shan Painting as Pilgrimage Pictures," Susan Naquin and Chün-fang Yü eds., *Pilgrims and Sacred Sites in China*, Berkeley: University of California Press, 1992, pp.246-292.

【21】 许多仙山图像创作于 11 至 17 世纪中，参见：Kiyohiko Munakata, *Sacred Mountains in Chinese Art*. Urbana-Champain, Kranner Art Museum, 1990.

【22】 黄山历史上的一个转折点是 1606 年僧普门在山上修建寺院。此后黄山愈渐容易接近。到 17 世纪下半叶，黄山周边地区充分开发，景点的数目也迅速增多。

【23】 Cahill, "Huang Shan Painting as Pilgrimage Pictures," p. 278. 施杰译。

【24】 虽然文献记载了 12 至 15 世纪的黄山绘画和壁画，但是这些作品都没有流传下来。参见：Joseph McDermott, "The Making of a Chinese Mountain, Huangshan: Politics and Wealth in Chinese Art," p.154; James Cahill, "Huang Shan Painting as Pilgrimage Pictures," p.273. 现存最早描绘黄山的绘画作品是 1534 年陆治所作的册页，作于他游历黄山钵盂峰以后。黄山绘画直到 17 世纪才变得普遍起来。

【25】 参见《黄山志定本》插画。

【26】 此画有徐贲（约于 1378 年去世）题款，纪年为 1376 年。但高居翰基于风格分析，将此画断代为 16 世纪下半叶，见：James Cahill, "Huang Shan Painting as Pilgrimage Pictures," p.273.

【27】 见：James Cahill, "Huang Shan Painting as Pilgrimage Pictures," pp.274-275.

【28】 弘仁本名江韬，号渐江。

【29】 此图册现藏于北京故宫博物院。有关介绍参见：Wai-kam Ho, *The Century of Tung Ch'i-ch'ang*, 2 vols, Kansas City: Nelson-Atkins Museum of Art, 1992, vol.1, p. 128.

【30】 Ginger Hsu, "Hongren," in *Shadows of Mt. Huang: Chinese Painting and Printing of the Anhui School*, p.80.

【31】 Liu Yang, *Fantastic Mountains: Chinese Landscape Painting from the Shanghai Museum*, Sydney: Art Gallery of New South Wales, 2004, p.158.

【32】 有关对《黄山八胜图》的描述，参见：Richard Edwards, *The Painting of Tao-chi, 1641-ca. 1720*, pp.30-32.

【33】 关于此册页，参见：Wai-kam Ho, *The Century of Tung Ch'i-ch'ang*, 2 vols, Kansas City: Nelson-Atkins Museum of Art, 1992, vol.1, pp.177-178, vol.2, pl.158.

【34】 Jonathan S. Hay, "Shitao's Late Work (1697-1707): a Thematic Map," PhD dissertation, Yale University, 1989, p.348.

【35】 陈申：《郎静山和集锦摄影》，收入郎静山：《摄影大师郎静山》，北京：中国摄影出版社，2003，页 96—102。

【36】 郎静山原文以英文写成。此处的引文为他后来所写的中文稿，意思基本一致，见于《集锦作法》，台北：英文时事出版社，1951。

【37】 Jingshan Lang, *Techniques in Composite Picture-Making*, rev ed., Taipei: China Series Publishing Committee, 1958。

【38】 张彦远：《历代名画记》，卢辅圣：《中国书画全书》，册 1，页 127。

【39】 同上。

【40】 汪芜生：《黄山写意前言》。

【41】 见汪芜生于 2004 年 4 月 20 日写给 Susan Costello 的信函。

【42】 同上，自英文翻译。

【43】 《自然·社会·人》影展前言，引自《永远的四月》，北京：中华书局，1999，页 88—89。

【44】 有关中国摄影从1960年代到当代的演变的讨论，参见巫鸿：《过去与将来之间：当代中国摄影简史》，收入《作品与展场：巫鸿论中国当代艺术》，广州：岭南美术出版社，2005，页119—160。

【45】 汪芜生：《黄山：我永远眷恋你》，载于《人民日报》1994年11月12日。

中编 | 观念的再现

东亚墓葬艺术反思：
一个有关方法论的提案
（2006）

引　言

传统东亚墓葬具备哪些最基本的属性和模式？首先，一个墓葬总是包括地上和地下两部分的综合建筑体。将这两部分看成是该墓葬的"内部"和"外部"空间，共同形成一个完整的建筑方案，这无疑是一种很吸引人的想法。但是我们也需要注意到这两个部分不论在空间上还是在认知(perception)上都存在着明显的不连贯性：它们处于不同的物质环境中，有着不同的设计，也具备不同的礼仪功能和社会关系（图6-1）。一个高级墓葬的外部空间通常包括墓冢、一个或多个礼仪建筑，以及雕塑和墓碑——这是可供众人观瞻，举行例行礼仪的场所；而墓葬的内部，虽然往往装饰更为华丽，却只能通过盗墓或考古发掘才能被后世人看

图 6-1　复原的山东省金乡县东汉朱鲔墓室及祠堂平纵面图。

到。基于这个原因，也由于很多古代墓葬的地面建筑已经消失（这些建筑通常为木结构），对东亚墓葬艺术的研究主要集中于墓室的内部结构及其内涵。[1] 相应于这个学术传统，本文在方法论上的探讨也侧重于墓葬的地下部分。

根据文献记载，陪葬的器物在入墓前会在葬礼过程中展示，有时还会在墓室内举行一个简短的仪式，让生者对死去的亲属作最后的告别。[2] 但一旦墓葬封闭，人们将不能再进入墓室去一窥其貌。"入葬"（entombment）因此标志了墓室及其内容在性质和意义上的一个根本转变：在此之前它们属于这个世界并经历了生者的检阅；在此之后它们只为亡魂所独享。在此之前，主顾、造墓人及各类工匠共同协作设计、建造和装饰了一座墓葬；在此之后，墓葬的内部空间及其随葬器物和图像，包括壁画、雕刻、墓俑、建筑模型以及由不同材质制作的其他随葬品，按照原定的计划都将永不现世。因此，如果说古代东亚人创造出了极高质量的墓葬画像和器物以表现他们的艺术想象力，他们也自愿地将这些图像和物品埋入地下去陪伴死者，而不是将其流行于世。正是在这个意义上，中国古典文献中通常将墓葬的功能解释为"藏"。[3]

研究墓葬艺术因此有两种基本方法。一种以丧礼和埋葬过程为主要研究对象，包括建墓前的准备、建墓终始，尤其是从死者过世到最后入葬之间所举行的一系列葬礼仪式。在这些仪式中亲属给死者穿上特定的衣衾，将其置入棺椁，为其陈设祭祀物和随葬品，举行礼仪的地点也逐渐从死者的家中转移到墓地。这种研究因此可以说是基于对礼仪过程的重构，其注重点是葬礼的时间性，其主旨在于揭示葬礼过程所反映的复杂社会关系及其作为艺术展示场合的意义。第二种研究方向则更侧重于墓葬内部的空间性，其主要目的是发现墓葬设计、装饰和陈设中隐含的逻辑和理念，阐释这些人造物和图像所折射出的社会关系、历史和记忆、宇宙观、宗教信仰等更深层面的问题。

鉴于我曾对葬礼和墓葬的关系进行了系统的探讨，[4] 同时也由于作为东亚墓葬基础的"藏"的概念尚未得到应有的注意，本文将着重探讨第二种研究角度在方法论上的潜力。我们可以将"藏"在墓葬中的表现一直追溯到东亚的史前时代。这个概念在中国墓葬艺术传统中的作用尤其突出：至少从公元前4000年前开始，人们便已花费了大量的人力和

物力营建地下墓葬，并配以精美的装饰和随葬品。这个传统一直延续到20世纪早期，其历久不衰的原因主要在于传统中国的社会结构和相应的伦理思想：众所周知，前现代中国社会的基本单位是父系家庭，而孝道则是社会伦理的支柱。在这种社会和思想环境中，为死去亲属提供黄泉之下永久家园的愿望，遂成为墓葬艺术中无穷无尽的创造力和技术创新的基本动力。高级墓葬从不成批生产，它们的设计和修建通常经过众多参与者的长时间磋商和合作而达到。传统墓葬中的许多陪葬品是为墓主死后使用而专门制作的"明器"（亦称"冥器"），墓葬绘画和雕塑也往往为了满足死者的需要而特殊设计制作，或是为了镇墓辟邪，或是为了满足幻想中的死后欲望。但是由于其埋葬死者的实际功能，墓葬在东亚文化中一直被视为不祥之物。绝大多数古代著作避讳这个话题，对其内部的结构经营鲜有记述。其结果是不论在现实中还是在文献里，墓葬都被"藏"于目光不及之处。

随着19世纪晚期到20世纪初期现代考古学在东亚的出现，这种局面发生了显著的改观。从那以后，不论是在中国还是在日本、韩国和朝鲜，不计其数的墓葬被发掘，激发起众多学术领域中的大量研究。这些领域包括考古学、艺术史、历史学、人类学、文字学、宗教史和科技史等。在艺术史中，墓葬往往被当作提供各种分类研究资料的宝库，从事青铜、玉器、绘画、雕塑、陶瓷和书法等方面的研究者都从墓葬中获取以往所不知道的历史证据，以此丰富、完善甚至改写各自专业领域的历史。这种对古代墓葬的使用方法可以被视为艺术史作为一门人文学科在一个特定发展时期中的产物：从19世纪始，艺术史成为一个综合性学科，其中聚合了若干以艺术媒材划分的亚学科（如青铜、玉器、书画、雕塑、陶瓷等）。这些亚学科发展出各自的专门性收藏、展览和出版物，也积累了各自的研究方法和历史叙事。有鉴于此，上世纪艺术史家对墓葬的关注主要是为了撰写特定媒材艺术品的专史——如青铜器史、玉器史等，而这些专史又成为建构中国、日本和朝鲜半岛宏观艺术发展史的基础材料。

需要指出的是，传统墓葬的这种学术功能是以破坏其作为整体性的实物存在和分析对象为代价的：当一个墓葬的内涵被分类为不同的媒材进行研究，它的完整性就自然地消失了。这种"消解原境"（de-

contextualization）的研究方式尤其成为西方过去几十年来研究东亚艺术的主流，一个重要的原因是研究者的资料主要来自于各种不同渠道的收藏，包括甚多盗墓而来的器物。即便在今天，欧美博物馆仍然习惯性地将东亚墓葬中的出土器物按照不同媒材陈列，如玉器、青铜器、雕塑和绘画等等，而很少将墓葬看成一个整体，将同一墓中出土的器物放在一个特定的礼仪和建筑空间中展示。一旦墓葬艺术品被置入这种分类的展览模式，和并非为墓葬制作的器物混杂在一起，它们就丧失了在设计和制作上区别于其他器物的特殊含义。其结果是在西方有关东亚墓葬器物的研究中，很少有人从这些器物的礼仪功能和象征意义出发来解释其材质、色彩、尺寸、比例、风格或形制。具有讽刺意味的是，虽然"消解原境"的艺术收藏导致了形式主义学派（formalist scholarship）研究的流行，但同时也阻碍了对"形式"（form）作为特定文化和艺术表现的真正理解。

近年来东亚艺术史研究中的两个变化对这种传统的研究方法提出了挑战，使人们越来越认识到把墓葬作为一种综合性建筑和艺术创作物的重要性。第一个变化是以考古遗址为基地的综合性的现场保护和考古展览，突出地表现为近年来在东亚地区内建立的许多古代墓葬博物馆以及引发的新型学术研究。这些博物馆一般位于重要墓葬所在地，与发掘的地下墓室相互呼应。馆中展出出土的器物和画像，并提供与墓主及墓葬历史背景相关的详细信息。有些博物馆更使用高科技的数码电脑技术重建墓葬的内部空间，使参观者和研究者对墓葬的最初设计和装饰有更加直观的感受。[5]

第二个变化发生在艺术史内部，起源于西方艺术史中的一些专案分析：各种各样的"原境研究"（contextual study）把艺术史家的注意力从单独艺术品转移到特定历史条件下对作品的制作、消费和认知。近年来学者们对视觉文化(visual culture)和物质文化(material culture)的兴趣更进一步模糊了艺术史的边界，使这个学科向更广阔的有关"表现"和"再现"的诸多问题开放。不难想见，这些新的研究方向以及大量涌现的墓葬博物馆必然对艺术史研究者起到深远的影响，使他们在思想上摆脱传统器物学的束缚，把整个墓葬作为历史重构和解释的对象。从20世纪80年代起，数量激增的研究单独墓葬的著作——包括数篇大部头

的博士论文在内——正是反映了这个新趋势。【6】这些著作虽然对象不同，但在方法论上基本上遵循着一个共同的前提，即一座墓葬是被作为一个有机的整体被设计、建造和装饰的，因此也应该作为一个整体被描述、分析和解释。研究者的基本宗旨和策略因此是把墓葬整体——而非它的个别部分——作为观察和阐释的中心。

　　本文的讨论也将沿着这个思路进行，但是将把研究方法——而非具体专案——作为关注的焦点。正如上文提到的，以往对墓葬艺术的研究多将墓葬肢解，在不同专业领域中处理那些被取消了原境的图像和器物。研究者往往不自觉地采用了晚近的概念，将这些图像和器物作为具有特殊视觉和美学价值的艺术品。但问题在于这些晚近概念是否能够帮助我们理解古人为死者创造的空间和器物？或者说，如果不加思考地挪用的话，这些概念是否实际上会阻碍我们认识古代墓葬空间和器物的独特性？这个基本的质疑把我们的注意力引向许多具体的问题。比如说，我们通常使用现代的建筑术语来描述和分析墓葬空间，经常忽略这些地下建筑往往通过把外部空间转化为内部空间的方式"反转"了地上建筑（图6–2）。【7】我们常常在讨论墓葬壁画和雕塑时不假思索地使用"观看"（viewing）这个现代艺术史中的基本词语。但是如果考虑到这些壁画的"观者"可能并非活人，那么这个概念的含义势必需要重新界定。东亚墓葬艺术中的另一个持续的特点是把墓俑甚至整个墓室显现为实物的微缩形式，这更促使我们思考这种设计所隐含的观者身份。至于墓中出土的物品，目前的器物学研究仍然倾向于把它们同那些在不同社会、宗教和艺术背景下创造的作品放在一起研究，以说明风格、图像志和品味上的一般性嬗变。但是古代文献中屡屡提及明器是专为死者制作的器物，应该在材质、尺寸、颜色、功能和技术等方面与为生者制作的器物有别。

图6–2 山西省侯马金代董家墓地的一个地下墓室线描图。

所有这些都说明，如果希望把墓葬作为一个有机的内在空间进行研究的话，我们必须着手发展出一套基于墓葬本身特殊性的方法论框架。本文的目的即在于提出这样一个框架，它的三个基本概念——空间性 (spatiality)、物质性 (materiality) 和时间性 (temporality)——基于墓葬的三个最本质的方面。在有关"空间性"的一节中我将着重探讨墓中所营造的各种象征性环境 (symbolic environments) 以及专为死者灵魂所布置的"主体空间"(subject space)。在有关"物质性"的一节中我将着重考察墓葬的建筑和装饰是如何以及为何选定特殊的材质、尺寸、形制和颜色的。本文的最后一节将把"时间性"作为讨论中心：基于以上两部分的分析，这一节将展现出建筑空间、随葬器物和装饰图像如何相互配合，在封闭的墓室中显示出过去、未来和永恒等不同的时间性并创造出运动的感觉。虽然由于篇幅所限本文仅能触及这些复杂问题的冰山一角，但是我希望通过对典型实例的分析为东亚墓葬研究提出一些方法论上的基本概念。这些概念一方面可以帮助我们对个案进行更深入的分析研究，一方面也促使我们反思一些似乎已经成为定式的艺术史研究方法。

空 间 性

并非所有的古代文献都对墓葬避而不谈。有关墓室内部的记载虽然有限，但仍然保存了古人如何看待墓葬的珍贵信息。需要说明的是这些"记载"并不一定是对历史情况的如实记录；它们的意义主要在于揭示对墓葬内在空间的两种理解方式。第一种方式以司马迁对秦始皇骊山陵地宫的描述为代表——这是中国历史上最早的对于地下墓室的记录。在骊山陵开凿大约一个世纪以后，这位西汉的历史学家描写了秦始皇如何穷全国七十万劳力，为一己建造死后家园的盛况："穿三泉，下铜而致椁，宫观百官奇器珍怪徙臧满之。……以水银为百川江河大海，机相灌输，上具天文，下具地理。"[8] 因为骊山陵地宫尚未发掘，太史公的文字还无法得到最后的验证。目前这段话的意义在于它明确地告诉我们：司马迁把始皇陵的内部想象为一个人造的微型宇宙，其基本组成部分——包括天体、大地景观以及人间世界——被表现在这个封闭空间内的不同方位。

第二种描述和理解墓葬的方式以西晋诗人陆机（261—303）所著《挽歌》中的第三首为代表。之前的两首相继描述了一个送葬队伍，护卫着死者的灵车，将其从生前的居所送至坟茔所在。在第三首诗中，诗人将自己比拟为死者，设想自己被埋入墓中以后，置身于"重阜"（即冢）内的"玄庐"（即地下墓室）中央，重新获得了视觉和听觉。诗人以第一人称的口吻，将所视所闻写了下来：

重阜何崔嵬，玄庐窜其间。
旁薄立四极，穹隆放苍天。
侧听阴沟涌，卧观天井悬。
广宵何寥阔，大暮安可晨！[9]

如同我们在司马迁对始皇陵的描述中所看到的，陆机诗中所表现的墓葬内部也是一个象征性的宇宙：苍天在上，后土在下，环绕以四极。唯一的区别在于挽歌中的观者和叙述者同为死者本人。通过描述墓葬的内部，诗人重构了墓主人或他的灵魂的感知。这种叙事方式的基础是古代中国的一个根深蒂固的信仰，即认为人死后的灵魂将会保留感觉和意识。[10]

这两种对墓葬的概念构成本节对东亚墓葬"空间性"进行分析的基础。我将首先探讨墓葬艺术中的若干"象征性框架"（symbolic framework），往往存显于墓葬壁画或雕刻的图像程序之中。接下来我将着重考察"位"这个概念——也就是墓葬中专为死者灵魂设置的位置。我将试图说明：虽然每个墓中的象征性框架可能不同——或是理想的幸福家园，或是长生不老的仙境，或是永恒的宇宙——但这都是生者为死者创造的黄泉之下的幻想的生活环境；而"位"则象征了死者在墓中的存在和他的视点。尽管常常空而无形，"位"确定了墓葬的主体和中心。"象征性框架"和"位"因此蕴含着两个互补的基本动机：一个是为死者创造具象或抽象的环境，另一个是在此环境中赋予死者以主体性（subjectivity）。每个动机都激发了墓葬艺术创作的巨大动能。而当这两种目的结合在一起的时候，为死者在黄泉之下建造象征性永恒家园的欲望就具备了无限的可能性。

象征性环境

司马迁将秦始皇陵地宫描述成一个"上具天文，下具地理"的内部空间，陆机在《挽歌》中将死者置于苍天之下，四极之中。我们很容易把这些文字描述与发现于中国、朝鲜半岛和日本的一些墓葬装饰联系起来。在中国，自公元前1世纪以降，在墓室顶部绘制天象图的做法几成定式。[11] 日本的高松冢古坟在四壁上绘有象征四方的四神图像，墓顶用金箔制出北斗和其他星象。[12] 许多研究者认为此墓的设计源自高句丽古墓，而高句丽古墓的装饰又受到了稍早或同时代的中国墓葬壁画的影响。因此，这种墓顶上的天象图实际上构成了一种泛东亚的墓葬图像程序；在这个大传统中每个地区又发展出各自不同的特色。例如，6、7世纪间高句丽墓葬中的星象图极其繁复多样，一些墓还在与四方对应的墙壁上绘有巨大的四神（图6–3）。[13] 类似表现宇宙空间的手法在很多东亚墓葬中都能看到，但是中国的例子往往具有更丰富的图像因素，以至包括了仙人、祥瑞和传说中的英雄。这种将不同来源的图像杂糅在一起的做法，反映出对表现宇宙多面性的持久渴望。一个反复被学者印证的例子是河北宣化辽墓的墓顶上所绘的结合了中国传统的二十八宿和古巴比伦黄道

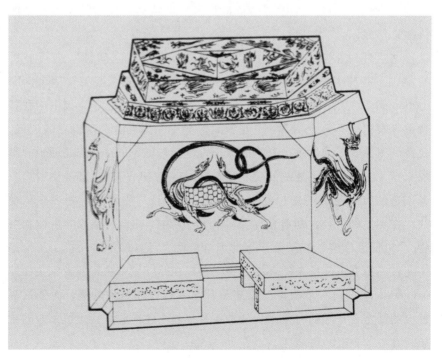

图6–3 朝鲜的一座6世纪高句丽墓的纵截面线图。

图6-4 河北省宣化辽张世卿墓墓顶壁画线描图。

十二宫的天文图，可说是这种综合性宇宙图像的最佳佐证（图6-4）。[14]

需要说明的是，在地下墓室内描绘宇宙景观并不仅仅是对某种现存的宇宙画像进行简单位移。许多例证说明在创造墓葬壁画或浮雕时，设计者经常使用"镜像"的方式来表现一种逆转了的宇宙秩序。比如说在现实生活中，青龙代表东方而白虎代表西方，但是二者在汉墓中的位置却常常被反转。[15]这种改动似乎暗示死亡之域所使用的是一种与现实世界相反的认知模式，通过对生者逻辑的反转，造墓者为死者创造出一个镜像般的地下世界。[16]

同样值得注意的是，图绘天象只是一种将地下墓室转化为象征性空间的特殊方式，另一种流行的方式是以不同的图像程序将墓葬转化为仙境或天堂。西王母和东王公，以及中国传统文化中的其他仙人首先成为这类想象空间的主角，但佛教的传入又带来了表现天堂的新的图像符号。例如若干座高句丽墓都在墙壁上饰有莲花，反映了希望死者魂灵往生于西方净土的佛教信仰的影响。[17]但是对道教徒来说，他们更倾向于选择白鹤

东亚墓葬艺术反思：一个有关方法论的提案 | **169**

图 6-5 江苏省南京西善桥南朝墓出土竹林七贤砖雕拓片。

b

而非莲花来表现永生的境界。由于白鹤在道教经典中象征长生,将其绘于墓门或墓顶即可以把一座黑暗的墓葬转化为超越俗世的洞天仙界。[18]

墓葬中的象征性空间也可以被赋予历史意义或道德教化的功能,这是创造墓葬中象征性框架的第三种主要方式。例如《后汉书》记载了赵岐"先自为寿藏,图季札、子产、晏婴、叔向四像居宾位,又自画其像居主位,皆为赞颂"。[19]这种将死者与著名历史人物绘制在一起的做法一直延续到后代,只是根据不同的文化环境和风尚改换所选择的历史人物。当儒家思想在东汉和宋代盛行之时,不计其数的墓葬选用了儒家教化的题材作为壁画和雕刻的主题,尤其以孝子形象为盛。但在道教盛行的六朝时期,"竹林七贤"成为流行的墓葬装饰。这七位 3 世纪时的著名诗人、思想家和音乐家与传说中的仙人荣启期一同出现在墓室两壁,表达了当时人们意欲脱离世间政治、希望忘情于山水、终列仙箓的旨趣(图 6–5)。

但墓葬中最普遍的象征性空间莫过于对"幸福家园"这一理念的艺术表现。早在史前时代,墓葬就已成为生者为死者在地下建造的理想化的居所。最初的方式是在墓葬中放置食物、饮料以及日常和礼仪用品,后来则发展成以墓葬建筑和内部装饰模拟现实中"家"的原型。有些大型汉代墓葬(如内蒙古和林格尔墓)进而以大幅壁画描绘了死者生前担任的官职,更多的墓葬则以程式化的图像来满足死者对财富和感官享受的渴望。在这种图像中(如酒泉丁家闸十六国墓壁画),我们看到死者坐在华盖之下,一边享用美食一边观看歌舞和杂技表演。众多仆人和侍从环绕左右,四周是千顷良田和满圈家畜。这些理想化的世俗景象通常

a

出现于墓室四壁,与绘在墓顶和山墙上的天界和仙境相辅相成。

以上我对四种不同的象征性框架进行了大致的总结。一般说来,这种分析属于图像志(iconography)和图像学(iconology)的研究范围,但这些图像在墓室建筑中的方位也具有强烈的意义。我因此认为应该从两个方面对东亚墓葬艺术中的象征性框架进行研究:一方面,对一些具有特殊象征意义的基本图像程序的发掘使我们进而去探讨这些程序的起源、发展以及它们在不同地域之间的差异,引导我们将这些图像与当时的宗教信仰、时空观念和意识形态等因素进行联系,考虑墓葬设计者选择特定图像的原因和目的,并解读源于不同传统的图像是如何被整合入一个复杂的程序结构中。另一方面,我们也需要考虑这些图像的建筑环境并将它们与墓葬的其他构成因素(如建筑、明器、家具和其他随葬器物)联系起来。一个非常能说明问题的例子就是在上文中提到的"位"。它不是用图像直接表现天象、天堂或幸福家园,而是用一种间接的方式界定了墓葬象征性空间的主体。

为灵魂设位

作为死者灵魂在墓中存在的标志,"位"可以由墓主形象或无形空间表现。一种类型的"位"使用图像:我们看到墓主人坐在屏风前的榻上,侍从环绕其左右。另一种类型则是删除了墓主肖像,代以由其他形象所"界框"的无形空间。第三种形式是以非再现(non-representational)形象——如木制牌位——象征死者。在公元前3世纪墓主肖像出现之前,第二种类型是最主要的表现死者的视觉模式。但即便是

在墓主人肖像画出现以后,这种非再现的表现方式也仍然经久不衰。[20]

"位"这个概念可以解释很多墓葬中所特殊安排的"空"间。例如在著名的公元前 2 世纪早期的马王堆 1 号墓中,轪侯夫人的尸体被放置在一个由四个边箱环绕的棺箱之中。[21]与位于东、西、南方的三个装满随葬品的边箱不同,位于棺箱北边的头箱被布置得犹如一个舞台:四壁上挂着丝质的帷帐,地板上铺着竹席,精美的漆器陈列在一张无人的坐榻前方,坐榻上铺了厚厚的垫子,后面衬以微型的彩绘屏风。这个坐榻显然是为一个不可见的主人准备的,而摆放在坐榻周围的器物则明显地透露了这个人的身份:坐榻前方是两双丝履,榻旁有一根拐杖和两个装有化妆品和假发的装饰华丽的漆奁——这些都是已故女主人的私人用品。与这些器物一起构成轪侯夫人灵位的还有组成一台表演歌舞俑和乐师俑。这场表演被设置于头箱的东端,与西边的坐榻遥相呼应。我们很容易想象那位不可见的轪侯夫人正倚坐在坐榻之上,一边享用美食一边观看歌舞。

这个例子也可以帮助我们确定陆机《挽歌》中叙述者(narrator)的身份:当诗中的这个叙述者描述他在坟墓之中的所闻所见时,他泰半是采取了死者灵魂——而非尸体——的角度。马王堆 1 号墓属于一种早期的墓葬式样,就是考古学家所说的"竖穴墓"。当"横穴墓"出现以后,在这种类似居室的墓室中为灵魂设位的做法就更常见了。从公元 1 世纪和 2 世纪以后,即便是中小型墓葬中也会发现一个专门摆放祭品的平台。有时还在平台后面的墙上画出一个帷帐或屏风,用以暗示不可见的受祭对象(图 6-6)。

当肖像成为绘画的一个门类,死者有时会以人物的形象出现在墓中。这种新兴的图像并没有否定"位"的观念,而实际上更加强了对死者在墓中存在的表现。这里只举一个例子,即 5 世纪初高句丽的德兴里墓。由于其丰富的壁画和题记,这个墓引起了学者们的广泛关注。[22]特别值得注意的是称作"镇"的墓主被图绘在前室中祭坛的上方,正在接受幽州境内十三个地方官员的觐见。同一前室的顶上绘有极其丰富的天象图;而死者夫妇的尸体则被放置在后室之中(图 6-7)。

以上的分析揭示出"位"在方法论上的三层意义。首先,因为指示"位"的空间往往是通过周围的其他器物框定(framing)的,在这种情况

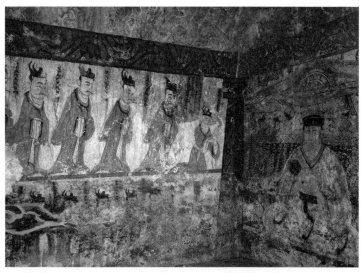

图 6-6 甘肃省敦煌市佛爷庙湾 M133 西晋墓的彩绘壁龛

图 6-7 朝鲜德兴里镇墓前室向死者致敬图

下"位"本身只表现为一个虚空的中心,因此考古报告中对这样一个空间从来不进行记录,所分类记录的是那些具有框定功能的单独物品。我们因此需要通过艺术史的研究来重构这一关键的空间。其次,对"位"的还原可以帮助我们从死者灵魂的角度来"观看"墓葬的内部。如果说以往的美术史研究专注于对墓葬壁画和雕刻进行纯客观的图像学分析,通过对"位"的重构我们可以将关注的焦点转移到这些图像和想象中观者之间的互动关系。再者,"位"的表现在东亚墓葬艺术中持续了至少两千多年,这种表现在每个时代中都有变化,我们因此可以开始研究和重构这个特殊的历史。例如,五代时期地方节度使王处直墓的发掘,使我们看到更趋复杂、在墓中不同地点出现的"位"的表现。[23] 王处直的墓志发现于主室中部,其后是一铺屏风式通景山水壁画。墓志和屏风的位置,以及两侧墙壁上以"奉侍"和"散乐"为题材的两大块浮雕,都指明了墓志作为王处直灵魂主要所在的象征意义。这种安排延续了马王堆汉墓的传统,但是王处直墓中又增益了另外的对墓主人及其妻妾的"位"的表现。这种新增益的"位"处于前室旁的东西耳室中;虽然每个耳室的壁画中并没有绘制墓主人及其妻妾的肖像,但是画中的男女日常生活用品——包括不同样式的冠帽、镜子、分别绘有山水和花鸟的屏风以及一圆一方的妆奁,都传达出有意的对称,以泾渭分明的性别空间来暗示墓主人及其妻妾死后灵魂之所居(图 6-8)。

图 6-8 河北省曲阳县五代王处直墓耳室壁画线描图。

物 质 性

在讨论了东亚墓葬艺术中有关"空间性"的几个主要问题之后,本节将把焦点转移到各种随葬品的"物质性"上,以探讨建墓者如何以及为何选择特定的材质、尺寸、形制和颜色等因素制作相关的器物。与传

统的艺术鉴定和形式分析不同，这里所采用的研究方法不在于构造出单独器物类型的历史发展或探讨其美学价值，而是意在发掘器物与死亡以及与死后世界之间的联系。这种研究方向的基础是：在墓葬艺术中，与死亡的联系最直接激发了对新材料、新形式、新风格的持久不衰的试验和创新。

明（冥）器

墓葬"物质性"研究中的一个关键概念是"明器"。[24] 从功能上说明器是专门为死者制作的器物（包括墓俑），但是它与死亡之间的关系必须通过其特殊的物质性来理解。查阅古籍，我们发现东周晚期文献中对明器的记载大大增加。一些文献把随葬品分为三大类，分别称为生器、祭器和明器；例如荀子就以明器和生器来指代两种不同类型的随葬品。[25] 随葬品的划分以及在埋葬前的陈列因葬礼等级的不同而有区别。根据《仪礼》，士的丧礼只能使用明器和生器——其中的生器包括日常用品、乐器、武器，以及死者的私人物品如冠、杖和竹席。[26] 大夫或大夫以上死者的丧礼则不仅可以包括明器和生器，还可以包括以往使用的祭器。[27]《礼记》的作者因此将明器称为"鬼器"，以区别于称为"人器"的祭器。[28]

那么明器（或鬼器）是如何区别于生器和祭器的呢？一种回答的途径是从东周哲学家和礼学家的著作中寻找线索。荀子给明器下的定义是"貌而不用"。[29] 也就是说，明器所保留的仅仅是日常器物的外在形式，而拒绝了原物的实用功能。在视觉文化和物质文化的领域内，这种对功能的拒绝可以通过使用不同的材质、形状、色彩和装饰来达到。

对于东亚墓葬艺术的研究者来说，古文献中有关随葬器物的传统话语体系具有两方面的方法论意义。首先，它引导我们通过研究器物的物质和视觉属性更加精确地辨认出明器，并追溯这类器物的历史发展和地区差异。其次，它引导我们探寻一个墓中的明器和其他种类的随葬器物之间的关系。循着第一条途径，我们可以将明器的历史上溯至相当早的时代，因为我们发现甚至早在东亚的史前时代，某些最精美的器物就是专门为葬礼制作的（图6-9）。[30] 我们还可以将明器的发展史划分成几个重要时期。比如，学者们注意到公元前5到公元前3世纪的中国墓葬艺

a　　　　　　　b　　　　　　　　　　　　c

图6-9 东亚早期的明器。(a) 山东龙山文化黑陶杯。(b) 韩国磨光红陶罐。(c) 日本弥生时代的一组磨光随葬陶器。

术发生了重大变化，而这个时期恰恰与文献和考古发现中明器的大量出现这一现象相吻合。比如在此阶段，墓葬出土的绝大多数陶器都是低温烧制的软陶器，与同时期生活遗址中出土的实用陶器相差甚远。[31] 一些墓葬还出土了大量的仿铜陶器——我们不应将这种器物视为贵重青铜器物的廉价替代品，因为它们通常具有繁复的造型和精美的装饰，并且出现于最高等级的墓葬之中。[32] 制作和使用这些特殊陶器的原因只能通过先前提到的文献中对于"明器"含义的解说来理解：它们是只有形式而无实际功能的专门为死者制作的器物。

循着第二个思路，我们发现将明器和其他类型的器物有意搭配的企图。河北平山发掘的中山王䜊墓提供了一个重要例证。[33] 这座公元前4世纪大墓中的大部分出土器物可根据不同的表面装饰和礼仪功能大致分为三类：第一类是青铜礼乐器，有的上面还刻有很长的铭文（图7-4）。第二类是精美的生活用具，包括银首男俑铜灯、龙凤方案、铜牛和铜犀屏风座等，全都以鬼斧神工的错金银工艺铸造而成，并具有写实或异域风格的图像（图7-5）。第三类器物则是一套有着磨光压划纹的黑陶器，其色彩和装饰方法与前两类器物形成鲜明对比（图7-6）。这些黑陶器虽然具有很强的视觉效果，但实际上却都是质地松软、低温烧制的器物，无法在现实生活中使用。它们光滑的黑色表面是一种特殊烧制技术的结果，而非由长期使用所导致。[34] 除了其质地可以证明这些黑陶器是专为此墓所制作的明器以外，另一个根据是一些器物的特殊形态使它们根本无法实际使用。例如一件鸟柱盘造型奇特，其中央的立柱可能具有象征而非实用的意义。另有两件鸭形尊的"流"转折生硬，无法倒出水或酒。

这两个途径因此可以引导我们反思很多似乎已成定论的器物，重新

176　｜　时空中的美术

考虑它们的形式的意义。这种研究最终将我们带回到它们所置身的原始环境——墓葬。根据这个逻辑，下文的讨论将把焦点从明器的物质性扩展至对整个墓葬结构和装饰，特别是"材质"、"尺寸"和"媒材"这三个墓葬艺术和建筑的基本方面。

材质、尺寸和媒材

历史时代早期的古代东亚墓葬绝大多数为木构，因此当人们开始大量使用石料来建造坟墓和棺椁的时候，这应该反映了一种有着特殊目的的选择。[35] 这种石质结构大约从公元前2世纪至公元6世纪间在中国、日本和朝鲜半岛获得了长足的发展，形成不同的墓葬建筑系统。根据中国的古典文献和考古发现，我们可以获知这个变化与当时宗教信仰的变化有关。[36] 简言之，当石质坟墓和棺椁在公元前2世纪开始在中国出现的时候，石与木这两种材质被赋予了相互对立的象征意义：石料的基本特性，包括坚固、持久和抗拒变化的能力，使之成为"永恒"这个概念的比喻；而易于损坏的木料就成为"暂时"和"现世"的代名词。在这种二元对立的基础上出现了两种不同的建筑：木质结构往往供生者使用，而石质结构往往为死者、神灵和仙人建造。[37] 其结果是石料一方面与死亡相连，另一方面又与不朽发生了关系，这两种关系进而隐含了死亡和成仙之间的第三种联系。[38]

虽然石料有时也被用来制作随葬器物，但是为贵族制作的丧葬器物常常不仅要求材料的持久性，还需要强调其稀有和美观。金、铜和玉就理所当然地成为贵族墓葬中表现永恒和来世享受的最重要选材。根据文献记载，古代朝鲜的统治者使用了"玉棺"，[39] 类似的做法见于中国汉代诸侯王墓出土的诸多"玉衣"——这些例子说明以玉敛尸的观念和做法在古代东亚十分流行。[40] 三国时代新罗和百济的王室和贵族墓中还发现有大量的金或镀金的饰物，比如百济的武宁王陵中就出土了近五千件这样的器物。其中一双造型奇特的金履在底部伸出多枚铜钉，因此根本无法在现实生活中穿着（图6–10）。这个例子说明该墓中发现的成套金制品和光彩夺目的金冠都是为去世的武宁王专门制作的明器。[41] 类似的物品在其他朝鲜半岛和日本的古墓中也多有发现，意味着一种超越地理疆域，在整个东亚地区延伸、普及的礼制传统和思想观念。[42]

铜镜是另一个可以为研究东亚各国之间文化传播提供很多线索的例子。与石料一样，青铜也因其材质的持久性而在汉代被视为永恒的象征。[43]但是随葬用的青铜镜在汉墓中一般不成批出现，我们也还不清楚究竟这些铜镜是作为明器制造的还是死者生前的用器。[44]对比起来，日本古墓中出土的铜镜则有所不同：从传说中3世纪邪马台国女王卑弥呼从魏国获赐铜镜百枚之后（见《三国志·魏志·倭人传》），不论是从中国进口的或是本地仿制的铜镜都成为随葬的贵重器物，而且往往数量十分惊人，有时一个墓中会发现三十枚之多。[45]随葬的日式铜镜也逐渐形成自己的风格，主要的特征是一种叫做直弧纹的纹饰（图6-11）。由于这种纹饰也见于墓室和棺椁的装饰中，可证明这种铜镜与死后世界的关系是极为密切的。

"尺度"是研究东亚墓葬艺术和建筑的物质性的另一个重要因素。宋代著名思想家朱熹（1130—1200）所著的《家礼》中有《造明器》一节，其中明言说道："刻木为车马、仆从、侍女，各执奉养之物，象平生而小。"[46]这最后一句话一方面遵循了"明器貌而不用"的旧仪，一方面也总结了中国历代墓俑的一个基本特征（图6-12）。但问题是：为什么绝大多数墓俑和其他随葬品要制成正常器物的缩微模型呢？甚至在皇帝或王室成员墓葬中也遵循着这个惯例？[47]（需要说明的是，虽然秦始皇墓中出土的如真人大小的墓俑举世闻名，但实际上只是中国历史中的一个孤例。）

要解答这个问题，我们应该把这些随葬物品和墓葬本身看成是一个整体的"缩微世界"，而不应该将其作为单独的物件来研究。以发现于西安附近的汉景帝阳陵的明器坑为例，坑中的每件器物都是实物的微型

图6-10 韩国公州百济国武宁王陵出土的丧葬用鎏金青铜鞋。

图6-11 日本奈良县新山古坟出土的带有直弧纹的4世纪铜镜。

图 6-12 陕西省西安市永泰公主墓中的缩微俑。

翻版——包括人物、家畜、车马、兵器、炉灶、量器、衣物等等。我们不禁要问：为什么造墓者花费了这么大的精力将这种种器物制成统一的缩小尺度呢？答案必须从缩微模型的特殊意义来寻找。正如苏珊·司徒华特（Susan Stewart）提出的，复制原物尺度的雕塑将艺术等同于现实，而缩微模型则构筑了一个比喻性的世界，以扭曲现实世界中的时空关系。[48] 从这个意义上说，阳陵和其他古代墓葬中的微型俑的作用不仅是表现了真实的人间，而更重要的是构筑了一个不受人间自然规律约束的地下世界，由此无限地延伸了生命的维度以至于永恒。

"媒材"是东亚墓葬艺术物质性的第三个主要方面，在不同时期经历了一系列的变化，变得越来越丰富和精致。明器的出现代表了墓葬艺术表现系统中的第一个重大的步骤：通过模仿和转化实物，它们象征了生、死之间既相连又分离的关系。当墓俑在东周中期出现的时候，它们起到的是与明器类似的作用，但是通过取代人殉而实现了更加明确的再现功能。明器和墓俑这类三维的立体作品随之被平面的绘画所补充和取代。马王堆 3 号墓为这个发展提供了一个绝佳的例证：根据该墓出土的遣策，676 个男性仆役和 180 个侍女被埋入墓中以侍奉墓主。但是考古发掘却只出土了 104 个木俑，其他的随葬者很可能是以绘画的形式表现在墓中的帛画中。[49] 与三维雕塑作品相比，二维绘画能够表现出更加

东亚墓葬艺术反思：一个有关方法论的提案 | **179**

复杂的场面和更生动的表情及动作。当横穴墓从公元前1世纪流行之后，墓室内的墙壁和顶部为绘画提供了大量的创作空间。同时，绘画题材也获得了长足的扩展，包括了历史故事、天界和仙境等等。

尽管明器、墓俑和墓室绘画出现于历史上的不同时期，但是它们并不构成一个单一的线形进化过程：后出现的艺术形式并没有完全取代之前的艺术形式和媒材，而是增加和补充了墓葬艺术中的表现方式。公元前1世纪以后，我们经常可以看到壁画、雕塑和器物被混合地应用于墓葬之中。以上文引用过的位于敦煌佛爷庙湾的一个3世纪晚期的墓葬为例，建筑形式（壁龛和平台）、壁画（帷帐）和祭祀用具一起界定了死者的灵位（图6-6）。[50] 而在6至8世纪中国北方的贵族墓中，墙壁上精美的壁画与墓室和甬道中陈设的大量的墓俑交相呼应，共同构成了墓葬中的一个完整的象征性空间。[51] 虽然目前还没有一个公认的理论以说明这些二维和三维作品在墓葬中的关系，但是一些墓葬反映出它们构成了一个壮观的送葬行列进入和离开墓室的礼仪过程，从而象征性地表现了死者灵魂从此生到彼世的转移。这个解释把本文的议题引向我要关注的第三个墓葬艺术和建筑的层面——即对"时间性"的表现。

时 间 性

"时间性"的基本定义是时间的基本属性和状态，这种属性和状态使川流不息的日常时间得到秩序化和概念化。保罗·利科（Paul Ricoeur）在其经典著作《时间与叙事》中提出二十种以上不同类型的时间。[52] 但他的阐释中的一个中心议题是个体经验的时间和宇宙时间的互动。根据利科的观点，这种既紧张又协作的互动关系直接导致了历史性叙事和虚构式想象的产生。虽然我并不希望把利科的理论直接套用在对东亚墓葬的研究上，但他的概念对我们思考古代东亚的礼仪结构确实起到了很好的参照作用。

宇宙时间、个人历史、"生器"

本文第二节中谈及东亚墓葬中的宇宙空间，如朝鲜半岛三国时代的高句丽墓葬和百济墓葬，早期日本的高松冢古坟，以及公元前2世纪以

后数不胜数的中国横穴墓。在所有这些例子中，墓室的内部空间都被转化为一个上具天文、下具地理的微型宇宙。这种空间的转化同时为在墓葬艺术中表现时间提供了一个重要模式，因为墓葬中所描绘的宇宙也可以被看作是动态时间的空间化。从这个角度看，洛阳附近1世纪早期的一座墓葬顶部的抽象五行图案已经具备了这种双重含义（图6–13）：根据中国古代的五行理论，其前室墓顶上的五个凸起既在空间上象征了宇宙的五个分野，又在时间上代表了宇宙变化中循环不已的五个阶段。我们由此可以将此类图像定义为对时、空系统的双重表现，并将其与利科的"宇宙时间"的概念加以联系。

饰有这类图像的墓葬反映出对图绘时间的持续渴望，其目的是在黑暗的墓室中表现生命的动态。尽管这种图像程序从公元前1世纪开始就已基本形成，并且在以后的历史发展中改变不大，但这并不意味着它是一成不变的。实际上，它在历史发展中不断地吸收了新的表现形式。一个很重要的发展是表现十二地支的生肖像的出现。在中国古代历法中，十二地支与十天干相互配合形成六十甲子的循环周期。在单独使用时，十二地支又与十二辰相对，将黄道周天自西向东十二等分。十二地支因此具有时间性和空间性的双重涵义。6世纪以降，十二地支在中国和朝鲜半岛的墓葬中被表现为各种形式，从动物形的图像转变为半人形或全人形的俑和雕刻（图6–14）。它们在墓中的位置也逐渐系统化，最终形成环绕墓室的一个严密序列。[53] 这个序列在金元时期的著作《大汉原陵秘葬经》中有明确规定，图6–15即显示了该书中从皇帝到平民不同等

图6–13 河南省洛阳金谷园新莽墓中的天顶。

图6–14 出土于西安韩森寨的两个唐陶质生肖动物俑。

东亚墓葬艺术反思：一个有关方法论的提案 | **181**

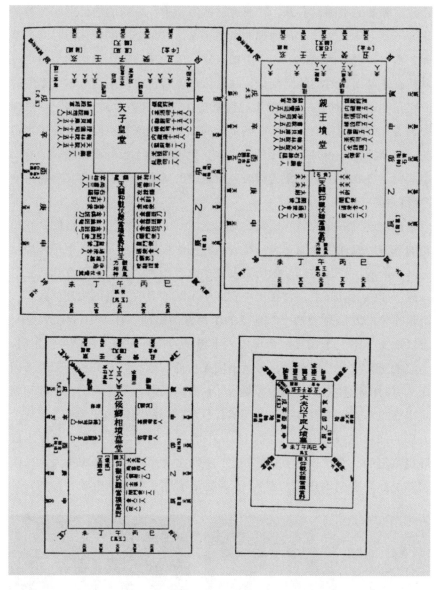

图 6-15 张景文《大汉原陵秘葬经》中对不同级别墓葬的设计。

级墓葬内部的俑的配置。虽然由于其等级不同，这些墓中所使用的俑不论在数量上还是在种类上都相差悬殊，但其所反映的基本时空模式则是一致的：四种图都将棺椁置于一个由十二地支构成的整体框架的中心。

墓葬中对"时间性"表现的另一重要发展是墓志的出现和不断丰富的设计。墓志在 6 世纪以后逐渐成为中国贵族墓中不可或缺的组成部分，其设计浓缩了传统墓葬中对宇宙时、空的表现。一通墓志通常包

括两个部分:下半部铭刻墓主的传记,顶部则展示墓主的名讳和官职尊号,四周往往装饰有象征宇宙的时空图式。如 946 年的一通墓志上就刻有综合了四个象征系统的图像,从里至外分别是八卦、十二生肖、二十八星宿和四神(图 6-16)。由考古发掘可以得知当墓志被埋入墓葬之时,它的上下两部分是紧紧地固定在一起的。我们可以把这个结合看作是一个"墓中之墓":如同特定的图画形象能够以视觉形式在墓室中表现死者,"埋藏"在墓志中的墓主传记则是对死者的文字性表现。墓志盖上的宇宙图像覆盖着墓志铭,正如死者的身体和"位"被置于绘有星象的象征性宇宙空间之中。[54] 墓志因此成为整个墓葬的缩影。

不论是文字的墓志铭还是图绘的叙事画,这些对墓主生平的回顾往往强调其"公共形象"(public image)。如果死者生前是一个官员,被强

图 6-16 江苏出土五代墓志盖拓片。

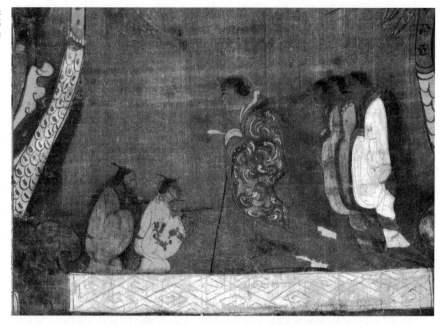

图 6–17 湖南长沙马王堆 1 号墓帛画軑侯夫人画像细部。

调的往往是他的卓越政绩。如果他是一个学者，被强调的会是他的渊博学识。如果她是一位女性，被强调的往往是她作为妻子的贤良贞顺。当这些程式化的美德被程式化的视觉和文字语言表现出来的时候，私人历史的特殊性就在这些再现中消失了，结果是这类对"公共形象"的文字和绘画表现在一些墓葬中与另一种对死者的表现互为补充。这后一种表现往往以传达死者的私人经验为目的，其最基本的方式是在墓中埋入死者生前使用过的器物，或称"生器"。正如我在上文提到的，生器与专为亡魂制作的明器之最根本的区别，就在于它是墓主生前拥有并使用过的器物。借用利科的概念，我们可以将生器定义为一种将个体经验过的时间具体化了的器物。【55】

尽管考古报告经常忽略这类器物的属性，许多东亚墓葬都含有它们。常常出现在棺中或"位"的周围，它们寄托着墓主人的生活经验。在马王堆 1 号墓中，这类器物可能包括两双丝鞋；两个细致地包以丝绸的妆奁，里面的梳妆用具包括用真人头发制成的一副假发、一个铜镜和磨镜用具、一个使用过的针线盒以及一枚私人印章。这些器物和一根拐杖都被放置在墓主的坐榻旁，明确地显示出它们是軑侯夫人生前的私有物品——因为墓中出土帛画中的軑侯夫人拄着一根同样的拐杖（图 6–17）。

184　｜　时空中的美术

与"明器"一样,"生器"也为重新思考东亚墓葬艺术提供了一个基本的概念。这种被"使用过的器物"可以是一个鉴赏家生前收藏的绘画和玉器,也可以是一个学者个人收藏的书籍和手稿;可以是一个官员生前管理的法律文书,也可以是一个僧人或道士生前使用的法器。如果放置在尸体之侧,它们所表现的是墓主人生前的身份。如果用来框定"位"的话,它们则暗示着死者灵魂在墓室中的存在。因此生器的意义既在于指涉"过去"(past-ness)也在于指涉"现在"(present-ness):虽然来源于过去,但它们在黄泉之下象征着坟墓中的永恒不变的现在时态。这种双重的时间性是荀子提出在葬礼中展示生器的理论基础,因为这些器物最有力地显示出生、死之间的延续。【56】在埋入墓中之后,生器将这种延续性扩展至死后。也就是说,此时这些器物的意义发生了一个根本变化:它们不再为生者所看到,因此也就不再引起生者对死者的记忆。它们现在所起的作用是界定死者在地下世界中的双重身份:一方面他已经死去了,另一方面他的灵魂仍然"活着"而且存在于墓中。由于生器与"过去"和"现在"的这种双重联系隐喻了时间的延展和变化,它们进而促使我们对墓葬艺术中的"叙事再现"(narrative representation)进行研究。

时空之旅

　　以上所述的三种时间表现,包括宇宙的时空程序、强调公共形象的个人历史和死者生前的用物或收藏,都是对特殊时间秩序的自足的视觉表现系统,它们所体现的时间性是不能相互置换的。但是通过"空间上的并置"和"叙事上的连接"这两种结构方法,墓葬设计师和建筑者可以把这三个系统联系入一个更复杂的建筑和图像程序中去。比如说上文已经列举了许多关于"上"和"下"、"中心"与"边界"、"尸"和"位"并存的例子。尽管这一对对概念所体现的是一个基本的二元结构,但它们都把对立的空间和时间连接成有机的结构或过程。表现这种连续性的努力在东亚墓葬艺术的早期就已经开始,其中最重要的视觉表现就是模拟的"旅行"。

　　死亡是生命转化中的一个阶段——这是古代东亚非常普遍的信仰。与此信仰相应,墓葬也常被视为死后旅程的坐驾。从考古材料看,马车

（或象征马车的零件）从公元前一千多年以前就成为贵族墓葬中的常见陪葬器物，有些西周墓本身就被设计成马车的样子，在墓室墙壁上放置成套的车轮。马饰也是朝鲜半岛三国时代墓葬的重要内容；发现于新罗王陵的两套马具使得韩国学者确信殉葬马匹的作用是驮着墓主人夫妇升天。[57] 在日本则有船形棺的传统，也揭示了死后旅行的意念。

当横穴墓和墓室壁画大行其道的时候，这种死后旅行的想法激发了许多新图像的创造。在日本古坟时代晚期的"壁画墓"中，船只和航行成为突出的主题，被认为是"与运送死者灵魂到一个世界的观念相关"（图6-18）。[58] 但是只有大型行进场面才有可能在最大程度上表现连续的隐喻性的旅行——死亡在这种旅行中被认为是一种临界的经验（liminal experience）。发现于2世纪中期山东苍山汉墓中的画像最有代表性地构成了表达此种观念的图像程序。在这个程序中，整个旅程由两部分画像组成：第一部分是前往墓地的送葬过程，第二部分是在死后世界中想象的旅行。特别重要的是，在这个墓葬中还发现了一条很长的题记，将整套画像解释成一个连贯的叙事。[59]

这篇题记中对墓中画像的叙述从放置棺椁的后室开始。所有在这个位置的画像都属于神话题材，包括四神、奇异动物和仙人。题记接下来描述了前室的设计，人物形象成为这一部分中的主题。一个送葬行列被分别刻在东西两壁上：西壁上的画像表现了一队车马从象征生死界限的卫（渭）水上通过（图6-19），东壁上的画像明显地继续着西壁的叙事，但是题材变得更加私人化。此时死者的妻妾成为葬礼的主导人物，护送着

图6-18 日本装饰古坟的航海图像线描图。(a) 福冈县珍敷冢古坟，最内侧墙壁。(b) 鸟船冢古坟，最内侧墙壁。

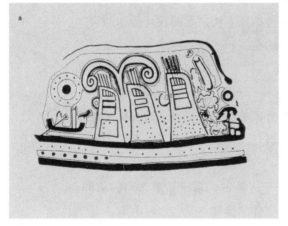

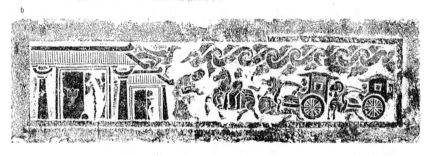

图6-19 山东省苍山画像石墓的画像石拓片。151年。(a) 中室西壁的过桥图；(b) 中室东壁的迎宾图。

她们丈夫的灵柩前往坟地。送葬队伍最终停在一个门扉半启的"亭"前。在这里，半启的门扉和具有驿站功能的亭是"坟墓"的强烈象征性暗示。通过半开的门也就意味着死者进入墓葬，将永远生活在地下的家园里。因此，紧挨着这幅画像的龛中放置了一幅理想化的墓主人肖像。正如我们在前文中提到的，这幅刻在壁龛中的肖像界定了墓主灵魂的"位"。与马王堆1号汉墓一样，画面中的墓主人或他的灵魂正陶醉于音乐、歌舞表演的感官享受之中。整个图像程序中的最后一个场景又一次表现了车马出行，但是题记告诉我们这次出行是由死者灵魂主导的一次死后旅程。这可以解释为什么这个出行图是刻在墓门横梁的正面，以及为什么它的方向是从左到右，与前一出行图从右到左的方向刚好相反：这个引导灵魂的车马行列的最终目的，是刻在墓门横梁右柱上的西王母仙境。

结　　论

基于两个基本前提，本文提出了一个研究东亚墓葬艺术的概念性框架：第一个前提是古代墓葬的"藏"的观念。这个观念从根本上代表了东亚墓葬文化中的一个宏大传统，决定了这个传统中墓葬礼仪的设计以及墓葬内部装饰的基本倾向。第二个前提是墓葬的有机和多面的性质，

将不同的视觉形式——包括建筑、器物和绘画等——组合进一个复杂而互相协作的整体。这种理解有别于以单独媒材为导向的传统墓葬研究,并对在这种研究中经常使用的一些概念,如类型学、观看和狭义的图像志研究,提出了重新思考的必要。

这篇文章中首先讨论了墓中为死者布置的几种象征性环境,以及专门为亡魂所设的"位";后者的设立同时也界定了封闭墓室中的假想观者。有关物质性的一节随即对"明器"的概念进行了讨论,认为它是东亚墓葬艺术中的另一奠基石——这个概念导致了一种特殊的艺术传统的出现和发展,并不断激发人们创造新的艺术形式的兴趣。在有关时间性的一节中,我提出将死后世界与不同种类的运动以及生命经验相结合的愿望不断激发了表现时间的不同形式。其中,以"旅行"为主题的图像程序将相关但又分离的不同界域组合在一起,象征着灵魂的持续转化。

这些对方法论的思考肯定不是放之四海而皆准的理论,但它可能使研究者在处理复杂的历史情况、不同的思想体系和地区差异时有路可循。以辽、宋、金时期的情况为例,我们可以看到这种概念性框架在分析截然不同的埋葬方式和图像模式中的作用。在这一时期,内部装饰有模拟性建筑结构和"幻视式"图像(illusionistic images)的墓葬大量涌现,但它们反映的多是商人和地主阶层的趣味。这种繁缛华丽的墓葬是被当时的士大夫阶层极力反对的,后者推崇的是远为简朴的传统式墓葬。受到当时儒家领袖的大力推崇,这种传统式墓葬不仅成为中国明、清时期的主流,也影响到了同时期朝鲜半岛的墓葬艺术。高丽王朝的褐王在1390年就颁布条例,要求全国的墓葬规格必须严格遵照朱熹的《家礼》。对这两种墓葬进行综合分析,我们可以看到它们体现了截然不同的空间性、物质性和时间性的概念,揭示出东亚墓葬艺术中复杂多彩又不断互动的亚传统。

最后需要说明的是,我之所以提出这个概念性框架,一个重要的目的是希望将墓葬艺术建成东亚艺术史研究中的一个亚学科。如上所说,在以往的美术史研究中,作为整体创造的墓葬被拆散,变成研究诸种艺术史亚学科——诸如绘画史、雕塑史、青铜器史、玉器史、陶器史和建筑史等——的资料库。现在是应该将墓葬作为整体来仔细研究的时候了。因为只有这样做,我们才能发现古代墓葬建造的内在逻辑,才能重

构墓葬的历史发展，也才能理解墓葬对于整个东亚艺术视觉形式和视觉标准所起到的重要作用。

（刘聪 译）

【1】英文著作中的一个例外是：Ann Paludan, *The Chinese Spirit Road: The Classical Tradition of Stone Tomb Statuary*, New Haven and London: Yale University Press, 1991. 在此书中，作者对自汉迄宋的墓葬的地上部分的雕塑进行了系统考察。

【2】在陕西省旬邑县百子村的东汉邠王墓中，墓门外侧壁上有一条墨书："欲观者当解履乃得入。"这表明哀悼者可能在最后封墓之前可入墓参观。见：Susanne Greife and Yin Senping, *Das Grab des Bin Wang: Wandmalereien der Östlichen Han-zeit in China*, Mainz: Verlag des Römisch-Germanischen Zentralmuseum, 2001, p.81. 有关在墓中举行葬礼的记载见范晔：《后汉书》，北京：中华书局，1965，页3152；Karl A. Wittfogel and Chia-sheng Feng, *History of Chinese Society: Liao (907—1125), Transaction of the American Philosophical Society*, n.s., vol. 36, Philadelphia, 1949, pp.278-283.

【3】《吕氏春秋》和《礼记》都记载了这个概念："葬者，藏也，欲人之不得见也。"见《诸子集成》，北京：中华书局，1986，卷4，页96. 考古材料也为解读这个概念提供了宝贵的信息，如在河南唐河新莽时期冯孺人的墓中，在门柱上刻有"藏阁"，象征了前室的功能和意义。另有一条题记表达了希望墓葬"千岁不发"的愿望。见韩玉祥、李陈广：《南阳汉代画像石墓》，郑州：河南美术出版社，1998，页70。

【4】巫鸿：《礼仪中的美术——马王堆再思》，收入《礼仪中的美术：巫鸿中国古代美术史文编》，郑岩、王睿编，郑岩等译，北京：三联书店，2005，上册，页101—122. 另外，贝君仪在其2006年芝加哥大学的博士论文中也以这种方法对东周墓葬进行了分析，见：Joy Beckman, "Layers of Being: Bodies, Objects and Spaces in Warring States Burials."

【5】如广州西汉南越王墓博物馆、韩国光州百济王国的武宁王陵博物馆，还有日本奈良县高松冢古坟博物馆等等。

【6】这类博士论文中的几篇代表作为：Jean James, "An Iconographic Study of Two Late Han Funerary Monuments: The Offering Shrines of the Wu Family and the Multichamber Tomb at Holingor," Iowa University, 1983; Lydia D. Thompson, "The Yi'nan Tomb: Narrative and Ritual in Pictorial Art of the Eastern Han (25-220 C.E.)," New York University, 1998; 李清泉：《辽代汉人壁画墓研究——以宣化张氏家族壁画墓为中心》，中山大学，2003. 研究论文包括：Wu Hung, "Art in its Ritual Context: Rethinking Mawangdui," *Early China* 17 (1992): 111-145；Wu Hung, "The Prince of Jade Revisited: Material Symbolism of Jade as Observed in the Mancheng Tomb," in Rosemary E. Scott, ed., *Chinese Jade*, Colloquies on *Art and Archaeology in Asia*,

no.18, London: Perceival David Foundation of Chinese Art, 1997, 147-170. 中文翻译均见《礼仪中的美术：巫鸿中国古代美术史文编》。

[7] 我在芝加哥大学艺术史系的一门研究生的讨论课上曾经阐述过这一论点，当时课上的学生林伟正由此发展出一篇优秀的硕士论文："Wooden Architectural Structure in Brick: A Case Study of Northern Song Cupola-like Corbelled Dome Tombs"（待发表）。

[8] 司马迁：《史记·秦始皇本纪》，北京：中华书局，1959，页265。

[9] 陆机：《陆机集》，金涛声点校，北京：中华书局，1982，页82—83。

[10] 关于对这一信仰的介绍，参见：Ying-shih Yu, "'O Soul, Come Back!' A Study in the Changing Conceptions of the Soul and Afterlife in Pre-Buddhist China," *Harvard Journal of Asiatic Studies* 47, no.2 (1987): 363-395.

[11] 这种类型的汉代墓葬大多发现于西安和洛阳附近，参见贺西林：《古墓丹青：汉代墓室壁画的发现与研究》，西安：陕西人民出版社，2001，页18—41。

[12] 参见末永雅雄、井上光贞：《高松塚壁の古墳》，東京：朝日新聞社，1972。

[13] 对于高句丽墓葬的介绍，见：Kim Lena ed., *Koguryo Tomb Murals*. Seoul: Korea Cultural Properties Administration, 2004.

[14] 张家口市文物事业管理所、张家口市宣化区文物保管所：《河北宣化下八里辽金壁画墓》，《文物》1990年10期，页1—19。Nancy Steinhardt, *Liao Architecture*. Honolulu: University of Hawaii Press, 1997, p.344.

[15] 参见 Winston Kyan, "Dragons and Tigers at the Gate: Representing Passage and Boundary in Han Pictorial Tombs," 提交给芝加哥大学艺术史系的研究论文，2001（待发表）。

[16] 注7的文章也持相同的观点。

[17] 参见魏存成：《高句丽遗迹》，北京：文物出版社，2002，页172—203。

[18] 山西省大同市的冯道真墓中的壁画就是一个很好的例子。根据墓中出土的墓志铭，冯道真是当地全真教的道官、龙翔万寿宫的宗主。见大同市文物陈列馆、山西云冈文物管理所：《山西省大同市元代冯道真、王青墓清理简报》，《文物》1962年10期，页34—46。

[19] 范晔：《后汉书·赵岐传》，页2124。

[20] 我在另文中讨论了墓葬艺术之外对"位"的视觉表现，提出许多文字和图像，包括所有的"图"（diagram），都是基于这一概念而制作的。见：Wu Hung, "A Deity without Form: The Earliest Representation of Laozi and the Concept of *Wei* in Chinese Ritual Art," *Orientations* 34, no.4 (April 2002): 38-45. 中文翻译《无形之神——中国古代视觉文化中的"位"与对老子的非偶像表现》，收入《礼仪中的美术：巫鸿中国古代美术史文编》，页509—524。

[21] 对于该墓详细的考古报告，见湖南省博物馆和湖南省考古所：《长沙马王堆一号汉墓》，北京：文物出版社，1973。

[22] 对于该墓最详细的报告，见共同通信社：《高句丽壁画古坟》，东京：共同通信社，2005。

[23] 河北省文物研究所、保定市文物管理处：《五代王处直墓》，北京：文物出版社，1998年。

[24] 对于明器这个概念在东周时期的产生以及当时的相关讨论，参见巫鸿：《明器的理论和实践：战国时期礼仪美术的观念化倾向》，《文物》2006年6期，页71—81。

[25] 《荀子》，《诸子集成》卷2，页245。

[26] 《仪礼》，阮元校刻《十三经注疏》，页148—149。

【27】　参见《仪礼》，同上，页 1149。

【28】　《礼记》，同上，页 1290。

【29】　同注 25。

【30】　这类器物包括从公元前三千年到前两千年，流行于山东半岛的龙山文化的代表器物——蛋壳陶。在朝鲜半岛和日本，也从早期就开始使用特殊的陶器来装饰墓葬。韩国考古学家将一种表面光亮的红橙色的陶器认定为墓葬用器，类似的陶器也发现于日本史前时期的绳纹时代和后期的弥生时代。参见：Anne Underhill, *Craft Production and Social Change in Northern China*. New York: Kluwer Academic /Plenum Publishers, 2002, p.158; Sarah M. Nelson, *The Archaeology of Korea*. Cambridge, U.K., Cambridge University Press, 1993, pp.121-123.

【31】　参见中国科学院考古研究所：《洛阳中州路（西工段）》，北京：科学出版社，1959，页 78、129；以及 Robert L. Thorp（索普），"The Mortuary Art and Architecture of Early Imperial China," 堪萨斯大学博士论文，1979, pp.54-58.

【32】　在古代燕国的都城遗址发掘的一座大型墓中出土了大量此类模仿整套青铜礼器的陶器，包括用于乐礼的编钟。参见河北省文化局文物工作队：《河北易县燕下都第十六号墓发掘简报》，《考古学报》1965 年 2 期，页 79—102。

【33】　该墓完整的考古报告参见河北省文物研究所编：《䩮墓——战国中山国国王之墓》，北京：文物出版社，1995。

【34】　参见李知宴：《中山王墓出土的陶器》，《故宫博物院院刊》1979 年 2 期，页 93—94。

【35】　以中国为例，我在拙作 *Monumentality in Early Chinese Art and Architecture* (Stanford：Stanford University Press, 1995, pp.121-142) 中对这种选择进行了讨论。

【36】　见上引书。

【37】　司马迁在书中曾经提到西王母"石室"，见《史记》，北京：中华书局，1959，页 3163—3164。现存的为神灵和仙人所建的石质结构包括河南登封的少室阙和启母阙。见陈明达：《汉代的石阙》，《文物》1961 年 2 期，页 9—23。

【38】　关于"不朽"这个概念的嬗变，参见：Wu Hung, "Beyond the Great Boundary: Funerary Narrative in the Cangshan Tomb," in John Hay ed., *Boundaries in China*. London: Reaktion Books, 1994, pp.81-104. 中文翻译《超越"大限"——苍山石刻与墓葬叙事画像》，收入《礼仪中的美术：巫鸿中国古代美术史文编》，页 205—224。

【39】　参见：Nelson, *The Archaeology of Korea*, p. 169.

【40】　参见：Robert Thorp, "Mount Tombs and Jade Burial Suits: Preparations for Eternity in the Western Han," in George Kuwayama ed., *Ancient Mortuary Traditions of China*, Los Angeles: Los Angeles County Museum of Art, Far Eastern Art Council, 1991, pp.26-39.

【41】　关于该墓的详细发掘报告，参见大韩民国文化遗产管理局：《武宁王陵》，东京：学生社，1974。

【42】　关于武宁王陵出土的这双金鞋，参见：*Paekche: t'ŭkpyŏlchŏn* (Paekche: Special Exhibition), Soul, National Museum of Korea, 1999, pl.234. 此书的图 207 是堪于这双金鞋相比较的一个日本的个案。

【43】　参见：Ken E. Brasier, "Longevity Like Metal and Stone: The Role of the Mirror in Han Burials," *T'oung Pao* 43 (1995): 201-229.

【44】　考古工作者也曾发现使用多个铜镜保护尸体的情况，但是这种例子很少。

【45】比如，在京都附近的大冢山古坟就出土了三十六枚铜镜，其中三十二枚是神兽纹铜镜。日本学者小林行雄认为这些铜镜都是专门为丧葬制作的礼物，献给受畿内政权领导的地方官员。

【46】参见朱熹：《朱子家礼》，王燕均、王光照校点《朱子全书》，上海：上海古籍出版社、合肥：安徽教育出版社，2002。

【47】这种传统的一个特例就是秦始皇兵马俑，它打破了随葬微型俑的传统。我在一篇文章中将这种做法归因于秦始皇个人对于"巨大"的喜好。见：Wu Hung, "On Tomb Figures: The Beginning of a Visual Tradition," in *Body and Face in Chinese Visual Culture*, ed. Wu Hung and Katherine R. Tsiang, Cambridge Mass.: Harvard University East Asian Publication, 2005, pp.46-47. 中文翻译《说"俑"——一种视觉文化传统的开端》，收入《礼仪中的美术：巫鸿中国古代美术史文编》，页587—615。实际上骊山陵的随葬品也并非全都是对实物的忠实复制。目前为止从该陵出土的最有价值的一件随葬品——始皇陵旁边的一架铜车马——就是比实物的大小缩小了一半。它极有可能是载着秦始皇的灵魂踏向死后旅程的坐驾。由此看来，秦始皇也不得不遵守制作明器的传统规则。

【48】Susan Stewart, *On Longing: Narratives of the Miniature, the Gigantic, the Souvenir, the Collection*, Durham: Duke University Press, 1993, p.65.

【49】参见金维诺：《谈长沙马王堆三号汉墓帛画》，《文物》1974年11期，页40—44。

【50】关于该墓详细的考古发掘报告，参见甘肃省文物考古研究所：《敦煌佛爷庙湾西晋画像砖墓》，北京：文物出版社，1998，页31—39。

【51】一个典型的例子是北齐娄睿墓，参见山西省考古研究所、太原市文物管理委员会：《太原市北齐娄睿墓发掘简报》，《文物》1983年10期，页1—21。

【52】参见：Paul Ricoeur, *Time and Narrative*, vol. 3, Chicago: University of Chicago Press, 1988.

【53】这个序列在五代王处直墓中有非常直观的表现，参见注23。另一种方法是以十二生肖形成外圈围绕墓园或墓冢，在唐代皇室墓和新罗统一时代的王陵中都有发现。

【54】用Judy Ho的话来说，"墓志可被看成一个墓葬的缩微版本，隆起的盖和方形的底与墓葬的建筑结构都是一致的"。参见 Judy Ho, "The Twelve Calendrical Animals in Tang Tombs," in George Kuwayama ed., *Ancient Mortuary Tradition of China: Papers on Chinese Ceramic Funerary Sculptures*, Honolulu: University of Hawaii Press, 1991, p.71.

【55】参见：Ricoeur, *Time and Narrative*.

【56】《荀子》，《诸子集成》卷2，页245。

【57】参见：Won-yonh Kim, "Three Royal Tombs: New Discoveries in Korean Archaeology," *Archaeology* 30 (1977): 303-313.

【58】参见：J. Edward Kiddle, *Japan before Buddhism*. New York: Frederick A. Praeger Publishers, 1959, p.164.

【59】对该墓的详细分析，参见注38所引用的文章。

明器的理论和实践：
战国时期礼仪美术中的观念化倾向
（2006）

《周易·系辞》中的一句话，"形而上者谓之道，形而下者谓之器"，可以说是中国古人对于"器"这个概念所作的最广泛的定义。虽然对这句话的解释很多且有所不同，联系到同一篇文章中"制器"等说法，"器"在这里所指的是由人类所创造、有着特定的形式和功能、可以被经验和使用的具体事物，与抽象、不可见的"道"对立而共存。根据这个基本定义，任何对人造器物的分类和诠释都必然在"器"的范畴里进行，而实际上中国古人也并没有停留在"形而下"这个广泛的概念层次上，而是对许多器物的类别和象征意义进行了相当深入的思考，发展出一套在古代世界中罕见的器物学的阐释理论。

这套理论对现代的考古学和美术史研究既提供了有用的概念，也提出了一个严肃的学术课题。一方面，虽然考古学和美术史这两个学科所考虑的问题和使用的方法不尽相同，但其研究对象首先都是具体的实物，在一定程度上可以说是持续了古代对"器"的思考。在判定和解释考古和历史材料的时候，论者很自然地会参照和使用传统文献中对各种器物的分类和定义。但另一方面，这些传统的分类和说法并不是从来都存在的，也不是对现实的客观记录。它们出现于一定时期和地点，有着自身的历史性和目的性，因此也必须作为历史研究的对象来看待。举一个实际的例子来说，分析西周和春秋墓葬中铜器和陶器的文章常称某些对实用器或礼器的仿制品为"明器"，从而认为这些器物是"貌而不用"，为死者制作的特殊物品。虽然这种结论可能并不错，但是作为科

学研究则不能如此简单、不加分析地达到。主要的一个原因是"明器"这个词并不见于西周和春秋时期的文献和铭文,而是最早出现于战国时期,因此应该是反映了战国时期的一种特殊观念。这种观念是什么？代表了什么人的思想？其背后是不是存在着一个更大的对"器"的分类和解释系统？这个系统产生的原因是什么？它和现代考古、美术史中的分类和解释系统之间有着什么样的关系？

这些问题指出考古和美术史研究中的一个新课题,即在考察具体器物的同时,我们也需要对古代的器物观念进行历史分析。这种研究有着它的独立性：其基础主要是文献材料,其目的则是探索古代文化中"话语"(discourse)系统的形成和发展,因此和思想史、礼制史等领域密切相关。但由于古代的器物观念在两种意义上和实际器物相关,对它的分析与考古和美术史中对实物的研究有着非常密切的关系。首先,古代思想家和礼家所讨论的"器"是当时社会中活生生的东西,既非抽象的原理也非纯然的历史遗迹。他们的观念因此往往是对约定俗成的社会行为的阐释和升华。有时这些社会行为渊源久远,因此这些观念又是他们对中国文化中某种根深蒂固传统的综括说明。再者,虽然作为一种理论,"器"的话语必然含有理想化和概念化的倾向,但是一旦出现,它便会对现实发生作用,甚至被当作礼仪中的"正统"加以崇奉。在这种影响下,考古材料本身可能反映出某种与文献刻意对应的痕迹。本文的目的即是以"明器"为例,探讨中国古代的器物观念与考古材料之间的这些关系。虽然使用都是很熟悉的材料,但是希望能够从一个新的角度重新发掘它们的历史意义。

§

"明器"作为丧葬专用器具的意义至迟在战国中期以前应该已经出现,但是对这种意义的系统阐释则见于战国晚期的《荀子》和战国至汉代写作编纂的《礼记》。荀子在《礼论》这篇文章中举出丧礼中陈列的一系列器具,其中几项是为这种礼仪场合特别制造、徒有其貌而不能在现实生活中使用的器具,包括"不成斲"的木器,"不成物"的陶器,以及"不成内"(即仅有外形)的竹苇器。根据他的说法,在丧礼中陈

放这种器具的目的是为了"饰哀"、"饰终"和"明死生之义"。

在把这个理论作为战国中晚期的文化现象进行讨论以前，我们必须看到荀子所说的这个习俗有着极其深远的现实依据，考古发现甚至提供了史前时代的实例。如论者注意到山东龙山文化中晚期大墓常随葬不同类型的陶器，其中一些与居住遗址所出的实用器相同，但很多则是特殊的礼器，既包括蛋壳陶一类制作极其精美但不适于实用的器物，也包括一些制作粗糙、低温烧制的小型陶器。西朱封墓地M203内外椁之间西南角上的一组器皿可以作为后者的实例。这组泥质黑陶器共25件，放置时互相套叠，烧制火候很低，而且都作微型，发掘者认为"显然是一批非实用的冥器"。[1]

但是这些上古的实物已经对"明器"（或"冥器"）这个笼统的概念提出挑战。如一些学者认为由于蛋壳陶仅见于墓葬，这些精美的礼器可能也是为丧礼或墓葬专门设计制作的。[2] 虽然它们和粗糙的低温陶器判然有别，但其特殊的器形（如高足，平敞口沿）和脆弱的体质也可以说是"貌而不用"这一原理的具体表现（见图6-9a）。如果把粗糙的低温陶器称为明器的话，那么这种"高级"葬器又应该叫什么呢？这种困难在讨论历史时期的丧葬器物时变得更加明显，主要是由于墓葬中非实用器和仿实用器的种类不断增多，艺术风格和技术手段的跨度加大，在各个时期和地区又有着不同的表现。但是通过对这些器物的初步分析，我们也可以发现丧葬器物在造型、装饰和制作中具有若干基本倾向。试以西周末期到战国中期的一些发现为例，大约可以看出以下几种情况[3]：

（1）微型。西周晚期已经出现的小型丧葬器物主要包含铜、陶两种，[4] 在墓中的出现似与死者的身份地位有关。如天马—曲村晋侯墓地晚期墓葬（如M62、M63和M93）和三门峡上村岭虢国墓地中的几个大墓（如M2001、M2006和M2009）都出土了成套的微型铜器。[5] 而虢国墓地中超过一半的小型墓葬则仅有模仿日用陶器的小型低温陶器。[6] 丧葬器物微型化的另一个典型例子是春秋至战国早期秦墓中出土的青铜仿制品。虽然其基本形态始终模仿西周晚期礼器，但体量则逐渐缩小，直至原来器物的三分之一左右。[7] 但值得注意的是并非所有微型器物都一定是为了丧葬制作的。浚县辛村M5，辉县琉璃阁M1，曲村M2010等墓都出有制作精美的小型铜器，由于其在墓中的特殊位置和伴出物，一

图 7-1 山西天马—曲村 M93 出土东周早期丧葬铜器。

些学者提出这种器物应该是一种特殊的生活用具。[8]

（2）拟古。这种丧葬器物并不是对古代礼器的忠实模仿，而常常是对某种"古意"的创造性发挥，因而经常给人稚拙粗略的印象。曲村 M93 出土的一组八件小型铜器包括鼎、簋、尊、爵、觯、盘、方彝等各一件，形制多古拙，特别是爵、尊、觯和方彝模仿当时已不流行的商末周初的酒器而又加以简化（图 7-1）。三门峡虢国墓地几座大墓中出土的铜器也反映出同样倾向。[9] 在这些和其他的发现中，早期礼器类型常常被微型化或变形，以强调与流行礼器或用器的区别。但是其设计样式并不反映严格的仿古规定，而是有着很大的随意性，也常有结合晚期的形制和装饰纹样，形成混合型风格。丧葬用具"拟古"的风尚在战国中晚期依旧流行，比如 4 世纪末的包山楚墓中就备有一套"古式"丧葬铜器。[10]

（3）变形。伴随着微型和拟古的倾向，一些丧葬铜器的器形被故意简化和蜕变，甚至改变整体机制。如曲村和其他地方出土的丧葬铜器有

时器、盖铸成一体，无法打开。有时则在体内留有陶范。[11] 同样现象也见于东周秦墓中的丧葬铜器，有的器皿甚至连底也没有，明显无法实际使用。

（4）粗制。墓葬中的一些铜器虽然不作微型，但制作粗糙。这种情况在西周中期就已出现，如河北元氏的一座穆王时期的墓葬中出土的甗、盉、盘等器制作粗糙，铸痕明显，和同墓中出土的带铭礼器判然有别。[12] 降至战国，包山 2 号墓中共出土 59 件礼器。据发掘者观察，其中"多数器物是专为下葬用的明器，少数为实用器。明器表面的制造痕迹略加处理或不予处理，器表不光洁和气孔较多，器底气孔和空气洞不予补铸，器口或圈足内多残留铸沙"。[13] 一些学者注意到春秋和战国早期大墓中的所谓"实用"礼器和乐器实际上也常常制作草率。如晋侯墓地出土的礼器虽然器形很大，但其质地与铸造精美的庙堂之器有着明显区别。[14] 曾侯乙墓中出土的很多铜器虽然器形和装饰极为复杂且底部有烟炱痕迹，但是往往留有铸造和焊接的痕迹。这些礼器是否为丧礼专门制作是一个需要研究的问题。

除了铜器以外，其他材质的丧葬器物，如陶、木、漆器，也常常制作草率，装饰简略。一个例子是包山 2 号墓出土的"大兆"礼中所用的 25 件木器，其中只有一件是比较考究的实用器，"其余诸器均制作粗糙，不髹漆，是为明器"。[15]

（5）素面。许多丧葬铜器朴素无纹，应该反映了一种特殊的对形式的考虑。比如曲村晋侯墓地 M93 出土两件铜盘，属于实用礼器组的一件在器身和圈足上装饰有窃曲纹，属于丧葬器组的一件则没有任何表面装饰（图 7-1）。第二组里的其他各器也都没有或很少装饰，与前组形成明显对比。有些丧葬铜器虽然不是完全没有装饰，但其风格和繁简程度则与当时的实用铜器判然有别。如论者注意到虽然上马晋国墓地与侯马铸铜遗址非常接近，但是出土的铜器不但器形单薄、制作草率，而且上面的纹饰常作阴纹，与同期侯马陶范所显示的精美浮雕花纹判然有别，应该是反映了纹饰和器物丧葬功能的关系。[16]

（6）仿铜。考古发现的仿铜丧葬器物主要是陶器，但是也包括一些漆、木、铅器（图 7-2）。由于漆木器难于保存，原来随葬的数量应该远远超过实际发现。仿铜陶礼器虽然在西周时期已经存在，但是到春秋中

图 7-2 湖北当阳赵巷 M4 出土东周中期仿铜漆簋和漆壶。

a　　　　　　　　　　　　　　　　　　　　　b

期以后则变得相当普及，器形常模拟西周晚期礼器。大墓中出土的这类器物多形态复杂，饰以精致的彩画，与中小型墓葬中的简陋仿制品截然不同。以燕下都九女墩 16 号墓为例，这座可能属于燕国王室的墓葬具有高大封土，墓室北部平台上陈放了 135 件具有精美彩画纹样的仿铜陶器 (图 7-3)。[17] 燕下都辛庄头 30 号墓也出土了大量同类器物，器形有鼎、簋、豆、壶、盘、匜、鉴、仓、盆、编镈、纽钟、甬钟、句鑃、编磬等，众多的陶乐器有力地说明了这些器物的不可用性。

(7) 重套。大墓中常有相互对应的成套丧葬器物与实用礼器，两套之间在材质、大小、形状、花纹、制作等各方面的异同应当具有特殊的礼仪意义。上文所举的不少例子都属于这种"重套"现象。比如曲村晋侯墓地中的 M62、M93 等墓各有一套礼器和一套小型仿古铜器。包山 2 号墓出土的 19 件青铜鼎中，一套"古式"鼎和一套"今式"鼎相对应。[18] 另一些墓葬中的"重套"则以仿铜陶器与铜礼器构成，如战国中期的望山 1、2 号墓就属于这种情况。[19] 值得注意的是不管两套器物均为铜质或一铜一陶，它们总是既相互呼应而又不完全重合。这也意味着有些器形可能具有特殊的丧葬含义。以望山 1 号墓为例，该墓共出土 14 件陶鼎和 9 件铜鼎。铜鼎分 2 型，在陶鼎中都有对应物。但是为墓葬专门制作的这套陶器还具有铜鼎中不见的类型，特别是体形特大的一件素面鼎和通体装饰蟠螭纹的一件升鼎。[20]

虽然远非详细的分析，这个简要的综述大约可以反映战国中晚期以

图 7-3 河北燕下都九女墩 M16 出土东周中期仿铜彩画陶器。

前制作丧葬器物的一些基本倾向。换言之，当战国中晚期的礼家和思想家提出"明器"这个概念并加以阐释的时候，这也就是他们的历史背景和思考基础。

<div style="text-align:center">§</div>

"明器"一词首见于《左传》，但在该书中并不指丧葬器物，而是指周王分封诸侯时赏赐的宗庙重器。[21]《仪礼·既夕礼》中始以明器指示丧礼所陈器物，在"陈明器于乘车之西"这句话以后，描述了葬日在祖庙举行的大遣奠仪式中陈放的一组器物。[22] 其中包括苇草编的苞，菅草编的盛放黍、稷、麦的筲，盛放醓、醢和姜葱末的陶瓮，装醴和酒的陶甒，以及死者生前用过的器物，包括兵器、农具和盘、匜等器皿。文中特别注明这组器物不应包括祭祖的礼器，但是可以包括死者生前待客时用的乐器（燕乐器）、服役时用的铠甲等军器（役器）和闲暇时用的杖、扇、斗笠等随身用具（燕器）。这组物品（也可能还包括其他器物）

明器的理论和实践：战国时期礼仪美术中的观念化倾向 | **199**

在下葬前将再次陈列于墓道东西两边，随后一一放入墓穴。

分析一下这个记载，我们发现《仪礼》中的明器概念具有以下四个值得注意的特点：

（一）明器与祭器严格分开。

（二）明器中的几种容器均非铜器，而是以芦苇、菅草和陶土制造。

（三）明器并不专指为葬礼制造的器物，而且包括了死者生前的燕乐器、役器和燕器。

（四）记载的重点不在于器皿形态及其象征性，而在于它们盛放的食物和饮料。

把这些特点和《荀子》以及《礼记》中有关明器的文字加以比较，可以明显看出后者的两个重要的发展，一是从明器作为容器的实际功能转移到这些器物本身的象征意义，二是对明器进行哲理和道德的解释，结合其他类别的礼仪用具综合讨论，逐渐形成了一套对丧葬用具的系统阐释。

荀子对明器的重新定义是他的丧礼学说的一个重要部分。[23]在他看来，丧礼的本质在于"以生者饰死者"，以表示生者对死者始终如一的态度。这个道理贯穿于丧礼的所有细节，从对死者沐浴更衣到为他（她）饭唅设祭，从建造"象宫室"的墓穴棺椁到准备随葬器物，无一不是为了表达"象其生以送其死"的中心思想。和《仪礼》一致，荀子所记载的"荐器"只包括明器和生器而不含祭器。但与《仪礼》不同的是，他把明器和生器这两个词相提并论，作为两个相辅相成的概念使用。[24]因此明器在这个新的解释系统里不再包括生器，而是指为丧礼所特殊制造的器物，即他所说的"木器不成斲，陶器不成物，薄器不成内"。生器所指的仍是死者生前的衣饰、乐器和起居用具，但荀子特别强调它们的陈放方式必须显示出"明不用"的含义："冠有鍪而毋縰，瓮庑虚而不实，……有簟席而无床笫，笙竽具而不和，琴瑟张而不均，舆藏而马反，告不用也。"综合起来看，荀子的侧重点不再是丧葬器物的具体用途，而是它们"不可用"的意义。这种意义必须通过视觉形象表达出来，因此不管是"不成物"的陶器还是"无床笫"的簟席，明器和生器都是"不完整"的只有形式而无实际功能的器物，用荀子自己的话来说，就是"略而不尽，貌而不功"。在这段文字的结尾处，荀

子进而攻击了墨家的薄葬主张和"杀生送死"的殉葬方式。其结论是："大象其生以送其死，使死生终始莫不称宜而好善，是礼义之法式也，儒者是矣。"

我们因此可以理解明器对儒家礼制学说的重要意义：这个概念一方面支持儒家的仁义观念，另一方面也为具体的丧葬礼仪提供了一个基本手段。荀子所强调的可以说是明器的象征含义：通过使用这种象征物，儒家的丧礼得以用"比喻"的方式传达生者对死者的感情，因此可以避免同是强调物质性的薄葬和杀殉这两个极端。《礼记》对明器的象征意义进一步加以发挥。由于篇幅所限，本文不可能对《荀子》与《礼记》的关系进行详细论证。需要指出的是二者对明器的讨论明显属于一个体系。但比较《荀子》而言，《礼记》中的有关记载要详尽的多，观念化的倾向也更为强烈，并且往往通过孔子或孔门弟子之口说出一些关键的道理。如：

> 孔子曰："之死而致死之，不仁而不可为也；之死而致生之，不知而不可为也。是故竹不成用，瓦不成味，木不成斲，琴瑟张而不平，竽笙备而不和，有钟磬而无簨虡。其曰明器，神明之也。"（《檀弓上》）

> 孔子谓："为明器者，知丧道矣，备物而不可用也。哀哉！死者而用生者之器也。不殆于用殉乎哉？其曰明器，神明之也。涂车刍灵，自古有之，明器之道也。"（《檀弓下》）

> 仲宪言于曾子曰："夏后氏用明器，示民无知也；殷人用祭器，示民有知也；周人兼用之，示民疑也。"曾子曰："其不然乎！其不然乎！夫明器，鬼器也；祭器，人器也。夫古之人，胡为而死其亲乎？"（《檀弓上》）

这最后一段对话引入两个新的观念，一是解释明器的历史框架，二是"明器—祭器"与"鬼器—人器"的对应。实际上，正是通过这两个渠道，明器成为一个更为广泛的"器"的话语中的关键成分。先看第一

点,《礼记·檀弓》中屡屡引证古史,几乎是在解说当代丧礼的同时构造一部中国古代的礼仪史:

> 有虞氏瓦棺,夏后氏堲周,殷人棺椁,周人墙置翣。周人以殷人之棺椁葬长殇,以夏后氏之堲周葬中殇下殇,以有虞氏之瓦棺葬无服之殇。

> 夏后氏尚黑,大事敛用昏,戎事乘骊,牲用玄。殷人尚白,大事敛用日中,戎事乘翰,牲用白。周人尚赤,大事敛用日出,戎事乘骝,牲用骍。

> 夏后氏殡于东阶之上,则犹在阼也。殷人殡于两楹之间,则与宾主夹之也。周人殡于西阶之上,则犹宾之也。

> 周人弁而葬,殷人冔而葬……殷既封而吊,周反哭而吊……殷练而祔,周卒哭而祔……殷朝而殡于祖,周朝而遂葬。

这些不同的习俗为儒家确定礼仪标准提供了历史根据。如孔子采纳周人之礼"反哭而吊",但又同意殷商之礼"练而祔"。孔子死后公西赤为其操办丧事时,这位孔门弟子使用了周代的方式装饰灵柩,商代的方式陈设旌旗,夏代的方式设置魂幡。当原宪和曾子谈论明器的时候,他也是试图从类似的历史系统中寻找证据。曾子并不反对这个系统,但是不同意原宪对三代送死之器不同的解释。

《礼记》中所说的前代丧礼并非全然虚构,有不少可以在考古发现中找到对应。如"拟古"的倾向、有关"素器"的记载等等,都可以和上文所举的考古实例相印证。[25] 但是如此界限分明的历史框架则应该是战国中晚期以降儒家礼仪专家们的创造。我们可以推测当他们试图对葬礼(以及其他礼仪)作系统整理和说明的时候,他们把所知的不同丧葬习俗折射为迭代发生的历史进化。实际上,如果我们把原宪的话这样理解就可以发现它的现实根据:如上文所说,考古发现的周代墓葬确实有只随葬明器或礼器,或二者兼备的实例。

关于原宪所说周人在丧葬中兼用明器和祭器的制度，郑玄在对该条文字的注释中作了一个补充说明："然周惟大夫以上兼用耳，士惟用鬼器，不用人器也。"以往的讨论有时把人器等同于生器，这是一个误解。[26] 人器是祭祀祖先的礼器，生器则是日常生活用品，这个区分在《仪礼》中已经很清楚。郑玄的话说得明白一点就是：士的丧礼只用鬼器（明器）和生器（这和《士丧礼》一致），大夫以上的丧礼则可以包括鬼器（明器）、生器和祭器（人器）三种。由于此说不见于《荀子》，可能代表了战国至汉代礼家对丧礼作更严格规划的企图。值得注意的是，这种企图似乎在战国晚期高级墓葬中有明确体现，一个突出的例子就是河北平山中山王䁂墓。[27]

这座 4 世纪末期的大墓以其丰富精美的器物而闻名于世。但是仔细观察一下，这些器物实际上属于三大类别，分别埋藏于墓中不同地点。第一大类是青铜礼乐器，包括铜鼎 10 件，壶 7 件，豆、簠、鬲各 4 件，纽钟一套 14 件，均出于西库。其中两件刻有长铭的铜器是王䁂在世时铸造的重要礼器。《中山王䁂升鼎》铭文 77 行 469 字，为目前发现战国铜器铭文字数最多者，在铭文中王䁂告诫嗣子记取历史教训，不要忘记敌国时刻威胁本国安全的政治现实（图 7-4）。同时所铸的《中山王䁂方壶》铭文长 450 字，其中有"□（铸）为彝壶，节于□（口）□（齐），可法可尚，□（以）乡（飨）上帝，□（以）祀先王"。可知此壶及同出器物是用于祭祀的宗庙礼器。

该墓出土的第二大类器物是生活用具，均出于位于墓室另一侧的东库。除了南部成排放置的铜壶、鸟柱盆、筒形器等青铜用器以外，这个库房中最值得注意的是一整套厅堂中的陈设，包括一件以错金银虎噬鹿、犀牛为插座的漆屏风（图 7-5）、屏风两端放置的错金银神兽、屏风北端放置的错金银龙凤铜方案、方案东北处的方形小帐、库北部的一对双翼铜神兽及西北角的树形十五连盏铜灯。所有这些器物都是鬼斧神工之作，代表了战国晚期最高的艺术成就。它们令人目眩的色彩、生动的形象以及取自域外的风格和母题，与西库中的肃穆的青铜礼器形成极为突出的对照。

和青铜礼器同出于西库的又有一套压划纹磨光黑陶器，包括鼎（图 7-6）、甗、釜、盘、匜、豆、碗、圆壶、球腹壶、鸭形尊、筒形器、

图 7-4 河北平山中山王𰯼墓出土东周晚期中山王𰯼鼎。

图 7-5 河北平山中山王𰯼墓出土东周晚期错金银虎噬鹿屏风座。

鸟柱盘等器形。这些器物虽然构思巧妙、造型雅致，但实际上都是火候较低，质地松软的丧葬专用器。鸭形尊的流作曲折的鸭颈形，根本无法在现实生活中使用。值得注意的是这组器物中的有些器形，如鼎、鸟柱盘等，和同墓所出的青铜器相呼应（比较图 7-6 和图 7-4）；而其他一些器形

204 | 时空中的美术

则不见于青铜器。

因此，这个墓中的随葬器物似乎是忠实地体现了大夫以上丧礼包括明器、祭器和生器三种器物的规定。这种安排肯定是有意的，有制可循的：这个大墓的6个陪葬墓虽然出土了相当数量的黑陶明器，但却基本没有青铜祭器，因此合乎大夫以下"惟用鬼器，不用人器"的记载。[28] 发掘者在考古报告中还提醒我们注意王䰉

图7-6 河北平山中山王䰉墓出土东周晚期压划纹黑陶鼎。

墓中的色彩似乎反映了特殊的礼仪考虑，如墓室涂成白色，许多青铜礼器表面涂朱，而明器又为纯黑色。他们因此提出这种设计有可能是根据《礼记·檀弓》中"夏后氏尚黑"，"殷人尚白"，"周人尚赤"的说法。[29] 有意思的是，《檀弓》也提供了丧礼综合古法的例子，除了公西赤以三代礼仪为孔子办丧事以外，另一个记载是周人以虞、夏和商代的习俗设计和制造棺椁。[30] 联系到王䰉墓中礼器的复古倾向和铭文中反映的儒家思想，以及史籍中有关中山国"专行仁义，贵儒学"的记载，[31] 对王䰉的丧礼和随葬器物做规划时完全有可能采用当时儒家的礼制规定。

§

总的说来，战国时期"器"的理论是儒家在"器以藏礼"这一原理上发展出来的一种关于器物象征性的学说。[32] 其他学派不是反对礼仪就是否定对器的执着，如墨家主张节葬，道家的社会理想是"小国寡民，使有什伯之器而不用"。[33] 因此也不可能发展出有关器的话语。而儒家学者本身就是现实生活中实行礼仪的专家，他们对器的重视既和他们的职业有关，也符合他们对社会和人伦的关注。到了战国中晚期以后，儒家对器的论述已与不同学派结合而深入到各个层面。在哲理、抽象的层次上，《系辞》推论道、器、象的关系，可能与孔门易学有关。

在五行家的《月令》中，不同类型的器指示出宇宙的构造和五行、四时的循环往返。[34]《礼记》中《檀弓》、《曲礼》、《郊特牲》、《礼器》等章则包含了礼家对器的解释，其中不但把明器作为一个新出现的重要概念加以说明，而且对传统礼制文化中宗庙祭器和日常用器（或称"养器"）的区别反复强调，加以系统化：

> 君子将营宫室。宗庙为先，厩库为次，居室为后。凡家造，祭器为先，牺赋为次，养器为后。无田禄者不设祭器；有田禄者，先为祭服。君子虽贫，不鬻祭器；虽寒，不衣祭服；为宫室，不斩于丘木。（《礼记·曲礼上》）

> 先王之荐，可食也，而不可嗜也。卷冕路车，可陈也，而不可好也。武壮，而不可乐也。宗庙之威，而不可安也。宗庙之器，可用也，而不可便其利也。所以交于神明者，不可以同于所安乐之义也。（《礼记·郊特牲》）

我们不难看到在这个关于器的话语系统中，祭器和明器的定义共同遵循着"不可用"的基本逻辑。众所周知的是，中国宗教在这个时期里的一个关键变化是传统宗庙位置的急速下降，和丧礼及墓地重要性的迅速提高。[35] 考虑到这个背景，这个话语中对祭器和明器的双重强调既表达了儒家制礼者对周代的眷恋，也包含了他们对新兴潮流的回应。

[1] 山东省文物考古研究所：《林朐县西朱封龙山文化重椁墓的清理》，《海岱考古》，山东大学出版社，1989。参见于海广：《山东龙山文化大型墓葬分析》，《考古》2000年1期。

[2] Anne Underhill, *Craft Production and Social Change in Northern China*, New York: Kluwer Academic/Plenum Publishers, 2002, p. 158.

[3] 讨论这个时期明器的文章包括：蔡永华：《随葬明器管窥》，《考古与文物》1986年2期；Lothar von Falkenhausen（罗泰）和笔者在《剑桥古代中国史》中的章节：Lothar von Falkenhausen, "The Waning of the Bronze Age: Material Culture and Social Developments, 770-

481 B.C.," Michael Loewe and Edward L. Shaughnessy ed., *The Cambridge History of Ancient China: From the Origins of Civilization to 221 B.C.* Cambridge: Cambridge University Press, 1999, pp.470-544；Wu Hung, "The Art and Architecture of the Warring States Period," 同上书，pp.727-744；以及 Joy Beckman（贝君仪）的博士论文，"Layers of Being: Bodies, Objects and Spaces in Warring States Burials," University of Chicago, 2006.

【4】 实例见中国科学院考古研究所：《沣西发掘报告》，北京：文物出版社，1962，图版 73。

【5】 陕西省考古研究所，北京大学考古系：《天马—曲村遗址北赵晋侯墓地第四次发掘》，《文物》1994 年 8 期；《天马—曲村遗址北赵晋侯墓地第五次发掘》，《文物》1995 年 7 期；河南省文物考古研究所，三门峡市文物工作队：《三门峡虢国墓》，北京：文物出版社，1999。

【6】 《上村岭虢国墓地》，北京：科学出版社，1959。

【7】 参见注 3 中罗泰文，页 489。罗泰在该文中对春秋墓葬出土的明器作了比较详细的描述。

【8】 陈耘：《三门峡虢季夫人墓出土青铜罐》，《典藏古美术》2006 年 2 期，页 84—88。

【9】 《天马—曲村遗址北赵晋侯墓地第五次发掘》，《文物》1995 年 7 期，页 25—26，图 43—47。讨论见 Jessica Rawson（罗森），"Western Zhou Archaeology," Michael Loewe and Edward L. Shaughnessy, *The Cambridge History of Ancient China*, pp.440-441.《三门峡虢国墓》，图版 19—20 (M-2001)，95—99 (M2012)。

【10】 王红星，胡雅丽：《由包山二号楚墓看楚系高级贵族墓的用鼎制度——兼论周代鼎制的发展》，湖北省荆沙铁路考古队：《包山楚墓》，2 卷，北京：文物出版社，1991，上册，页 96。

【11】 除了曲村出土的这类器物以外，洛阳白马寺墓葬中出土的一件铜壶口是实的，不能实用。见《全国基本建设工程中出土文物展览图录》，图 146。

【12】 河北省文物管理处：《河北元氏县西张村的西周遗址和墓葬》，《考古》1979 年 1 期。此外，《文博》1987 年 4 期载扶风强家村出土类似西周铜器。这两条材料为李峰提供，特此致谢。

【13】 《包山楚墓》，上册，页 96。

【14】 同注 3，页 489。

【15】 王红星：《包山二号楚墓漆器群研究》，《包山楚墓》，上册，页 488。

【16】 同注 3，页 485。

【17】 《考古学报》1965 年 2 期。

【18】 同注 10。

【19】 湖北省文物考古研究所：《江陵望山沙冢楚墓》，北京：文物出版社，1996。

【20】 同注 19。

【21】 《左传·昭公十五年》。原文为："诸侯之封也，皆受明器于王室，以镇抚其社稷。"甚疑"明"应为"命"，这段话因此可以读成："诸侯之封也，皆受命，器于王室，以镇抚其社稷。"

【22】 《仪礼·既夕礼》。

【23】 《荀子·礼论》。

【24】 如他说："故生器文而不功，明器貌而不用。"

【25】 参见陈公柔对《仪礼》中记载与考古发现的对照考察，《士丧礼、既夕礼中所记载的丧葬制度》，《考古学报》1956 年 4 期。

【26】 如陈公柔认为："祭器、人器、生器意义相同，皆与明器、鬼器相对而言；前者是实用器，后者则专为随葬而准备的。"同注 25。

【27】　河北省文物研究所：《䜇墓——战国中山国国王之墓》，北京：文物出版社，1995。

【28】　1号陪葬墓出土17件磨光黑陶明器，无铜礼器。2号陪葬墓出土1件铜鼎，30件陶器；3号陪葬墓发觉前被破坏，残留6件黑陶明器。4号和5号陪葬墓均有39件黑陶明器，无铜器。6号陪葬墓级别更低。同注27，页445—499。

【29】　同注27，页505。

【30】　《礼记·檀弓上》："周人以殷人之棺椁葬长殇，以夏后氏之堲周葬中殇下殇，以有虞氏之瓦棺葬无服之殇。"

【31】　《太平寰宇记》卷62引《战国策》。见何晋：《战国策佚文考辨》，《文献》1999年1期（总第79期），页108—135。

【32】　《左传·成公二年》孔子语。关于有关这一原理和中国古代礼仪美术的关系的讨论，参阅拙著《中国古代美术和建筑中的纪念碑性》(Wu Hung, *Monumentality in Early Chinese Art and Architecture*. Stanford: Stanford University Press, 1995, pp.18-24)。

【33】　《道德经》第80章。

【34】　根据《礼记：月令》，与春天和东方对应的器"疏以达"；与夏天和南方对应的器"高以粗"；与中央对应的器"圜以闳"；与秋天和西方对应的器"廉以深"；与冬天和北方对应的器"闳以奄"。

【35】　参阅拙著《从"庙"至"墓"》，载于俞伟超：《庆祝苏秉琦考古五十五年论文集》，北京：文物出版社，1989。重刊于巫鸿《礼仪中的美术：巫鸿中国古代美术史文编》，北京：三联书店，2005。

神话传说所反映的
三种典型中国艺术传统

(2003)

　　此篇短文带有一种实验性：我将把神话传说用作艺术史文本，探讨它们在探讨有关艺术传统的概念中作为"模式"的作用。我将讨论三种类型的材料。第一种所关注的是某些神秘、自为的器物和图像，其所象征的常常是历史的法则、上天的命令以及宗教和政治的权威。处于第二种类型中心的是某种"造物神祇"（fashioning deity）和"技艺神工"（divine artisan）。第三类材料反映的是将艺术与自我表达及私密感知相联系的企图，进而印证个人化审美及艺术鉴赏的出现。虽然这些神话传说的原型产生于不同时间和地点，但是它们在历史过程中反复出现并不断被加工和改造。它们所反映的因此不是某个特定时空中的历史现象，而是一些非常根本的，关于中国艺术的功能、生产和作者的"原型性"（archetypal）观念。

<div align="center">§</div>

　　我首先要谈的是有关"神物"和"瑞像"的传说，最早的一种是夏禹铸神鼎的故事。这个传说的最早完整版本出自《左传》，记载的是春秋时期周王手下的大臣王孙满于宣公三年（公元前606）与楚庄王的对话：

　　　　楚子问鼎之大小轻重焉。对曰："在德不在鼎。昔夏之方有德

也，远方图物，贡金九牧，铸鼎象物，百物而为之备，使民知神、奸。故民入川泽山林，不逢不若。螭魅罔两，莫能逢之，用能协于上下以承天休。桀有昏德，鼎迁于商，载祀六百。商纣暴虐，鼎迁于周。德之休明，虽小，重也。其建回昏乱，虽大，轻也。天祚明德，有所底止。成王定鼎于郏鄏，卜世三十，卜年七百，天所命也。周德虽衰，天命未改，鼎之轻重，未可问也。"[1]

王孙满的这番雄辩中的最重要的几句是：由于这个（或这套）鼎是夏禹用各方朝贡之铜铸成的，因此具有让世人辨识"神、奸"的能力，也因此可以使得整个社会稳定，得到上天的保佑。但是到了夏代末年，该朝代的最后一个国君桀丧失了道德权威。神鼎就移到了商代的首都，在那里一下子待了六百年。到了残忍暴虐的商纣王时，神鼎再一次搬家，这次去的是周代的首都。周成王在郏鄏这个地方"定鼎"，占卜询问神灵多少年后神鼎将再一次迁移，得到的答案是三十代。因此王孙满告诉前来"问鼎"的楚庄王：神鼎离开周朝（即周代覆亡）的时间还没有到呢，你还是听从上天的意旨吧！

很显然，这个传说中的神鼎是中国古代政治权力的至高无上的象征：其铸造是为了纪念历史上第一个朝代——夏朝——之建立，其迁移标志着三代时期的改朝换代。但最有意思的是：人们相信此鼎作为"神器"能够自己移动。如果这一点在《左传》中还不是绝对明确的话，那在《墨子·耕柱》中就毫无疑问了。《耕柱篇》说：

> 昔者夏后开使蜚廉折金于山川，而陶铸之于昆吾；是使翁难雉乙卜于白若之龟，曰："鼎成三足而方，不炊而自烹，不举而自臧，不迁而自行。以祭于昆吾之虚，上乡！"乙又言兆之由曰："飨矣！逢逢白云，一南一北，一西一东，九鼎既成，迁于三国。"夏后氏失之，殷人受之。殷人失之，周人受之。[2]

神鼎的这种"运动性"（animated quality）在汉代得到进一步发展：汉人认为这些神秘的器物不但能够"不炊而自烹，不举而自臧，不迁而自行"，而且竟然具有意识。东汉武梁祠（151 年造）祥瑞图石

刻的一则榜题"神鼎：不炊自熟，五味自生"(图8-1)，很可能是当时流行的《瑞图》中的一段更长文字的节录。这种书籍在汉代以后的文献中保存了下来，如《宋书·祥瑞志》和孙柔之《瑞应图》。二书都强调神鼎的一项特异功能是"能知吉凶"。《瑞应图》中的有关文字为：

图8-1 东汉武梁祠祥瑞图石刻中的神鼎。

> 神鼎者，质文精也，知吉凶存亡，能轻能重，能息能行，不灼而沸，不汲自盈，中生五味。昔黄帝作鼎象太一，禹治水收天下美铜以为九鼎象九州。王者兴则出，衰则去。[3]

这些文字相当重要，因为它们所代表的模式进而被用来描述其他类型的"神器"。这些神器包括了中国的第一尊佛像。据说，1世纪时期的汉明帝夜梦金人飞入殿庭。第二天他询问群臣这是何方神圣，通人傅议回答说，这应该就是天竺国"飞行虚空、身有日光"的佛。[4] 他的说法在《后汉记》、《牟子理惑论》等书中有着更详细的表达，如《牟子理惑论》中说：

> 佛者，谥号也。犹名三皇神、五帝圣也。佛乃道德之元祖，神明之宗绪。佛之言觉也。恍惚变化，分身散体，或存或亡，能小能大，能圆能方，能老能少，能隐能彰，蹈火不烧，履刃不伤。在污不辱，不祸无殃。欲行则飞，坐则扬光，故号为佛也。[5]

这里有两点值得注意，一是其用语和形容"神鼎"的用词十分相似，明显是从前者发展出来的"套话"。二是明帝所梦见的神人身为金色，项后有头光，明明是一尊金质佛像(图8-2)。这一金人形象，或者更准确地说是个"偶像之幻影"，实为中国宗教艺术中"瑞像"传统之肇

图 8-2 北魏鎏金佛像。

始。此类"瑞像"中的一大部分,正如明帝所梦的金人一般,来自印度;其他的则源于中国本土。著名的番和瑞像即为中国本土产生的这种"活的偶像"(living icon)中的重要案例。6 至 10 世纪的文献和绘画多将这个瑞像与北朝至唐代的政治史相连。《续高僧传》中的《魏文成沙门释慧达传》中说:

> 而后八十七年,至正光初,忽大风雨,雷震山裂,挺出石像。举身丈八,形相端严,惟无有首。登即选石命工雕镌别头。安讫还落,因遂任之。魏道陵迟,其言验矣。逮周元年(676),治凉州城东七里涧,忽有光现,彻照幽显,观者异之,乃像首也。便奉至山岩安之,宛然符会。仪容雕残四十余年,身首异所二百余里,相好还备,太平斯在。保定元年(561),置为瑞像寺焉。乃有灯光流照钟声飞响,相续不断,莫测其由。建德(572—577)初年,像首频落,大冢宰及齐王,躬往看之,乃令安处,夜落如故。乃经数十,更以余物为头,终坠于地。后周灭佛法,仅得四年,邻国殄丧,识者察之,方知先鉴。虽遭废除,像犹特立。开皇之始,经像大弘,庄饰尊仪,更崇寺宇。大业五年(609)炀帝躬往礼敬厚施,重增荣丽,因改旧额为感通寺焉。故令模写传形量不可测,约指丈八临度终异。【6】

根据这个记载,北魏正光初年(520)时,这个佛像自己从甘肃番和县的一座山崖上挺身而出。它身长丈八、形相端严,但是却没有头。尽管地方上的人曾多次雕镌佛头安于像上,每次总是"安讫还落"。文献所给的原因是当时"魏道陵迟"——无头的佛像标志着北魏将不具备

图 8-3 敦煌 72 窟晚唐至五代壁画中的番和瑞像。

统一中国的能力和天命。这个情况在北周开国时似乎有所改变，因此佛像的首级就突然地出现了而且大放光彩，更为神异的是，像首与像身居然"安然符会"。但当北周朝政渐趋混乱，自建德初年（572）开始，佛像的头就开始"频落"（图8-3）。后人意识到这实际是北周灭佛法所致之凶兆。此后四年，北周果然灭国。最后，到了隋、唐统一中国以后，番和瑞像终于得以完整和安定。两朝的帝王对这个本土瑞像"礼敬厚施、重增荣丽"，并施令在全国内"模写传形"。

　　检查古代文献，许多器物与图像具有类似的政治预示性（近日为纪念香港回归而在北京圆明园安置的"回归鼎"可说是这个传统的最新例证）。诸如此类的器物无一例外地担负了政治史中的象征作用，它们所强调的是礼制和宗教艺术与政权和神权之间的关系，我们对其创造者及创造过程则一无所知。这种缺失把我们引向第二组神话材料：与神鼎和瑞像的故事不同，这组材料以创造者和艺术家为故事中心，描述了与大众性的手工艺及建筑业相关的一种特别的创造力。

神话传说所反映的三种典型中国艺术传统 | **213**

§

普明（Michael Puett）讨论了东周文献中的一些发明了陶器、木作、建筑等文明现象的"造物神祇"。[7] 我在这里对这些文献不再重复，但希望聚焦于中国文学中的造人神话。一个原因是对艺术史家来说这一神话尤其值得注意，因为它提到了有关艺术创造的一种特别目的和手段。这个神话的中心人物是女娲；东汉应邵在《风俗通义》中记载了有关她的一个民间神话故事：

> 俗说天地开辟，未有人民，女娲抟黄土作人，剧务，力不暇供，乃引绳于絙泥中，举以为人。故富贵者黄土人也，贫贱凡庸者絙人也。[8]

用现代话说，就是在天地开辟的时候还不存在人类，是女娲用黄土捏成了一个个人形。她的目的显然是要一次性地创造一个整个的人类社会，因此当感到这种制作方法过于费时耗力，她就用一条绳子蘸上泥浆，甩成人形。后人以这两种不同的材料和制作方法解释社会阶层的存在：富人和有权势的人就是黄土造的人，而贫贱者和一般百姓则是泥浆甩出来的人。

无可置疑，这个神话所使用的形象来源于艺术制作：女娲造人的方式明显取自陶工塑造土俑。并非巧合的是，正是在此神话产生的汉代，大量的俑被制作出来，用以营造墓葬中的虚构性宇宙。汉俑使用了

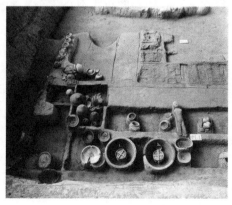

图 8-4 汉景帝阳陵出土裸体着衣俑。

图 8-5 汉景帝陵陶俑出土现场。

图 8-6 制作阳陵着衣俑想象图。

图 8-7 吴道子风格盛唐敦煌壁画。

图 8-8 河北曲阳北岳庙中题名吴道子画的鬼伯像。

不同的材质和技法，除了土、木、石、铅等材料以外，有些俑甚至显示出工匠对人类身体的前所未有的兴趣。著名的汉景帝阳陵出土的裸体人俑（图8-4）原来是穿着衣服的。但如果这些俑最后必须着装的话，那么为什么要花这么大的力气精心塑造其身体呢？为什么它们要被一一穿上衣服，并放入在一个个模拟现实生活环境的建筑空间（图8-5、8-6）？答案只能是：这样做的目的并不仅仅是要表现人的外在形状，而是要模拟造人的过程，正如女娲造人神话所显示的那样。因而，这个神话对艺术史的重要性，在于它展现了一种独特的感知艺术、描述艺术的方式：器物和图像不再被置于政治史的框架中被理解，叙述的重心转移到艺术的创造性，以及"造物神祇"或"技艺神工"在这种创造中所扮演的角色上。

与"造物神祇"不同，"技艺神工"本是凡人，但是由于他们的神妙技能而被后世尊崇为行业神。这种人物中最著名的两个是鲁班和吴道子。直至现代，二者仍被木工和画工当作神祇崇拜。我称吴道子为"艺匠"（craftsman），是因为他的许多作品都是公共场所中的宗教画——朱景玄即称吴道子于"寺观之中，图画墙壁，凡三百余间"（图8-7）。[9] 称他为"艺匠"的另一个原因是在创造寺观壁画时，他的身份很像是一个"画行"的师傅，画出稿子以后由学徒相助敷色和装饰。而且，与唐代著名文人或贵胄画家如王维、李思训等不同，吴道子的盛名在一般老百姓中间口口相传，所传的故事着重于其近乎神异的技法，令人瞠目结舌的"表演"，以及这些图像对观众所产生的威慑力量（图8-8）。[10] 朱景

玄在《唐朝名画录》中记载的一则根据自己实地访查的故事就是最好的证明：

> 景玄元和初应举，住龙兴寺，犹有尹老者年八十余，尝云："吴生画兴善寺中门内神圆光时，长安市肆老幼士庶竞至，观者如堵。其圆光立笔挥扫，势若风旋，人皆谓之神助。"又尝闻景云寺老僧传云："吴生画此寺地狱变相时，京都屠沽渔罟之辈，见之而惧罪改业者，往往有之，率皆修善。"所画并为后代之人规式也。[11]

这些故事广为流传，无需多述。这里我想强调的是，它们所蕴含的是艺术及艺术史中一种特别的观念，与女娲造人传说中所体现出的观念息息相通。

§

现在我们来看第三组神话传说。在我看来，这组传说代表着一种个人化的文人美学思想及鉴赏观念的出现。这些故事的中心人物不再具有鲁班、吴道子那样的半神性；相反，他们多是些"非英雄"（anti-hero）式的人物，在社会中常是怀才不遇或因自己的特殊才能而遭受苦难，唯有在少数"知音"身上他们才能得到慰藉（图8-9）。晚期中国历史中此类人物甚多，尤其在改朝换代之际的遗民中间更常见到。这类人物中的最早例子，可能是韩非子于东周末年所描述的楚国玉器专家和氏：

> 楚人和氏得玉璞楚山中，奉而献之厉王。厉王使玉人相之，玉人曰："石也。"王以和为诳，而刖其左足。及厉王薨，武王即位。和又奉其璞而献之武王。武王使玉人相之，又曰："石也。"王又以和为诳，而刖其右足。武王薨，文王即位。和乃抱其璞而哭于楚山之下，三日三夜，泪尽而继之以血。王闻之，使人问其故，曰："天下之刖者多矣，子奚哭之悲也？"和曰："吾非悲刖也，悲夫宝玉而题之以石，贞士而名之以诳，此吾所以悲也。"[12]

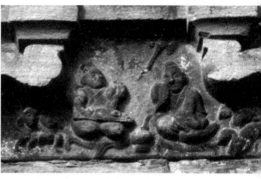

图 8-9 唐寅所画的士人。

图 8-10 东汉晚期四川雅安高颐阙上的俞伯牙与钟子期画像。

前面讨论过的神鼎象征着朝代之命运,而此处和氏的玉璞则影射他自己。很重要的一点是,在这个由法家韩非子讲述的政治寓言中,作为对一块"至美"的宝玉的发现者与守护者,和氏不仅被置于统治者的反面,更直接地与工匠(即"玉人")相对立。工匠所能够看到的只是器物或图像的外在形态,因此在他们眼里,藏有宝玉的玉璞不过是一块普通的石头。而和氏所代表的"鉴赏力"则着眼于深藏不露的美,这种美唯有真正有眼光之人才能识别。这个故事很自然地联系到另一个早期的著名传说,即关于中国历史上最著名的一对"知音"的故事。下文所引文献是蔡邕在《琴操》中记载的一个汉代版本:

> 伯牙善鼓琴,钟子期善听。伯牙志在高山,钟子期曰:"巍巍乎若泰山。"伯牙志在流水,钟子期曰:"洋洋乎若江海。"伯牙所念,子期心明。伯牙曰:"善哉,子之心而与吾心同。"子期既死,伯牙绝弦,终身不复鼓也。

有趣的是,四川芦山高颐阙上的一幅画像为这个故事注入了新的意义:在这方墓葬石刻中,伯牙与子期都在掩面哀泣(图 8-10)。可能这个附加的情节是为了丧葬环境设计的,也可能雕刻家希望预示子期之死及二人艺术联系之终结。但不管是什么原因,这种表现加深了这个悲剧故事中的"知音"主题和感伤之情。

§

列维·斯特劳斯（Levi-Strauss）认为正如孤立的语言元素毫无疑义一般，神话元素也唯有在表现出某种内在结构时才具备意义。这篇短文基本上采用了这种结构主义的解释方法，希望以此凸显出三种古代神话中所代表的三种有关艺术和艺术家的普遍叙事模式。读者也许已经意识到，这三种模式与中国艺术中的三个主要传统——即政治艺术、大众艺术和文人艺术——息息相关，或更准确地说是与如何感知、定义和书写这三种传统相关。倘若这些联系确实存在，我希望郑重地提出：在我们研究中国艺术史时——尤其是探讨古代艺术及艺术家的观念时——应该考虑将这些和其他类型的神话传说包括进来，作为发掘中国古代艺术概念的材料。

（梅玫　译）

[1]　阮元校刻《十三经注疏》，页 1868。
[2]　王焕镳：《墨子集诂·耕柱》，上海：上海古籍出版社，2005，页 993—1001。
[3]　孙柔之：《瑞应图记》，见叶德辉：《观古堂所著书》，湘潭叶氏刊本，页十上。
[4]　僧祐：《弘明集》，高楠顺次郎：《大正新修大藏经》，东京：大正一切经刊行会，1922—1933，卷 52，页 2102。
[5]　同上。
[6]　道宣：《续高僧传》，高楠顺次郎：《大正新修大藏经》，卷 50，页 2060。
[7]　Michael Puett, *The Ambivalence of Creation: Debates Concerning Innovation and Artifice in Early China*, Stanford: Stanford University Press, 2001.
[8]　李昉：《太平御览》卷七八引，台北：商务印书馆，1968，页 494。
[9]　朱景玄：《唐朝名画录》，引自陈高华：《隋唐画家史料》，北京：文物出版社，1987，页 182。
[10]　参见上引书，页 180—220 中收录的各项资料。
[11]　朱景玄：《唐朝名画录》，引自陈高华：《隋唐画家史料》，页 182—183。
[12]　《韩非子集解》，《诸子集成》，北京：中华书局，1954，卷 5，页 66。

画屏：
空间、媒材和主题的互动
（1995）

这篇短文希望思考的是一个大问题：什么是一幅（中国传统）绘画？对这个问题的答案似乎不言自明，以至于无论是讨论绘画风格和图像志的美术史内在分析（intrinsic analysis），还是讨论绘画的社会、政治和宗教背景的外在研究（extrinsic study），都对此问题熟视无睹。[1] 这两类学术研究都将一幅画等同于一个图像再现（pictorial representation），仅仅将画面中的再现复制于学术论文中作为研究的对象。在这些讨论中被忽视的是绘画的物质形式——或是画框中的一方画布，或是灰泥抹平的一堵墙壁，或是一个卷轴，一帧册页，一幅扇面，一面屏风——以及与其物质性形影相连的所有概念和实践。本文提倡的是另一条路径：即我们必须把一幅绘画同时理解为承载图像（image-bearing）的物体和被承载的图像本身；正是这二者之间的结合与张力造就了"绘画"这个现象。虽然这种思考的方式似乎并不新奇，但是以此为基础的研究却很少被付诸实践。我们只要严肃地思考一下，就会发现这种路径将自然而然地打破图像（image）、物体（object）和上下文（context）之间的界限，从而为历史探究提供一个新的基础。

本文讨论的具体对象是"画屏"。选择它的好处在于它的多重指涉：一架画屏既可以是一件家具，也可以是一种绘画媒材或图画中的再现对象——或同时是这三者。[2] 换句话说，作为准建筑（architectonic）形式，屏风占据了一个三维空间并起到分隔空间的作用；作为艺术媒材，屏风提供了一个理想的绘画表面，而且事实上在文献记载中也是最

古老的中国绘画形式之一；而作为图像再现，屏风是传统中国绘画中最受青睐的一个图像主题。凭借着这种多样的功能和含混的身份，屏风为艺术家们提供了多层选择的可能性，也对艺术史家们发出挑战，迫使他们摆脱对历史问题直来直去的解答，而是去探索和寻觅一条多岔的踪迹。在这种探求中他们试图做到的应该是横穿熟悉的道路，开辟新鲜的视野。

空间，场所

或为单幅或为多扇，一架屏风竖立在座位、床榻或台坛旁边（图9-1）。中文中的"屏"和"障"既可以是名词，也可以作为动词使用以表示"屏蔽"之意。[3] 因此，屏风作为一种准建筑结构的基本功能就是区分空间（space）。事实上，在浩瀚无边的古代中国文化中，我们也很难找到另一个物件，它的实际作用和象征意义如此全然而然地和空间的概念纠葛在一起。

一架立屏不仅把未分化的空间分割成两个并置的区域——即屏前和屏后——也赋予这两个区域以不同的性质。对于坐在屏风前面的人来说，屏后的区域突然从他的视线中消失了——至少暂时是如此。他发现自己被屏风所遮挡和围绕；他将屏内的，被环绕的区域视为己有——他是这个场所（place）的主人。我们可以在一幅署名马远（约1140—1225）的画中看到屏风的这种功能（图9-2）。画中的建筑主体是一个耸立于宫殿之上的高台，台上露天放置着一架独扇屏风。立于室外，这架屏风可以说没有什么实际作用，既不挡风也不分割室内空间；它的真实意义在于与屏前人物之间的心理关系。遗世而独立，此人以一种夸张的沉静凝视着宫殿之外的远峰。立于他身后的

图9-1 紫禁城太和殿的宝座和宝座后的金漆屏风。

图9-2 宋·马远（传）《宫阙斜阳图》。

屏风遮挡住了不请自来的窥探，提供给他私密性和安全感。这个屏风所保证的是：此人是面前风景的唯一观者，从而也定义了臣属于他的视野的场所。

屏风有多种意义，但作为一个准建筑结构的基本功能总是一个：在皇宫中它屏蔽着皇座；在厅堂中它分隔开待客区域；而在卧室里它又维护了隐私。在所有这些情境中，屏都把空间转化成可定义、可管理、可控制的场所。场所的概念因此是政治性的。

我们不知道屏风是何时发明的，但至少它在汉朝（公元前206—公元220）以前已经作为一种政治符号频繁地出现在文献之中。据《礼记》，在天子正式召见臣子时，他面向南坐在一架屏风之前——这一传统一直延续到中国的最后一代王朝。[4] 一项据说始于周初的重要宫廷礼

仪为这一规定提供了最早的例证。《明堂位》一文记载：当周天子在明堂中朝见臣下时，三公和诸侯在堂内形成内圈，蛮、戎、夷、狄之首领则列队于门外四方，构成外圈。天子处于这个场域的中心，"负斧依南乡而立"。[5] 这个仪式所建构的因此是与周代国家政治结构相符的一个象征性空间。

按照传统注家的解释，"斧依"是一架饰有斧纹的屏风，立于"明堂中央大室户牖之间"。[6] 它是《明堂位》提到的唯一室内陈设，标示了天子的场所并增强了他的权威。这一场所既是真实的（即作为礼仪地点的明堂）又是象征性的（即作为一个远为广大的政治地理领域——中国——的缩影）。对于周天子来说，他背后的屏风既是身外之物，也是他的身体的延伸。一方面，这面屏风起到"围绕"（encircle）的作用，规划出礼仪空间和象征领域的界限。另一方面，它好似是天子身体的一部分——就像是他的脸。在礼仪中周天子看不到屏面上装饰的斧纹，但这些象征政治权威的纹饰却是其他仪式参与者一定要看到的。以同一方向面向臣子，天子和屏风合而为一，直面并统控着礼仪的参与者。显然，这个礼仪空间和象征场所的焦点就在于由天子和"斧依"结合而成的主体。而这种结合之所以能成为此场所的焦点，是由于它操纵了与会者的感知（perception）。在这个结合中，天子的权威是自我定义的，他得以将完满的自我形象呈现在属下的面前——犹如是一幅肖像，他的高贵的正面形象被定格在斧纹屏风的框架之中。

界框，图饰

屏风因此不仅障蔽或分隔（广义的"界框"），它也以其长方形的屏框规定了内部和外部符号（狭义的"界框"）。很多学者已经讨论过"界框"（framing）作为一种文学或艺术手段的性质。一些学者提出界框可以帮助创造不同"真实"之间的界限及其相互的转换，使不同的真实具有相异的空间、时间以及思想和行为的标准。[7] 另一些学者则相信界框可以使文本从背景语境中脱出，并为文本和语境规划了等级的序列。[8]《明堂位》一文似乎同时支持这两种观点：处于屏框中的天子形象被构想为一种永恒的视觉呈现——如同是一幅肖像，一个偶像，他被赋予了一

种特殊的真实性。同时这面屏风及其纹饰也确定了天子和屏外臣子之间的等级关系。周初以后大约 2500 年，接近中国朝代史末期的一幅皇家肖像显示了类似情况（图 9–3）。画中的明神宗（1563—1620）身穿全副礼仪服饰；他作为真命天子的身份不仅以其自身形象昭现，更通过奢侈的陈设，特别是一架绘有云龙图像的屏风传达出来。皇帝一丝不苟、平直而正面的头部出现在屏风中心，正好由屏风上所画的一对飞龙挟持。

图 9–3 明人《神宗像》。

如同周代礼仪中规定的那样，这面屏上也绘有图像，而且这些图像也不限于屏风本身。根据古代文献记载，明堂中屏风上象征君王权威的斧纹也装点着天子的礼服和所使用的礼器。在明神宗的肖像里，皇权的首要象征——龙——不仅雄踞屏上，而且装饰着屏脚和金色的宝座，并被编织进天子脚下的彩色地毯。明清紫禁城中很多属于皇帝的仪礼空间都是这样安排的，比如在太和殿里，不但皇座上布满了龙形图案（图 9–1），同样的龙形也装饰着屋顶藻井、通往皇座的台阶以及皇座后面的金色屏风。可以想象，天子在上朝时也会穿上绣有龙纹的礼服（图 9–3）。我们在这里发现的是界框与图案（patterning）之间的一种内在矛盾：如果说界框的作用是将文本与背景分开，图案则消弭了不同物体间的区分。

这一矛盾对于理解中国礼器艺术具有本质意义，[9] 因为这种艺术总是显示为强烈的等级性（建筑性界框的结果）和同样强烈的连续性（装饰性图案的结果）的综合。[10] 屏风的框架提供了等级结构；而屏风的装饰则提供了连续性。当它所承载的图像重复出现于其他礼器和礼服之上，这种重复便打破了屏框的界限。这也就意味着：屏风所界框的主体实际上并不是屏面上的图像，而是依屏而坐的天子。我们因此回到周

代宫廷礼节中周王与斧屏的合而为一，并且进而意识到作为礼器之一种的屏风绝不是一个独立的观赏客体。它的平面不构成美术史家所说的那种能够被转化为绘画的表面（surface）。而没有表面，这种屏风还不是一种自在的绘画媒材。

表面，媒材

苏立文（Michael Sullivan）以戏剧性的语言开始了他对屏画的研究："直到宋代，画屏——或许应该说是屏上装裱的绘画——与手卷和壁画一起形成了中国绘画最重要的三种形式。但到今天，这种屏风，哪怕只是一个可辨识的碎片，也几乎都没有留存下来。"[11] 苏立文随即将画屏作为一种重要的绘画媒材的衰落定期于宋代（960—1279）。而我在上文中的讨论则证明在汉代以前的礼仪艺术中，屏画也尚未获得独立位置（事实上，绘画艺术本身在这个时期也还没有独立的地位）。画屏的"独立"很可能始于汉或汉以后，那时这种屏风逐渐与其他礼器和奢侈品分开，最终变成了一种有界框的绘画媒材。我们在汉代文献中找到了这个转变的明显迹象，最明显的一个迹象就是：受到屏上绘画的吸引，王君或贵族转过身去观赏屏画。[12] 史载汉光武帝（25—57 在位）时，大司空宋弘一日宴见，看到"御坐新屏风，图画列女，帝数顾视之"，宋弘因此进言说："未见好德如好色者。"[13] 这段文献所描述的是：皇帝被美女的画像所吸引，而忘记了这些形象的道德隐喻，因而受到宋弘的批评。但是光武帝的这个"错误"举止标志出了屏风与屏风主人之间的一种新的关系：二者不再从属于一个僵硬的象征性结合，而是分化为观看的主体和被观看的客体。在转身面屏的这个简单的动作中，皇帝放弃了一个古老的礼仪观念，不再将自己呈现为据屏而坐的正面肖像。换言之，他将自己定位为屏风的观看者，因此也就承认了"画屏"作为艺术品的欣赏价值和独立地位。

作为一件艺术品，画屏需要有自己的空间和场所；作为一种绘画媒材，它的框架中的界面必须被视为独立的作画场域。并非巧合的是，在中国，对绘画平面的意识是与其他重要的艺术发展相连的，包括可携式绘画和有教养的艺术家的出现，以及艺术批评和书画鉴赏的萌发。[14]

有关3世纪绘画大师曹不兴的一则著名逸事为这些变化提供了附证。据说有一次曹不兴为吴国国君孙权在屏风上作画，误将墨汁滴在屏风的白绢上，他便顺手绘之成蝇。当孙权前来观看时，他以为一只蝇子落到了屏上，举手弹之。[15]

这则逸事不仅突出了曹不兴的精湛画技和机警的反应，也揭示了"幻视艺术"（illusionism）的兴起以及屏风概念的一大变化。这个变化的核心是屏面（surface）与图像（image）的分离和互动。图像（即曹不兴所画的苍蝇）的价值在于其迷惑观者的能力，而它是通过与屏面的互动获得这种能力的——因为孙权看到的并不仅仅是一只苍蝇，而且是一只正停歇在白绢屏面上的苍蝇。对曹不兴来说，这架画屏毫无神秘可言——它只不过是在空旷背景上承载了一个人造的图像。而孙权却不仅在蝇子面前含混不清，更被屏面所欺骗，以为那是未被涂抹过的绢面。但是虽然艺术家和观看者对屏风有着完全不同的解读，他们都承认了"表面"的概念，并因此把屏面理解为绘画的媒材。

正面，背面

一架竖立在地上的屏风总有两个面，每一面都可以转化为绘画或书法。这一特性对图画表面和图像空间之间的传统关系提出挑战。这是因为如果孤立地观看屏风的单独一面的时候（比如当一幅屏画被复制为书中图版时），它便显得与单幅绘画毫无区别，并往往具有图像空间的幻视性。但如果观者连续观看一架屏风的正反两面的时候（这意味着在原址观看实际的立屏），每一面的自主性便被另一面抵消了。一旦观者意识到屏画还有一个"背面"，这一意识也就摧毁了任何视觉幻象的意识。但作为艺术媒材的画屏的物质性却由此得以被重新建构，它的"平面"的概念也由此被重新定义。换言之，在这种情况下，图像的作用不是掩盖屏的表面，而是确认了它的存在。"表面"的含义便由一块未经涂抹的平面变为一个被描绘的场域——但是"表面"的存在并没有被消除。我称这种具有表现性的表面为"面"（即脸）。一架屏风总是有两张脸。

同一观者从来无法同时看到屏风的两面。这两面之间的关系不是延续性的，而是二元和互补的。这可以解释为什么我们还没发现一个古代

屏风在前后两面上绘有连续的叙事场景。我们发现的是二元和互补的规律，如北魏贵族司马金龙墓出土的一件公元5世纪末的屏风，前后两面分别绘有女性和男性的模范人物。再如敦煌的一些9、10世纪的石窟里，中心祭坛上供奉的雕塑佛像（即作为崇拜对象的"真"佛）身后竖立着一堵直达窟顶的背屏，屏的背后往往以绘画的形式"再现"(re-present)了著名的佛像（比如僧人刘萨诃所预言的番和瑞像）。再如北京故宫收藏的一件清初宫廷制作的六扇屏风，一面绘有一幅通景油画，表现的是想象的南方水乡中的一组仕女（图9-4a）。她们默默相视，其显著的身材差异强调出她们之间的距离。人物间的暧昧和疏离、柔和的色调，特别是那弥漫整幅画面的淡蓝，都强化了这幅画的朦胧和梦幻感觉。

图9-4 (a) 屏风上的油画《桐荫仕女图》；(b) 屏风上的康熙手书张协（晋）《洛禊赋》。

a

b

对这架屏风的最近研究称这是中国艺术家所创作的最早油画。为了强调它的重要性，这些著作全都忽略了屏风的另一面——那是一幅书法，所抄录的是晋代张协的《洛禊赋》，描写的是古都洛阳春季的景色（图 9-4b）。此屏的两面因此呈现了相反相成的形式和观念——文字与图像相对，东方与西方相对，现代与古典相对。这种种"相反相成"与屏风的两面相互联系，造就了这架屏风的含义，因此应该是研究的主要对象。屏上的油画不具画者签名，但是盖在书法首尾的三方印章表明写字的不是别人，正是大名鼎鼎的康熙皇帝本人（1662—1722 在位）。在传统中国，观赏绘画的人往往会在画上题词，以记录自己对画作的感受。康熙也可能是通过抄写《洛禊赋》表达了他对屏风上图画的既个人性又权威性的解读。[16] 这架屏风两面之间的关系因此不仅仅是二元的，而且也是辩证的：题词因图绘而发，却反过来支配了后者的意义。

当一架画屏的两个表面进一步与屏前和屏后的两个空间场所发生联系，它们便获得了"正面"和"背面"的不同性质。《西厢记》的不少晚明木刻插图便是以这种观念为基础而设计的。这出著名戏剧中的一场表现的是当崔莺莺接到侍女红娘传递来的张生手书后，表面上大怒，内心却是充满了欣喜和恋情。在万历年间（1573—1620）出版的一幅佚名插图中，莺莺在一扇立屏隔出的私房里读信（图 9-5）。但这架屏风既没有挡住红娘的偷窥，也没有阻止住插图观看者的目光。通过将屏风在前景中斜置，并使其未经雕饰的背面冲外，设计此图的艺术家将窥视者的身份加于观者身上——我们正从屏后偷偷看入女主人公的闺房。而在陈洪绶于 1639 年设计的《西厢记》插图中，我们发现他将观

图 9-5 明人《西厢记》插图"莺莺窥简"。

图 9-6 明·陈洪绶《西厢记》插图"莺莺窥简"。

图 9-7 闵齐伋本《西厢记》插图"莺莺窥简"。

画屏：空间、媒材和主题的互动 | **227**

众放置到了屏风前面的位置（图9-6）。在陈洪绶的设计中，屏风正面装饰的图像反映了莺莺读信时的心情：在四扇屏上的花鸟草木之中是一对翩翩起舞的蝴蝶——浪漫爱情的传统象征。

闵齐伋于1640年出版的二十幅精美的《西厢记》插图中的一幅所表现的是同一情节（图9-7）（下文简称为《闵氏西厢》）。[17]艺术家融合了以上两种构图，同时对每种都做了本质性的修订。在基本构图上它依循了万历刻本（图9-5），但把前景中的屏风反转，暴露出屏风前方的画面。因此红娘是从屏风的前方空间向后偷窥莺莺，而莺莺则完全被屏风所遮挡，只存在于想象中的屏后的空间。艺术家为观者提供了两种观看莺莺的可能——或从桌上的一面圆镜中看到莺莺的映像，或通过红娘的目光窥探女主人公。屏上的绘画不再属于莺莺的空间，也不再反映她的情感状态。屏风画中的空水孤舟所表达的应该是张生的孤独，暗示了莺莺正在阅读的情书的内容。[18]

图像空间，转喻（metonymic）

以上这几个例子将我们引入"再现"的领域。到现在为止，我一直都把画屏视为独立的物体——一件家具或立在地上的有框绘画，占据并分割了三维空间。即使当我讨论绘有画屏的肖像和插图时，我仍将其中的屏风图像等同于真实的物体，有意回避了一个事实，即这些画屏不过是一幅绘画构图中的一个图像，它所协助建构的并不是一个真实的场所，而是投射于二维平面上的图像空间。从这个角度看，明神宗肖像中的屏风实际上是在这幅画的整体框架中建构了第二层框架。屏风正面的龙纹一方面衬托出帝王肖像的尊严，另一方面又和画面中其他部位的龙纹相呼应（图9-3）。竖立在画面里的中景，这面屏风设立了一道严格屏障，拒绝任何企图穿越它的目光。似乎艺术家必须牺牲景深，才能保证布局紧凑前景中的人物的主宰。这种构图与前文谈到的马远册页形成了鲜明的对比（图9-2）。马远绘画中的屏风具有迥异的构图功能：它所设立的不是一面阻挡观者视线的墙壁，而是通过它的自身偏转，引导观者跟随画中人的目光眺望远山。视线的焦点因此不是人物，而是他目光所及的风景。上举《西厢记》插图（图9-5、9-6、9-7）则代表了第三种

范式：虽然这些插图各自具有不同的设计意图，但设计者都以屏风所分割的前后空间为基本设计单位，通过改换它们的关系和位置引进新鲜的视觉效果。

由于这种解读方法，本项研究与过去两位学者对屏风的讨论有着相当大的区分。高罗佩（Robert van Gulik）最早引导人们注意到中国艺术中的屏风，他所感兴趣的是屏风作为一种亚洲特有的绘画装裱和呈现方式的意义。[19]苏利文关注的则在于裱在屏面上的绘画，由此发现众多古画里都绘有画屏的形象（因此对他来说，马远的册页解释了为什么宋代的重要屏画都未能流传下来，因为这幅画透露出屏风暴露于室外的必然命运）。[20]苏利文的讨论有着非常重要的成果，但他的基本假说，即这些绘画所表现的是当时的真实情况，仍有待于商榷和证明。但重要的是，苏利文所希望探讨的并不是屏风形象在其绘画语境中的功能和意义，而这种探究正是本文的目的。从此刻开始，我将把绘画中的屏风严格看作"图像"，试图发掘它与其他图像及绘画本身之间的关系。

不少传统绘画都使用了屏风形象以建构图像空间。明代著名画家仇英（1502—1551）的一幅彩绘册页可说是一幅小型的"博古图"，描绘了闲适氛围中的三个男性文人与他们的男女侍从（图9-8）。三位中的两位正在合看一帧古扇面册页，另一位则正伸手拿过侍童举持的古器。他们坐在由两面大屏构成的严密围栏中，进而被众多的古物围绕。屏风表面上绘有山水和花鸟，风格清新舒朗。屏风后面露出一块高大的太湖石，矗立在竹林之前，所表现的是对于文人雅集来说至关重要的，理想化的自然环境。因此，这两面屏风决定了这幅画的基本空间结构和象征性框架：它们所分割和并置的是当时士人心目中的"文化"和"自然"的不同场域。

玩古的主题同样主宰了杜堇（活跃于15世纪末16世纪初）的一幅大型绘画（图9-9）。[21]但杜堇画中的两扇屏风不再区分文化与自然，而是通过不同的构造和绘画图像定义了男性和女性的活动场所。靠近画面中心的屏风凝重而华贵，紫檀木框上装饰着繁复的镂空图案。屏风中心绘有云气和海浪，带有强烈的象征含义（这种屏风经常置于官吏和贵族的背后）。云、浪的图形近乎装饰纹样，与屏框上的镂空纹饰相呼应。和明穆宗的肖像相同，这个屏风所"界框"的是一位男性主人，也是面

图 9-8 明·仇英《博古图》。

前桌上所陈列的古玩的拥有者。另一位站在桌前的男士可能是个鉴赏家或宾客,谦卑地站在主人面前赏鉴着古器。作为整幅画的焦点,这组形象表现的是男主人的权威、财富和品味。与此相比,第二面屏风和对应的人物则具有概念性的"女性"特质:这面屏风单薄纤弱,既没有强壮的木雕屏框也不具备第一面屏风的重量和厚度。它的主要特征在于屏面上所绘的富于诗意的写意山水。退缩于第一面屏风之后,这第二面屏风由三扇组成,围出"后宫"一般的一个狭窄空间。两个女子,可能是男

图9-9 明·杜堇《博古图》。

主人的妾或使女，正在收拾和包裹男主人鉴赏完毕的古器。

这两个屏风图像同时标示了时间和空间，指示出由三个连续的"时段"组成的叙事：从左下角开始，一个男童正把一幅卷轴画拿给主人，随后是男主人和宾客共同鉴赏古物，最后则是女人把男人看过的古玩收好。这三幕场景被安排进一条锯齿形的结构，从画面的左下角逐渐升至右上角。因此在这个构图中，男主人既是空间结构的焦点，也是时间叙事的中心，而两面屏风则凸显了中国传统家庭中的性别等级。作为关键的结构性元素，两个屏风图像为理解这幅画的社会、政治和文化含义提供了基本线索。

在现代艺术史的话语中，"图像空间"（pictorial space）的创造通常与透视系统——一种使艺术家能够在二维平面上追求三维空间再现的几何学方法——联结在一起。一些学者意识到西方的"科学"透视无法应用于分析中国传统绘画，便尝试寻找一种中国本土的透视系统。[22] 这种努力令人敬佩，但其结论却常失之勉强，主要原因是因为这种论点的前提是：非西方绘画传统也必定具有一种高度理性化、凌驾于图像和主题之上的几何系统。我前面介绍的例子揭示了另一种可能性，即中国传统艺术家更依赖于特殊图像进行绘画构图。虽然这些作品没有验证一种线

画屏：空间、媒材和主题的互动 | **231**

性、抽象和完整的几何空间的概念，也没有表明出雷昂·巴提斯特·阿尔伯蒂（Leon Battista Alberti）在画布上重创这种几何空间时所设的矩阵般的"线网"（veil of threads），但通过画屏图像的帮助，这些作品的确达到了表现空间分割、联结和扩展的效果。

因此，画屏的形象属于中国绘画中为数不多的一些特殊图像，其主要的功能是用来结构绘画空间。虽然在实际生活中，屏风不过是宫殿或家庭里众多家具中的一种，但是在绘画艺术里，它被挑选出来作为主要的结构性构图工具。换言之，真实的屏风总是属于一个空间整体，但是图画中的屏风可以用来"代表"（stand for）某一空间整体。事实上，我们发现有时候一个屏风也是靠自身的某些"部分"所代表的，比如汉画像中的三联屏往往缺少侧面一扇，因为如果画出来的话就会挡住坐着的人物。这一程式化的表现方式突出说明了屏风画像的主要功能是结构性的，而不是再现性的。对这种形象的选用和描绘因此与提喻（synecdoche）的现象相关——即部分与整体和整体与部分之间的关系。根据罗曼·雅科布森的理论，我们可以把这种关系定义为转喻性的（metonymic）。[23]

诗意空间，隐喻（metaphor）

雅科布森区分了两种不同的语言手段或活动，称之为"转喻"和"隐喻"。转喻以相切性和连续性为基础；而隐喻则与相似性和替换性的原则有关。[24] 我们发现屏风的形象可以服务于这两种不同功能。一方面，相切性和连续性对于使用画屏创造复合构图是不可或缺的；另一方面，画屏上的图像又常常是带有隐喻性的，为含而不宣的信息提供了具体的视觉形式。但是，我们也发现画屏图像很少不偏不倚地同时身兼二职，而总是在表现转喻或隐喻的时候有所偏重。[25]

把侧重空间再现的中国绘画称为"现实主义"或许是过于大胆了，但雅科布森的理论确实可以使我们将屏风图像的这两种功能与其两个基本形式特征联系起来。一方面，屏风图像得以通过其准建筑性的形态完成建构图像空间的转喻性功能；另一方面，通过其表面的绘画形象或装饰图案——也就是一幅绘画作品中的"画中画"——它又可以履行暗示

作品中的人物身份、性格和感情的隐喻性功能。就第二个方面来说，此类画中画的内容和风格常与屏风前面的人物相互对应。当然，这种对应关系不总是隐喻性的——如前所述，周代宫廷礼仪中的屏风上的斧纹是象征性而非隐喻性的，而这种象征性传统贯穿了整个中国王朝史。也不是所有的艺术家都对画屏上的图像的隐喻意义格外关心，很多时候他们只是按照流行的式样照章办事。从艺术史的角度看，画屏的隐喻功能事实上是一个特殊历史时段的现象：虽然考古发现的所有汉代屏风上都有绘画或雕刻，但是当屏风被描绘在汉画像中的时候，这些苦心经营的纹饰却大多被忽略掉了，说明此时期内的屏风图像尚不具有明确的隐喻性功能。

只是在汉代以后，屏风图像才开始在一幅整体绘画再现中显示为画中画，呈现出"第二层次"上的山水、人物或花鸟。[26] 当中国历史进入到唐宋时代，一些画屏上的图像变得越来越诗意化，就是说这些图像起到越来越多的暗示人物情思和感触的作用。如果不以画屏透露出这种诗意暗示的话，画中人物的情感状态常常难以被人觉察（这主要是因为中国传统画家大多不注重面容上的情绪表现）。传统中国和现代西方关于诗歌和隐喻的论述，都支持我们将这种屏画定义为"诗意图像"；屏风的表面也因此具有"诗意场所"的意义。中国古代对诗的最权威的定义见于《诗经·大序》，"诗者，志之所之也，在心为志，发言为诗"，可以作为这种定义的根据。[27]

如前所述，陈洪绶和闵齐伋的两幅《西厢记》插图中的画屏分别反映了剧中男女主角的不同心情（图 9-6、9-7）。另一组例子可能更有效地说明了屏画是如何在转喻性空间内创造隐喻性空间的。第一例是美国大都会博物馆藏的一幅宋代册页，画中的一位学士或道士躺在竹榻上睡觉（图 9-10）。[28] 他双眼闭合，脸上的安详表情似乎显示他已进入了一个恬静的梦境。画家没有描述梦的内容，而是在三扇屏风上绘满了细密的波浪——这些具有催眠般魔力的图像绵延不绝，铺天盖地，紧紧地把睡者环绕在一个半封闭的龛室之中。这幅画将我们引到另外一帧描绘睡眠人物的册页（图 9-11）。[29] 这幅画的上半部是一大棵枝叶繁茂的槐树，它近乎二维的表现方式使人不假思索地把它当作是床后墙壁或屏障上的绘画。但是画家以一个细节颠覆了这种印象：左方床头的立屏有意地叠盖

图9-10 宋人《高士酣睡图》。

住了槐树的枝叶。因此这棵树必定是"真的"（也正是因为这个原因，这幅画被称作《槐荫消夏图》），而屏面所绘的冬景则隐喻了树荫下士人的凉爽感觉。[30]

根据不同语境，相同的屏面图像可以传递出背道而驰的信息。如同冬日景观，屏面上的波浪纹也可以被用于男女两性，但当与女性相连时，波浪的图像常常暗喻着画中人的压抑的春思。波士顿美术馆藏有一幅署名苏汉臣（活跃于1101—1163，北宋南宋两代画院的名家）的扇面画，画中一位年轻仕女正在一个由精致雕栏围出的庭院里对镜梳妆（图9-12）。时值春季，一棵桃树斜伸花枝，瓶中也插满了花。但这百花盛开的春天似乎只是触发了仕女的私怨：在僻静的宫苑中，桃花孤独地绽开又凋落，正如对镜梳妆的仕女只是自己容貌的唯一欣赏者。"孤芳自赏"或"对影自怜"或许最准确地总结了这幅画的主题。[31]宫女的幽怨——哀伤地意识到自己美貌将会无可避免地枯萎——是中国宫体诗中屡见不鲜的主题，在这幅画中通过仕女面前的梳妆镜和屏风之间的互

图 9-11 宋人《槐荫消夏图》。

图 9-12 宋·苏汉臣《妆靓仕女图》局部。

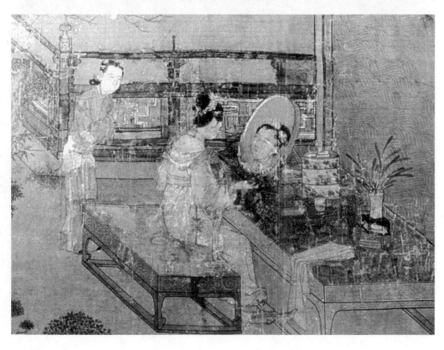

画屏：空间、媒材和主题的互动

动传递出来。虽然镜中自有美色，屏风上却是"斩不断、理还乱"的连绵波涛。

在某种意义上，苏汉臣画中的屏风也是一面镜子，但是它所映照的不是仕女的面容，而是她的情思。有意思的是，镜子虽然在西方绘画艺术中备受青睐，在中国传统绘画中却从未普遍流行，倒是无法实际映照出容貌的屏风占据了镜子在西方绘画中的显要位置。这一差异显示出两个艺术传统的不同倾向与兴趣：文艺复兴的视觉范式所关注的是自然世界与其图像再现间的对称关系，但是中国绘画的主导范式却是非对称性的，强调图像与客观世界之间，以及图像自身之间的隐喻性关联。

视觉叙事，窥视

特定的屏风图像只存在于特定的绘画形态之中（如手卷，挂轴，册

图9-13 (传) 南唐·顾闳中《韩熙载夜宴图》，南宋摹本。

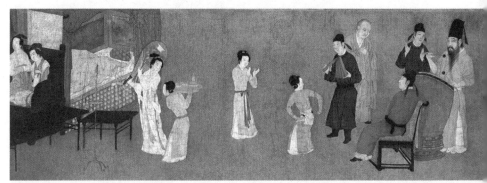

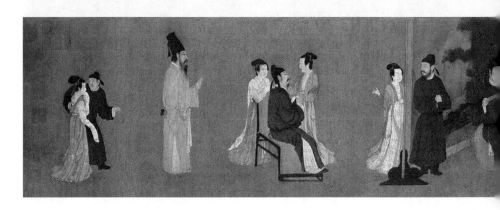

页，或屏风），因此也必须在这些特定绘画形态的范畴内去理解。传为10世纪名画家顾闳中手笔的《韩熙载夜宴图》（下文简称为《夜宴图》）最出色地体现出屏风图像是如何在手卷画的形态中建构空间、掌控时序，并引导视线的（图9-13）。[32]

在画卷的起始处，主人韩熙载头戴黑色高冠，与一个身穿红袍的贵客同坐在一张巨大的坐榻上。人物、家具和绘有壁画的墙面充满了整个空间。众多宾客敛声屏气，正略显拘谨地聆听一位妙龄少女演奏琵琶。一面单扇大屏把这一幕与第二幕画面隔开。这第二幕又分为两段——观看舞蹈和内室下榻——由两名正从客厅退入寝室的侍女自然地联结在一起。比较前段画面，此处的氛围明显地更为放松：韩熙载在"观舞"一段中击鼓伴奏，而在"下榻"的画面中则由四女在榻上相陪。随后的第三幕进一步发展了这种轻松、不拘礼节的气氛。以两面屏风与前后场景分隔，此处的韩熙载宽衣解怀，盘膝而坐，一边欣赏笙笛的乐

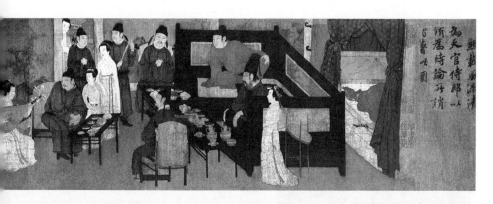

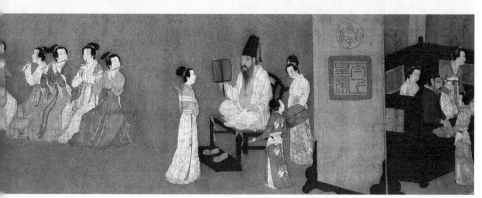

画屏：空间、媒材和主题的互动 | **237**

声一边饱餐演奏者的秀色。在随后的第四幕——也是最后一幕——中，画面的气氛再次改变：这里男女人物成双成对，搂肩携手，调情谐虐；而韩熙载独自站在中间观看。画面也变得十分空旷——我们发现从第一幕到这最后一幕，画中的家具摆设逐渐消失，而人物之间的亲密程度则不断加强。绘画的表现由平铺直叙的实景描绘变得越来越含蓄，所传达的含义也越发暧昧不定。人物形象的色情性愈发浓郁，将观画者渐渐引入"窥视"的境界。

虽然喜龙仁曾提出，"对于《夜宴图》这样的绘画，想要提炼出其空间结构的铁定原则，只能是徒劳"，[33]但这幅画显然综合了两种再现空间的范式，均以画屏形象作为最主要的构图手段。第一种范式用于建构相对封闭的绘画单元；第二种范式则将这些自足的单元连接入一个叙事的链条。画家运用直立的屏风将手卷的水平构图大胆分隔，同时又谨慎地暗示此类隔断并非绝对。我们看到在起始的第一段画面中，一名侍女似乎被客厅中的乐声所吸引，从屏后探出身来观看。我们也注意到用来分隔四幕场景的三面屏风都与临近的人物微妙相叠。这种设计绝非偶然，其目的明显在于建立屏风和所属空间的有机关系。最具意味的是，在最后两幕之间，一个女性正与一个男性隔屏私语，前者指向后方的手势显示出她正在招呼该男子进入她所处的内室（图9-14）。这些细节激活了整个画面，将割裂的场景联结成延展的构图。如同一篇乐谱中的连接符，它们将各自为营的乐句编织成袅绕的旋律（图9-15）。

但是我们需要意识到，

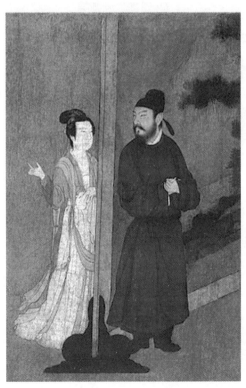

图9-14 《韩熙载夜宴图》局部。

这幅画中屏风图像并非同时身兼二职——并非同时建构独立的空间单位和联结相邻的空间。其原因在于这是一幅手卷画。[34] 就绘制和观赏过程来说，手卷都属于移步换景式的动态图画（而挂轴画和壁画是静止的，只是观看者或他的目光在动作）。以正确的方式展开和观赏，一幅长卷总是显示为一系列连续性的"局部界框"（subframes），而不是单一界框内的独立整体。因此，《夜宴图》中的屏风形象不仅分隔和联结了画卷中的四幕场景，而且也控制了观赏者展开画面的动作。随着画卷的逐渐展开，观赏者一幕一幕地看这张画，而不是同时全览四幕。因此，我需要对此画空间结构的分析和图示再做出修订，以便更为忠实地反映读画过程中的空间与时间的两个维度（图9-16）。其结果是，观者展开画卷的过程就如同深入韩府大院的旅程：穿过一架架画屏，去发现其中隐藏的一层层秘密。

所以在我看来，手卷代表了视觉艺术中"私密媒材"（private medium）的一种极端形式，因为在观看一幅手卷画时，只有一名观赏者可以独自操控展开画卷的运动（其他观者只能站在他的身旁或身后），而画卷运动的节律亦取决于该人对画面的视觉和心理反应。宋代著名作家和艺术批评家苏轼（1037—1101）曾如此评价一幅劣等的手卷："看

图9-15 京剧《乌盆记》曲谱。

图9-16 观看《韩熙载夜宴图》程序示意图。(a) 构图单元；(b) 图中立屏。

数尺许便倦！"【35】这句短短的评语传达出创作手卷画时的一个重要艺术准则：由于一幅长卷的完整展示取决于观者的热情和投入（即观者必须保持看画的欲望以及从头至尾展开画卷所需的耐心），展露部分的图像总是需要具有双重功能，在表现特殊对象的同时也必须引起某种悬念，以激发起观者对尚未展开的场景的兴趣。因此"后事如何"总是手卷绘画所隐含的典型疑问。提出这个问题的方式虽然有多种，但"悬念"总需要由膨胀蔓延的欲动来激发。从这个角度看，《夜宴图》中屏风图像的特殊之处正在于能够同时制造出私密性和悬疑感：它们总是既展示又隐藏，总是对那些半隐半现的未示部分欲言又止。

本节对《夜宴图》中屏风图像的分析因此逐渐扩张，从这些图像的结构性功能转移到它们对观者的心理影响以及所促生的"窥视"（voyeuristic gaze）想象。对约翰·艾利斯（John Ellis）来说，"电影中典型的窥视态度就是想知道即将发生什么，想看到事件的展开。它要求事件专为观众而发生。这些事件是献给观众的，因此暗示着展示（包括其中的人物）本身默许了被观看的行动。"【36】同样的话可以用于解读《夜宴图》：这幅画的手卷形态保证了窥视心理状态所需要的私密性，移动的画面则为实现"想知道即将发生什么，想看到事件的展开"的欲望提供了可能。同时，观者与景观之间又存在着一种强烈的分离感，因为图中人物都全神贯注于各自的所作所为，从不对观画者抬一抬眼皮。这些形象就是这样，将自己无声的表演默许给了窥视的目光。

有的学者已经指出，如同电影对于电影观众一样，"距离"之于窥视者是一个关键因素。【37】在这种讨论中，距离一般被理解为分隔观看主体和客体的物理空间，观看者须"小心不要离屏幕过近或过远"，以便最大程度地沉溺于窥视的心理状态中。【38】但是在观赏手卷绘画时，这种物理性的分离如果不是完全消失，也是被最小化了，其结果是造成了"注视"与"接触"间的张力。一方面，《夜宴图》拒绝观者直接参与到它所描绘的场景之中；另一方面，观者又必须亲手触摸承载这些场景的卷轴。窥视所隐含的距离感因此不再是实际上的物理空间，而需要通过图像再现本身构成。这里我们需要重温屏风的主要功能和象征意义。如前所述，屏的本意是"遮蔽"。屏风因此是一个最理想的分隔工具——不仅分隔了不同的场景，也分隔了观者和被视物。当观画者展开《夜宴

图》时，他的展卷动作和移动的视野被一系列不透明的画屏所打断，迫使他不断调节自己与画面之间的关系——重新调整距离，防止过于亲近，以确保观者与图画之间若即若离的程度。就像温庭筠（约813—870）在一首题为《夜宴》的诗里所写的，屏风设立了遮挡视线的障碍，但当窥视的目光投来时却又会自动打开，展示出"长钗坠发双蜻蜓，碧尽山斜开画屏"的场面。[39]

《夜宴图》中的屏风将男女人物围入一个个内部空间。从此空间到彼空间，异性间的关系逐步发生变化，而这种变化不断地重新定义着窥视的主体和客体。劳拉·穆尔维（Laura Mulvey）的著名公式——"女性为男性凝视中的图像"[40]——最精确地描述了画卷开头部分的视觉逻辑，其中韩熙载和所有男性宾客的目光都聚焦于那个女性琵琶弹奏者的身上。而这个弹奏者孤处一隅，被动地接受和汇集着男性们的炽热目光。同时，这些男性人物的视线也和画轴的展开方向一致，延展并引导着画外观者的目光，聚焦于这个身材瘦削的女性身上。这个"看与被看"的构图结构在后面几幕画面中不断重复，但异性间的主动和被动身份则被模糊和转换。在第二和第三段画中，韩熙载不再是观者视线的承载者，而是通过演奏音乐或袒胸露乳，把自己变成景观的一部分。在最后一段画中，这第二种结构又被反转：韩熙载重新成为观者视线的承载者，但承载的方式则与第一幕大相径庭。这一次，他作为画面内部的隐形偷窥者出现：虽然站在两对亲密接触的男女之间，但后者对他的存在似乎是视而不见。这里，韩熙载与被他注视的人物之间明显有着一种"距离"。但这不是物理上的空间距离，而是心理上的分隔。他的位置和凝视实际上复制了赏画者的位置和凝视，但他终于不能转身承认赏画者的存在，因为他必须继续无视后者，以便保持赏画者的窥视心理。

这一解读最终将我们引到《宣和画谱》所记录的一则著名历史故事：

> 顾闳中，江南人也。事伪主李氏为待诏。善画，独见于人物。是时，中书舍人韩熙载以贵游世胄，多好声伎，专为夜饮。虽宾客糅杂，欢呼狂逸，不复拘制。李氏惜其才，置而不问。声传中外，颇闻其荒纵，然欲见樽俎灯烛间觥筹交错之态度不可得，乃命闳中

夜至其第，窃窥之，目识心记，图绘以上之。故世有《韩熙载夜宴图》。【41】

写于《夜宴图》产生后的一个世纪左右，这则记录从一个特殊的视角重构了这张画的创作。【42】不管它所记载的是不是史实，它的主要作用在于把《夜宴图》所隐含的"窥视"人格化，寄托在有名有姓的历史人物身上。逸事中的画家顾闳中和主公李煜以不同的方式体现了窥视。顾闳中夜至韩府，对夜宴的秘密场景"窃窥之"，画面中所有的图像都依据了他由此得来的"目识心记"。李煜则是通过观看韩的绘画得以"见樽俎灯烛间觥筹交错之态度"。作为这幅画的后世观者，我们的位置就在李煜身边。

超级图画(meta-picture)

在本文开始处我提出了一个问题：什么是一幅（中国传统）绘画？回答这一问题的过程也就是寻找（中国传统）绘画中的"超级图画"的过程。用W.J.T.米歇尔（W.J.T. Mitchell）的话来说，超级图画的作用是"解释到底什么是绘画——宛如是呈现绘画的'自我认知'"。【43】在上文

图9-17 南唐·周文矩《重屏会棋图》，明摹本。

图 9–18《重屏会棋图》局部。

的讨论中，我把绘画同时看成是承载图像的物体和被承载的图画形象本身，因此超级图画的"自我认知"也必须是双重的，既关系到绘画媒材又关系到图像再现。周文矩（10 世纪）的《重屏会棋图》（以下简称为《重屏图》）可说是此类超级图画的一个早期例子。

周氏的原画已经不复存在，传世只有两幅后代摹本，分藏于华盛顿弗利尔美术馆（Freer Gallery of Art）和北京故宫博物院。两图的前景中均有四人围坐于屏前会棋，一个书童旁立伺候（图 9–17）。和《夜宴图》一样，聚会的中心人物也是一位戴着黑色高帽的有须男子。他的核心位置、正面形象、特殊装束，甚至其严肃的表情都显示出他是此处的主人。他身后是一面硕大的单面屏风，上面绘着一幅内室场景（图 9–18）：一个有须男子——可能就是客厅中的男主人——在四位侍女的侍候下闲散地侧卧在床榻上。两位侍女正在铺床，一位递进被褥，最后一位站在主人身后待命。这一组人物的后边是一架绘有通景山水的三联屏风。

这幅画的设计有意地迷惑观众，诱导观画者误以为屏风上所绘的内室场景是真实世界的一部分。画家使用了种种方式制造这种幻觉：屏风前和屏风上的家具——包括卧榻、床、桌子、棋盘之类——都以一致的倾斜角度描绘，将观画者的视线引向屏内深处；屏面上所绘的人和物采

画屏：空间、媒材和主题的互动 | **243**

取了缩小尺寸，暗示了他们的较远距离。这些方法引导观者以为这些人物与下棋的人处于连续的空间。观画者的视线仿佛穿透屏风，直达内室——或许就是同所房子里的主卧。周文矩肯定是着意设计了这种视觉幻象，因为弗利尔美术馆摹本中所绘的三联屏风的两侧宽度不同，而它们旋开的角度完全由设定观者的位置决定（图9-19）。这种设计应该说是不合逻辑的，因为这件三联屏并不是一个三维的物体，因此不可能显示旋转的角度。但是这种"疏误"又是合理的，因为我们已被它所骗。【44】

根据文献记载，周文矩也曾和顾闳中一样，受李煜之命图绘韩熙载

图9-19《重屏会棋图》构图和观看角度示意图。

图9-20《重屏会棋图》和《韩熙载夜宴图》构图比较。

244 | 时空中的美术

图 9-21《韩熙载夜宴图》和《重屏会棋图》中的"界框"。

的私人宴会。[45] 不管我们是否认为《重屏图》就是周文矩曾画的《夜宴图》,这幅画很像是把顾闳中的多幕手卷浓缩进一幅独幕图画。比较图 9-20a 和图 9-20b,我们发现二者的内容惊人地相似,其主要区别在于图画再现的方式:《夜宴图》中并列连续的"框架"(frames)在《重屏图》中变成了层叠罗列的框架。顾画开端的男性聚会在周画中被移至前台,身后一扇"透明"的屏风邀请观众的目光进入"下榻"一幕,而这一幕在顾氏的卷轴中被置于水平移动的第二场景之中。从构图技术上讲,这种视觉的转移是由改变屏风图像的形式和功能来完成的。在顾闳中的手卷中,所有的屏风都是不透明的实体家具,其位置与手卷表面(plane)构成直角。这些屏风因此可以起到分割横向空间,调控画卷展开过程的作用。而周文矩作品中的屏风却都是与画面绝对平行的,不再阻挡赏画者的视线。换言之,周文矩牺牲掉了屏风的实体。一旦绘画的屏面转化为视觉幻象,画屏就如同是通向另一场景的窗户,只剩下它的框架标志画中不同场景的界限。如果说屏风图像在移动的手卷《夜宴图》中同时分开和连起一幕又一幕场景,那么周文矩在他的固定的单幅画中则是把屏风作为层层相套的场景的参照坐标(图 9-21)。[46] 米歇尔·福柯(Michel Foucault)对"超级图画"下了这样一个定义,即它是对"经典再现之再现"。[47] 但是《重屏图》所转化的不但是《夜宴图》中的再现,而且更包括了绘画的媒材及观赏方式:从《夜宴图》到《重屏图》,展开手卷的实际运动被视线的纵向穿透所代替。

超级图画必定是反思性的——或者反思其他绘画,或者反思其自身。前一情况是交互指涉性的(interreferential),后一情况是自我指涉

画屏:空间、媒材和主题的互动 | **245**

性的（self-referential）。《重屏图》一方面指涉了《夜宴图》，但它同时也是一幅在媒材和再现两方面都实现了自我指涉的作品。[48] 根据文献记载，这幅画最初是画在一面独幅屏风上的，只是在进入宋代皇室收藏后才被重新装裱为挂轴。[49] 根据这个记载，这张画本来是一架画屏（承载图像的实体）的一部分，而它的内容是再现了另外一组画屏（承载图像的实体之图像）。虽然这些真实和再现的屏风层层嵌套，虽然它们的同心空间似乎统控了初级和次级的再现并区分开读画的阶段，但是我认为作为一件艺术品，它的精髓还是在于图像与媒材之间的张力。绘于屏面的图像总是在力争独立，成为视觉幻象，但实体的屏框却总是在抵制这种企图，因此允许艺术家在屏风里再画上一面屏风。《重屏图》作为一幅超绘画的意义因此不在于复制和重复（即"画中有画"），而在于"媒材"与"图像"之间的辩证关系——二者都致力于确保自身的先决地位以便创造对方。

幻象，幻觉艺术，幻化

在中国古代文学中，《重屏图》的这类绘画效果常常和"幻"的概念联系起来。幻有三种不同但相互沟通的含义，即"幻象"（illusion/illusory）、"幻觉艺术风格"（illusionism/illusionistic）和"幻化"（magic transformation/conjunction）。"幻象"指再现中的似真（verisimilitude）；观者虽然明知自己只是在观赏一张绘画（或明知自己在做梦），但仍感到面对着的是真实的物体或空间。这一概念所根据的因此是"幻"与"真"的二元关系：前者是后者的镜像，因此也以后者为对立面。而"幻觉艺术风格"的目的则在于混淆、消弭这种对立：通过特殊的艺术媒材和手段，画家不仅能够欺骗观者的眼睛，而且可以至少暂时地蒙蔽其头脑，使其相信所看到的就是真实的景象。在文学作品中，能够产生这类幻觉的图像经常成为"幻化"故事的主角，从无生命的图画变为有血有肉的真实人物。

西方艺术史中大量具有"幻觉艺术风格"的作品与流行的图像写实主义（pictorial realism）有关。与之不同，这种风格在传统中国绘画中从未占据主流，一直只是一种相对孤立的艺术现象。[50] 这种现象经常与

两种具体因素有关，一是使用屏风作为界框画面的手段，二是以女性形象作为被框架和描绘的对象。由于这两种联系，幻觉艺术风格就和一个特殊的绘画媒材和题材——画屏，特别是仕女屏风——结下了不解之缘。[51] 中国古代文学中存在着一个持久不衰的主题，即画屏上的美女走下屏面，幻化成真——正是在这种特定的背景中产生出了中国版的匹克梅林（Pygmalion）神话。这类故事之一讲的是唐代进士赵颜的奇幻经历：

> （赵）于画工处得一软障，图一妇人容色甚丽。颜谓画工曰："世无其人也，如可令生，余愿纳为妻。"画工曰："余神画也，此亦有名，曰真真，呼其名百日，昼夜不歇，即必应之，应则以百家彩灰酒灌之，必活。"此法果然灵验，赵颜遂娶真真为妻，一年后得一子。但好日子不长，友人告诫赵颜说："此妖也，必与君为患。余有神剑，可斩之。"赵颜照办，被真真发现，真真乃曰："妾，南岳地仙也，无何为人画妾之形，君又呼妾名，既不夺君愿，今疑妾，妾不可住。"言讫，携其子却上软障，睹其障，惟添一孩子。[52]

虽然这则故事里的画屏引发出了浪漫爱情，但是在其他一些故事中，画屏的魔力则带来了恐怖和惊惧。在这种情况下，由于画屏的主人只是通过"注视"来占有和掌控屏上的女像，当注视松弛时他就可能会对这些形象失控。因此当他沉沉入睡以后危险就可能降临：画中的妇人不再是含情脉脉地走下屏风，而是携带着险恶的梦魇而至。相传颜延之（384—456）的爱妾死后，一夜为相思所困，不能入睡，"忽见妾排屏风以压延之，延之惧，坠地，因病卒"。[53]

这种画有仕女的"噩屏"甚至可以成为政治恶兆，预示朝代的衰亡。这类故事代代相传，总是和梦魇、死亡、战乱，特别是女祸相连。其中描述的"噩屏"不仅伤及书生士子的前程，而且威胁到代表男性政权的国家机器。《太真外传》中就记载了一架名为"虹霓"的这种不祥屏风。它本来是由隋文帝令人所造，上面"雕刻前代美人之形，可长三寸许。其间服玩之器、衣服，皆用众宝杂厕而成。水晶为地，外以玳瑁

水犀为押,络以珍珠瑟瑟。间缀精妙,迨非人力所制"。隋文帝把这面屏风赐给义成公主后不久,隋代就灭亡了,公主也惨死于北胡。

贞观初年唐代平定北方,此屏才得以重归皇室。但当唐代政权衰落之际,"虹霓"又落到另一位女子手中,那就是著名的杨贵妃(即杨太真)——唐玄宗的宠妃,也是中国历史中最著名的亡国美妇。据《太真外传》,杨贵妃携虹霓归家,安置于高楼之上(这一情节显然象征了杨家倾权窃国的企图)。贵妃回宫以后,她的兄弟,权倾朝野的杨国忠"日午偃息楼上,至床,睹屏风在焉。才就枕,而屏风诸女悉皆下床前,各通所号,曰:'裂缯人也。''定陶人也。''穹庐人也。''当炉人也。''亡吴人也。''步莲人也。''桃源人也。''斑竹人也。''奉五官人也。''温肌人也。''曹氏投波人也。''吴宫无双返香人也。''拾翠人也。''窃香人也。''金屋人也。''解佩人也。''为云人也。''董双成也。''为烟人也。''画眉人也。''吹箫人也。''笑躄人也。''垓中人也。''许飞琼也。''赵飞燕也。''金谷人也。''小鬟人也。''光发人也。''薛夜来也。''结绮人也。''临春阁人也。''扶凤女也。'国忠虽开目历历见之,而身体不能动,口不能发声。诸女各以物列坐。俄有纤腰妓人十余辈,曰:'楚章华踏摇娘也。'乃连臂而歌之曰:'三朵芙蓉是我流,大杨造得小杨收。'……国忠方醒,惶惧甚,遽走下楼,急令封镝之"。[54]但他封藏这架噩屏的做法终于没有能够遏制他的噩梦所预示的政治变动:安禄山叛乱后,玄宗避走,杨贵妃被杀,唐朝也从此一蹶不振。

无论是浪漫爱情还是政治寓言,这些故事都反映了仕女屏风的内在矛盾和屏风主人的左右为难。赵颜的故事所表达的是屏障上所画的美人——就像爱情本身一样——既是最真实的又是最虚幻的。真真最初是一幅画像,但她的芳名暗示了她比真实更为真实。当痴心的有情郎出现的时候,她便从图像变为情人朝思暮想的真人。但这个从幻象到幻觉的概念转化是暗藏杀机的,因为它混淆了绘画与现实以及观看主体和被看对象之间的界限。正是因为这个原因,赵颜的那位保守而冷静的朋友才坚信,还魂的真真不过是个"妖精"。这种对仕女屏风的警戒和怀疑在上引另外两则有关"噩屏"的故事中变得十分明显。在颜延之和杨国忠的例子中,屏上的女性一旦走下屏风,就不再是被动的、

被人怜香惜玉的客体，而是变得为所欲为的主体，最后导向死亡和毁灭。杨国忠的经历最形象地体现了这种来自男性的焦虑：面对来去自如、大呼小叫的诸女子，他"虽开目历历见之，而身体不能动，口不能发声"。

这些故事颠倒了画屏和观者间的关系：观者在画屏的魔力前束手无策，完全丧失了主动。即使是娶了真真的赵颜也并非英雄：他为幻象所欺，又为友人所误。他的整个爱情经历实际上是被一个自称为"神画"的画匠所操纵，因为是这个画匠制造了画屏，幻出了美妇。在一定意义上，这则故事反映的是艺术赞助人对艺术家的潜在忧虑，因为整个不幸事件的起因就在于艺术家欲图消弭"似真"与"真实"界限的野心。这种忧虑也可以导向相反的方向：如果画家/魔术师可以将图像变成真人，他也一定可以将真人归于图像，在屏障的协助下将一个美貌女子从她的合法主人那里夺走。《唐末遗事》中的一个故事讲到唐玄宗有一个美丽的宠妃王氏。她总是受到怪梦的困扰，在梦中被陌生人邀请去参与聚会。焦虑的皇帝嘱咐王氏，如果这种梦境再至，要记得在她去的地方留下记号。是夜王氏又被请去参加聚会，她偷偷地在手上蘸上墨汁，在身子倚靠的地方留下了痕迹。第二天，皇帝的密探在一个道观中找到了她留下的记号：王氏的掌纹出现在一面空白的屏障之上。[55]

虽然这些故事所反映的是男性的潜在焦虑，但大部分故事都有美满的结局，在抵制屏风魔力的方法上各有高招。最简单的方法当然是毁掉画屏、斩草除根。另一种方法是将屏风从观者视线中移开，这意味着通过将画屏藏起来或锁起来，男人放弃了自己作为观者的角色，因此得以逃脱噩屏的邪恶影响。第三种更为复杂和精致，即通过逆转幻化的方向，将"幻象"重新定义为"画像"。但是不幸的是，这三种方式都是被动的和否定性的，为了消除画屏的魔力或是取消绘画的实际存在（毁屏），或是取消其视觉影响（藏屏），或是取消其引起的幻想（重新将视觉幻象认定为真实图像）。

但是，在这些否定性方案之外确实还存在着一个能够维护艺术想象的解决方式，不过这个方式的实行必须严格遵守一条基本原则：即当画中女性在观者的想象中幻化为真时，她必须仍被限定于一种封闭空间之内，从而不致威胁观者自身的生存范围。换言之，为了允许图像的幻

觉效应和偷窥者的心理安全和平共处,观者和景观之间必须保持一种距离。用梅茨(Christian Metz)的话说,这种距离的作用是"将客体转变回图画……将它拨入想象的领域"。[56] 这种想象的结果是一种奇怪的"透明"屏风。屏中显示的女子可以是真的或像真的一样,但是屏风的框架却不会消失,而是继续地"框住"这些图像,将内部的女性空间与外部的男性空间清楚地分隔开来。一则关于此类屏风的故事讲到,吴王孙亮(252—258在位)曾定制过一面"甚薄而莹澈"的玻璃屏风。每当他夜宴宾客,便在清夜月下展开这面屏风,并让四位爱姬坐在屏内。"外望之,了如无隔,惟香气不通于外"。[57]

我们知道公元3世纪的时候不可能制造出如此大型的玻璃屏风,这个故事提出的问题因此是:人们为何要想象出这种透明屏风?——它不拦挡视线,因此不具备屏障的基本掩蔽功能。回答应该是:虽然这种屏风沟通了内部和外部的景观,但是它并没有抹杀两个空间之间的界限——这个界限仍被屏风的框架所指定,存在于人们的感知之中。因此这类屏风的特殊点就在于它不仅分隔开内外空间,而且允许观者的视线在这两个空间之间畅通无碍。在传统中国,贵族女性一般不能在公共场合抛头露面,即使在主人的男性密友前也不能随随便便地暴露容貌。这种态度在《开元天宝遗事》所载的一则故事中表现得十分明确:宁王宫中有一个色美善讴的乐妓,名叫宠姐。有一次,李白在宴会中喝得半醉,就向宁王请求观赏宠姐。宁王应许了大诗人的愿望,但是先让人在堂上安设了一架饰有鲜花和七宝图像的屏风,然后令宠姐坐在屏后为客人唱了一首歌曲。[58] 孙亮的逸事提供了一种在社会限制与私人欲望之间的另一种折中:他允许宾客了然无阻地享受观看美人的视觉快感,同时也强化了外人对其爱姬"可望而不可及"的距离感。我们可以进一步发问:什么事物是只能看而不能触摸的?答案很明显:绘画。事实上,孙亮展示或意在展示给宾客的并不是宠姬本人,而是她们显示在屏风框架内的"肖像"。而宁王则只是暴露了宠姐的声音,宾客"看到"的只是暗示着屏后美人的七宝和名花图像。[59]

这样,我们转了一圈,又回到屏风将空间分隔为两个场所的问题。但是上文所讨论的例子指明:画屏可以将其中一处场所(包括所属的人物)转化为艺术再现或隐喻,从而允许了两个场所间的交流。本文思考

的所有概念——空间和场所，界框和图饰，表面和媒材，借喻和隐喻，图像和注视——因此在这里聚结在一起，以解答"什么是（中国传统）绘画"这个问题。

（肖铁　译）

[1] 对于艺术史中这两类研究的简介，参见：W. Eugene Kleinbauer, *Modern Perspectives in Western Art History: An Anthology of Twentieth-Century Writings on the Visual Arts*, New York: Holt, Rinehart and Winston, 1971, pp.1-107.

[2] 本文中对"媒材"（medium）这个概念的使用根据对该词的经典定义：媒材意味着"任何一种由其载体性质所决定的绘画"。见：William Little, H. W. Fowler and Jessie Coulson, eds.，*The Shorter Oxford English Dictionary*, 1933; London, 1973, vol.2, p.1301, "medium". 这个定义的重要性在于强调图像"载体的性质"。

[3] 其他有关同义词都由这两个基本词根生成，像掩障、障子、屏障、屏门、门障、障日、壁障、书屏、画屏等等。参见：Michael Sullivan, "Notes on Early Chinese Screen Painting"，*Artibus Asiae* 27. no. 3 (1965): 239-264, 特别是 p.239。

[4] 见李昉：《太平御览》，北京：中华书局，1960，卷4，页3127。

[5] 见孙希旦：《礼记集解》，北京：中华书局，1989，页839。

[6] 同上。

[7] 见：Boris Uspensky, *A Poetics of Composition: The Structure of Artistic Text and Typology of a Compositional Form*, trans. Valentina Zavarin and Susan Wittig, Berkeley: University of California Press, 1973.

[8] 见：Susan Stewart, *Nonsense: Aspects of Intertextuality in Folklore and Literature*, Baltimore: Johns Hopkins University Press, 1979, p.24.

[9] 商周时期，礼器是艺术之主流，公元前3世纪，中国进入帝国时期后，逐渐失势，但在中国艺术和文化中，特别是统治阶级的艺术和文化中，礼器一直有重要地位，关于礼器之概念的讨论，见拙著：*Monumentality in Early Chinese Art and Architecture*, Stanford: Stanford University Press, 1995, pp.17-24.

[10] 关于商周时期艺术中的建筑性界框和政治等级，见拙文 "From Temple to Tomb: Ancient Chinese Ritual Art in Transition", *Early China* 17 (1988):78-115, 特别是 pp.79-90。至于商周时期礼仪中的连续性，众所周知当时的建筑式样（包括墙壁、墓馆、屏障）和器物（铜玉器）都有程式化但又变形的饰纹。

[11] Michael Sullivan, "Notes on Early Chinese Screen Painting," p.239.

【12】 见范晔:《后汉书》,页 904—905。

【13】 同上。

【14】 关于这一历史性转变,见拙文 "The Transparent Stone: Inverted Vision and Binary Imagery in Medieval Chinese Art," *Representations*, no 46 (Spring 1994), pp.58-86,特别是 pp.72-82。

【15】 见张彦远:《历代名画记》,北京:人民美术出版社,1963,页 105。

【16】 康熙在画中看到的是一种假象性的南方,充满精致、优雅、纤细、矫饰之态,正是这种南方将该赋与绘画关联起来。正如我在别处提出的,这种场所是清初和清中期的一种特殊文化政治建构,满族征服中国后,南方被建构为一种延展开的"女性空间"。见拙著: *The Double Screen: Medium and Representation in Chinese Painting*, Chicago: University of Chicago Press, 1996, pp.200-236.

【17】 这套插图的唯一传本现藏于德国科隆东亚艺术馆 (Museum für Ostasiatische Kunst)。复制图见: Edith Dittrich, *Hsi-hsiang chi: Chinesische Farbholzschnitte von Min Ch'i-chi 1640*, Köln: Museum für Ostasiat, Kunst d. Stadt Köln, 1977. 对此套插图的逐幅讨论,见: Dawn Ho Delbanco, "The Romance of the Western Chamber: Min Qiji's Album in Cologne," *Orientations* 14 (June 1983):12-23. 对此套插图的全面介绍,见小林宏光:《明代版画的精华:崇祯十三年(1640)刊闵齐伋本〈西厢记〉版画》,《古美术》85 号(1988 年 1 月),页 32—50。

【18】 此图其实是照搬《西厢记》更早一幅插图。见小林宏光:《明代版画的精华》,页 43。

【19】 见: Robert Hans van Gulik: *Chinese Pictorial Art as Viewed by the Connoisseur; Notes on the Means and Methods of Traditional Chinese Connoisseurship of Pictorial Art, Based upon a Study of the Art of Mounting Scrolls in China and Japan*, Roma: Istituto italiano per il Medio ed Estremo Oriente,1958, pp.33-36.

【20】 Michael Sullivan, "Notes on Early Chinese Screen Painting,"p.248.

【21】 事实上,现藏于台北故宫博物院的这幅画笔触高超,极具仇英风采,因此高居翰怀疑这是仇英对杜堇原作的摹本。见: James Cahill, *Parting at the Shore: Chinese Painting of the Early and Middle Ming Dynasty, 1358-1580*, New York, 1978, p.156. 据高居翰说,日本総本山金剛峯寺中发现了此画的另一版本,只有此构图的左三分之一部分(为了适应日式"床の間"的空间,原画被裁剪成挂轴画)。与故宫博物院的藏画相比,高居翰认为此幅画的题词和画风与其他现存杜堇的作品更近似。

【22】 这类学术研究的早期代表作有: Benjamin March, "A Note on Perspective in Chinese Painting," *The China Journal* 7 (Aug. 1929):69-72; Wilfrid H. Wells, *Perspective in Early Chinese Painting*, London: E. Goldston, Ltd., 1935.

【23】 谭密阿(S. J. Tambiah)定义"转喻"为"以某物的特征或某部分代替其物之名的修辞方式"(见 S. J. Tambiah, "The Magical Power of Words," *Man* 3 [June 1968]:189)。

【24】 见: Roman Jakobson, "Two Aspects of Language and Two Types of Aphasic Disturbances," *Selected Writings*, vol.2, *Word and Language*, The Hague, Mouton, 1971, pp.239-259. 特别是 pp.254-259。正如保罗·弗里德里希(Paul Friedrich)指出,"布勒(Buhler)发现意义生成的两基本面向由连续性和相似性组成。雅科布森接受并发展了

布勒这一重要的精辟发现，将其与索绪尔所讲的横组合关系 (syntagmatic，即连续性层面上同序关系）和纵聚合关系 (paradigmatic，即相似性层面上的替代关系）之二分联系在一起。[见弗里德里希：《同质多变》(*Polytropy*)，收于 *Beyond Metaphor: The Theory of Tropes in Anthropology*, ed. James W. Fernandez, Stanford: Stanford University Press, 1991,p.44.]

【25】雅科布森写道："在普通语言行为中，这两种方式是连续使用的，但仔细观察会发现，在特定文化模式、个人习惯和语言风格的影响下，某一种修辞会占优势。"因此，"虽然人们已经反复承认了在浪漫主义和象征主义文学流派中隐喻的重要性，但还没有充分认识到转喻在所谓的'现实主义'起到的基础性决定作用……现实主义作家走在连续性关联的路径上，转喻性地从情节转入氛围，从人物塑造转入时空的建构。"Roman Jakobson, "Two Aspects of Language and Two Types of Aphasic Disturbances,"pp.254-255. 在雅科布森看来，转喻/隐喻之辩并不限于文学作品，而且在西方艺术史中（比如立体主义与超现实主义的对立）也同样存在。

【26】对于从何时起出现了屏风入画的现象，我们还不得而知。现藏于北京故宫博物院的手卷《列女仁智图》中有一个画有山水的屏风。虽然这幅画被归于公元 4 世纪大师顾恺之名下，但是学者一般认为此图为宋代的仿本，原因之一就在于屏风内的山水画显示了典型的南宋风格。

【27】见：Pauline Yu, *The Reading of Imagery in the Chinese Poetic Tradition*, Princeton：Princeton University Press, 1987, p.31. 有趣的是德里达表达过类似的观点："隐喻之存在于这样的情况中：某人通过表达某种不明确的潜藏心志而得以表现。"见 Jacques Derrida, "White Mythology: Metaphor in the Text of Philosophy," trans. F. C. T. Morre, New Literary History 6 (Autumn 1974) :32. 但正如余宝琳 (Pauline Yu) 指出，在西方的论述中，隐喻观念的存在基础是两种对立本体的区分——一种具体，一种抽象；一种可触可感，一种难以靠近——而中国诗意的隐喻则"既不暗指某种完全有异于具体有形世界的场域，也不在可触可及和超越感知的领域间建立联系"。Pauline Yu, *The Reading of Imagery in the Chinese Poetic Tradition*, Princeton：Princeton University Press, 1987, p.201.

【28】一些早期学者认为此画为宋画："精美的丝质画面显然源自宋代，而画风又近于 13 世纪初的院体。"见：Osvald Sirén, Early Chinese Paintings from A. W. Bahr Collection, London：The Chiswick Press, Ltd., 1938, p.39. 但高居翰（James Cahill）认为这是明初对一古本的仿画。见：James Cahill, *An Index of Early Chinese Painters and Paintings: Tang, Sung, and Yuan*, Berkeley: University of California Press, 1980, p.221.

【29】传统认为这是王齐翰的作品。故宫博物院的学者认为是北宋的作品。但根据其画风，它更像是明代宫廷画家的一幅作品。

【30】苏立文认识到屏上冬景的含义，认为这是一幅表现宋代学者日常生活的写实画作："仲夏苦热中，文士会躺在树荫之下，置冬景屏障于榻后，以增凉意。"(Michael Sullivan,"Notes on Early Chinese Screen Painting, " p.251.)

【31】关于苏汉臣的仕女画风格，见邓椿《画继》。

【32】现存于北京故宫博物院的这幅画最有可能是南宋的仿本。古原宏伸通过把它的人物形

态、服饰和器具与出土的南唐塑像、器物比较，认为这是对顾闳中原作的忠实模仿。见古原宏伸：《〈韩熙载夜宴图〉之研究一》，《国華》884 (Nov. 1965):5-10，特别是页 9—10。余辉则论争说，作品中的很多细节，特别是服饰、家具、舞姿和器物，都有宋代风格。见余辉：《〈韩熙载夜宴图〉卷年代考——兼探早期人物画的鉴定方法》，《故宫博物院院刊》4（1993）：37-56。

[33] O. Sirén, *Chinese Painting: Leading Masters and Principles*, 7 vols. New York: Ronald Press, 1956, 1:168.

[34] 关于手卷的定义，见：Jerome Silbergeld, *Chinese Painting Style: Media, Methods, and Principles of Form*, Seattle: University of Washington Press, 1982, pp.12-13:"手卷短可仅 3 英尺，长可及 30 英尺，大部分 9 至 14 英尺宽。多为一整匹绢画成，长卷由多幅绢、纸联成。左端有木质卷轴，或有象牙、玉雕装饰。右端是半圆形狭板，供舒卷时固定画面。以直行书法传统自右而左一节节展开而观，每次看一臂长的画面。"需要增补的一点是，看毕手卷后，观者仍将一节节把手卷收回。这可以只是一个机械化的短暂过程，但一些鉴赏家也喜欢从左至右"反向"读画，随意流连。

[35] 苏轼：《苏东坡全集》，陶斋尚书仿印宋本，1909，卷 67，页 7 下—8 上。

[36] John Ellis, *Visible Fictions: Cinema, Television, Video*, London: Boston, Routledge & Kegan Paul, Rev. ed.,1992, p.45.

[37] 弗洛伊德指出窥视须与被视体和性驱动源头保持距离。见：Sigmund Freud,"Instincts and Their Vicissitudes," in *The Standard Edition of the Complete Psychological Works of Sigmund Freud*, trans. and ed. James Strachey, 24 vols., London: The Hogarth Press and the Institute of Psycho-analysis, 1953-1974, vol.14, pp.129-130. 斯蒂夫·聂尔这样总结："观者和被观景象之间的距离或者说鸿沟是窥视的特征。"（见：Steve Neal, "Masculinity as Spectacle: Reflections on Men and Mainstream Cinema," *Screen* 34 [Nov.-Dec. 1983]: 11；亦见：*The Sexual Subject: a Screen Reader in Sexuality*, London: Routledge, 1992, p.283)

[38] Christian Metz, *The Imaginary Signifier: Psychoanalysis and the Cinema*, trans. Celia Britton et al., Bloomington: Indiana University Press, 1982, p.60.

[39] 我们因此可以怀疑梅茨提出的"两种艺术"的理论，一种依赖于"距离感"（sense of distance），包括视觉和听觉；另一种依赖于"接触感"（sense of contact），包括触摸、味觉和嗅觉。他说："社会承认的主要艺术种类均基于距离感，而那些基于接触感的常被认为是'次要'的艺术种类，如烹饪、香水等等。"上文，页 59。但是观赏手卷画实际上包括了这两种感觉和行动。

[40] Laura Mulvey, "Visual Pleasure and Narrative Cinema," *Visual and Other Pleasures*, Bloomington: Indiana University Press, 1989, p.19.

[41] 《宣和画谱》，杨家骆：《艺术丛书》第九册，台北：世界书局，1962，卷 7，页 193。

[42] 于此画产生过程的不同记载及画家动机，见拙著：*The Double Screen*, "Breaking Textual Enclosures".

[43] W. J. T. Mitchell, *Picture Theory: Essays on Verbal and Visual Representations*, Chicago: University of Chicago Press, 1994, p.57.

[44] 这样看来，北京故宫博物院藏的《重屏图》的另一版本则是不够忠实的仿本，其中所绘的三扇屏之两侧完全对称。这样的设计虽然合理，但仿制者因此失去了原作"不合逻辑"的意图，使屏风变得僵化、"不透明"了。观者的视线因此被阻隔，周文矩原作的幻觉也随即消失。

[45] 据南宋艺术史家周密（1232—1309）最早的记录，此画 7 到 8 尺长，"神采如生，真文矩笔也"。周密：《云烟过眼录》，《丛书集成初编》，1553 册，长沙：商务印书馆，1939。几十年之后，元代艺术史家汤垕在 14 世纪初见过周文矩《夜宴图》的两种版本，并认为与顾闳中的《夜宴图》主题不太相同。汤垕：《画鉴》，北京：人民美术出版社，1962，页 22。另一位元代作者夏文彦在其《图绘宝鉴》中记载了周文矩和顾闳中两人同画《韩熙载夜宴图》。夏文彦：《图绘宝鉴》，卷 3，页 35。

[46] 在尤斯鹏斯基（Boris Uspensky）看来，界框（frame）既是一件"艺术文本"的前提也是它的结果："一件艺术作品，不管是文学、绘画还是其他艺术形式的作品，都呈现了一个特定的世界，有其自身的时空、意识形态系统和自己的行为准则。"（Boris Uspensky, *A Poetics of Composition: The Structure of Artistic Text and Typology of a Compositional Form*, trans. Valentina Zavarin and Susan Wittig, Berkeley: University of California Press, 1973, p.137.）如斯图尔特所说，当艺术文本有其内部分隔时，每一个"小型文本"都由变动的界框来标志，"进入艺术文本就是把外部转化为内部，把内部转化为外部，每一次转化本身创造了新的可能性。"（Susan Stewart, *Nonsense: Aspects of Intertextuality in Folklore and Literature*, Baltimore: Johns Hopkins University Press, 1979, p.23.）

[47] Michel Foucault, *The Order of Things: An Archaeology of the Human Sciences*, New York: Vintage Books, 1973, p.16.

[48] 借用米歇尔（Mitchell）的词汇，我们可称《重屏图》——既是交互指涉性的（interreferential），又是自我指涉性的（self-referential）——是"超超绘画"（a meta-metapicture）(Mitchell, *Picture Theory*, p.58)。

[49] 见陆心源（1834—1894）在弗利尔美术馆藏《重屏图》上的题词。

[50] 如约翰·怀特在其关于西方透视法的经典论述中所言："幻觉主义（illusionism）在现代批判理论中不是个好词，但对于早期作者来说，人为透视带来的幻觉效果曾是最受推崇的，也是最具革命性的特质。正是幻觉效果革命性面向使新现实主义备受重视。"（John White, *The Birth and Rebirth of Pictorial Space*, Cambridge, Mass.: Belknap Press, 1987, p.189.）

[51] 关于仕女屏风的历史，见拙著《重屏》(*The Double Screen*)。

[52] 《松窗杂记》，《古今图书集成》，蒋廷锡校订，上海：图书集成印书局，1884，卷 2213。蒲松龄在《画壁》中对此主题有杰出的表现。关于《画壁》的讨论，见：Judith Zeiltin, *Historian of the Strange: Pu Songling and the Chinese Classic Tale*, Stanford: Stanford University Press, 1993, pp.183-199.

[53] 《异苑》，《古今图书集成》，卷 2213。

[54] 《太真外传》，《古今图书集成》，卷 2213—2214。

[55] 《唐末遗事》，《古今图书集成》，卷 2210。

【56】　Christian Metz, *The Imaginary Signifier*, p.62.

【57】　《持儿小名录》,《古今图书集成》, 卷3128。

【58】　见《开元天宝遗事》,《古今图书集成》, 卷2210。

【59】　这让我们想起梅茨（Metz）关于"觉察之内驱"（Perceiving drive）的理论:"与其他性内驱力不同,'觉察之内驱'——综合了视觉驱动（scopic drive）和祈求性驱动（invocatory drive）——具体地代表了客体的缺席,并与之保持距离,这种距离本身正是'觉察之内驱'的条件之一:看的距离,听的距离。"（Christian Metz, *The Imaginary Signifier*, p.59.）

陈规再造:
清宫十二钗与《红楼梦》
（1997）

图 10-1 1993年耶鲁大学"明清妇女与文学"学术会议海报。

1993年于耶鲁大学召开的"明清妇女与文学"讨论会的海报上用了三幅传统美人画（图10-1）。这个设计与其说是展现了历史情景中的才女，不如说是反映了当下建构传统绘画中才女身份的尝试。这三幅年代相去甚远的美人画之所以被并置一处，是因为它们都描绘了览卷的女子。作为会议主题"妇女与文学"的形象图解，这三幅美人读书图也因而成了此次文人雅集的绝妙象征。不过，这个现代的综合还是有其历史根基的：尽管这三幅画出自三个不同画家之手，所描绘的人物亦大相径庭，但是在题材、图像学含义及绘画风格上却惊人地相似。如果不参考每幅画的画名及题跋，即便是书画专家也很难立刻看出海报上段的仕女是唐代名妓诗人鱼玄机，中间的两位是无名汉宫丽人，下方的则只是一个类型化的清代理想美人。

在艺术与文学中，诸如此类在题材、风格与图像学上的概括与类型化通常被称为"陈规"（stereotype）。但是这种负面的表述或定义在本

质上对于揭示某种历史现象并没有多大意义，甚至可能起到消极作用。以"陈规"概念为出发点的讨论忽视了一个复杂的历史过程：这种概括与类型化蕴含了某种流行化了的想象形态和表现模式，不仅控制着对虚构性人物和历史人物的建构，也控制着作者、读者和观众的自我想象与自我表现。此外，"陈规"的观念在很大程度上仅仅注意到形式上的相似性，而忽略了相似的（甚至完全一致的）图像在不同的语境里可以有完全不同的含义。它所忽略的还有旧传统与新创造之间的对话性关系。实际上，我们可以大胆地说文学艺术创作中主导性的模式在本质上都带有保守、类型化的倾向，但是对这种既有模式的有意翻新也是创造性的一种表现。因此，传统的模式必然会被意在创新的作家与艺术家采用并加以再创作。

本文对"十二美人"（或称"十二金钗"）图像的讨论正是以对"陈规"这个概念的解构为基础。这组形象让我感兴趣之处首先在于它们很难被分类和评价：它们既不完全属于一般意义上的宫廷文化、民间文化或士人文化中的任何一类，又不能被简单地归为肖像画、故事画或风俗画。出现在清宫贴落画以及民间年画中的"十二美人"似乎很符合明清时期的标准女性形象，缺乏个体性。但类似的美人群像也是曹雪芹《红楼梦》中的主要人物，而这部小说无疑是当时最富创造、最有个性的文学作品。我对"十二美人"的分析因而必须是双向的。一方面，我将把清初文学与美术中出现的"十二美人"联系在一起讨论，以探究其中共同的模式与含义。另一方面，如茱蒂丝·梅恩（Judith Mayne）所说："结构和规则都是临时性的，而最多的收获来自解读于结构的裂缝之间筛落的东西。"[1] 通过这种解读，我将讨论标准化的"十二美人"群像如何给特定的想象与欲望带来灵感。

想象之建筑：曹雪芹太虚幻境中的"十二钗"

《红楼梦》开篇，曹雪芹自称是此书的传播者和编纂者，而非作者，其贡献之一是将书名重订为《金陵十二钗》。[2] 从脂砚斋开始，所有的评点者都警诫读者不要将曹雪芹的"又题"作直解："然此书又名曰《金陵十二钗》，审其名则必系金陵十二女子也。然通部细搜检去，上中下女

子岂止十二人哉？若云其中自有十二个，则又未尝指明白系某某，及至《红楼梦》一回中亦曾翻出金陵十二钗之簿籍，又有十二支曲可考。"

脂砚斋在这里实际是认为《红楼梦》中的"十二钗"有双重指涉，既是一群独个的女子，又是天下女子的代表。这个概念上的暧昧来源于曹雪芹本人。脂砚斋的上引评点艺术受到宝玉提出的一个问题的启发：宝玉神游太虚幻境初见《金陵十二钗正册》时，诧异道，"常听人说，金陵极大，怎么只十二个女子？"警幻仙姑微笑道，"一省女子固多，不过择其紧要者录之。"[3] 为何警幻觉得这十二个女子"紧要"？答案的关键在于，她们在小说中（亦是她们虚幻的身份）是以某种典型形象、性格、情景、价值之化身出现的。脂砚斋因而对"红楼梦十二曲"又有如下点评："题只十二钗，却无人不有，无事不备。"十二钗作为文学手段，同时允许人物的概括化和个性化。亦正是在这点上，这些人物被联系到一个虚构的女性空间（feminine space）中——一个既概括了女性气质，又提供了特定女性情境的空间。要说明这个联系，一个有效的途径是重读《红楼梦》第五回"贾宝玉神游太虚境，警幻仙曲演红楼梦"。在宝玉的梦境中，十二钗被——引介。

本回中广为人知的情节是贾宝玉发现了一系列"金陵十二钗"判词。文学研究一致认为这些判词隐含了小说情节的关键，学者们因此做了大量工作来破译这些判词。但从未被讨论过的是，这些判词的重要意义也在于它们是以物质性的簿册出现的，而且存在于想象的空间里。这个忽略不难理解：文学研究者对文字最敏感，判词与小说整体叙述之间的关系是他们兴趣之中心。对文字方面的重视导致对其他重要象征物的忽视，如册籍的物质形式、储存方式、所配插图，尤其是它们所在的建筑空间。要彻底发掘这些有形特征所隐含的意义，光靠细读判词本身是不够的，而必须通过两个层次上的文本互读：首先需要将判词册籍放回到小说中所描述的物质情境之中，然后也需要将文字语境放回到它所赖以产生的物质世界之中。事实上，曹雪芹本人从未将十二钗册籍简化为孤立的判词。在小说中这些簿册是存在于建筑结构中、具体有形的东西。要发现这些册籍，宝玉必须在建筑中游走，穿过重栏叠障，才能找到暗藏的机密。而且即便当他找到了册籍，这个想象之旅也还没有终结：太虚幻境应是无穷无尽的，仙境之中还藏有更多的关于十二钗

的秘密。

由于这段故事基本上讲的是宝玉神游太虚幻境的经验,他之发现册籍只是这个梦境中的一个片断。小说的叙述实际上是随着宝玉在幻境中的穿行而逐渐展开的。十二钗也并不仅仅在册籍中被引介,而是在其他地方也反复出现,每次的强调点都不同,介绍的形式也愈渐复杂。除了宝玉在"薄命司"阅览的册籍外,十二个舞女随之在花园中上演了十二支"红楼梦"曲调,再次影射十二钗。最后,十二钗集于兼美一人,与宝玉在闺房同领云雨之事。这些人物是在太虚幻境这个建筑建构中一一登场的。这也同时意味着,作者曹雪芹对十二钗的文学想象是由一个建筑景观作为引导的,这个建筑景观的空间结构具有转化为事件与经验时序的潜在能力。我将此建筑景观称为"想象之建筑"(architecture of imagination),不仅因为它给小说叙述提供了一个物质环境,更重要的还因其决定了叙述的结构。我对这个"想象之建筑"的研究因而与先前的索引派研究在出发点上有根本性的不同。索引派研究试图找寻小说所本的确切地点和事件,属于考证作家传记的研究类型,旨在建立曹雪芹生平(尤其是他去过或知道的地点)与《红楼梦》之间的联系。我的兴趣则不限于确认曹雪芹有可能熟悉并用作小说原型的地点,而希望发掘小说中虚构人物和场景所依凭的更广意义上的资源、材料和逻辑。我的一个方法是探讨小说中的建筑景观与18世纪某种特殊建筑类型之间的相似性和矛盾性。

图 10-2 "贾宝玉神游太虚幻境",版刻插图。

在宝玉的梦游中,他首先来到一地"但见朱栏玉砌"。"朱栏玉砌"一语常用于描写宫殿类建筑。宝玉走进此处,忽见前面有一座石牌坊,横额上雕着"太虚幻境"四个大字(图 10-2),两边是一副对联:"假作真时真亦假,无为有处有还无。"这个牌坊象征着一道界阈(liminal space),在此处真假的界限变得不稳定和可以反转。[4]转过牌坊,警

幻仙姑引领宝玉来到一座宫门，门上同样也有一副对联，但是它的主题不再是"真假"，而是"情"："厚地高天，堪叹古今情不尽；痴男怨女，可怜风月债难酬。"因此，牌坊内的这座宫门以及后面的整座宫殿应该属于一个特殊的空间，在那里"情"超越了生死与真伪。

宝玉随着警幻进入宫门，到达了一组封闭的殿堂，只见两边配殿上各写着"痴情司"、"结怨司"、"朝啼司"、"暮哭司"、"春感司"、"秋悲司"等名号。警幻解释道：各司所存是普天下所有女子过去未来的簿册，凡眼尘躯未便先知。但她的话更激起了宝玉的好奇心，他再三恳求警幻，终得以一见"薄命司"中的簿册。进了"薄命司"司门后，只见"十数个大橱，皆用封条封着。看那封条上，皆有各省字样"。三个写有宝玉家乡名字的封条——《金陵十二钗正册》、《金陵十二钗副册》、《金陵十二钗又副册》——引起了他的注意："宝玉便伸手先将《又副册》橱门开了，拿出一本册来，揭开看时，只见这首页上画的，既非人物，亦非山水，不过是水墨渲染，满纸乌云浊雾而已。后有几行字迹，写道是：'霁月难逢，彩云易散。心比天高，身为下贱。风流灵巧招人怨。寿夭多因诽谤生，多情公子空牵念。'"[5]

熟悉《红楼梦》的读者都知道，这段判词的头两句影射着宝玉的丫环晴雯的名字，接下来的几行预示其早夭的命运。但文学解隐并非本文的研究目的所在。我之所以引用这篇判词，是因为它是宝玉梦中所阅簿册的第一页。一旦打开了这一页，宝玉便进入了一个新的经验阶段：此前他渐渐步入了一个陌生的空间，而现在他专注于阅读簿册。不过，这两个阶段在梦境的连贯建筑景观中以连续的叙述串联起来。曹雪芹无疑从宫殿建筑得到这个建筑景观的灵感。我们注意到这一点，不仅因为他不断使用"宫"、"宫门"、"殿"、"司"这些词汇来描述梦里的建筑，更因为太虚幻境的结构布局与明清宫殿建筑的空间结构及象征意义相当一致。

太虚幻境的一个突出的特征是重重叠叠的门，将无差别的混沌空间转变为一系列既分离又联系的场所，每个场所都有自己明确的物质性边界和特定的象征意义。我在别处讨论过，从中国宫殿式建筑产生之初，沿中轴线排开的重门就已同时制造了空间的封闭与时间的连续。这个建筑传统的巅峰是明清时期的紫禁城，那里无穷无尽的门——包括牌坊、

门殿、大大小小的宫门——将长方形的禁城分割成无数封闭空间,又将这些空间连入一个硕大的迷宫。[6] 官员上朝亦是一个延长的仪仗行程,穿过重重深门才能到达皇帝的宝座。20 世纪初一个外国参观者的记录道出了旧日官员的静默体验:"他穿过一堵又一堵空墙,走过一重又一重殿门,发现其后不过是又一条平淡无奇的路,通向另一堵墙、另一重门。现实虚化成梦境,目标就在这个线性迷宫的遥远尽头。他如此专注于这个目标、如此期待着高潮的到来,但这高潮似乎永远也不来临。"[7]

该文作者提到的一点对这个行程的梦幻感起了很重要的作用:宫殿的建筑——或者其他模仿此类建筑的结构——消解了游客的现实感。穿过一重又一重门,他越来越深地进入一个连续的封闭系统。现实逐渐虚化成梦境,是因为包围着这个行程的建筑元素放大了位移的速度和效应:虽然从外部看起来只有几层宫门,但是一旦置身其中,游客发现自己成为一个静默的虚拟世界的一部分,这个世界的封闭空间制造出它自己的感知标准。我们再回过头来看一看宝玉的太虚幻境之旅:要进入此境,他必须首先通过写着"假作真时真亦假,无为有处有还无"的石牌坊。这个石牌坊实际上标志着宝玉神游的真正起点(即真假无别的状态),随后行程的结构形式与一个规范化的建筑布局完全一致。

如上所说,宝玉在梦中之旅遭遇的第一件事——阅读十二钗册籍——发生于一个宫殿建筑之中。这个殿堂有几个特征值得我们注意:第一,此处是一个具有绝对(男性)权威之地,"普天下所有女子"的命运都在此被判定并存档。第二,这是一个具有皇家威严的地位,因为它所储存的天下女子册籍都是以"省"来归档的,其存档方式与中央政府保存户籍的方法一致。第三,这是个空荡无人之地,即便是各个司里也毫无公务,有的只是存放在棺材般大橱之中的官方档案。第四,册籍中的女子不再有具体的姓名和身形,而是以谜语般的文字与图像代表。册籍的形式——十二帧册页——亦是明清书画常见的形制。但册籍上并未直接描绘美人,而是用画谜来影射她们。如《正册》头一页画着"两株枯木,木上悬着一围玉带;地下又有一堆雪,雪下一股金簪"。脂砚斋评道:"世之好事者争传《推背图》之说,想前人断不肯煽惑愚迷,即有此说,亦非常人供谈之物。此回悉借其法,为众女子数运之机。"[8]

此处的具体建筑布局也很重要:曹雪芹所描写的宫殿是一个庭院式

的结构，有双重宫门，中央殿堂，殿堂两侧有两列官署。[9] 对 18 世纪的读者来说，这些特征很容易使他们将这个天上的宫殿与地上最著名的宫殿——紫禁城中心的太和殿（图10-3）——联系起来。尽管只有高级官员才能进入太和殿出席皇家典礼，建筑绘画及典礼参与者的文字记录使得太和殿为更多人知晓。午门与太和门作为进入太和殿的双重宫门也并非秘密。在皇家典礼中，九品官员列队站在太和殿前、两边配殿之间的庭院内，面朝正殿。他们所站的位置用青铜符码标出，站在这里他们几乎看不见位于正殿深处的皇帝。

图 10-3 紫禁城太和殿。

存放十二钗档案的天宫与太和殿之间的联系有助于重建《红楼梦》的历史阅读：倘若这个天宫是对应太和殿所构思出来的，其非个性的绝对权威就不难理解了，因为太和殿可以说是男性权力的核心或被定义为一个典型的男性政治空间。殿前的大典从来没有女性参加，这些大典本身展示的就是男性的统治权力。与此平行的是，天宫语境中的十二钗并非以真人的面貌描绘，而是在册籍中以画谜和隐语的形式出现。她们的命运判决书由无形的权威所颁布，而且不可逆转。我们可以很清楚地看到，抽象化、符号化了的十二钗仅仅体现出一个特定男性场所里的女性形象。当宝玉的太虚神游进行到下一个阶段，十二钗的故事在一个女性空间中被重新讲述：

> 宝玉恍恍惚惚，不觉弃了卷册，又随警幻来至后面。但见画栋雕檐，珠帘绣幕，仙花馥郁，异草芬芳，真好所在也。正是：光摇朱户金铺地，雪照琼窗玉作宫。
> 又听警幻笑道，"你们快出来迎接贵客！"一言未了，只见房中走出几个仙子来：荷袂蹁跹，羽衣飘舞，娇若春花，媚如秋月。[10]

这里，伴随着宝玉神游之旅中环境及情绪的强烈变化，曹雪芹的

图10-4 紫禁城西六宫中后妃的住所。

语言也发生了极大变化而变得繁缛而华丽。这种转变很可能也是受到了宫殿式建筑的启发。我们知道明清宫殿常包括两个主要部分，分别称为前朝和后庭。在紫禁城中，前朝以太和殿为中心；后朝则包括了众多后妃的居所及大大小小的戏院和花园。这两个部分的设计与二者之间相辅相成的作用及象征意义一致：前朝是无个性的、仪式性的和纪念碑式的，没有任何山水、植被景观来中和殿堂建筑的肃穆外观；后庭则是私密性的和错综复杂的，被奇花、异草、怪石所环绕。前殿展示的是皇宫主人的公共形象，后庭则隐藏着他的私人生活和属于他的众多女性。游访了位于太虚幻境中心的大殿之后，宝玉进入相当于内苑的所在。换句话说，他离开了男性权力的中心，来到了女性的境地。（事实上，那里的仙姑们也确实向警幻怨谤：为何将这浊物引进她们的"清静女儿之境"。）进入房间后宝玉环顾四周，只见屋内有"瑶琴、宝鼎、古画、新诗"——都是明清时代佳人才女风雅生活的典型摆设（图10-4）。

这个"内苑"境地为本文所致力探讨的核心概念——女性空间——提供了一个很好的例子。女性空间指的是被认知、想象、表现为女性的真实或虚构的场所。从概念上讲，女性空间必须与"女性人物"及"女性器物"区别开来，这并不是因为这些概念彼此之间有冲突，而是因为

女性空间包含了人物、器物等元素。与女性形象及其物质表征（如镜子、熏香、花卉）不同，女性空间是一个空间整体——以山水、花草、建筑、氛围、气候、色彩、气味、光线、声音和精心选择的居住者及其活动所营造出来的世界。我们可以用包含道具、背景、声光效果及演员的舞台来比拟这个空间整体。正如戏剧效果有赖于视觉、听觉和空间等种种元素，女性空间的表现也是多种表现类型的综合。绘画中的女性空间从肖像画、花鸟画、静物画、山水画和建筑画中汲取视觉语汇。文学中的女性空间，如宝玉在太虚幻境中所游访的，不仅是小说的叙述，还融会了诗歌和戏剧。

十二个仙女随之轻敲檀板，款按银筝，上演了新制的《红楼梦》十二曲。学者们一致认为，正如前面的册籍一样，这些歌曲也预示着金陵十二钗的命运。很多研究者同样致力于将这些曲调与小说的整体叙述联系起来。我对这种研究方法有着同样的保留：这些歌曲的重要性不仅在其词语，也在其表演的形式和上演的空间。这种关注引发了一个问题：为什么十二钗的命运要在太虚幻境中被再讲述一次？

这个重复看似多余，实际上则意义深远，因为它强调了对称表现形式中的相反视角。尽管册籍和歌曲所传达的文学信息一致，传达的方式却随传达的场地和媒介之变化而有所不同。册籍所代表的是无名男性权力的产物，鲜活的女性在此处被转化成司局大橱中封缄的档案。与此不同，歌曲的上演者是内苑中的仙女，人物和事件在这里没有被转译成冰冷的字谜或比喻，而是化为有韵律的诗歌词曲，并表现出对人物更多的怜惜与同情。册籍中的文字没有特定人称的叙述者，歌曲调则间或以明确的第一人称唱出。下面的一个例子足以看出两者之间的这些差别。暗示探春的册籍判词写道：

才自清明志自高，生于末世运偏消；清明涕泣江边望，千里东风一梦遥。[11]

与她有关的歌词则为：

一帆风雨路三千，把骨肉家园，齐来抛闪。恐哭损残年。告

爹娘,休把儿悬念:自古穷通皆有定,离合岂无缘?从此分两地,各自保平安。奴去也,莫牵连。【12】

我们可以把这些词曲与明清戏剧中旦角所唱的曲调联系起来。【13】曹雪芹有意安排十二个女郎演唱十二支曲调的目的很明显:在演唱中,这十二个舞女内化了金陵十二钗的声音与情感,实际上是在扮演一系列戏剧角色。在这个内苑中上演的因此并非单独的曲调,而是一出生发幻觉的"传奇"。

在储藏十二钗册籍的前殿中,十二钗以判词的文字形式表现;但是在太虚幻境的后苑内,她们则与舞台和幻境的概念相连。这个后部空间同样在紫禁城里能够找到对应。如1771至1776年间,乾隆皇帝(1736—1795在位)花费了143万多两银子修建了宁寿宫,以备退位后使用。这座宫殿位于紫禁城东北,既是整体皇宫的一部分,又是紫禁城的一个缩影。仿照紫禁城的形制,它既有自己的礼仪中心皇极殿,也有奇幻美丽的宁寿花园。位于花园北端的倦勤斋,是这组宫殿结构中的最后一个建筑。

游客不用进入倦勤斋就已能感到其独特之处:它的琉璃瓦顶不是黄色的,而是如同映照天空的蔚蓝。尽管整个殿堂长达18米,内部却相当拥挤和昏暗。这是由于主室被分为两层,并被隔成不规则的小屋。当游客穿过隧道般的走廊,左转右转,通过大小形状不一的房门,最后来到位于最深处的房间——他刹那间感到目眩神迷,因为他突然面对着一个高达6米的单层厅堂,不仅房间的大小和比例发生了剧烈变化,而且还装饰着具有幻视效果的壁画。这些壁画很可能为意大利耶稣会画家郎世宁(1688—1766)及其中国助手所绘,【14】将厚重的砖墙转化为通向室外的开放空间(图10-5):天花板上漫布紫藤架,每串紫藤花都描有浓重的阴影,具有突出的立体感,仿佛一串串从藤架上垂吊下来。【15】墙上绘着的一带竹篱环绕着整个房间,繁复的花床和月门之后是开阔的宫苑。前后宫殿的比例逐渐缩小,表明画家对西洋"线法画"十分熟悉。以写实手法描绘的仙鹤在布满奇花异草的庭院中漫步,远景是蓝天与山石。

壁画中没有人物,原因很简单:这些图像并不是作为独立的绘画来

图10-5 紫禁城倦勤斋戏台和壁画。

图10-6 倦勤斋二楼美人贴落画。

创作和欣赏的,而是作为戏剧表演的背景。一个小型的舞台位于厅堂的一端,为图绘的花藤、宫殿、珍禽、山水所环绕。最重要的一点是:舞台和壁画是一个更大的、整体性的幻觉空间的组成部分。支持这个解释的一个根据是:与画中篱笆一模一样的真的竹篱围绕着舞台后部。我们可以想象在演出时,当剧中人物在舞台上出现的时候,就如同从画中幻境中脱身而出一样。

但是,这种幻觉必须在观者的眼里才能成为真实。那么"观者"在哪里呢?转过身来,我们发现厅堂的另一端设有位于两层楼上的坐榻,这是皇帝观剧的坐席。二楼坐榻边的厢房中也装饰有幻视壁画(illusionistic mural)。画中一个美人正在掀起门帘一角,似乎马上就要走进供皇帝观剧后小憩的厢房(图10-6)。这个图像将我们带回宝玉神游之旅的最后一段:当《红楼梦》十二曲仍未能以十二钗的悲剧命运警醒宝玉,警幻引领他来到一处香闺绣阁——此处不再是一个装点着绘画和古玩的一般性女性空间,而是一个私密、情色的领域:"其间铺陈之盛,乃素所未见之物。更可骇者,早有一位仙姬在内,其鲜艳妩媚,大似宝钗;袅娜风流,又如黛玉。"[16]这位仙姬乳名"兼美",意思是集宝钗、黛玉于一身(更宽泛地说,集十二钗于一身)。警幻将其许配给宝玉,但二人的云雨欢爱却以噩梦收场:宝玉坠落万丈迷津,连警幻都无力相救。这一"梦中梦"将宝玉从前梦中惊醒,回到现实之中:宝玉错失了最后一个顿悟的机会,曹雪芹的金陵十二钗故事由此正式开场。

十二美人的图像志：
人物、道具、组合、活动、观众、幻视

清初的读者对《红楼梦》中将十二美人称为"十二金钗"的表述方式一定不陌生。[17]这一称谓可追溯到唐以前。唐代及其后，"十二金钗"日益被用于指称大家族中的妻妾。这一用法在明清文学中仍然延续，在曹寅（1658—1712）、袁枚（1716—1798）的写作中都可见到，但该词也用于指称才色出众的名妓。如晚明金陵十二位以诗才闻名的歌妓即被称为"十二金钗"。[18]到了清代初年，这一名词更与一种新兴的十二美人图相连。与曹雪芹同时代的诗人尹继善（1696—1771）曾拜访忠勇公的府宅并留诗道："金钗十二人何处，列屋新妆只画图。"[19]与曹雪芹笔下的女性角色类似，这些美人图像也是18世纪"女性空间"观念的产物，这一观念与当时许多视觉现象紧密相关，包括建筑、花园、仕女及用来表现仕女活的幻视手法等等。但是曹雪芹在其巨著中极其高妙地"重塑"（refashion）了这些传统模式，将其转变为血肉丰满的人物。因而，若要从历史的角度来理解《红楼梦》，我们应在《红楼梦》写作和鉴赏的时代背景下来重构这些传统模式——亦即有关"美人"的"图像志"。

就我所知，对"美人"的系统论述直到明末清初才出现。卫泳（活跃于1643—1654）的《悦容编》是此类著作的早期代表之一，将无名的美人作为独一无二的焦点。我们对卫泳生平所知甚少，仅知其为长洲（今苏州）人，曾编著过古今文集。[20]在其《悦容编》引言中，他的口吻类似于明代的一种怀才不遇之士，声称自己是"丈夫不遇知已，满腔真情，欲付之名节事功而无所用，不得不钟情于尤物，以寄其牢骚愤懑之怀"。[21]尽管卫泳的大部分著作都已佚失，《悦容编》经张潮（活跃于1676—1700）收入《昭代丛书》后，在清代流传甚广。

《悦容编》分十三小节，始于"随缘"一节，泛论和美人的知遇。其他十二节分别讨论与美人相关的各项标准，包括居所、妆饰、雅供、活动、侍女、年岁、姿态等等，渐渐从"美人"的外在特征移到内在特征，从物质环境移到人的关系。在正文的第二小节中，读者读到的是有关美人居所的描述：

> 美人所居，如种花之槛，插枝之瓶。沉香亭北，百宝栏中，自是天葩故居。儒生寒士，纵无金屋以贮，亦须为美人营一靓妆地，或高楼，或曲房，或别馆村庄。清楚一室，屏去一切俗物。中置精雅器具，及与闺房相宜书画，室外须有曲栏纤径，名花掩映。如无隙地，盆盎景玩，断不可少。盖美人是花真身，花是美人小影。解语索笑，情致两饶。不惟供月，且以助妆。[22]

这一节为描述美人的其他特征提供了一个整体语境。两类事物共同组成了美人的居所，将平庸的场所转变为女性空间。其一是器物，其二是建筑结构。器物构成女性空间中静态的特征，建筑结构则为这个空间提供了动态的时空结构和视点。《悦容编》中谈到的特征包括：环境元素（如特别类型的建筑物、曲径、栅栏、花草、盆景、山石、书画）、个人特征（如服饰、化妆、类型化的体貌特征）及女性活动的场景。卫泳的文字引导读者穿过楼阁，穿过曲房，曲栏纤径深处是美人深藏之处。明末清初的一些绘画基于类似的女性空间概念。如黄卷的《嬉春图》（1639）描绘了一群美人在花园中游乐。杨晋《豪家逸乐图》（1688）描绘的是一个高墙内的类似花园，其中一群美人正等待主人的归来。[23]

我在上文中讨论了太虚幻境中的时空结构，此处我将集中探讨卫泳等人描述的女性空间特征。有一点很重要，尽管卫泳列举了数百条构成美人及其环境的特征，但是没有一个字提到美人的个性及整体形态。他把美人的身体与面庞全部消解成支离的意象，如星眼、柳眉、云鬟、雪胸等等。对他来说，"个体性"基本上不是问题：因为美人本身就是一个理想化的概念，超越了任何特殊存在。但是，美人的图像志问题仍然存在：如果没有文字描绘她的性格及形态，那么美人作为一个整体是如何被想象的呢？对于这个问题的答案可以从"女性空间"这个综合性实体的概念中找到。通读卫泳的文章，我们逐渐意识到在他的心目中，美人从本质上说是其所处空间中所有形体的总括，或者说，美人的空间中所有事先安排好的元素实际上就是她的特征。因而，美人（被建构的角色）与她的领域（人为拟构的空间）是等同的。我们对美人的认知不是通过识别她的面庞，而是通过查览她的庭院、房间、衣饰，以及定型化

的表情和姿态。换句话讲，我们在美人以及美人的空间里所能看到的，只是一系列并无"所指焦点"(focus of signification) 的能指（signifier）。

如此，无怪乎卫泳在描述了美人的"葺居"之后紧接着描述作为表象特征的"缘饰"。提出要符合美人的标准，"饰不可过，亦不可缺。……首饰不过一珠一翠一金一玉，疏疏散散，便有画意"。[24] 下一节中，甚至婢侍也被看作是美人的装点："美人不可无婢，犹花不可无叶。秃枝孤芷，虽姚黄魏紫，吾何以观之。"[25] "雅供"一节进而讨论了闺房内的陈设，卫泳罗列了三十多种美人室内的必备之物。值得注意的一点是他把书画和古董分开，后者放在下一节"博古"中讨论，以彰显美人之"儒风"。[26]

这种罗列美人及美人空间的图像志特征的倾向在清初益发趋向极端，出现了两种类型的"谱录"。其中一种类型以黎遂球《花底拾遗》为代表，辑录典型的"女性活动"(female activities)。[27]《花底拾遗》正文前有此简短引文："花事如罗虬张翊，简举无遗矣。然而生香解语，顾影相怜。深院曲房，别饶佳致。道人读书之暇，聊为谱之。不必溺其文情，聊堪裁作诗骨。"[28]

文中所说的"诗骨"指的是150多条诗歌主题。每条虽仅有短短数字，却有着扩充和润饰为整首诗作（或画作）的潜力——因此被称为"骨"。例如"调鹦鹉舌，教诵百花诗"，"暗祝桂花前"，"带花春睡，惹浪蝶阑入红绡"，"借郎书拾残红点记"，"观落红有悟皈命空王"，"摹兰竹影学画"，"上秋千飞红如雨"等等。[29] 黎遂球的《花底拾遗》深受张潮赏识，后者不仅为此书作了序，还仿效此篇写作了《补花底拾遗》。[30] 张潮似乎意识到黎遂球美人主题的局限性，但竭尽全力为其辩护："可与（美人）相往还者，在人则有三，在物则有五。曰郎、曰小婢、曰邻姬，皆人之属也；曰蝶、曰蜂、曰莺、曰鸳鸯、曰鹦鹉，皆物之属也。此外一切俗尘，安可使阑入耶？"[31]（如此表述正与《红楼梦》暗合，在宝玉眼中，只有众女子所居的大观园是清静之地，外边的世界不过是一片尘埃和庸俗。）

徐震（活跃于1659—1711）的《美人谱》可以作为第二种类型"美人叙述"的代表。意在谱写更全面的"美人图像志"，这篇文章不仅罗列了美人之事，更包括了美人之容、之韵、之技、之居、之助、之馔

等。徐震（字秋涛或秋涛子，别号烟水散人）籍贯浙江秀水，清初人。与卫泳相似，他从未举仕，有些传者甚至称其为"一生穷困潦倒"。[32]《美人谱》最初是作为徐震所编的《女才子书》的前言。《女才子书》的原名可能是《美人书》，编成于1659年，十年后出版。[33]《美人谱》随后被收入王卓（生于1636）和张潮于1695年出版的《檀几丛书》，以后单独成章，广为流传。徐震在《美人谱》开篇自述其写作目的：

> 余凤负情痴，颇邯红梦。虽凄凉罗袂，缘悭贾午之香。而品列金钗，花吐文通之颖。用搜绝世名姝，撰为柔乡韵谱。使世之风流韵士、慕艳才人，得以按迹生欢、探奇销恨。[34]

他进而将其美人的"原型"分为三类——名妓、婢妾及其他，都以有才能的美女代表，其特征概括在十种图像志范畴中：

一之容：蝤首、杏唇、犀齿、酥乳、远山眉、秋波、芙蓉脸、云鬓、玉笋、黃指、杨柳腰、步步莲、不肥不瘦长短适宜。

二之韵：帘内影、苍苔履迹、倚栏待月、斜抱云和、歌余舞倦时、嫣然巧笑、临去秋波一转。

三之技：弹琴、吟诗、围棋、写画、蹴鞠、临池摹帖、刺绣、织锦、吹箫、抹牌、秋千、深谙音律、双陆。

四之事：护兰、煎茶、金盆弄月、焚香、咏絮、春晓看花、扑蝶、裁剪、调和五味、染红指甲、斗草、教鹩哥念诗。

五之居：金屋、玉楼、珠帘、云母屏、象牙床、芙蓉帐、翠帏。

六之侯：金谷花开、画船明月、雪映珠帘、玳筵银烛、夕阳芳草、雨打芭蕉。

七之饰：珠衫、绡帔、八幅绣裙、凤头鞋、犀簪、辟寒钗、玉珮、鸳鸯带、明榼、翠翘、金凤凰、锦裆。

八之助：象梳、菱花、玉镜台、兔颖、锦笺、端砚、绿绮琴、玉箫、纨扇、毛诗、玉台香奁诸集、韵书、俊婢、金炉、古瓶、玉合、异香、名花。

九之馔：各色时果、鲜荔枝、鱼虾、羊羔、美酝、山珍海味、松萝径山阳羡佳茗、各色巧制小菜。

　　十之趣：醉倚郎肩、兰汤画沐、枕边娇笑、眼色偷传、拈弹打莺、微含醋意。[35]

　　对中国美术史的研究者来说，这十个范畴中的许多情景都是他们相当熟悉的，因为这些也正是传统中国绘画中的"美人画"的基本"剧目"（repertoire）。美人画自唐代以来持续发展，但刻意保持并不断重复有限的视觉语汇。这种绘画类型的刻板性既触发了美人图像志的写作——结果是上文讨论的那些美人谱录——又反过来被这些文字所强化。由这些谱录的作者籍贯可以看出，这类写作模式很可能源自江南，如苏杭一带——也正是名妓聚集的地区和烟花文化（courtesan culture）繁盛之地。有意思的一点是，江南文士所推崇的这种标准化美人也为清统治者所拥趸，并深深地影响了清代宫廷美术。这个影响可以从三方面来理解，一是绘画模式的转变，二是绘画表现风格的变化，三是美人含义的转变。就模式而言，一组十二幅表现美人或女性情景的构图模式变得越来越普遍；就风格而言，这些绘画体现出对表现幻视效果的强烈兴趣；就美人本身而言，当这些图像从本来的汉文化语境移植到非汉族统治者的宫廷中，它们被赋予了新的含义。下文对这三点分别加以讨论。

　　美人的图像志将既有的描绘美人的传统综合成一套完整而规范的图像系统。如我在前面所讨论的，这个系统是一系列分散的所指而无具体的能指。徐震声称，其《美人谱》可以给"风流韵士、慕艳才人"提供指点，但清初的文人倘若真的以此为导航的话，他们实际上将无法找到一个真正的女子，他们能够找到的只是在预设情境中以某些预定图像表现出来的理想化的美人。这个理想美人或是在种兰、沏茶、焚香、临帖、弄棋、赏花、赋诗，或是在扑蝶、织锦、调鹦、荡秋千或品观古董。她所出现的场所无非是香闺、柳荫、花丛间、满月下、画舫中或垂帘后。这套图像志使得表现"综合性"（synthetic）美人变得可能，这种综合性表现手法的目的在于在一套作品中表现出美人的多重形象。

　　也正是在这一时期，作家和画家——实际上也是一群自己任命的佳人才女之"鉴赏家"——开始将十二美人表现为一组。徐震正是此一潮

流的先驱之一,其《女才子书》共有十二章,每章讲述一位佳人才女的事迹。值得注意的是,其章回的数目(亦即才女典范的数目)是预先设定好的:在第八章中徐震写道,起先他只能找到十一位女才子,直到听说了郝湘娥的事迹后,才得以足成十二女媛。[36] 不过实际上,他最终找到的是十七位符合条件的女才子,但"十二"这个神奇的数目使得他不得不忍痛割爱,将其中五位列入某些章节中的附录。[37]

通过这种做法,《女才子书》代表了一个潮流,将历史上确有其人的女子以十二为一组加以汇编。徐震的"女才子"都为同代或近代人,其他的文人和画家则或从古代选取人物。如 17 世纪的大诗人吴伟业(1607—1671)即作有《题仕女图十二首》,所题咏的仕女包含历史上著名的美女(如西施)、才女(如蔡文姬)和侠女(如红拂)。[38] 清代陶宏作于 1710 年的《仕女图》册是此类绘画的一个存世实例,每帧册页表现一位历史上的美人,或览卷、或赋诗、或歌咏、或照镜。[39] 又如清宫画师焦秉贞(活跃于 1689—1726 后)所绘的十二帧《历代贤后故事图》,每帧表现一位历史上典范后妃的事迹。[40] 尽管这十二位后妃生活在周代到明代各个时期,在画册中她们全都以一位年轻、瘦削的仕女形象出现,只是在服饰和场景上略有变化。具有反讽意味的是,这些目的在于伦理说教的图像所遵循的竟是富于诱惑性的"美人"画传统。

第二种类型的"十二美人图"主要表现美人或才女的群体活动:在十二场景组成的一个系列里,窈窕仕女以变化的组合反复出现在不同的环境之中。(实际上,由于其未必描绘十二位身份不同的美人,此种类型绘画更适合的名字应该是"美人十二景"。)此类作品的一个早期例子是焦秉贞所画的另一册页(图 10-7)。据册页上宝弘历亲王(即日后的乾隆皇帝)的题诗看,此画册应成于雍正年间(1723—1735)。[41] 焦秉贞在绘制这件多幅作品之前也曾在单幅画中描绘过美人图像。[42] 在此画册中,他将多重场景综合而成一本便携式的册籍。他所扮演的角色因此与卫泳、黎遂球、徐震这些文人类似,将一系列分散的美人符号综合进一个有序的整体。并非巧合的是,焦秉贞绝大部分的构图——如春日柳畔秋千(图 10-7a)、夏日莲塘泛舟(图 10-7f)、雨天赋诗(图 10-7j)、中秋拜月(图 10-7l)等等——与这些文人所编写的美人图谱相当一致。其他类似的画面和场景还包括仕女们闲敲棋子(图 10-7h),斜抱琵琶(图 10-7i),半

隐帘栊（图10-7b），诗社雅集（图10-7k）。作为一个技艺相当高超的画师，焦秉贞给这些颇落俗套的场景添加了一些温和的戏剧效果。如其中的一幅描绘三位仕女戏窥帘栊后正作白日神游的闺友，而后者的神态正是典型的"美人春思"的形象（图10-7b）。

这帧册页所描绘的内容并不新奇，但绘画风格却颇为新鲜。焦秉贞的作品与清代之前的美人画区别甚大，主要在于其对"线法"的大量应用。"线法"一词指的是西方线性透视绘图技法，焦秉贞很可能在清宫观象台任职时，自欧洲天文家处学得这种技法。[43] 但是在他的册页中，对这种西洋绘画手法的运用并不仅仅在于显示画家技术的先进，也在于这种外来的手法给美人画带来了新的视觉维度和符号学范畴。更重要的是，焦秉贞将女性空间的传统表现手法加以重新阐释。对他来说，女性空间不仅仅是一个象征性的领域，而且要有视觉上的可信性；这个空间不仅仅是"美人"分散特征的罗列，而必须根据一个总领性的图像结构来组织。不过，这个新阐释只是增强了美人画原先的意图，因为焦秉贞的尝试所加强的是这种画的神秘性和虚构性，而非其真实性。画中仕女的起居之处仍是建构而成的空间（constructed space），只不过这个空间如今变得更为复杂魅惑。如下棋一图（图10-7h）呈现给观众的是极富诱惑性的人物和空间：随着伸向深处的小径，观众的视线从前景移向中景，那里一群美人正在下棋或观棋。强烈的透视效果也由桌台、花藤、地砖的斜角线以及缩小的人物表现出来，持续引导观者视线的穿透。但仕女的深闺并没有完全暴露在观者眼前：位于透视灭点处的门洞阻挡住了观众的视线，但却激起他对女性空间的更多想象。

清宫画家陈枚（活跃于1720—1740）继承了这种幻视表现手法和册页形式。焦秉贞的画册绘于1733年稍后。几年之后，陈枚于1738年为乾隆皇帝绘制《月曼清游图》册，呈现出一种新的表现群体美人的方式：[44] 在这帧册页里，十二幅画面所描绘的仕女活动以一年十二月的顺序组织。如果说在焦秉贞的画册上，图景所表现的女性生活之间尚无紧密联系，在陈枚的画册中，每个图景都形成了女性活动的整体"月令"之一部。这个"月令"由十二个章节组成：

正月：寒夜探梅

图 10-7a-l 清·焦秉贞《仕女图》册。

陈规再造：清宫十二钗与《红楼梦》 275

a　　　　　　　　　　b　　　　　　　　　　c

图10-8 清·陈枚《月曼清游图》册。(a)四月"庭院观花"。(b)六月"碧池采莲"。(c)十一月"围炉博古"。

二月：杨柳荡千

三月：闲庭对弈

四月：庭院观花（图10-8a）

五月：水阁梳妆

六月：碧池探莲（图10-8b）

七月：桐荫乞巧

八月：琼台玩月

九月：重阳赏菊

十月：文窗刺绣

十一月：围炉博古（图10-8c）

十二月：踏雪寻诗

　　第三种，也是最后一种表现十二美人的模式既不描绘历史人物也不聚焦于女性活动。虽然这种模式延续了传统的肖像风格，但它表现的不是单个的形象，而是一系列构图中的十二美人群像（或一个美人的十二幅画像）。苏士琨（1613—1687）的《闲情十二忦》[45]可以认为是此种模式在文学中的反映，以极为香艳的辞藻描述对美人之达、之齐、之俊、之才、之色、之境等的怜赏。[46]在绘画中，代表此种模式的最佳实例是雍正皇帝（1723—1735在位）在即位之前授意绘制的一组十二

美人像。细读这些画像及图中的建筑结构和雍正的题词，我们能够在更深的层面上探讨清代宫廷艺术中十二美人的意义。

帝国的女性空间：雍正的十二美人屏风及圆明园《园景十二咏》

1950 年，故宫博物院工作人员在清点原紫禁城库房时发现了一组十二幅无款画像，每幅画像上有一位美人，或居室内，或处室外（图 10-9）。[47] 这些画像有三点特别之处，立刻引起了人们的注意。首先，作为绢画，这些画像之大非同寻常：每幅画近 1 米宽，2 米高，纵向的画面空间足够描绘近真人大小的美人。其次，与传统的手卷或挂轴不同，这些画像没有装画轴，被发现的时候只是松散地卷在木杆上。[48] 再者，虽然这些画像没有画家的署名，其中一幅画所描绘的闺房里陈设着一架书法屏风，上题"破尘居士"、"壶中天"、"圆明主人"（图 10-9c）。据查，这三个别号都是胤禛（即后来的雍正皇帝）在 1723 年登基以前所用的名号。

这三个特点帮助故宫的专家们对这组画像进行了基本的认定和归类。依据画像的形制，尤其是尺寸和装裱风格，他们将其归为"贴落"———一类可以贴裱在墙上的绢本或纸本书画。与作为永久性建筑景观的壁画不同，"贴落"可以根据变化的口味或收藏的需要随时置换。最珍贵的贴落画成为皇家艺术收藏的一部分，存放于皇宫中的书画库房。这组十二美人像亦被认作此类珍品。其他的因素，包括真人大小的美人，陈设于闺阁中的雍正书屏，画像惊人的"写实"风格，以及对细节的极度用心，都进一步促使学者们推测这些画像所表现的是真实人物，而这些人物应与皇子胤禛关系亲密。这个可能性是如此吸引人，以至在没有更进一步证据的情况下，这组画像即被定名为"胤正十二妃"甚至"雍正十二妃"。这些题名在展览、图录及研究论文中广为使用。[49]

不过，对此组画像的用途及主题的这个推断并不正确，并有潜在误导之虞。1986 年，故宫博物院资深研究员朱家溍先生发现了清内务府有关此组画像的档案。在雍正朝 1732 年内务府档案木作记载中有这

a

b

c

d

e

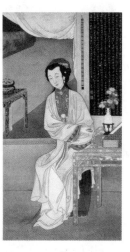

f

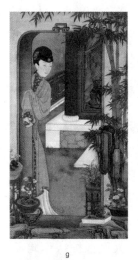

g

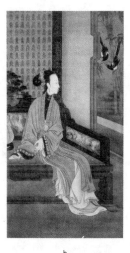

h

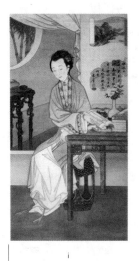

i

j

k

l

样一条：

> 雍正十年八月二十二日，据圆明园来帖，内称：司库常保持出由圆明园深柳读书堂围屏上拆下美人绢画十二张，说太监沧州传旨：着垫纸衬平，备配做卷杆。钦此。本日做得三尺三寸杉木卷杆十二根。[50]

此条档案所记载的正是紫禁城清点库房时所发现的十二美人图（画像发现时的保存状况正如雍正皇帝授意的模样）。据此档案，此组画像需要被重新加以分类和认定。最重要的是，档案内容在一定程度上解释了画像的早期历史。我们现在知道，这组美人画最初并非装点墙壁的贴落，而是一架十二扇围屏上的画面。"围屏"一词更进一步表示，与如今仍陈列在故宫的许多屏风一样，此美人屏被用来环绕皇帝的宝座或卧榻。此外，此画屏肯定是在 1709 年之后制成，因为正在这一年康熙皇帝（1662—1722 在位）将圆明园赐予雍正（当时仍称为雍亲王）。圆明园当时的布局和结构不甚明了，有关这个园子的历史记录多关注于圆明园在乾隆朝的大规模扩建。从已知的雍正的写作来看，圆明园在 1725 年之前只有散布着的几座建筑及大小不一的湖泊池塘。雍正（当时为雍亲王）将其作为夏令避暑之地，其参政之处则在十里开外的紫禁城内。

在我看来，这个画屏最初的陈设地点——圆明园内的深柳读书堂——对理解其含义提供了关键的线索。有趣的是，这个地方对雍亲王来说似乎有特殊的意义，但在他即位之后却很少提到。（出于某种不甚清楚的原因，乾隆似乎对此处刻意加以忽视——尽管乾隆时期的圆明园图都画了深柳读书堂，但这组建筑从未被列为一"景"，也极少出现在乾隆皇帝不计其数的圆明园题咏中。）考虑到深柳读书堂是其父皇雍正即位前后的私幸之处，乾隆对此处的漠视分外令人费解。但是在雍正的圆明园题咏中，深柳读书堂却是最常被提到的。[51] 如雍正的《园景十二咏》作于其即位之前，其中第一首所吟咏的就是深柳读书堂：

郁郁千株柳，阴阴覆草堂。
飘丝拂砚石，飞絮点琴床。

图 10-9a-1 清·佚名《雍正十二美人》。

图 10-10 清·佚名《圆明园深柳读书堂》。

莺啭春枝暖，蝉鸣秋叶凉。
夜来窗月影，掩映简编香。【52】

雍正诗中使用的文学意象——飘丝、飞絮、莺啭、蝉鸣、月影、简编香——反映出某种亲近感和私密性。深柳读书堂位于一个大湖（后来被称为福海）的西岸，三面被小山环绕，与外界隔绝，"千柳"更将其深深掩蔽。现存的一套《圆明园图》显示出此处由三四座单层的小型屋宇构成，屋宇之间由回廊连通，曲曲折折，从水畔直通向林谷（图 10-10）。它的建筑结构因此不在于表现宏伟的公共形象，而在于突出移步换景的视点、时间的流动性以及空间的复杂性。

不过，深柳读书堂的"私密性"要超出单纯的建筑和环境因素。雍正的诗赋予这组建筑女性的气质。诗中的许多意象都有双关含义，在描绘山水景观的同时将其人格化。其中主要的意象是"柳"。柳作为美人之比喻在雅俗文化中都很常见。如"柳腰"、"柳眉"形容女性的身姿外貌；"柳夭"、"柳弱"表示极度柔弱的女性气质；"柳丝"是"相思"的

双关语;"柳絮"则被用来影射才女。考虑到柳在文学及语汇传统中的含义,雍正诗歌的暧昧性必定是有意为之。其真正主题既非柳树亦非美人,而是一个女性化的空间。随风轻摆的柳枝仿佛是画中搁下笔墨、轻拂瑶琴的佳人,而柳树的夜影之中掩映着她的书香。这佳人是谁无关紧要,重要的是:她的形象和感受标志着此处空间的特征。

《园景十二咏》中其他的诗作也有这种倾向,如紧接《深柳读书堂》之后的《竹子院》:

> 深院溪流转,回廊竹径通。
> 珊珊鸣碎玉,袅袅弄清风。
> 香气侵书帙,凉阴护绮栊。
> 便娟苍秀色,偏茂岁寒中。

值得注意的是,在这首诗中,传统文化中象征士人高洁之气的竹子被用来比喻深闺中兼具美貌、贞洁和才学的佳人(请注意诗中提到的"香气侵书帙")。这首诗因此反映了在被"人格化"的时候,雍亲王私人花园中的男性气质被有意排除,传统的男性象征被转换成了构成女性空间的因素。[53]

我们可以从几个方面把雍正的美人屏及诗作联系到同一个历史语境之中。就地点来说,画屏和诗作都与圆明园直接相关;就时间来说,二者都作于雍正仍是皇子之时;就作者身份来说,雍正不仅是诗的作者,也实际参与到画屏的创作中。虽然画中的美人及其他图像为清宫画师所绘,但所画闺房里的书法作品差不多都是雍正亲笔题写的,包括两卷诗轴(图 10-9c、10-9k)及米芾、董其昌名作的临本(图 10-9f、10-9i)。[54]因而,雍正既是这些画的赞助人,又是联手合作的艺术家。作为赞助人,他授意绘制画屏,并将其安放在其别墅之内;作为合作的艺术家,他将自己的书法融入图像的整体设计之中。雍正巧妙地在画面中后墙的空间内题写,有时又刻意将书法的一部分留在画面之外,这些题字加强了而不是破坏了构图的整体性。

不过,《园景十二咏》和画屏相互关系的最可靠证据还是二者之间共同的主题与形象。尽管十二咏中每一首都有对应的地点,其中确切表

明该地点景观的具体描述却很少。相反,雍正被一种强烈的意愿所驱动,以两种互补的方式将这些地点女性化。第一种方式是用某种植物替换一个地点,并将这种植物描写得宛若佳人。如深柳读书堂里的柳树是"飘丝拂砚石",竹子院里的竹子是"珊珊鸣碎玉"。第二种方式是将诗歌的想象聚焦在一个虚幻的美人身上,她身居此地,其仪态、活动及情绪赋予该地某种特别的品格。如此,"梧桐院"里的佳人正在"待月坐桐轩",而"桃花坞"中的另一位佳人(或许是同一位?)则是"绛雪(落花)侵衣艳"。

这两种方式也反映在雍正美人屏的创作中:每幅画的构图都以一位无名佳人为中心,她周边的物质环境凸显了其女性气质。在某几幅图中,雍正的诗作和美人屏甚至构成了相互指涉的"对偶"。如前文所引的《竹子院》一诗中,挺立于岁寒之中的竹子影射着一个娟秀、孤寂的美人。而在美人屏上的一幅画中(图 10-9g),几竿郁郁苍苍的修竹半掩门洞,门后是幽深的庭院,一位美人正从门洞后探出半个身子。修竹充当了画面的右侧边框,细长的美人则框住了画面左侧。二者对称的布局及相互呼应的关系暗示着其间的语义互换性。类似的美人和植物的对等性在其他几幅屏画中也可见到。其中一幅表现一位美人坐在梧桐树下,茂盛的树叶宛若华盖。从她身后的月门可以窥见满架的书卷及更远处的另一扇方门。这两扇门都有其他画屏中所没有的月蓝色边框(图 10-91)。从这些特征来看,此画屏似乎可与《园景十二咏》的第三首《梧桐院》联系起来。诗中写道:"吟风过翠屋,待月坐桐轩。"

在另一幅屏画里(图 10-9b),正在闺房内补衣的美人出神地望着窗外的一枝象征同心之好的并蒂莲。此一有关爱情的主题亦是雍正《莲花池》一诗的主题:"浅深分照水,馥郁共飘香。……折花休采叶,留使荫鸳鸯。"[55] 类似的关联性在其他诗作和画屏之间也可以见到。如在《桃花坞》一诗中,雍正将桃花比作"绛雪":"绛雪侵衣艳,颓霞绕屋低。"而一幅画屏(图 10-9j)所描绘的正是细雪之后、恻恻清寒之中,竹叶上覆着一层薄雪,戴着毛皮的美人坐在炭炉边取暖,一枝桃花昭示着春之降临,粉中泛白地从屋檐上垂下,令人联想到的正是"绛雪"这个词的意味。另一幅描绘夏景的画屏中(图 10-9a),花栏的六边形大窗将美人与观众隔开。美人倚在层层叠叠的假山石畔,正凝视着窗外,其

眼神指向画面前景中绽放的牡丹。白色、粉色、紫色的牡丹花与假山石相伴，呼应着美人的面庞与衣裳。整幅图像描绘的似乎就是雍正的《牡丹台》：

> 叠云层石秀，曲水绕台斜。
> 天下无双品，人间第一花。
> 艳宜金谷赏，名重洛阳夸。
> 国色谁堪并，仙裳锦作霞。

我在这里进行的比对并不只是为了显示一般意义上的诗与画的共同主题与图像，而是希望说明《园景十二咏》和十二美人屏都展现出构建女性空间的特殊意图。二者都将美人表现为男性注视的对象，她们也都属于（或融入了）一个女性化的空间环境。在这个环境中，花草和树木映现美人的相貌和优雅，铜镜和画屏暗示其孤独及忧伤。当然，这种类型化的文学和艺术的联系可以追溯到美人文学和艺术的起点。简言之，中国文学和艺术在想象和建构女性空间的过程中以两类主要美人形象为中心。早期类型为宫廷女子（有时也以神女的形象出现），徐陵（507—583）于545年编成的《玉台新咏》中所收的诗歌不厌其烦地吟咏这种女性的寂寞深闺，其最重要的特点是可感知的寂寥。以英国翻译家柏丽尔（Anne Birrell）的话来说，深闺在这些诗里总是被描写为"封闭的情色世界。一个女人日常生活中的普通元素，如侍女、孩子、友人、其他家庭成员，尤其重要的夫君或情郎，全都从诗中的情景里消失了。在这一时期（指六朝）繁盛的宫体诗中，身处锦绣香闺中的女人囿于符号化的孤寂中"。[56] 尽管如此，诗人游移的目光仍能穿透这个闭锁的空间，以细密的心思窥伺无名宫姬的体貌及器物之细节。

这个封闭的宫殿内室也是唐代以后许多绘画的主题。梁庄爱论（Ellen Johnston Laing）总结道，这些绘画与宫体诗相似，重在描绘相思的女子，她们的单相思令其"永远渴望与等待着画中所不见的、一去无归的情郎"。[57] 此类哀怨的宫姬形象贯穿于悠长的历史传统中，不过，自明代中后期开始，第二种类型的"美人"形象——名妓和姬妾（同样有时也以神女的形象出现）——开始在表现女性空间的绘画中占主导地

位。名妓和姬妾可以划作同一类，因为二者之间可以自如地互换角色。正如高居翰所观察的，"正如鱼和龙因为可以互变而归于一类"。[58]

宫姬及其深闺的图像志传统被全面地用于描绘理想化的名妓和姬妾，但新的视觉符号也被创造，用以表达不同的感知。与宫姬相似，"名妓/姬妾"绘画中的女子也多为身处锦绣香闺或花园中的无名仕女。她们要么正在进行某种闲适活动，更常见的则是孤身一人，对镜自怜或观望成双成对的猫儿、鸟儿和蝴蝶等等。不论是哪种情形，这些话的潜台词都是"香艳美人"的"思春"伤怀。不过与宫姬图不同的是，"名妓/姬妾"图像经常表达出更为大胆的情色信息。尽管画中的女子很少公然展现情欲，其魅惑与可亲近性却通过某些姿态（如轻抚面颊、戏玩裙带）以及具有性含义的象征物（如特定的花卉、水果、器物等等）表现出来。对明清两代的观众来说，这些姿态及象征物所蕴含的意义应该是明白无误的。梁庄爱论在其论文《香艳美人还是高洁神女：仇英〈美人春思图〉研究》中，最先引起人们对此类图像的注意。[59]高居翰随后辨识了更多的"暗号化"的图像，并进一步将这些图像（及其创作者和观众）与明代中后期繁盛于江南的"名妓文化"相联系。我个人认为这些联系相当可信。高居翰拓展了文学史中的名妓文化研究，将此类图像创作也包括进来。[60]江南名妓文化对中国文化造成相当大的影响，影响之一是真实生活中的"才子"和"佳人"的姻缘，代表性的例子如钱谦益和柳如是之传奇情缘，以及孔尚任在其《桃花扇》（1699）用作主角的侯方域与李香君之间的爱情。[61]

雍正的十二美人屏（图10-9）显然承续了这一美人画传统，并且将宫中怨女与香艳名妓两种绘画类型结合起来。画中的细节，如奢华的深闺，成对的鸟兽等等，足以证明画屏对名妓和姬妾画像的借鉴。（据高居翰研究，此画屏可能为张震所绘。张原为苏州画师，苏州正是江南名妓文化的一个中心。）[62]同时，我们不应忘记，此画屏陈设于御花园之中，因而很自然地与熟悉的宫姬题材如"汉宫春晓"联系起来。不过，这些与传统"美人"画的联系提出更多的问题：此画屏的真正用意究竟是什么？为什么汉装美人对满族统治者有如此吸引力？为什么在清代宫廷中有如此众多类似的御制美人画？[63]满族统治者眼中的思春女子究竟是谁？朱家溍发现的内务府档案推翻了画屏中美人为雍正十二妃的旧

图 10–11 清·佚名《孝庄皇后像》。

说，因为清宫中的后妃像总是标以某妃的"喜容"或"主位"，而从来没有称为"美人"的。"美人"只用来指称理想化的、通常为虚构的女子。那么，我们是否能够认为这些画像，与传统中国绘画一样，所表现的仅仅是理想的姬妾或嫔妃呢？

在我看来，若把雍正美人屏仅仅作为传统美人画类型的自然发展，或将这个清宫作品与汉文化语境中的美人画等同观之，都不免流于简单化。这不仅因为名妓文化在清初渐趋衰落（清代建国之初完全摧毁了金陵秦淮河畔的冶游胜地，1673 年清廷又在全国废止了世代延续的官妓系统）。【64】更重要的是，美人画这个艺术类型一旦从原本的文化语境迁移到非汉族统治者占据的紫禁城之中，它们出于另外的原因被欣赏和

推崇、也被赋予额外的意义。因此，要更准确地理解雍正的"十二美人屏"，我们必须将其置于清宫艺术的语境中，并与其他产于清宫的女性图像作比较。

杨伯达在研究清宫档案之后指出，乾隆皇帝对宫廷画师的控制相当严格，这种控制在绘制皇家成员肖像时——包括女性成员如皇太后、皇后、嫔妃、公主等的肖像——尤其明显。宫廷画师必须严格依照一系列例行标准，并且只有在初稿被审查、通过之后才能正式绘制。[65]乾隆以前的清帝应该也实行了类似的控制，因为康熙、雍正朝的帝王与后妃肖像展现出相当一致的严格模式。若将此类画像（图10-11）与雍正"十二美人"（图10-9）作一比较，二者之间的强烈反差会令人大吃一惊。此类宫廷画像称为"容"，其地位是正式性的，其作用是仪式性的。这类作品遵循统一的图像风格，全然摈弃对建筑环境、身体动作及面部表情的描绘。当然，有些皇室容像更为传神，有些则展现出西欧技法的较深影响，但它们全都没有逾越此种画类的基本规则：作为正式的仪式肖像，"容"像必须在空白的背景下以完全正面的角度表现帝王与后妃。女性皇室成员被简化为近似同一的偶人，其主要角色在于展现象征其民族与政治身份的满族皮帽和龙袍。

这些容像中对正式礼服的着重强调显示出清代帝王对其身份的深刻关注。清朝伊始，满族的统治者就极为强调其民族服装的重要性，拒绝接受改换汉服以显示其天授皇权的建议。[66]他们的理由是：满族服装显示了其起源及民族优越性。实际上，如果说清朝统治者非常情愿地汲取了大量汉文化因素，有三件事——姓氏、发式和服装——则是例外。北京故宫博物院现藏有大批17世纪以来的清宫女性服装，但就我所知，其中没有一件汉族式样的衣服。这个缺失不难理解：自清朝奠基者皇太极开始，每个帝王都颁布法令，严格禁止各旗成员（不论是满、蒙或汉旗）穿戴汉族服饰。[67]故宫博物院研究员单国强在讨论清宫女性题材绘画的一篇文章中引用了嘉庆皇帝于1804年颁布的法令，清楚地证明了这种禁戒在清代建国一个半世纪后仍在强令实行。[68]

了解了这个背景，雍正十二美人及其他清宫美人画显示出了一个深刻的反讽性：画中仕女全都着汉装，而且被源自传统中国文化的象征物及视觉隐喻所环绕——画中所表现的正是被严令禁止的情境。真实

的情况是：严格的法规似乎更激起法规设立者在私下里对其所公开禁止之事物的兴趣。在我看来，清宫中美人画风行的原因，正是这种对"汉族性"及"汉装美人"所代表的异域风情的私下的兴趣。也正是因为这种兴趣和推崇来自最高统治者，汉族美人画在清代宫廷艺术中才能发展成一个强有力的画类，对异族女性空间的幻想也才能持续近一个世纪之久。

在这个特殊的语境中，美人画与江南名妓文化之间的原本联系并没有被忽略，不过这种关系滋养了另一种想象。雍正美人屏及其他清宫美人画所表现的女性空间被赋予了更宽泛的象征意义，代表了满族统治者想象中的江南（亦即中国）以及它所有的魅力、异域风情、文学艺术、美人名园，以及由过度的精致带来的脆弱。满族征服者来自北方并定都北方，在他们眼中，中国文化的魅力——其精致与柔顺——使它成为一个扩大的、寓意性的女性空间，激起幻想和征服的欲望。雍正的十二美人屏并不是头一件将中国文化表现成女性空间的作品。他的父皇康熙就已经建立起这种象征性的联系：现藏北京故宫博物院的一架画屏上描绘了在梦境般的江南园林中冶游的中国仕女，屏风背后是康熙亲笔书写的张协（活跃于295年）的《洛禊赋》，描述了古代的贵族和仕女在洛阳附近的洛水之畔的冶游（见图9-4）。

雍正也不是最后一位将政治意义赋予汉装美人形象的清代帝王。其嗣位者乾隆恭顺地继承了这一传统。在一幅《乾隆行乐图》中，乾隆皇帝坐在亭阁之中，遥遥俯视五位身着传统汉族服装的美人，皇家侍从正护送这五位美人过桥（图10-12）。【69】乾隆在此画上的题跋中有这样几句：

> 小坐溪亭清且纡，侍臣莫谩杂传呼。
> 阏氏未备九嫔列，较胜明妃出塞图。
>
> 几闲壶里小游纡，凭槛何须清跸呼。
> 讵是衣冠希汉代，丹青寓意写为图。

就我所知，这是清代帝王唯一谈到清宫美人画虚构性和象征性的文字：根据乾隆本人，画中的汉装美人并非真实，而是"丹青寓意写为

图"而已。乾隆将其与出塞和亲的王昭君相比,揭示了画中美人所蕴含的政治意义。尽管这个隐喻暗示中国向外族统治者的臣服,乾隆则对他自己更为满意("较胜明妃出塞图")——这个来自北方的非汉族皇帝征服了中国并成为他的主人。

清宫中的美人画因而也"再造"(reinvent)了才子佳人的传奇,这种传奇本来亦是明代名妓文化的副产品。在清代,当才子佳人的主题泛滥于小说与戏曲之中,有关顺治帝(1644—1661在位)与名妓董小宛的故事也广为流传。【70】虽然此类事迹似乎是把才子佳人的故事移入清宫,宫中绘画如《乾隆行乐图》和雍正美人屏等,则证明了满族王公很可能促进了这种故事的流布,甚至直接参与了对与汉族美人浪漫情事幻想的制造。

在雍正十二美人屏中,没有一位仕女以笑颜出现;她们忧伤的面容反映了"思春"之煎熬。她们所思念的、不在场的情郎肯定是未来的雍正皇帝——有很多理由支持这一推断。最显然的是,尽管雍正在画中没有出场,他的书法和题款代表了他的存在。他的款字装饰着美人的香闺,这意味着他自己正是这个想象的、虚幻的女性空间以及身处其中的十二位异族思春佳人的主人。这些美人最初画在十二帧围屏

图10–12 清·金廷标《乾隆行乐图》。

上,"环绕"着雍正的坐榻。美人们的相思因而有着一个共同的焦点和具体的目标:空着的坐榻不断地提醒她们一个残酷的事实——情郎的缺席。其中一位正在阅卷的佳人陷入了沉思(图10-9i)。当我最初开始研究这些绘画时,我很想知道她正在读的是什么书,但是当时并没有很清晰的图像能够让我达到这个目的。1993年北京故宫博物院慷慨地允许我察看原画,我才看清了画中美人翻开的书页上正是一首情诗(图10-13):

图10-13《雍正十二美人》图10-9i局部。

> 劝君莫惜金缕衣,
> 劝君须惜少年时。
> 花开堪折直须折,
> 莫待无花空折枝。

最重要的是,这首《金缕词》正是一名唐代名妓写给情郎的诗。[71] 我们因此可以看到,雍正是重新构演了一出名妓与学士之间的佳话:他的才学通过其俊朗的书法显示出来,而她的美貌与才华则凝聚在其迷人的姿容和手握的诗卷之中。她在等待他来攀折。他不仅仅只是钟情于她的美貌、空间与文化的有情郎君,也是这些美貌、空间与文化的征服者和主人。另一方面,处身于皇宫内苑,与标准化的后妃容像相比照,她仍然是一个"汉装美人"——是异类和他者。她所有的柔弱、顺从和怀春因此都带有明显的政治含义:对她和她的空间的占有并不仅仅是满足私下的幻想,而是满足了向一个降伏的文化和国家显示权力的欲望。

§

本文从讨论文学与艺术中的"陈规"概念出发,所提出的一个问题是:如十二美人这样高度程式化的图像,是否也可能具有某种超越

程式之外的暂时性的和个人化的含义，是否可以表达特定的主体性？当然，这个问题的基础是一个矛盾，即我们总是把个性化和创造性理解为对程式化、集体性和传统性的反叛；但是不是这必定是文学艺术创造的铁律？为了回答这个问题，我对十二美人的研究沿着两个平行步骤进行——一个是美人图像的标准化，另一个是这种图像的再创造。明末清初的许多文学作品，包括卫泳的《悦容编》、黎遂球的《花底拾遗》、徐震的《美人谱》等，显示出编辑标准美人图像志的一种集体性努力。其结果是，女性世界（及女性自己）被消解在一系列支离破碎，分化为居所、家具、装饰、体貌、姿态、侍女、风格、才学、活动等范畴的特征中，而这些特征都以（男性）鉴赏家谱录的形式编排。这些图像志编写者的期望是，它们的作品不仅可以为"风流韵士、慕艳才人"提供实际指导，也可以作为一种文学和艺术谱录。在后种意义上，此类图像志将人物和事件浓缩成"诗骨"，在诗画和小说的创作中可以重新获得血肉丰满的形象。[72]

　　因此，当时文学、艺术中美人谱录和美人图像之间的密切关联并不令人惊奇。后者对前者的扩展及血肉化即是一种艺术的再创造，此类再创造行为包括依据标准美人的特征创作仕女形象、将单个的女性活动联结成连续性的叙述，以及将独个的人物置于特定的情境之中等等。如此创造出来的图像和故事不再反映泛指的、集体性的观念。尽管仍旧遵循总体性的美人图像志，这些图像和艺术家、赞助人之间的关系往往变得更为私人化和场合性。如此看来，曹雪芹的十二金钗和圆明园中雍正的十二美人都依赖于陈规性的女性空间概念，但也都超越了陈规的约束。但是这两组"十二美人"之间又有着巨大的差别：即她们以不同的、甚至完全相反的途径超越了传统模式。在本文的第一、三节中，我通过分析美人标准公式之"核心"来揭示二者之间的语义对称性。

　　熟悉《红楼梦》的读者很难忽略它和当时美人谱录之间的诸多联系。本文无法一一分析曹雪芹如何将"诗骨"（如"观落红有悟皈命空王"、"借郎书拾残红点记"等等）扩充成小说中的情景和篇章。但我们可以简要地讨论他所描写的几处女性空间，这些空间相互呼应、幻化，模糊了神话、梦境和现实之间的界线。通过这种方式，它们共同构成了一个作为想象和叙事对象的虚构世界。曹雪芹对这个虚构世界的认知在

很大程度上受到了美人图像志的影响，但这个世界的中心却是一个男性人物——作为其自我替身的宝玉。

《红楼梦》以"神瑛侍者"和"绛珠仙草"之间的一段情缘开篇：女娲炼石补天之时，炼成三万六千五百零一块五彩石，单单剩下一块未用，弃在清埂峰下。但此石灵性已通，修成人形，并具有性情。他各处游历，偶遇警幻仙子，仙子留他在赤霞宫中，名他为神瑛侍者。他"常在西方灵河岸上行走，看见那灵河岸上三生石畔有棵绛珠仙草，十分娇娜可爱，遂日以甘露灌溉，这绛珠仙草始得久延岁月"。仙草为报其灌溉之恩，下世为人（即黛玉），以一生的眼泪来偿还神瑛侍者的灌溉之情。"因此一事，就勾引出多少风流冤家都要下凡，造历幻缘；那绛珠仙草也在其中。"[73] 这些"风流冤家"正是《红楼梦》中的十二金钗。

（曹雪芹是否读过收入涨潮所编《昭代丛书》中的卫泳《悦容编》首节"随缘"？在这一节中，卫泳谈到真君子必是对美人尽心尽意。卫泳还声称"美人是花真身"，"美人所居，如种花之槛，插枝之瓶。沉香亭北，百宝栏中，自是天葩故居"。[74]）

《红楼梦》第五回中，十二金钗在宝玉的梦中重现。前文已经谈到，当这些女性在太虚幻境的内苑中出现时，其园中"仙花馥郁，异草芬芳"，其居所"画栋雕檐，珠帘绣幕"，其闺房装点着"瑶琴、宝鼎、古画、新诗"。所有这些图像在美人谱录及当时的美人画中都能见到（图10-8c）。宝玉则是这"清静女儿之境"中唯一的男性探访者。

不过，曹雪芹十二金钗的故事主要还是在大观园中展开的，而大观园本身就是太虚幻境之放大。大观园为元春省亲所造，元春不愿大观园在其回到皇宫（她称为"那不得见人的去处"）后空着，就敕命几个能诗会赋的姊妹们进去居住。"宝玉自幼在姊妹丛中长大，不比别的兄弟，若不命他进去，又怕冷落了他。"宝玉遂欢天喜地一道搬进。"宝玉自进园来，心满意足，再无别项可生贪求之心，每日只和姊妹丫鬟们一处，或读书，或写字，或弹琴下棋，作画吟诗，以至描鸾刺凤，斗草簪花，低吟悄唱，拆字猜枚，无所不至，倒也十分快意。"换句话说，宝玉如今投身于美人谱上所记载的各类女性活动之中（其中有些活动后来在小说中发展为整个章节）。全心投入于女性空间之中，他与外界的男性世界遥遥分隔。

当然，大观园的世界远比卫泳、徐震等笔下的女性空间丰富得多。它不再是一个假定的标准女性空间，其中的人物也被赋予生动的性情。美人谱录中的标准美人是无名、冰冷的；《红楼梦》的读者则对书中的人物深感认同，并往往身不由己地陷入小说的虚构世界之中。并且，与美人谱录的作者不同，曹雪芹并没有将女性空间完全隔离在其他世界之外，而是不断地将它和男性空间进行对比。在他笔下，男性空间被赋予了反面的形象：如果说太虚幻境中有如墓室一般的配殿中封藏着十二金钗的册籍；那么在现实中宝玉最畏惧的地方就是其父在园外的书斋。这些男性空间阴暗无情，恰恰衬托出女性空间的纯洁与鲜活。（这里我们不禁联想起宝玉的名言："女儿是水作的骨肉，男子是泥作的骨肉，我见了女儿便清爽，见了男子便觉浊臭逼人！"[75]）18世纪的读者一定能够立刻认出《红楼梦》和当时众多的美人谱和美人画之间的差别。也正是因为当时的读者认识到这种差别——即《红楼梦》对定型的文化传统的再创造——这部小说才能即刻成为经典。

那么，到底谁是曹雪芹的十二钗？在现代学术构成中，曹雪芹的形象通常与他在北京时的贫苦生活相连。但可以想见，他在南京（抄家之前）繁华欢愉的幼年生活一定会在他的梦中反复出现，并为他的写作带来灵感。很多学者因而致力于在小说中发掘曹雪芹生平的蛛丝马迹。其中不少研究成果很重要，但这些发现不应混淆了对十二钗的基本理解：尽管十二钗的"现实性"常被推崇，她们必须被看作是赋予了某种私密的亲切性的陈规和想象的混合体。有一点很重要：这些美人全着汉装，但是按清朝法规，属于旗人的曹家理应穿满族服装。十二钗因而既符合陈规又超越其外。当曹雪芹的友人在阅读《红楼梦》手稿之时，他们谈论到他的"江南梦"。实际上，所谓的江南亦是陈规：18世纪，江南几乎指代所有与传统中国文化相关之事。但是江南也是曹雪芹早年的确切故乡。

雍正的十二美人身穿汉族服饰，为中国的象征物所环绕，她们因此也与江南及中国文化传统相关。但这些画像是满族皇子授意绘制的，如我在前面所论，它们象征的是一个被征服的民族，这个民族被赋予的形象是一个扩展的女性空间，包含其所有的魅惑力、异国情调和脆弱性。其结果是对传统美人图像的进一步夸张：美人形象被复制，其被动性被

强调。雍正也通过另一种手段实现对美人的陈规再造，即将标准化的美人图像置入特定的语境之中：十二美人画在圆明园中的围屏上；圆明园意义的变化因此决定十二美人的命运。

雍正题在美人屏上的三个别号透露了他在绘制屏风之时的想法。其中的"圆明主人"指示出把圆明园（以及此处包括围屏在内的所有事物）视为其私有财产的观念。"壶中天"则借用道教语汇，意指狭小封闭空间中的超然之境。这一个别号实际上来自圆明园中的一处建筑，但在广义上"壶中天"也与整座花园的意义相关——自古以来，中国统治者就习惯于将御花园建成人间天堂。[76]雍正的第三个别号最明显地指示出美人屏的创制地点：自称"破尘居士"，雍正肯定是在其朝政公务之余题写了这面屏风。

因此，这三个别号暗示着这个未来的皇帝自我认同中的一个非常根本的双重性：他作为"圆明主人"的身份与其作为城内雍王府主人的身份既相矛盾又相互支持。[77]如果作为"壶中天"的圆明园象征了一个超然之境，雍王府就只能牢牢地代表着"世间"。（当然，这个野心勃勃的皇子从未真正"破尘"；事实上，当这架美人屏被绘制并安放在圆明园之时，雍正正忙于对皇位的争夺。）他的双重身份决定了圆明园的象征性意义：正因为它有一个代表了公务和朝政的世俗性参照物，圆明园才能够被想象成私密、悠闲和退隐之仙境。一旦以性别的角度来看待这个双重性（性别在规整自然和人类现象中充当有力的概念类别，在任何一种叙述中都被用作显要的修辞），圆明园自然被认同为概念上的女性空间，因而也就必须要被实际转化为具体的女性空间。这一转化最后落实在艺术（建筑、园景设计）、文学及室内装饰之中。其结果正是雍正留下的《园景十二咏》及十二美人屏。

不过，圆明园的象征性在雍正登上皇位之后起了变化。1725年，即雍正登基之后三年，他在园中修建了一系列用于朝政的建筑——正殿、宫门、公务房等等，多年来雍正都在圆明园中主持朝政。圆明园不再全然是私密性的女性空间，而逐渐具有一种内在的二元性。雍正仍然定期重访深柳读书堂并在此赋诗，但这些诗作的中心主题变成了追求闲适之趣。[78]他早年怀有的对异域风情的"汉族美人"的幻想逐渐褪去；他在即位之后授意绘制的大部分画像将自己描绘成各种扮装形象。[79]在登基

十年之后，雍正听说十二美人像从读书堂的围屏上被取下。他没有下令将它们重新装回，只是授意将其妥善地存放在库房之中。

很有趣也很讽刺的是，雍正正是抄灭曹家的皇帝。在十二美人像被送进库房的当年，曹雪芹正值成年，也许刚好开始了他自己对于十二美人及大观园之幻梦。[80]

（梅玫 译）

[1] Judith Mayne, *Cinema and Spectatorship*, London and New Yorkshire: Routledge, 1993, p.17.
[2] "（空空道人）……改《石头记》为《情僧录》。东鲁孔梅溪题曰《风月宝鉴》。后因曹雪芹于悼红轩中，批阅十载，增删五次，纂成目录，分出章回，又题曰《金陵十二钗》，并题一绝。"见《红楼梦》第一回，人民文学出版社，1973，页3—4。《脂砚斋重评石头记》于"东鲁空梅溪"句之前又有"至吴玉峰题为《红楼梦》"句。
[3] 《红楼梦》第五回，页56。
[4] 有关门的象征意义，参见巫鸿《透明之石：中古艺术中的"反观"与二元图像》(" Transparent Stone: Inverted Vision and Binary Imagery in Medieval Chinese Art"), *Representations*, no. 46 (Spring 1994)。
[5] 《红楼梦》第五回，页56。
[6] 对重门这种建筑形式的起源和政治象征性的讨论，参见巫鸿《从宗庙到墓葬》，载巫鸿：《礼仪中的美术》，上册，北京：三联书店，2005；以及 "Tiananmen Square: A Political History of Monuments," *Representations* 35(1991):84-117.
[7] William Wilettes, *Chinese Art*, New York: George Braziller, 1958, pp.678-679.
[8] 邓遂夫校订：《脂砚斋重评石头记甲戌校本》，北京：作家出版社，页158。
[9] 曹雪芹称呼其为"配殿"，显然暗示了正殿的存在。
[10] 邓遂夫校订：《脂砚斋重评石头记甲戌校本》，页160。
[11] 同上，页158。
[12] 同上，页163。
[13] 参见徐扶明：《红楼梦与戏曲比较研究》，上海：上海古籍出版社，1984，页139—140。
[14] 北京故宫博物院清代宫廷画专家聂崇正认为，壁画上的主要图像，如仙鹤和其他动物必定出自郎世宁之手。但因郎世宁逝世于乾隆重建宁寿宫之前，聂崇正认为，这些画在绢上并贴在墙上的壁画，很可能是从早前的建筑中取下的。
[15] 郎世宁曾为乾隆绘制过有幻觉效果的墙画。乾隆很喜爱郎世宁的绘画，很可能将这些墙画移到其晚年居住的处所内。Nie Chongzheng, "Architecture Decoration in the Forbidden City,

Trompe-l'oeil Murals in the Lodge of Retiring from Hard Work," *Orientations* 26, no.7(July/Aug. 1995): 51-55.

【16】 邓遂夫校订:《脂砚斋重评石头记甲戌校本》,第五回,页166。

【17】 冯其庸、李希凡:《〈红楼梦〉大辞典》,北京:文化艺术出版社,1990,页5;《汉语大辞典》册1,页806。

【18】 王书奴:《中国娼妓史》,上海:三联书店影印本,1988,页230。

【19】 参见冯其庸、李希:《〈红楼梦〉大辞典》,页5。

【20】 关于卫泳的生平及著作,参见永瑢:《四库全书总目》,北京:中华书局,1965,页1129;张慧剑:《明清江苏文人年表》,上海:上海古籍出版社,1986,页571、661。感谢芝加哥大学的Judith Zeitlin教授和马泰来先生为我提供这些资料。

【21】 卫泳:《悦容编》,《香艳丛书》卷1,上海书店影印本,1991,页77。

【22】 同上,页69。

【23】 图版参见《中国古代书画图目》卷4,沪1-2057;卷7,苏24-0707,文物出版社,1990。

【24】 卫泳:《悦容编》,《香艳丛书》卷1,页79。

【25】 同上,页80。

【26】 同上,页81。

【27】 黎遂球为明末清初人,其生平见张慧剑:《明清江苏文人年表》,上海:上海古籍出版社,1986,页550、571。

【28】 黎遂球:《花底拾遗》,《香艳丛书》卷1,上海书店影印本,1991,页27。

【29】 同上,页27—30。

【30】 张潮:《补花底拾遗》,《香艳丛书》卷1,页33—34。

【31】 同上,页25。

【32】 刘世德:《中国古代小说百科全书》,北京:中国大百科全书出版社,1993,页368。

【33】《女才子书》又题为《女才子集》、《闺秀佳话》、《情史续传》。徐震在此书中多次用《美人书》一名,并以《美人谱》作为本书引言之题。关于本书的成书年代,见《中国通俗小说总目提要》,页330—331。据钟斐,本书应于1659年前完成或大致编成。其最初出版可能在顺治、康熙年间,在乾隆、道光年间又重印。

【34】 徐震:《美人谱》,《香艳丛书》卷1,上海书店影印本,1991,页19。

【35】 同上,页21—23。

【36】 徐震:《女才子书》,沈阳:春风文艺出版社,1983,页101。

【37】 此书的十二个主要人物是:小青、杨碧秋、张小莲、崔淑、张婉香、陈霞如、卢云卿、郝湘娥、王琰、谢彩、郑玉姬、宋琬。另外五人李秀、张丽贞、玉娟、小莺、沈碧桃附于前四个单独的章节。

【38】 吴伟业:《吴梅村全集》,上海:上海古籍出版社,1990,册2,页520—522。

【39】 此画册现藏于上海博物馆,见《中国古代书画图目》卷4,沪1-2821,文物出版社,1990。

【40】《历代贤后故事图》现藏北京故宫博物院,图版见故宫博物院:《故宫博物院藏清代绘画》,北京:文物出版社,1993,图12。

【41】 此画册图版见《故宫博物院藏清代绘画》图1。弘历(即日后的乾隆)于1733年被册封为宝亲王。此画册的完成年代定在1733年之后。虽然大部分出版物将焦秉贞介绍为康熙时

代的宫廷画师，他在雍正朝应也继续侍奉。除此画册外，现藏北京文物局的一幅画像（作于1726）也为焦于雍正朝所作。参见刘万朗：《中国书画辞典》，北京：华文出版社，1990，页146。

【42】 D. L.Rosenzweig, "Court Painters of the K'ang–His Period," Ph.D. diss., Columbia University, 1973, pp.157-163.

【43】 有关"线法"的简要讨论，参见聂崇正《线法画小考》。有关焦秉贞生平及活动的简要介绍，参见：D. L.Rosenzweig, "Court Painters of the K'ang-His Period," Ph.D. diss., Columbia University, 1973, pp.149-167; 杨伯达，《清代院画》，北京：紫禁城出版社，1993。

【44】 乾隆皇帝对此本画册欣赏有加。他不仅两次在这本画册上加盖种种印章，还敕令将其图画翻制为牙雕。参见：Museum Boymans-van Beuningen Rotterdam, *De Verboden Stad*, Rotterdam, 1990, pp.160-161.

【45】 苏士琨的生平概要，参见罗克涵：《沙县志》，北京：成文出版社，1975，页894。马泰来先生向我提供了此条以及其他的生平资料信息，特此致谢。

【46】 苏士琨：《闲情十二忺》，《香艳丛书》卷1，台北：古亭书屋，1969，页35—40。

【47】 1993年，在我与故宫博物院书画处前同事杨臣彬和石雨村的交谈中，两位先生回忆起1950年清点库房的往事，特此致谢。

【48】 在发现之后，这些画像被重新装裱成立轴。

【49】 参见黄苗子：《雍正妃画像》，《紫禁城》1983年4期；《故宫博物院藏清代绘画》，页267。

【50】 朱家溍《关于雍正时期十二幅美人画的问题》，《紫禁城》1986年3期，页45。

【51】 雍正的诗集中有50多首与圆明园相关，其中三首专写深柳读书堂，其他景观则只有一两首题咏。参见朱家溍、李艳琴《清五朝御制集中的圆明园诗》，《圆明园》1983年2期，页54—57。

【52】 《清世宗御制文集》，卷26。

【53】 有一点应该指出，将女性形象与竹子相匹配并不是此画的特创。北京故宫博物院所藏的宋画中可以看见早期的例子。参见故宫博物院编《历代仕女画选集》，天津人民美术出版社，1981，图9。

【54】 康熙的皇子中，胤禛尤以临摹古代书法著名。参见冯尔康：《雍正传》，北京：人民出版社，1985，页10。

【55】 《清世宗御制文集》。

【56】 Anne Birrell, trans. *New Songs from a Jade Terrace*, London: Allen&Unwin, 1982, pp.11-12.

【57】 E.J.Laing, "Chinese Palace-Style Poetry and the Depiction of a Palace Lady," *Art Bulletin* 72, no.2 (June 1990), p.287.

【58】 见高居翰1994年在南加州大学有关晚期中国画中女性形象的讲座。高居翰不仅提供了有关讲稿，还慷慨提供了他在加州伯克利大学中国仕女画课程所用的材料，特此致谢。

【59】 此论文于1988年2月在休斯敦所举办的大学艺术联合会（College Art Association）年会上宣读。Laing向我慷慨提供了此篇论文，特此致谢。

【60】 见高居翰与南加州大学有关晚期中国绘画中女性形象的讲座。

【61】 参见：Dorothy Ko, *Teachers of the Inner Chambers: Women and Culture in Seventeenth-Century China*, Stanford: Stanford University Press, 1994, pp. 252-256; Frederic, Jr. Wakeman, "Romantics,

Stoics, and Martyrs in Seventeenth-Century China," *Journal of Asiatic Studies* 43, no.4 (1984), pp. 632-639; Kang-I Sun Chang, *The Late Ming Poet Ch'en Tzu-lung: Crisis of Love and Loyaltsm*, New Haven: Yale University Press, 1991, pp.9-40.

【62】高居翰在一次私下的交谈中向我指出这点，特此致谢。1994年11月7日在普林斯顿大学（Princeton University）的讲座"中国18世纪城市职业画师的半西式风格"中，高居翰讨论到张震及其美人画。

【63】清代许多皇帝都授意绘制此类美人画。参见故宫博物院编《故宫博物院藏清代绘画》。

【64】江南的冶游夜直到乾隆末年才完全恢复，远远晚于胤禛"十二美人屏"的绘制年代。参见王书奴：《中国娼妓史》，页256。

【65】Yang Boda, "The Development of the Ch'ien-Lung Painting Academy," in *Words and Images: Chinese Poetry, Calligraphy, and Painting*, ed. A.Murck and Wen Fong, p.335.

【66】陈娟娟：《清代服饰艺术1》，《故宫博物院院刊》1994年2期，页83—84。

【67】Shan Guoqiang, "Gentlewomen Paintings of Qing Palace Ateliers," *Orientations* 26, no.7 (July/Agu.1995), p.58.

【68】托津：《大清会典事例》，北京：内府，1813，卷400。

【69】有关这幅画的详细讨论，参见本文集内巫鸿：《清帝的假面舞会：雍正和乾隆的"变装肖像"》。

【70】参见王书奴：《中国娼妓史》，页211—215。

【71】唐代诗人杜牧有诗描述名妓杜秋娘"秋持玉斝醉，与唱《金缕衣》"，并将此诗度成曲。

【72】黎遂球：《花底拾遗》，页27。

【73】邓遂夫校订《脂砚斋重评石头记甲戌校本》，第一回，页79、85。

【74】卫泳：《悦容编》，页77。

【75】邓遂夫校订《脂砚斋重评石头记甲戌校本》，第二回，页107。

【76】其中一个著名的例子是汉武帝在长安郊外所建的"上林苑"。参见：Wu Hung, *Monumentality in Early Chinese Art and Architecture*, Stanford: Stanford University Press, 1995, 第三章"纪念性都市长安"。

【77】这座王府在雍正即位后被改成了喇嘛庙雍和宫。

【78】这些作品包括《深柳读书堂消夏》、《深柳读书堂避暑》，都收入《四宜堂集》，见《清世宗御制文集》卷30，如这些后期作品的诗题所示，在诗中，深柳读书堂直接被描写成消夏之地。

【79】参见巫鸿：《清帝的假面舞会：雍正和乾隆的"变装肖像"》。

【80】对曹雪芹的生卒之年争论不一。其中一种说法是，曹雪芹卒于1763年，年届四十。由此看来，他很可能生于1714或1715年。当雍正授意将十二美人像收入库房之时，曹雪芹应该正值十七八岁。

下编 | 图像的释读

重访《女史箴图》：
图像、叙事、风格、时代
（2003）

传为顾恺之手笔的名画《女史箴图》已经被众多学者深入地分析过了，甚至可以说是形成了中国书画研究中的一个亚学科。对这张画的再一次访问似乎难以获得惊天动地的发现。尽管如此，本文所作的"重访"将以三种不同方式来综合讨论《女史箴图》。第一种方式是对历史证据进行更全面的综合：虽然旧的文献考证和实例比较的方法仍需要继续使用并被重新评价，新的信息——尤其是考古发现的图像和铭文——往往对先前所作的结论提出质疑，也往往引进了新的假定。

第二种方式是对不同角度的讨论进行整合。对此画的物质及艺术形式的专题性研究——如绢本和颜料、题跋和印章、构图和表现等等——无疑将继续进行，但对研究者来说有一点是很清楚的：虽然这些专题性研究往往自成体系，但有关此画时代、流传、画家身份及历史意义的可信论断则有赖于对所有这些因素的分析。

我所进行的"重访"的第三种方式涉及研究方法。我提倡对不同方法和有关学术关注点进行综合。这些学术关注点包括作品的形式、图像、品鉴、赞助人、社会及思想背景、历史物质性等方面。各种关注的内在研究方法并不相互矛盾，如果能够综合使用的话，实际上可以相辅相成、共同解决有关此画的历史问题。在这些问题中，成画年代是最基本的一个。仅仅以图像和书法的风格为依据所作的年代断定五花八门，莫衷一是。在我看来，要断定此画的历史位置，也应考虑到其他因素，如观念、品味及视觉感知（visual perception）的变化等等。

下文我将尝试以这三种方法来综合讨论《女史箴图》，这同时也是对我的个人学术研究的一项综合：我已在多处讨论过这幅作品，但从未将其作为专项研究的对象。[1] 写作本文给我提供了一个机会，使我可以发展先前的讨论，并将它们综合成一个连贯完整的阐释。

图像志、图像学（iconography/iconology）

在潘诺夫斯基（Erwin Panofsky,1892—1968）的论述中，图像志研究(iconographic study)通过参考文献及（或）传统视觉艺术的表现形式来揭示图像的传统含义(conventional meanings)。而图像学解释（iconological interpretation）的目的则是发掘特定主题、形象、故事及寓言所蕴含的象征内涵（symbolic value）。[2] 图像志和图像学都是以文本为基础的美术史研究方法，因此对讨论作为文本插图而创作的《女史箴图》尤其合适。

张华（232—300）所作的《女史箴》是《女史箴图》的文本依据，此文的英文翻译和对该画卷的逐幅描述都不难获得。[3] 此处我想要强调的是，为对应张华文中变化的语言形式和论述重心，绘制《女史箴图》的画家创作了不同类型的图像，以不同的视觉形式来联系图和文。其中的一种图像可称为"叙述性"（narrtive）或"传记性"（biographical）类型：画卷的头四幅（包括原作中已遗失，但在故宫博物院所藏的宋代摹本中留存下来的头两幅[4]）以传统的《列女传》插图为原型，描绘历史人物或事件。卷中尚存的两幅中，图 11-1 表现的是冯昭仪以身挡熊、保护汉元帝的故事，图 11-2 描绘的是班婕妤请辞汉成帝驾辇以全清白的情节。故宫宋摹本中的头两幅所画的是樊姬、卫女的故事：樊姬为劝谏楚庄王停止狩猎，不食鲜禽之肉（图 11-3）；卫女为劝诫齐桓公，拒绝听其所好之淫乐（图 11-4）。

因为这四个故事都出自刘向（公元前 77—公元 6）所著的《列女传》，也因为史载《列女传》自刘向的时代就已经被绘制成屏风上的图像，我们可以推论在描绘这些题材时，《女史箴图》的作者一定掌握了可以参照的标准的图像原型。北魏司马金龙（484 年去世）墓出土的彩绘漆屏证实了这一假设：这件漆屏上也有一幅描绘班婕妤故事的图像，

图 11-1 大英博物馆藏（传）东晋·顾恺之《女史箴图》局部：冯媛故事。

图 11-2 大英博物馆藏《女史箴图》局部：班姬故事。

图 11-3 故宫博物院藏（传）北宋·李公麟《女史箴图》摹本局部：樊姬故事。

重访《女史箴图》：图像、叙事、风格、时代 | **303**

图 11–4 故宫博物院藏《女史箴图》摹本局部：卫女故事。

图 11–5 司马金龙彩绘漆屏局部：班姬故事。

尽管在绘画风格上比《女史箴图》粗糙很多，但构图上却一模一样（图11-2、11-5）。这个漆屏可以说是继承了刘向为皇帝所制的《列女传》屏风的传统。刘向的屏风上必定绘有班婕妤等后妃的形象，《女史箴图》及司马金龙漆屏上的班婕妤故事像证实了这种标准化的、很可能传自刘向原作的构图模式的存在。

不过，在描绘接下来的六段场景时，《女史箴图》的画家不再有标准构图做原型：在没有先例的状况下，他必须自己想出解决方法来应付张华文字带来的新任务。在引用《列女传》中四位后妃的故事之后，张华对妇德的教诲变得越来越抽象，其文字脱离了直接的形象描写和历史印证，而趋于对道德哲学进行抽象的论述。在将这些论述转化为图像的

304 | 时空中的美术

图11-6 大英博物馆藏《女史箴图》局部："同衾以疑"场景。

尝试中,《女史箴图》的作者努力寻找任何具有形象性的文字以作为构图灵感。例如画中第5段表现的是有关"言辞得体"的问题:"出其言善,千里应之;苟违斯义,同衾以疑。"这四句中的后两句(苟违斯义,同衾以疑)引发画家想象一对在卧室里交谈的夫妇——这个被用作图画主题的形象于是成了对文章内容的暗喻(图11-6)。

在另外一些例子里,画家将文字中的形象比喻提取出来,转变成图像。如第3段画所对应的文字为:"道罔隆而不杀,物无盛而不衰。日中则昃,月满则微。崇犹尘积,替若骇机。"画家把此段文字中所有可以找到的形象因素,包括日、月、崇山峻岭以及弯弓射箭者,都一一地描绘出来。此图因此将文学意象当作真实现象进行了集体描绘(图11-7),其结果是文学形象从原来的文本语境中脱离出来,重新组成视觉图像,文学表述由于这种改动而成为图画的主题。

有趣的是,由于这种种转化,《女史箴图》中的这些场景所引起的反应往往与它们本应加强的道德教诲互相矛盾。如"卧房"一景(图11-6),观众如不参照文字,几乎完全想不到坐在床沿的男子实际上正被同床女子的话语所困扰——对他们来说这幅画可能更容易使人联想到亲密夫妻间

重访《女史箴图》:图像、叙事、风格、时代 **305**

图11-7 大英博物馆藏《女史箴图》局部:"射猎"场景。

的闺房私事。又如"射猎"一景（图11-7）描绘了一个愉快的射猎场面，并显示出对山石、树木进行写实描绘的兴趣。这些例子反映出这个画卷的一个重要特点：这些文本以外的"多余"的兴趣——如对私密场景的喜好、对写实手法的追求等等——恰恰显示了绘图的真正目的。这并不是说画家有意识地推崇这些兴趣并将其置于画卷的教化功能之上，而是说图像所公开声称的目的与其实际上激起的反应有所不同。用潘诺夫斯基的话来说，这种"不同"也即图像"指示出其他方面的征兆"，而发现这些"其他方面"正是美术研究中图像学（iconology）的目的。[5]

《女史箴图》中最复杂的一景是"修容"场面（图11-8），其所描绘的文字书于图像右侧："人咸知修其容，莫知饰其性。性之不饰，或愆礼正。斧之凿之，克念作圣。"画家再次将注意力集中在这段文字中最富形象性的词句上——即第一句的"人咸知修其容"，因此在画中描绘了两位正在对镜梳妆的优雅仕女。其中一位正由女仆挽起长发，另一位发髻已经梳好，正在描画眉毛。尽管张华的文字旨在警诫只注重表面美丽而放松内在性格修养的行为，但是面对着这个熟悉而抒情的日常生活图景，我相信没有一个观众会感到画中仕女的修容有何危害，而必须"斧之凿之，克念作圣"。（实际上这幅画通常被作为中国古代美术中的杰出仕女形象来分析和讨论。）从另一个方面看，此画的中心图像——镜子——在中国传统文化中寓意丰富，在此也引发观众思考图像背后的深刻含义。

镜子在古代中国始终是种种自我反观的意象。如对汉儒李尤来说，

图11-8 大英博物馆藏《女史箴图》局部:"修容"场景。

照镜关系到一个人的公共形象与行为,因此他写道,"铸铜为鉴,整饰容颜。修尔法服,正尔衣冠"。[6] 司马迁(约公元前145—前86)和韩婴(约活跃于公元前150)则将反观历史比喻为照镜,因为研究历史的意义在于以古鉴今。[7] 不过,镜子的这种正面的象征意义在魏晋时期似乎衰落了:镜影渐渐被赋予了事物"外表"的含义,从而与更本质的人类属性——如性格、情感、思想——形成对比。上引张华《女史箴》中的文字就反映了这一转变。与张华同时代的傅元(傅玄)也写道,"人徒鉴于镜,止于见形,鉴人可以见情"。[8]

这种怀疑主义的论调很可能与镜子在汉代以后的另一个新的发展方向有关:镜子在这一时期很快地被女性化了,并成为闺房中赏玩的艺术品。《玉台新咏》中所收的宫体诗频繁地使用了这个含义,如梁朝诗人何逊(卒于约517)在所作《咏照镜》中写道:"珠帘旦初卷,绮机朝未织。玉匣开鉴形,宝台临净饰。对影独含笑,看花空转侧。聊为出茧眉,试染夭桃色。羽钗如可间,金钿畏相逼。荡子行未归,啼妆坐沾臆。"此即其中的一个例子。[9]

何逊在这里描写的当然是男性文人艺术家想象中的美化了的女性偶像。《女史箴图》中的"梳妆"图景也是如此,是视觉艺术领域里对

女性理想化的结果。观赏这幅绘画，我们觉察不到画家对画中仕女的道德有何忧虑，感到的反而是他成功地表现了这种静谧、慵懒的宫廷女性美。换言之，从表面上看这个场景所表现的是张华文中批评的对象，但实际上由于我们所看到的是与文字大相径庭的意旨，则显露出画家反其道而行之的兴趣。这同时也就意味着我们不能通过传统的、借助于文献的图像学分析方法去确定这些图像的实际含义，而必须在更宽广的范围内，在那个时代的文化、思想的转变潮流中来理解这幅绘画。

风格、手法（style/technique）

在形形色色的有关"风格"概念的艺术史论述中，詹姆士·阿克曼（James S. Ackerman）所下的定义比较简明实用。对他而言，风格与艺术表现形式有关，而艺术表现形式同时受到历史稳定性与历史变化性的影响。亦即，艺术表现形式是一整套可辨识的特征，它们"或多或少具有稳定性，出现在同一艺术家、时代或地区所制造的其他作品之中；但它们同时又具有灵活性，当从跨度足够大的时间和地理范围内抽样来看时，可以发现这些特征依据某种可定义的模式在变化"。[10]尽管阿克曼的这个论述很明显地受历史进化论的影响，但是我们必须同意他的一个根本观点，即"风格"是与特定历史时刻相连的整体性现象。因而，对《女史箴图》艺术风格的讨论必须与其他展现相似表现形式的中国绘画联系起来，这些表现形式体现在以下方面：（1）叙事结构（2）构图模式（3）人物类型（4）线描及设色方法。

《女史箴图》在两层意义上可以被看作一幅"叙事画"（narrative painting）：首先，画中的某些场景表现了具体历史事件或故事；再者，画卷分段描绘了张华的文章，观者打开画卷与观赏画卷的行为按时间顺序进行。这第二层意义进而被两个因素所加强：第一是手卷的形式，它使此画实际上成为一张"活动的画"（moving picture）；[11]第二是女史的形象，它不仅位于整幅画卷之尾，还给画卷提供了一个特定的叙事框架：画中的女史正奋笔而书（图11-9），所配合的文字为："女史司箴，敢告庶姬"。她正题写的内容因此是画卷前部所分段描绘的教诲箴言，她的形象所代表的因此是一幅叙事画中的叙述者。

图11-9 大英博物馆藏《女史箴图》局部:"女史"形象。

图11-10 金代大般若波罗密多经卷卷首。

但为什么画家要把女史形象放在这幅画的结尾处呢？——把叙述人放在全卷的开头似乎更符合现代人的逻辑，如时代稍晚的插图经卷所示（图11-10）。实际上，《女史箴图》的叙事模式与佛教传入以前的中国史书的叙事传统一致。这个传统可以以汉代的两部史学巨著为代表：司马迁的《史记》开古通今，以"太史公自序"一章作结，而《汉书》的最后一章同样也是作者班固（32—92）的自传。这种文体结构反映出历史家赋予自己的神圣使命：他在纵览前代兴衰之后，在其著作结尾处以自己

"终结"历史。

如我曾讨论过的,这种回顾式的历史叙事模式在汉代并不局限于文本写作,著名的武梁祠画像就以同样的模式作为历史画的框架。[12] 武梁祠上的画像很可能由儒生武梁(78—151)本人设计。祠中三面墙上描绘的一部中国通史以人类肇始开始,以武梁自己的形象终结。其间的画像描绘了古代明君、忠臣、孝子、节妇等儒家推崇的历史人物。这些图像均属于儒家文本插图的传统,很可能直接从画卷上复制而来。《女史箴图》亦出自同样的艺术传统,所以画家采用内在于这个传统的"回顾式"的叙事形式是很合逻辑的。还有我们不应忽略的一点是:"女史"这一称谓表明她是与司马迁、班固等历史家类似的宫廷女官。

但是,这幅成于汉代以后的作品不但继承、而且更新了传统的叙事手法。武梁祠画像中的武梁形象仍是通过其生活中的一个具体事件表达出来的,而《女史箴图》中的女史则被描绘成一个独立的个体形象——实际上这是中国美术史中第一个"作者"(author)的形象。置于画卷末尾,这个形象还扮演了另一重要角色,即将收起这幅卷轴画的动作转化为观看画卷的新经验。也即,当观画者看完此画,他恰从画卷末端的女史图像开始把画卷徐徐卷起。在卷画的过程中他以相反的顺序——回顾刚刚看过的图景,这些图景仿佛在描绘女史正在书写的卷中的文字。我们在《洛神赋图》中也可以看到相似的叙述手法。此图以曹植(192—232)《洛神赋》为文本,描绘曹植与洛神宓妃在洛水边的浪漫相遇。曹植的形象同样也画在画卷的结尾:乘马车离去的他依依不舍地回头顾望——这一姿势让观画者不禁回想起曹植消逝的美好梦境(图11-11)。

下面,让我们把关注的角度从画卷的叙述结构转到它的构图风格,来探讨每段图景的图像构成。前文我已谈到,画中各段图景反映出不同程度的创新。有些场景(如班婕妤故事)以现存的图像原型为构图依据;其他一些场景则为画家自己的创造。但即便是属于前者的图景,它们在构图上也反映出新的发展。值得注意的是,卷首的四幅"叙事性"图景(包括故宫博物院宋代摹本中保存的两幅)使用了两种构图模式。班姬、卫女二段,每段只有一幅画;这两段的构图因此遵循着汉代画像艺术中常见的"片断式"(episodic)或"独幅式"(monocentric)的构图模

图 11–11 宋摹（传）晋·顾恺之《洛神赋图》局部（末段）

式（图 11–2、11–4）。[13] 樊姬故事则与此有异，包括了两幅图画，共同构成一个"序列"（sequential）的叙事图像：樊姬在第一幅中面朝夫君，似乎正在向他进谏；在接下来的一幅中，她独坐在空荡荡的案台前（图 11–3）。冯媛的故事也可以归入此种类型：主图后紧接着一个向左行进的仕女（图 11–1）。尽管学者对这个仕女的身份有不同意见，大家都同意这个人物属于其右侧的冯媛一段。[14]

"片断式"与"序列式"的混用也见于司马金龙墓出土的漆屏。现存的屏风残片上尚存 20 多段儒家故事画，大部分都是单幅片断式构图。在少数的几幅连续式构图中，最繁复的是描绘帝舜孝行的一段（图 11–12）。帝舜堪称古代孝子中地位最高的一位。这段画始于一个肖像式的"标题场景"（title scene），其中帝舜与娥皇、女英二妃相向而立，接下来的各景描绘帝舜生平中的特定事件。这一顺序与故宫藏《女史箴图》中的樊姬故事一段相像，后者也是从樊姬和楚庄王的立姿图像开始（图 11–3）。不过与樊姬故事只有两幅图像不同，屏风上的帝舜故事虽然受损，仍含有三幅图像。更有甚者，宁夏固原出土的一口漆棺上所绘的帝舜故事共包含八幅图画（图 11–13）。这口漆棺的年代约为 470 至 480 年，这表明复杂的组合型儒家叙事图像在 5 世纪晚期无疑已经存在。但当时

重访《女史箴图》：图像、叙事、风格、时代　｜　**311**

图 11-12 山西大同出土北魏司马金龙墓彩绘漆屏上描绘的帝舜故事局部。

这种连环画式的故事画在叙事性美术中尚不占主导地位。同期的司马金龙漆屏（早于 484 年）证明，5 世纪晚期的艺术家仍然在一件作品中混用不同的叙事模式。另一种折中的方式是使用最简化的连续式构图来讲述一个故事，如纳尔逊—阿金斯艺术博物馆（Nelson-Atkins Museum of Art）所藏的 6 世纪石棺上一共描绘了六个儒家故事，每个故事以两个场景表现。并且这些叙事性场景被非常巧妙地融合到连贯的山水背景之中（图 11-14）。

与叙事性的图景不同，《女史箴图》中非叙事性画面都以单幅图像出现。前文中我已提到，这些构图很可能均为该画画家所独创，而非源自前人之原型。这些图像较叙事性的图景表现出更强的立体感和更多样化的新式构图风格，当非巧合。如在"同衾以疑"一段中（图 11-6），一个庞大的厢式床占据了整个画面，其纵深的透视为谈话中的夫妇提供了一个立体的环境。在随后的一幅画中，三组人物被安排成一个金字塔形（图 11-15），此种结构在汉代美术中从未见过。塔形的底部是一对夫妇，注视着由两位年轻女子（很可能是主人的妾）照顾的孩子。在塔形的顶部，一位男性师长正在辅导两个少年读书。喜龙仁观察到，由于后一组人物画得比前面小，整幅图具有一种线性透视近大远小的效果。[15] 不过，后一组人物尺寸的变化也可能与绘画对象的时间顺序有关："远处"的两个少年所代表的是两个男童的"未来"。我们可以看到，这两组少

312 | 时空中的美术

年和儿童连姿势都很相似，似乎暗示着有意的呼应。

从风格的角度再来看一看"修容"场景（图11-8），我们发现它表现了汉代之后图像艺术最显著的创新之一。这幅图分为对等的左右两部分，每部分里面各有一位仕女在照镜梳妆。右边的仕女面朝里、背对观众，她的脸庞反射在镜中。左边的仕女则面朝外，我们看不见她在镜中的形象。在这个构图中"镜像"的概念在好几个层次上表现出来：每半边的图像里各含一对镜像，两图并置又各成为对方的反照。

我曾把这种构图方式称为"前后式"（front-and-back）构图，并提出它的发明标志着一种对图像空间的特殊认知与描绘系统的开端。这个认知／构图模式完全是中国艺术中土生土长的，其有年代可考的例子可追溯到5世纪晚期和6世纪早期，[16] 如纳尔逊美术馆藏石棺上所表现的儒家典范人物王琳从强盗手下勇救兄长的故事（图11-16）。这幅图也分为左右两边。在左边的场景中，人物自山谷深处走出来，面向观众；而在右半边，人物则走入山谷深处，离观众远去。完美的对称将这两个图

图 11-13　宁夏固原出土北魏漆棺侧板上所绘的帝舜故事。

图 11-14　纳尔逊—阿金斯艺术博物馆藏石棺上所刻的孝子故事，从右至左为：原榖、郭巨、舜。

图 11-15 大英博物馆藏《女史箴图》局部：家庭场景。

图 11-16 纳尔逊—阿金斯艺术博物馆藏北魏洛阳石棺石刻上的王琳故事。

像联结成为一个"前后式"结构。

汉代美术中没有这样的构图存在。汉代纪念碑上的画像大都是表现剪影式的、"附着"在石头表面的图像。即便是4世纪的画像也还没有从实质上改变这种传统的表现模式。[虽然南京西善桥出土的"竹林

七贤"画像砖的确显现了一些新元素，如更为悠闲和更富变化的人物姿势、以树木构成的"空间单位"（spatial cells）、对流畅线条的强调等等，但这些图像在很大程度上仍附着于二维的平面之上，并不能引导观众的视线穿透这个平面。]在这个意义上，《女史箴图》中的"修容"场景和纳尔逊美术馆石棺上的王琳故事画标志着中国画像艺术中的一个新阶段，因为它们显示了当时视觉表现中的新意图，艺术家希望描绘从未如此被观看和表现过的事物。

现在让我们再转换一个角度，看一看《女史箴图》中的单个人物，包括他们的身形结构、面部特征、衣着服饰、姿势动作等等。与这些人物的表现风格相关的是线描和设色的风格，后者涉及的问题是：这些人物是怎么画的？

在此卷中出现最频繁的人物形象是徐徐右行的仕女。这个类型的人像共出现了七次，包括以身挡熊的冯媛、拒绝乘辇的班姬、撰写书卷的女史，以及其他四个场合里的无名侍女。这个优美的形体有着一个细削的身躯，总是以三分脸的半侧面出现（图 11–17a）。其上身在腰腹处微微前挺——这个优雅的姿势显示她正在行进当中。挺立的上身又随着雍容的衣饰形成流动的弧线：垂坠的广袖、飘荡的裙裾，以及大大加宽了的长裙拖。衣饰上最有表现力的元素是长长的飘带，在她身后随风缓缓舒

图 11–17 仕女形象：(a)《女史箴图》；(b)《列女仁智图》；(c)《洛神赋图》；(d) 司马金龙屏风；(e) 纳尔逊—阿金斯艺术博物馆藏石棺；(f) 邓县墓。

图 11–18 司马金龙彩绘漆屏局部：启母涂山。

卷。这些仕女正以如此优雅平衡的姿态轻盈无声地游步。

类似的女性人物图像也出现在其他五件大约同时期的作品中，包括（1）《列女仁智图》(图 11–17b)，（2）《洛神赋图》(图 11–17c)，（3）司马金龙漆屏 (图 11–17d)，（4）纳尔逊美术馆石棺 (图 11–17e)，（5）邓县墓砖雕 (图 11–17f)。学者常把《女史箴图》和头两件作品一起讨论以用来确定顾恺之的人物风格。但是因为这两幅画都是后代的摹本，对断定《女史箴图》的年代所起的作用不大。与之相反，其他三件是考古出土的真正的南北朝时期（420—589）的原作，它们的年代可以精确地指示出这个人物形态所属的历史阶段。

司马金龙漆屏上至少有六个人物形象符合这种类型。学者们常常将这个屏风与《女史箴图》对比以显示后者在风格上的提升。但是事实上，绘制漆屏的画家可能不止一个，各人的水平也不尽相同。如启母涂山的形象 (图 11–18) 就比其他同类人物要画得好，其流畅、精确的线条表明画家颇深的造诣。与此对照，班姬的形象则画得较为拙朴简略，飘带僵硬，裙裾仅以平行的线条勾出 (图 11–5)。不过，不管屏风上的这些图像表现出来的艺术水平如何，它们都属于同一种人物形态，有着相似的

服饰、姿态和动作。并且，与《女史箴图》中的仕女一样，这些人物形象都戴有簪花头饰。

从另一方面看，与《女史箴图》相比，漆屏上的人物形象带有更为明显的模式化、样板化的痕迹，即便是那些笔法娴熟的人物也是如此。其中一些人物站成一行，显示出毫无变化的三分脸；飘带的尾端常常僵硬、突兀地卷起。这种风格化的倾向在6世纪早期的纳尔逊美术馆石棺上和邓县墓砖雕中更为明显。[17] 在这两处我们再次看到这个身着雍容华裳的瘦削仕女形象，但她的特征被进一步夸张化，开始失掉真实的人物属性。如纳尔逊石棺上董永妻的形象（图11–17e）几乎没有肉体感，只剩下一套华丽的衣服。邓县墓画像中郭巨妻的衣饰消解于三角形与锥形的图形之中，裙摆则变成尾端呈锐利尖角的长飘带（图11–17f）。

所有这些细节都为推定《女史箴图》的年代提供了信息。在本文的结尾部分我将讨论此画的年代问题。在这之前，有必要将此卷的线描风格与年代确凿的作品进行比较。学者们早已注意到此卷中高超的线描水平。用喜龙仁的话来说，"艺术家用很细的毛笔，将线条画得如铁线一般工整有致，但同时又非常柔韧、富有弹性"。[18] 这些线条有一种美感，独立于其所表现的人物和故事内容。它们实际上消解了具体的形象，将描绘的对象变成有韵律的结构，几近于抽象的设计。4至6世纪的许多作品都具有类似的线条风格，如南京西善桥"竹林七贤"画像、司马金龙漆屏、纳尔逊美术馆藏石棺、波士顿美术馆藏宁懋石室、朝鲜安岳冬寿墓、山东临朐崔芬墓、山西太原娄睿墓等等。[19]

不过《女史箴图》并非白描图，而是敷有色彩。到目前为止对于作者的设色风格和手法的讨论甚少，其原因以喜龙仁的话来说，是因为此画的"艺术表现力主要在于线描，色彩则是次要的"。[20] 这个说法固然不错，但同时我们也应该看到，这幅画上的十分含蓄的设色是经过精心设计的，显示出某种明确的规则。画家所用的颜色有好几种，但砖红色显然是他最喜欢用的，在整幅画卷中以三种不同的方式出现。第一种是将仕女衣服和物件的一部分整块涂红，如飘带、坐垫、妆盒、袖口、裙边及少数情况下整件裙衫等等。其效果呈现为一系列互不相连的红色"板块"，在画卷中凸现出来。这些红色块与仕女的黑发形成一种平衡，进而与线条感极强的整体结构形成视觉上的张力。其他两种红颜料的设

图 11-19 山西大同北魏宋绍祖墓壁画局部。

色方式则是为了加强衣褶的立体感。二者的不同之处在于：一种方式将淡红色薄薄地沿墨线晕染阴影，以强调衣褶的体积感；另一种则将淡红色施于墨线之间，制造凹陷的空间感（尤其是图 11-1，冯媛挡熊故事中元帝的形象）。

考察公元前 1 世纪至公元 10 世纪的墓葬壁画，我们发现《女史箴图》中第一种设色手法——散布的"红色板块"——在这个漫长的时期内始终很流行。如洛阳附近的西汉卜千秋墓及河北安平的东汉墓壁画里，人物的一部分平涂红色，与流畅的线条形成对比。在后期的墓葬里，如河北湾漳 6 世纪北齐皇家墓葬及河北曲阳 10 世纪王处直墓等，这种手法的使用更趋成熟。[21] 第二种设色手法——沿墨线施红色——则在汉以后才多见，如甘肃酒泉 4 世纪的墓葬。[22] 由于墓葬壁画的绘制通常较为快速、潦草，这些阴影常以宽笔涂成。宁夏固原李贤墓（569）壁画则是例外。此墓中墨线边缘的红色晕染非常精巧细致，将衣褶描绘得十分饱满。[23]

第三种手法——在墨线之间设色——比较特殊，只见于少数几个出土实例。其中之一是 2000 年发掘的位于山西大同的一个北魏墓葬，墓中两处铭文标明墓主人是死于 477 年的幽州刺史宋绍祖。墓中出土精美石椁，四壁原有壁画。现在只有北壁上残存的几幅图像依稀可辨，包括弹琴拨阮的两位艺人（图 11-19）。图像的构图虽然比较简略，但可以看得出用以勾画人物面部、手、衣着的线条相当精确、富有表现力。更重要的是可以清楚看到在墨线之间涂以红色，用以表现衣褶。该画提供了此

种设色技法的一个有确切纪年的例子。

年　代

对一件艺术作品的年代的断定也就是判定它的历史地位。要判定如《女史箴图》这样复杂的绘画作品的历史地位，我们应该考虑多方面因素，包括其艺术类型、图像志、叙述结构、构图、线描与设色，以及题跋等等。我在以上的讨论中触及这些因素中的大部分。以下简要总结一下讨论中所获得的有关断代的证据：

（1）从大类上说，《女史箴图》属于文本图绘的传统；从细类上分，它属于儒家典籍的视觉表现，其内容和风格标志着此种艺术类型的一个特殊的发展阶段。从一方面看，此画保留了汉代列女图的许多特征；从另一方面看，它也显示了汉代以后的一些新趋向——包括对"仁智"类型列女的重视和对独立作者的兴趣、对手卷形式更圆熟的使用，以及对视觉表现形式的极度关注。通过以女史的形象作为图卷的结尾，画家以传统的历史叙述模式为结构，将一系列单独的场景串联成一个连贯性的构图。

（2）画卷开始的几幅"叙述性"画面很可能以传统《列女传》的标准插图为基础，其他图像则反映了画家对张华文章的创造性解读。这种解读的独特关注点显示出特定的历史时间性。首先是对文学意象的强烈兴趣，将这些意象转译、重组成为图像。其次，画家对人物的心理状态也十分关注。[24] 他的第三个关注点是私人生活，尤其是仕女的闺房情景。我们可以在六朝文学中，特别是在5世纪晚期至6世纪早期臻于鼎盛的南朝宫廷的"宫体诗"中，发现相似的兴趣。尤其值得注意的是，在此一时期的宫体诗中，镜子和某种特殊的女性气质开始发生密切关系。

（3）考古证据表明，到5世纪后半叶，多幅的"连续式"儒家故事叙事画已经出现；这些图像有时与传统的单幅"片段式"构图同用，如我们在司马金龙漆屏上所见。《女史箴图》也混合了这两种表现形式，但此卷中的"连续式"叙事只用于两个场景之中，因此比司马金龙漆屏和固原漆棺要简单（后二者约为470至480年代作品）。6世纪的纳尔逊美术馆藏石棺上的叙述性图像虽然很简洁，却将人物置于颇为复杂的

山水背景之中，在这一点上与《洛神赋图》相似（据研究，已佚的《洛神赋图》原作约成于560—570左右[25]）。

（4）《女史箴图》中的部分场景反映了对表现立体空间日益增长的兴趣。用以实现这个目标的视觉表现手法反映出中国美术的新发展。在这些新手法中，"前后式"构图使艺术家得以在画幅中创造出一个独立的图像空间。这种视觉模式即便是在4世纪晚期和5世纪早期最精美的图像艺术中（如南京西善桥竹林七贤像）尚未见端倪，只是到了5世纪晚期至6世纪早期才在其他艺术作品中获得表现。

（5）就人物表现风格来看，《女史箴图》与司马金龙漆屏有很大相似性。但与图卷相比，漆屏上的人物更趋于模式化和类型化。6世纪早期的同类人物的艺术表现，如邓县墓及纳尔逊美术馆石棺上所见，则更为风格化，因此标志着此类图像更晚的一个发展阶段。

（6）此画的线描风格显示出早期中国人物画的一般性特征，因而在断定年代上作用较小。"板块式"设色手法在西汉至五代的许多墓葬壁画中也都可见到。但在衣褶中施以红色这一手法则有更为确切的年代。这种画法在出土壁画中最早的一个例子是477年的宋绍祖墓。但与《女史箴图》上精湛细致的施色相比，此壁画的手法较为粗略，仅在墨线之间填充、形成色条。

（7）除图像以外，此卷上的书法对年代断定也相当重要。本文基本上忽略了这个问题，其原因一是因为篇幅的限制，二是由于好几位学者已有专文讨论这个问题。虽然一些学者根据画上题字的书法风格将此画断为唐代作品，但以我所见，题字的字体和用笔带有5世纪晚期至6世纪早期的典型风格，如同时期的萧澹、高贞、曹望憘碑铭上所见。

以上概述的这些方面都不能单独用来断定《女史箴图》的成画年代，但将它们互相联系、综合考虑，各个因素则能够相辅相成，提供一批相互关联的证据。本文的研究显示出，此画将传统的观念和表现模式与新的概念、品味和艺术创造融合在一起。这种多样化、变迁中的特征是3至6世纪中国艺术的总的特性。此一时期的中国社会正历经深刻的变化，而绘画艺术也正在脱离传统的角色，从礼仪、教化的工具转变为独立的艺术创作。在这个大背景下，将《女史箴图》与可信的考古材料相比照，将可以进一步帮助我们缩小此画的年代范围。就叙述与构

图风格来看，它比 4 世纪晚期至 5 世纪早期的图像更为复杂，但比 470 至 480 年代的作品则显简单。就人物风格和线描风格来看，它和 470 至 480 年代的作品有许多共同点，但后者更加模式化与类型化；6 世纪早期的作品则变得更加风格化。综合以上这些证据，我认为此画应该是 5 世纪的一个杰出的无名画家所绘。这幅画不可能直接基于顾恺之的原作，因为如前面谈到的，画中的许多形象和表现手法是在顾恺之之后才出现的。由于我们没有足够的证据来证明此画为摹本，我把它定为产生于 400 至 480 年之间的一幅原作，很可能是 5 世纪下半叶早期的作品。

<div align="right">（梅玫　译）</div>

[1] 这些论著如下：Wu Hung, "Transparent Stone: Inverted Vision and Binary Imagery in Medieval Chinese Art," *Representations*, no. 46 (Spring 1994):58-86，尤其是 pp.74–78；"Three Famous Stone Monuments from Luoyang: 'Binary' Imagery in Early Sixth Century Chinese Pictorial Art," *Orientations*, vol. 25, no. 5 (May 1994):51-60，尤其是页 55—57；*Monumentality of Early Chinese Art and Architecture*, Stanford: Stanford University Press, 1995, pp.265-276; *The Double Screen: Medium and Representation in Chinese Painting*, London: Reaktion Book; University of Chicago Press, 1996, pp.62-68; "The Origins of Chinese Painting (Paleolithic Period to Tang Dynasty)," in Yang Xin eds., *Three Thousand Years of Chinese Painting*, New Haven: Yale University Press, 1997，尤其是 pp.47–56。

[2] Erwin Panofsky, *Studies in Iconology: Humanistic Themes in the Art of Renaissance*, New York: Harper Torchbook, 1939. 此书第一章《图像解读法与图像学：文艺复兴艺术研究入门》（"Iconography and Iconology: An Introduction to the Study of Renaissance Art"）的删节版见于潘诺夫斯基《视觉艺术的含义》(Panofsky, *Meaning in the Visual Art*, Garden City, N.Y.: Doubleday Anchor Book, 1955)。

[3] 如：Basil Gray, *Admonitions of the Instructress of the Ladies in the Palace—A Painting Attributed to Ku K'ai-chih*, London: Trustees of the British Museum, 1966, pp. 3-5; Arthur Waley, *Chinese Painting*, London & New York: Grove Press & Charles Scribner, 1923, pp. 50-52; Shih Hsio-yen, "Poetry Illustration and the Works of Ku K'ai-chih," in James C. Y. Watt ed., *The Translation of Art: Essays on Chinese Painting and Poetry*, New Territories, Hong Kong, Centre for Translation Projects, Chinese University of Hong Kong,1976, pp. 6-29, *Rendition* 特刊, no.6, Hong Kong, The Chinese University of Hong Kong, 1976.

[4] 有关故宫藏宋代摹本的讨论，参见：Yu Hui, "The Admonition Scroll: A Song Version," *Orientations* vol.32, no.6 (June 2001):41-51. 尽管此本很可能保存了《女史箴图》的完整构图，临摹者一定作了很多修改。比如说，头两幅中的古铜器和乐器就反映出宋代对古物的理解。

[5] Panofsky, *Meaning in the Visual Art*, p.33.

[6] 见《古今图书集成》，卷 798，页 43。

[7] 见 Wu Hung, *The Wu Liang Shrine: The Ideology of Early Chinese Pictorial Art*, Stanford: Stanford University Press, 1989, pp.153-154.

[8] 《古今图书集成》，卷 798，页 43。

[9] 《玉台新咏集》，四部丛刊单行本，上海涵芬楼影印，1929，卷 5。

[10] James S. Ackerman & Rhys Carpenter, *Art and Archaeology*, Englewood Cliffs: N.J. Prentice-Hall, Inc', 1963, p.164.

[11] 对手卷这种绘画介质的讨论，参见：Wu Hung, *The Double Screen*, pp.7-68.

[12] Wu Hung, *The Wu Liang Shrine*, pp.217, 148-156.

[13] 对这种构图模式的讨论，参见：Wu Hung, *The Wu Liang Shrine*, pp.133-134.

[14] 在这些学者当中，时学颜认为这个人物是女史，见《顾恺之作品中的诗歌插图》，页 14。古原宏伸则认为她是班昭的侍女（古原把故宫藏卷作为更可靠的版本，此卷中这个人物与班昭的场景同在一组），见《女史箴图卷》，《国華》，no.908 (Nov. 1967), part 1, 页 30。另一种可能性为这个人物是第二次出现的冯媛，正如故宫藏卷中樊姬出现了两次。

[15] Osvald Sirén, *Chinese Painting: Leading Masters and Principles*, vol .1, London,Lund Humphire & New York: The Ronald Press, 1956, p.32.

[16] Wu Hung, "Transparent Stone: Inverted Vision and Binary Imagery in Medieval Chinese Art."

[17] Annette L. Juliano 将邓县墓定为 5 世纪晚期或 6 世纪早期。我认为 6 世纪早期更可信。见：Juliano, *Teng-hsien: An Important Six Dynasties Tomb*, Ascona, Switzerland: Artibus Asiae Publishers, 1980, p.74.

[18] Sirén, *Chinese Painting: Leading Masters and Principles*, 1956, vol. 1, p.32.

[19] 这些作品的图像及相关讨论，见 Wu Hung, "The Origins of Chinese Painting，" in *Three Thousand Years of Chinese Painting*, pp.34—58。

[20] Sirén, *Chinese Painting: Leading Masters and Principles*, 1956, vol. 1, p.33.

[21] 这两处墓葬的彩色图录见河北省文物研究所：《河北古代墓葬壁画》，北京：文物出版社，2000。

[22] 此墓的彩色图录见甘肃省文物考古研究所：《酒泉十六国墓壁画》，北京：文物出版社，1989。典型的例子包括墓主人像和东墙上的弹琴者。

[23] 彩图见张安治（等）：《中国美术全集·绘画编》，卷 12，《美术壁画》，图版 60、61，北京：人民出版社，1986。

[24] 如喜龙仁即认为这种对人物心理的兴趣是绘画"真正的灵魂"和"这些图景魅力之所在"，*Chinese Painting: Leading Masters and Principles*, vol.1, p.33.

[25] Chen Pao-chen（陈葆真），"The Goddess of the Lo River: A Study of Early Chinese Narrative Handscrolls"（博士论文），Princeton University, 1987.

屏风入画：
中国美术中的三种"画中画"
(1996)

这篇短文的目的是在前文对"画屏"的概念性讨论的基础上，进一步考虑这种绘画媒材和图像在具体研究中国绘画史中的作用。在开展这个问题以前，有必要把前文的基本观点总结一下，作为讨论的基础。

首先，在实际生活中，画屏既是一个物件又是一种绘画媒介。作为物件的画屏把空间转化成可定义、可管理和可控制的场所，作为绘画媒介的画屏则展示了与所处环境相呼应的象征性或再现性的图像。当画屏作为一种绘画图像"入画"之后，它所限定和转化的空间不再是建筑性的空间，而首先是绘画性的空间；它所表现的不仅是一个带有图画的家具物件，而且是一幅幅的"画中画"。由于屏风图像的这种特殊功能，它成为中国古代画家在设计画面和表达视觉隐喻时常常使用的一种手段。认识到这个传统的存在，对古代绘画中屏风图像的仔细分析或可以帮助我们理解这些艺术家的意图和绘画方法。

试举明代画家杜堇（活跃于15世纪末16世纪初）所绘的《玩古图》为例（图12-1）。[1]这幅画的内容是一位男性显贵正在高台之上赏玩古物。高台护栏外浮云缭绕，高台上两面硕大的屏风延续着曲折的栏杆，以锯齿形的结构将画面从左下角至右上角进行对角线分割，也将人间世界与云雾氤氲的空寂背景分别纳入两个三角形的对称空间之中。每扇屏风进而通过自身的独特形式和装饰，为处于屏风前面的人物和事件限定了各自的场所。位于画面中心的屏风端凝而贵重，厚实的紫檀木框架上雕满华丽的镂空图案。屏面上绘有朵朵祥云，在与镂空屏框呼应之间象征着

图12-1 明·杜堇《玩古图》。

显贵的社会等级。屏前端坐的男子显然是一家之主,也是他面前几案上陈列着的众多古玩的拥有者。另一位男士,可能是一位鉴赏家或宾客,正弯腰低背地站在他面前把玩着古器。这组人物和中央的屏风构成了画面的核心形象,显示出男主人的地位、财富和儒雅风度。与之相比,第二面屏风则限定了一个从属性的女性空间。从形式上看,这面画屏体薄纤弱,不具有强壮的木雕屏框。它的主要特征在于屏面上所画的写意山水。位于第一面屏风之后,它的三扇屏所圈定的空间似乎是男主人的"后宫"。这个空间中的两位女性,多半是主人的使女,正在收拾和包裹古器,包括一把古琴、数幅手卷画和册页,以及瓶、鼎、盒之类器物。

这两个屏风图像既分化了画面中的空间,也隐含了一个由三个连续场景组成的时间性叙事序列:男童把卷轴画拿给男主人,主人和他的客人鉴赏古物,侍女则把男人看过的古玩收好。这三幕场景被安排进一条锯齿形的线性结构中,从画面的左下角逐渐升至右上方。其结果是画面中的男主人既是空间性构图的焦点,也是时间性叙事的中心。两面不同的屏风象征了中国传统家庭内部的性别和等级——它们不仅具有形式和

审美的功能，而且作为结构性元素凸显出该画的社会和政治含义。

屏风图像的这些作用——组织绘画空间，建构视觉叙事，传达社会和政治信息——早在杜堇以前就已为古代画家所熟识，并引发出一系列屏风图像基本范式的发明。杜堇的创造性在于他将现存范式综合进一幅复杂的构图之中。本文的首要目的因此是确定这些基本范式的发明时刻。换言之，我希望首先界定出若干屏风图像的基本范式，进而把它们"历史化"（historicizing）——即把它们的创造发明置入一个特定的时代背景之中。我将这些范式看作是艺术家在特定历史时期中对某些基本艺术问题的连锁解答，而不是一个个孤立的图像表现。艺术家在试图解答这些历史问题的时候不仅独立探索，提出自己的答案，同时也面对着其他艺术家的挑战，因为后者也提出了对同样问题的思索和解答。其结果是，新的屏风形象不仅显示了艺术家共同的关注，也显示出他们在追求新意和独创性上的竞争。

历史上的南唐（937—975）便是这样一个历史时刻。这个短命的王朝在政治史上的意义相对有限，但却为中国的文化艺术做出了巨大贡献。在它的小朝廷里，盛唐的荣光蜕化为精致典雅的私密性细腻。南唐后主李煜（937—978）本人就是一位著名的诗人和鉴赏家，并在他的朝廷里聚集了一代有影响力的画师。这些人或者本来就是南方人，或者是从北方逃避战祸而来。对于研究中国美术史的人来说，他们的名字可说是如雷贯耳：这里有山水画家董源和巨然，花鸟画家徐熙，以及人物画家周文矩、王齐翰、顾闳中、卫贤和赵幹。其中一些人的画风直接影响了宋代宫廷艺术，另一些人则被后代认为是文人画的鼻祖。不过，他们只有极少量的作品留存了下来；即便是一些划于他们名下的"杰作"也已被证明是后世的摹本或仿作，作为可靠历史资料的价值因此大为缩水。但是这些摹本是否仍然保留了原作的元素？我们如何能够发掘出这些元素？这两个问题牵涉到一个重要问题，即我们是否能够使用这些作品研究南唐绘画。我的回答是肯定的，但认为我们必须对这些作品进行仔细的分析以确定它们的史料价值。分析的一个关键问题是在仿品中找寻那些既反映了艺术家共同关注、也反映了他们相互竞争的图像主题和构图，因为这种关注和竞争——而非孤立的图像——最明确地体现出原本绘画的历史性(historicity)。本文的

第三个目的就是进行这种分析,通过对几幅传为南唐作品中的屏风图像的解读,来体现和验证这种研究方法。

范式之一:叙事性手卷画中的屏风

传出于南唐宫廷画家顾闳中笔下的《韩熙载夜宴图》很可能是一幅南宋的摹本。[2] 但是在所有留存下来的中国绘画中,这幅画最出色地表现出"屏风入画"是如何在手卷这种绘画形式中建构空间、控制时序,并引导观者的看画动作和视线。

我在《画屏》一文中对这几个特点作了比较详细的分析,达到以下几个结论:

(一)这幅画综合了两种再现空间的方法,均以屏风形象作为最主要的构图手段。第一种方法用于建构相对封闭的绘画单元(图 12-2a);第二种方法则将这些单元连接入一个叙事的链条(图 12-2b)。

(二)《夜宴图》中的屏风图像不仅用于构造画中的具体场景,也用来控制观看这幅画的方式和速度。这些顶天立地的垂直图像有规律地打断观赏者展开画面的运动,使他停驻在被这些图像界定的场景。以这种方式看这张画,画卷将被分段展开,一幕接一幕地呈现。

(三)这幅画所用的"手卷"媒材代表了视觉艺术中"私密媒材"(private medium)的极端形式。这是因为在观看一幅手卷画时,只有一名观赏者可以独自操控展开画卷的运动,其他观者只是站在他的身旁或身后,而运动的节律亦取决于该人对画面的视觉和心理反应。为了保持观者看画的欲望,一幅手卷的展露部分总是需要具有双重功能,在表现特殊对象的同时也必须引起某种"悬念",以激发起观者对尚未展开的

图 12-2《韩熙载夜宴图》构图示意图。(a) 构图单元,(b) 图中立屏。

场景的兴趣。从这个角度看，《夜宴图》中屏风图像的特殊之处正在于能够同时制造出私密性和悬疑感：它们总是既展示又隐藏，总是对那些半隐半现的未示部分欲言又止。

（四）《夜宴图》中的屏风图像因此将观者定位为"窥视者"。手卷的媒材形态保证了偷窥心理状态所需要的私密性，移动的画面进而鼓励了观者穿越一架架屏风去探求韩府秘密的潜在愿望。同时，观者与景观之间又存在着一种强烈的分离感，作为被看对象的图中人物都全神贯注于各自的所作所为，从不与观画者的目光接触，而这又是"窥视"的一个重要条件。

（五）在观赏手卷绘画时，观画者和画面的物理性的分离被最小化了，其结果是造成了"注视"与"接触"间的张力。一方面，《夜宴图》拒绝观者直接参与到它所描绘的场景之中；另一方面，观者又必须亲手触摸承载这些场景的卷轴。"窥视"所隐含的"距离感"因此不再是实际上的物理空间，而需要通过图像再现本身构成。不断出现的画屏正是起到了这种"分隔"的功能——不仅分隔了不同的场景，也分隔了观者和被视物。

（六）《夜宴图》中的屏风将男女人物围入一个个内部空间。从此空间到彼空间，异性间的关系逐步发生变化，而这种变化不断地重新定义着窥视的主体和客体。韩熙载从观者转化为观看对象，最后复归为画面内部的窥视者。

（七）这些分析使我们得以重新理解《宣和画谱》记录的有关《夜宴图》的一则轶事，即南唐后主李煜派遣顾闳中夜至韩熙载府邸，对其"多好声伎，宾客糅杂"的夜饮"窃窥之"，回来以后将"目识心记"的图像绘出以供自己观览，图绘以上之。不管它所说的是不是史实，这个故事实际上是把《夜宴图》所隐含的"窥视"人格化了，寄托在有名有姓的历史人物身上。顾闳中和李煜以不同的方式体现了窥视。顾闳中对夜宴的种种情景"窃窥之"，李煜则是通过观看韩的绘画得以"见樽俎灯烛间觥筹交错之态度"。手卷中的一架架画屏最集中地内化（internalize）了在真实时间（real time）中发生的这种双重窥视。

范式之二：《重屏图》和图画幻象

《重屏图》是中国美术史中最令人眩惑的构图之一，其作者是与顾闳中同时供职于南唐的宫廷画家周文矩。周氏的原画已经不复存在，以现存华盛顿弗利尔美术馆和北京故宫博物院的两卷后世摹本为例，该画前景中有四人围坐于屏前会棋，一个书童旁立伺候。和《夜宴图》一样，聚会的中心人物也是一位戴着黑色高帽的有须男子。他身后是一面硕大的单面屏风，上面绘着一幅内室场景：一个有须男子在四位侍女的侍候下闲散地侧卧在床榻上。这组人物的后边又是一面屏风，上绘通景山水。我在《画屏》一文中对周文矩在这幅画中所创造的构图范式进行了分析，可以归纳为以下几点：

（一）这幅画的"重屏"设计有意迷惑观众，诱导观画者误以为屏风上所绘的内室场景是真实世界的一部分。画家使用了种种方式制造这种幻觉：引导观者的视线穿透厅堂中的屏风直达内室（图12-3a）。对图中一些细节的分析进而说明这种"幻视"效果是画家有意设计和追求的。

（二）文献记载周文矩也曾和顾闳中一样，受李煜之命图绘韩熙载的私人宴会。不管这个记载是否可靠，它们对《重屏图》与《夜宴图》之间的关系有所启发。参考图12-3a和图12-3b，我们发现二者的内容

图12-3《重屏会棋图》和《韩熙载夜宴图》构图比较。

惊人地相似，其主要区别在于图画再现的方式：《夜宴图》中并列连续的"界框"在《重屏图》中变成了层叠罗列的框架。

（三）从构图技术上讲，这种视觉的转译是由改变屏风图像的形式和功能来完成的。在顾闳中的手卷中，所有的屏风都是不透明的实体家具，其位置与手卷表面构成直角。这些屏风因此可以分割横向空间，调控画卷展开的过程。而周文矩作品中的屏风却都是与画面平行，不再阻挡赏画者的视线。换言之，周文矩牺牲掉了屏风的实体，将绘画的屏面转化为视觉幻象。他的画屏从而打开了通向另一场景的窗户，只剩下它的框架标志画中不同场景的界限。

（四）顾闳中的《夜宴图》必须由观者以双手操作，而周文矩的《重屏图》则是鼓励观者的目光对画面纵向穿透。其结果是后者不仅重构了前者的画面构图，也转化了绘画的媒材及观赏方式。

（五）《重屏图》所体现的范式和"幻"的三种概念有着密切联系，即"幻象"、"幻觉艺术风格"和"幻化"。"幻象"指再现中的似真，其概念基础是幻与真的二元关系。"幻觉艺术风格"在于混淆、消弭幻与真的对立，通过特殊的艺术媒材和手段欺骗观者的感知，使其相信所看到的就是真实的景象。"幻化"所指的则是一种特殊的文学想象，幻想着无生命的图画会变为有血有肉的真实人物。

（六）在中国古代艺术中，这三种"幻"都与画屏——特别是和仕女屏风——有着不解之缘。很多传奇故事以此为主题，其中的画屏或引发出浪漫爱情，或带来恐怖和惊惧。这些故事的共同点在于它们都颠倒了画屏和观者间的关系：观者在画屏的魔力前完全丧失了主动。由此而产生对一种"透明屏风"的特殊幻想，虽然这种屏风沟通了外部的男性世界和内部的女性世界，但是并不抹杀两个空间之间的界限——这个界限仍被屏风的框架所指定，存在于人们的思想和感知之中。

（七）无论周文矩的《重屏图》是否受到这种透明屏风的启发，它所实现的是同一目的：画中的立屏不仅分隔开内外空间，而且允许观者的视线在这两个空间之间畅通无碍。使用这种方式，这幅画表现了显贵男性生活的两个方面：厅堂中的男性世界和私室中的温柔乡。但是他的男性社交活动被表现为屏风面前的"真实"世界，而他的私人生活则只是作为一个窥视的幻象——一张"画中画"——的形式出现。

范式之三：山水画屏和心象

我的第三个例子是王齐翰的《勘书图》。我在《画屏》一文中没有讨论这个例子，因此在这里需要给以比较详细的介绍。

王齐翰是顾闳中和周文矩的同时代人，同为李煜宫廷中的"翰林待诏"。不过《宣和画谱》将他与顾、周区分开来，把他描写成一位士人型的画家："画道释人物多思致，好作山林、丘壑、隐岩、幽卜，无一点朝市风埃气。"[3] 顾闳中和周文矩主要以皇室和仕女为绘画对象，王齐翰擅长的人物形象则是高士和高贤。[4] 他流传于世的唯一作品《勘书图》（藏于南京大学美术馆）正是体现出了这种文士趣味（图12-4）。

画中的主要人物是一位处于画面右下角，坐在案后的一个文士。案上的笔砚和展开的卷轴暗示他正在写作。但他似乎并不专心致志，而是在呆呆地掏耳自娱（因此此画又名《挑耳图》）。他的旁边是一名黑衣童子，似乎刚刚走进屋内，向出神冥想的主人报告什么事情。这组形象在画面中的边缘位置和琐碎生活内容都削弱了它的严肃性。画作的重心实际上是位于构图中心的两个并置形象：一面巨大的三联屏风横跨整个画面，对应着屏前的一件硕大的长几。画家有意采用了不同的绘画风格和技法突出这两个形象：与用细腻工笔勾画出的人物不同，他使用了粗线和浓墨描绘出屏风不同寻常的宽框及长案粗壮的案腿。这两件家具的位置、大小、重量以及画风等多种元素，共同确定了它们在画面中的压轴

图12-4 南唐·王齐翰《勘书图》。

地位。

屏风和长案的意义更反映于其承载的图像和物品。长案上的书籍、卷轴和乐器都是学者的典型随身之物。而屏风上则绘有一幅全景山水——翠峰俯视湖面，岸边垂柳成行，远处的山峦在云雾间若隐若现，高峰之下的一座乡间别墅正好占据了画面的焦点。这些形象为我们解读这幅画提供了重要线索。可能长案和屏风，以及它们承载的物品和图像是为了突出学者生活的两个主要面向——几案上的书和琴透露了他精通文艺，而屏风上的山水和茅屋则象征了他退隐的心思。也可能屏面上的风景——看上去如同是窗外的一带真实山水——反映了学者此时此刻的想望：避开"室内"日常琐事的烦扰，优游于山野之中。这两组形象还可能暗示了一个叙事情节：学者即将开始旅行，长案上放着的是他将要携带的随行物品（包括几册书，一把琴）。他正在等待启程，童子进来告诉他说外面的车马已经准备就绪，而行程的终点就是屏风上画的那座别墅。

虽然我们很难决定哪一种解读更接近王齐翰的意图，但这些解读都源于他将学者与山水屏风相对并置的选择。我说这是他的"选择"，是因为王齐翰摒弃了由周文矩的《重屏图》和顾闳中的《夜宴图》所代表的另外两种当时的屏风范式。虽然《夜宴图》中的屏风上也画有山峦树木，但这些风景都是程式化的室内装饰，与画中的人物和事件没有关系。虽然《重屏图》中的第二面屏风上也绘有山水，但它只占附属地位，只是作为第一面屏风上的男主人和妻妾侍女们的背景。因此，王齐翰所作的选择在于将"山水屏风"与室内装饰、故事叙述或视觉幻象分开，将它升格为一种特殊的象征性文化符号和视觉隐喻。它之所以是象征性的，是因为它表达了学者的个性和精神上的自由；它之所以是隐喻性的，是因为它用具体的图像隐含了思维的信息。而这幅画的文人观众也正是这样欣赏它的。很多著名文士在此画上题了词，三个较早的题词者是苏轼（1036—1101）、苏辙（1039—1112）和王诜（1048—1104？），都是宋代的著名学者和文人画的倡导者。他们对这幅画的解读显示出自己的投入和认同。王诜刚好有过耳痛，他在画面上的学者身上找到了共鸣，同时将屏上山水看作是大彻大悟的隐喻。

王齐翰当然不是以描绘山水表达高士情怀的第一人，这种思路从山水画出现就已存在。在5世纪初的佛教居士宗炳（375—443）看

来，自然山水是超凡入圣的，既含有神灵的智慧又具有道德的宗旨，而一个人的自由就在于把自己的精神融会到山水中去。当疾病使他晚年病居于江陵，不再能亲赴名山，他就将平生所游之地用画笔绘于室内墙上，借助这些山水形象以"畅神"。他对友人说，在这些画前他"抚琴动操，欲令众山皆响"。【5】虽然宗炳之屋室早已不存，但新近发掘的一处墓葬可以帮助我们理解他的绘画。位于山东省临朐县，这座北齐壁画墓的墓主崔芬主要供职于东魏朝廷（534—550），551年下葬。墓室四周绘有八牒人物屏风画，表现了自然环境中的一组学士（或同一学士的不

图12-5 山东省临朐县北齐崔芬墓壁画。

图 12-6 元人《倪瓒像》。

同姿态）（图 12-5）。[6] 主要的风景元素包括奇石和高树，使人联想起宗炳山水画中的"峰岫峣嶷，云林森眇"。但把崔芬墓中的画屏与宗炳已失壁画连在一起的更在于士人与自然、文学和音乐之间的和谐关系。画屏中的人物——不论是作诗还是抚琴——都在艺术与山水的交融之中得到了内心的宁静。他们双目微闭，面容舒宜，貌似神游，若有所思。当代学者们毫无困难地在这些画屏中找到了竹林七贤画像的痕迹，[7] 原因在于二者都表现了理想的士人，在自我表达和红尘外的自然中找到自由的可能性。

这种士人性的"山水屏风"到了唐代更为流行，并在学者型画家王维（701—761）的作品中得到了集中体现。王维作为诗人和画家的声望与他对辋川别墅的感情紧密相关。中唐艺术史家朱景玄（9 世纪）在长安千福寺中看到过一幅王维的《辋川图》，他对这幅画的描写——"山谷郁盘，云飞水动，意出尘外"——反映出其山水图像是艺术家内在的"意"的表达。[8] 虽然朱景玄没有记录下这幅画的形式，但是王维的同代人张怀瓘（活动于 713—741）已经告诉我们，这幅《辋川图》是绘在千福寺西塔院内的一面屏风之上。[9]

王齐翰的《勘书图》一方面显然追随着这些先例，一方面又启迪了后世的很多同类画作。其中最出色的一幅描绘了元代著名文人画家倪瓒（1301—1374），在一面山水屏风之前正襟危坐（图 12-6）。中外学者对

倪瓒的生平已有充分研究，在此不再赘述。[10]与本文更有关的是倪瓒的画风（虽然这也是大家所详知的），对我们理解这幅画至为关键。倪瓒的大部分山水画坚持着同一主题、同一画风，甚至同一构图，这在中国画家中相当罕见。依随着一种简洁的模式，这些画作的前景一般是长着几棵稀疏树木的河岸，中景一带阔水，隔水的远方耸立着些裸露的山丘。其结果是一种取消了真实空间感、淡薄破碎但又意味深长的视觉表现。当倪瓒的一位友人在14世纪40年代为他画这幅肖像的时候，他将倪瓒和他的艺术看作是一个整体的两个部分。画面中倪瓒正在构思一幅绘画，他一手持笔，一手携纸，面无表情地坐在那里一动不动。他双眼空旷，直直地盯着前方，似乎已神游到尘俗之外的世界。这个世界就反映于他坐榻背后的屏风之上，是一幅典型的倪瓒式山水。与倪瓒的人像叠置一处，这扇山水屏风揭示了倪瓒内在的、也是更本质的存在。

终曲：素屏

不过，这幅倪瓒像也是最后一幅包含反映个人思绪的山水屏风的佳作。自宋至明，一个更为普遍的现象是山水屏逐渐丧失了与文人的特定联系。绘有山水图像的屏风不再是士大夫的特有符号，而是被不加区分地使用于对各类人物——不管是世俗还是宗教性的，学者还是商贾，男性还是女性——的表现之中。其结果是这种图像被不断地流行化和标准化，它的含义被不断"抽空"和重新发明。与之有关的另一个现象是，由于文人的知识化和精英化的本质倾向，山水屏的普及必然驱使他们努

图12-7 元·王蒙《惠麓小隐图》。

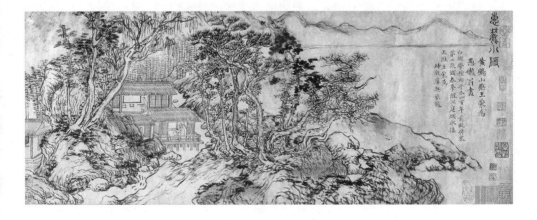

图 12-8 明·文徵明《古木双槲图》局部。

力逃离这种流行文化的同化。但是归根结底，他们创造的新图像还是无法逃脱最后被大众化的命运，其归宿总是被文人圈外的商业文化和流行文化占为己有。

因此，当山水屏在社会中流行的时候，文人艺术家被一种"素屏"吸引也就绝非意外了。这类屏风可以在王蒙（约1301—1385）后期的作品中找到（图12-7），也为他同时代的赵原（死于1373后）、陈汝言（约1331—1371前）、徐贲（活跃于1372—1397）、倪瓒等人所偏爱。明初一些文人画家延续了这一传统，但还是明中期的文徵明（1470—1559）将"素屏"的形象牢牢固定进文人画的图像常规之中（图12-8）。王蒙和文

图 12-9 明·唐寅《西洲话旧图》。

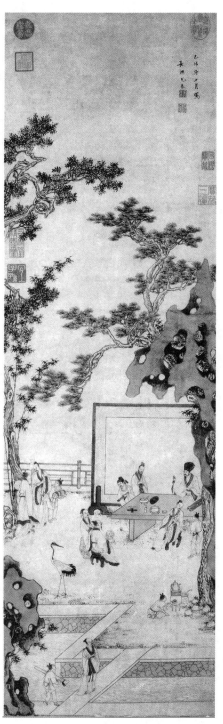

徵明都画过一对草堂的形象，其中各自放置一面素屏。这个构图似乎有意与 9 世纪白居易题为《素屏》的诗遥相呼应：

> 吾于香炉峰下置草堂，二屏倚在东西墙。
> 夜如明月入我室，晓如白云围我床。
> 我心久养浩然气，亦欲与尔表里相辉光。
> 尔不见当今甲第与王宫，织成步障银屏风。
> 缀珠陷钿贴云母，五金七宝相玲珑。
> 贵豪待此方悦目，晏然寝卧乎其中。
> 素屏素屏，物各有所宜，用各有所施。
> 尔今木为骨兮纸为面，舍吾草堂欲何之？

（左上）图 12-10 明·唐寅《陶穀赠词图》。

（右）图 12-11 明·尤求《松荫玩古图》局部。

（左下）图 12-12 明·尤求《汉宫春晓图》局部。

对于白居易以及王蒙和文徵明来说，素屏被理想化为与他们心心相印的伴侣。素屏的表面虽然只是一方纯净白纸，但却象征了学者的高贵精神；它朴实无华，但正是因其朴素才得以夜映月光，晓似浮云。但是这种寄托文人情怀的"素屏"真的能够逃脱流行文化的同化吗？一些商业化了的文人画家的确试图保持素屏与自己文人身份的特殊联系，如唐寅（1470—1523？）就以素屏相伴自己的"文人"类型自画像（图 12-9）。不过当他以历史人物暗喻自己与吴下歌女的情事时，他便转用绘有彩墨山水或花鸟的画屏托衬人物（图 12-10）。对于职业画家尤丘来说，素屏已经成为随处可用的道具，无论是文人雅集或半色情的美人画同样适用（图 12-11、12-12）。因此素屏图像重复了山水屏风的命运，最后成为中国文化中的一种普通资源。以其素白无饰的表面，这种形象也终结了作为"画中画"的屏风图像在中国绘画中的历史。

<div style="text-align:right">（肖铁　译）</div>

（注：由于原文和《画屏》一文有所重合，此译文做了相当程度的压缩和归纳。）

[1]　这幅画笔触高超，极具仇英风采，因此高居翰怀疑这是仇英对杜堇原作的摹本。见：James Cahill, *Parting at the Shore: Chinese Painting of the Early and Middle Ming Dynasty, 1358-1580*, New York: Weatherhill, 1978, p.156.

[2]　古原宏伸通过把它的人物形态、服饰和器具与出土的南唐塑像、器物比较，认为此画是对顾闳中原作的忠实模仿。见古原宏伸：《〈韩熙载夜宴图〉之研究一》，《国華》884 号 (Nov. 1965)，页 5—10，特别是页 9—10。余辉则认为作品中的很多细节，特别是服饰、家具、舞姿和器物，都有宋代风格。见余辉，《〈韩熙载夜宴图〉卷年代考——兼探早期人物画的鉴定方法》，《故宫博物院院刊》1993 年 4 期，页 37—56。

[3]　《宣和画谱》，卷四，页 124。类似评述见夏文彦：《图绘宝鉴》，卷三，页 33。

[4]　王齐翰画有"高贤图"、"逸士图"、"江山隐居图"、"琴钓图"、"高闲图"、"秀峰图"、"林亭高会图"等。关于宋御府藏顾闳中和周文矩的画作，见《宣和画谱》，卷七，页 186—189。

[5]　Alexander C. Soper, *Textual Evidence for the Secular Arts of China in the Period from Liu Sung through Sui* (Ascona,1967), p.16.

[6]　此壁画的图像见《中国美术全集》，《绘画编》12，北京：文物出版社，1989，1.59。

[7]　Audrey Spiro, *Contemplating the Ancients: Aesthetic and Social Issues in Early Chinese Portraiture*, Berkeley: University of California Press, 1990.

[8]　朱景玄：《唐朝名画录》，页 25。

[9]　张怀瓘：《画断》。见徐松：《唐两京城坊考》，北京：中华书局，1985，页 114。在 845 年唐武宗会昌灭佛以前，王维的画屏可能一直立在千福寺内。

[10]　对倪瓒生平及其艺术的研究数不胜数，其中较简明的英文介绍见：J.Cahill, *Hills Beyond a River: Chinese Painting of the Yüan Dynasty*, New York: Weatherhill,1976, pp.114-120.

关于绘画的绘画：
闵齐伋《西厢记》插图的启示
(1996)

我在《重屏》一书起首处提出了一个问题：何谓绘画？对此问题我没有立刻提供一个明确解答，而是试图从两个角度来寻找答案。一个角度是把绘画看作是物质性的图像载体（即绘画媒材），另一个角度是将绘画理解为所绘的图像（即图绘再现）。我希望这两种视角的结合可以使我们获得一种对传统中国绘画更深入的理解，也希望不但通过文字分析，而且通过特定的绘画作品来定义这种结合。这种特定的绘画作品可称为"关于绘画的绘画"或"超级图画"（metapicture）；艺术家创作它们的目的是"解释到底什么是绘画——宛如呈现绘画的'自我认知'"。[1]

从第一个角度来看，"绘画"一词不过是个漫无边际又问题重重的抽象。现实中的绘画作品总是呈现为具体的物品——一种文化的物质产品。因此传统中国画可以是一幅在桌上舒展开的手卷，一件悬在庭院中被欣赏的挂轴，一面可以随意开合的扇画，或一帧诗画对开的册页（图13-1）。每种形式都与特定的观者及其观看活动相连，也都属于某种特殊的环境和场合。

第二个角度则提供了另外一种看待绘画的方式，也鼓励了一种不同类型的语境化研究（contextualization）。当我们将一幅画看作"图像再现"（pictorial representation）的时候，这种视点自然地会否定绘画的物质性。因为它的基本前提是：绘画的功能就是以图像符号"抹杀"承载它的绘画表面（picture surface），将空白的画布或画卷转化成独立于媒材的绘画空间（pictorial space）。图像再现因此必然超越承载它的特殊物

图 13-1 传统中国画的各种形式。

质实体,而与不同时空环境内创造的其他图像发生直接联系。这些联系构成了一种新的意义,联系的结果是一部部图像历史。

因此,作为图像的载体,一幅画是一个物质性的自足有限的物体;而作为图像再现,一幅画则是表意性的开放场域。概观中国古代图画,我们发现有两类作品实际上正是以绘画的这两个方面为其表现对象。第一类作品描述文人雅集,画中人物在花园亭台之中从事各种文艺活动。传南宋画家刘松年的《十八学士图》可能最先开启了这一传统(图 13-2)。但到了明代,早期作品中的幽默细节逐渐消失殆尽;图像再现的焦点

图13-2 (传) 南宋·刘松年《十八学士图》。

图13-3 明人《十八学士图》,四幅之一。

越来越集中为对不同绘画媒材的表现。画中学士或置身于单扇或多联的画屏之间,或正在观赏挂轴(图13-3),或正在横幅手卷上题字作画。这些"画中画"的物质形式总是比它们所承载的图像更为重要。有些画中的挂轴被有意地翻转,露出背面;载图的正面仅仅通过赏画者的关注被暗示出来。这个图像传统甚至提供了描绘真实事件的既定程式。比如谢环的《杏园雅集图》因描绘1473年春在杨溥府邸中举行的一个文人聚会而闻名(图13-4)。但是这张画所反映的不仅是这个聚会,而且是如何把这个绘画主题和对不同绘画形式的表现结合起来。因此谢环在画中一个接一个地描绘了不同类型的绘画媒体,作为画中学士们的观赏焦点。

第二类作品的主要兴趣不在于表现图像之载体,而在于对"图像"的反思。用福柯的话来说,这种画可以被称为是对"经典再现之再现"。[2]在《重屏:中国绘画的媒介与表现》一书中我讨论了许多对经典屏风图像的"改写"实例。其中一例是刘贯道的《消夏图》(图13-5),示范了对"重屏图"模式进行再创造的趋势。这位元代画家保留了重屏的形式,

但逆转了屏风上的图画。他的画假定了观者对周文矩《重屏会棋图》的知识,但又通过质疑这个图像传统的稳定性,迫使观者以不同的眼光重新估计"重屏"表现模式的潜力。刘贯道的画又被后世的绘画作品重新再现和重新阐释（图13-6）。有别于常规图像志研究所持的基本假定,这种对经典图像的持续"再造"并不是对单独图像主题的借用。它所证实的是建构跨时代"图像语境"的刻意尝试,而通过这种方式所建构的图像语境又反过来为作为富有创造性的"再造"艺术活动提供了有力的支持。谢赫（约500—535）最早提出成为善画者的一个条件是"传移模写"。[3] 数百年后"仿某某笔"的题字终于成为文人画的重要特征。只有在这个传统里我们才能够理解为什么一些经典屏风图像的生命力可以维持千年之久。这个传统有意消除了"原作"和"摹本"之间的鸿沟；画家的创造性和目的性是在他的画作所协助建构的图像语境中加以衡量的。

图13-4 明·谢环《杏园雅集图》。

图13-5 元·刘贯道《消夏图》。

图 13-6 明人《消夏图》。

然而，根据我所提出的定义，这两类作品尚不是真正的"超级图画"，因为它们要么强调绘画作为物质性媒材的意义，要么把绘画定位为图像再现，而没有显示出兼容二者的兴趣和能力。如前所述，"超级图画"必须将绘画同时作为图像及其载体来解释。换句话说，绘画对传统中国画的这种"自识"必须在媒材与再现的两个层面上同时展开。这种作品相当罕见，周文矩的《重屏会棋图》算是一例。闵齐伋在明代末年出版的一套《西厢记》插图提供了"超级图画"的另一组例子。

§

《西厢记》的渊源可以上溯到元稹（799—831）的《莺莺传》。但是这个故事在 11 世纪时已经进入了口头文学领域，并被大幅扩充。当董解元在 12 世纪后期或 13 世纪早期把这个传奇改写成戏剧时，短短的原作已经被扩展了至少二十倍，并加入了许多新的情节和一个完全不同的结尾。董解元的版本成了王实甫《西厢记》的底本。王氏《西厢记》不论是在舞台上还是作为读本都极为流行；1600 至 1900 年之间出现的 100 多个版本为其流行程度提供了最佳证明。[4]

剧中，年轻有才的书生张珙在普救寺中遇见了漂亮的莺莺并对她一见钟情。莺莺和她的寡母生活在一起；张珙遂借西厢暂住，意图亲近。二人互赠诗歌，但是由于崔夫人的严密监视只能偷偷传情。这时突发河桥兵变，叛军逼近普救寺。这个紧急情形却为张生提供了一个有利时机：他自告奋勇去找他的朋友，镇守在附近的杜确将军搬取救兵，但条件是老夫人把女儿许配于他。崔夫人含糊地答应了，但危机一过就对张生说先前已把莺莺许配给了侄子郑恒。张愤懑回房，正遇莺莺的侍女红娘在那儿等他。红娘鼓励他借助演奏音乐向小姐传情。当夜张生弹琴表意，莺莺蹑足来听。但张生冲出来要见她时，莺莺又偷偷跑开了。张生托红娘送去情书一封。尽管莺莺收到书信时佯装生气，但最后仍以简相酬，让红娘送去。书信传情终使爱情有了结果，当情事暴露后，红娘尽量说服崔夫人，允许二人结合。夫人不得已，最后把莺莺许配给张珙，但要求张赴京赶考。张在考试中取得了成功，但因病延迟了归期。莺莺的表哥郑恒捏造谎言说张生已被卫尚书招为东床佳婿，说服崔夫人再次将小姐许给自己。张生回来迎娶时发现这个情况，便与莺莺趁夜私奔。已经做了地方官的杜确将军为二人提供住所并为二人主婚。[5]

在中国整个出版史中，《西厢记》是最经常被配备插图的出版物。根据傅田章的统计，这个剧本的六十多个明代版本中，就有三十多个本子配有插图。[6] 值得注意的是，大部分这些插图本都出现在16世纪后期到17世纪早期这个短短的时期内。也正是在这一时期，中国的书籍插图艺术达到了顶峰。下边的引文出自一个明代作家之手。虽然他是在批评通俗戏剧剧本和其他伪劣图书，但这段文字为理解插图版《西厢记》的大量出版和广受欢迎描绘出一个生动的历史情境：

今书坊相传射利之徒，伪为小说杂著……农工商贩抄写绘画，家蓄而有之。痴呆女妇，尤所酷好。好事者因目为《女通鉴》有以也。甚则晋王休征、宋吕文穆、王龟龄诸名贤，至百态诬饰，作为戏剧，以为佐酒乐客之具。有官者不以禁杜，士大夫不以为非，或者以警世之为而忍为披波助澜者，亦有之矣。意者其亦出于的轻薄子一时好恶之为，如《西厢记》、《碧云骎》之类，流传之久，遂以泛滥而莫之救欤。[7]

这段评论暗示，插图本书籍最先是作为"大众传播媒介"出现的，然后被文人学士所采用。1498年在北京出版的最早的插图版《西厢记》（称为《新刊奇妙全像注释西厢记》）可以支持这一观点（见图13-25）。作为一本装订成册的独立印刷出版物，它采用了"上图下文"的形式，在每一页的文字之上附有连续的图画。这一形式源于元代的插图本平话小说，而元代平话的配图形式又继承了唐以来的插图版佛经。不过，像1498年版《西厢记》这样制作精美、价格昂贵的书籍并不是为一般老百姓生产的。在该书后记中，出版者声称在这出名戏的现存版本中，"市井刊行错综无伦"，"反失古制"，而他的新版本则是"谨依经书重写"，按照类似于"经典文学"的精神来编订的。它的假想读者是出外游览或奔波于仕途的士人。用出版者的话来说：它的编排是"唱与图合，使寓于客邸、行于舟中闲坐客得此一览始终"。[8]

这段后记说明了当时的精致插图剧本作为高级阅读材料的性质。确实，创作《牡丹亭》的著名作家汤显祖（1550—1616）已经把文人戏曲佳本区别于"俗唱"，倡言好的剧本应该具有高超的文学韵味，而不是死循曲律。[9] 许多同时代的剧作家响应了汤显祖的主张，认为与单纯的表演艺术相比，讲究文辞的戏剧更应该被当作是一种文学类型。[10] 在这种风潮下，戏剧和其他文学类型之间的区别变得越来越模糊，为剧本谱曲和描绘插图也不再被认为是"俗工"的业务。因此，优秀画家徐渭（1521—1593）同时也是著名的剧作家；汪廷纳（约活动于16世纪90年代）这样的富商和艺术赞助人既写剧本也出版精美的插图书籍；而像丁云鹏（活动于1584—1638）和陈洪绶（1599—1652）这样的著名画家都曾为书籍设计插图。

在他们创造的插图中，这些画家不满足于对戏剧内容进行直截了当的图示，而是试图为众所周知的剧本提供具有新意的图像解释。他们表现其创造力的两种基本途径是（一）不断修改和"再造"以前的插图（二）不断使戏剧插图与中国绘画的整体语境发生关系。多达三十余种明刊插图本《西厢记》，可说都在不断地深化这两种视觉图像之间的纠缠互动，而后出者总是有着重现和重释先前作品的优势。在这种情况下，我们所知构图最为复杂奇特的一套《西厢记》插图，同时也是传统中国绘画中最令人叫绝的一组"关于绘画的绘画"，出现于明亡前四年

(1640),也就是可以理解的了。

§

这套套色木版插图的出版印制者是浙江武城的闵齐伋(1580—1661后),图画设计者姓名不详。目前所知仅有一部传世,藏于科隆东方艺术博物馆,其中的二十幅画分别描绘了剧中的二十折戏。[11]这种"一折一画"的形式在明代刻本中相当常见,闵齐伋版《西厢记》的独特之处在于其基本意图:这些插图的目的不仅在于图释剧情,而且在于呼应当时流行的各种艺术再现形式——这些形式已成为大众文化中表现《西厢记》的流行渠道。如插图中的两幅——一幅表现情人初见,另一幅描绘红娘送信——把人物图像描绘在器皿上(图13-7、13-8),而我们知道当时的瓷器和其他器具常以著名戏剧题材作为装饰内容(图13-9),[12]闵齐伋《西厢记》的设计者显然是在评点这一现象。对流行媒材的类似关注也可以在另外两幅插图中看到——这两幅图均用精制的灯笼来展示剧中的人物和场景。其中一幅将人物形象描绘在灯笼的一隔隔半透明纸壁上。张珙和莺莺被站在中间的崔夫人隔开,而后者刚刚发现莺莺的隐情,正在训斥红娘(图13-10)。另一盏灯笼是一个"走马灯",点亮后四周的剪纸人物会绕灯旋转(图13-11)。插图中显示的三个人物是僧人惠明(他正在将张珙的信传送给杜将军),杜将军(他正在追赶匪首孙飞虎),以及孙飞虎(他正在追惠明)。这幅画既是对《西厢记》第五幕剧情的巧妙概括,同时也可能在讽刺晚明政治中走马灯式的权力更替。

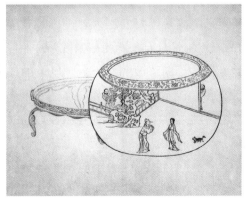

图13-7 闵齐伋版《西厢记》第二"遇艳"。

图13-8 闵齐伋版《西厢记》第六"邀谢"。

其他插图则将不同场景表现在折扇（图 13-12）、手卷（图 13-13）、挂轴（图 13-14）、信笺（图 13-15、13-16）及配框单幅画（图 13-17、13-18）上。每一场景根据这些媒材的特点来设计，因而总是画龙点睛地突出了这些媒材类型的特征。例如，设计者使用手卷形式描绘张珙进入普救寺的情节（图 13-13）。画中的蜿蜒小径将他引向左方，在高山那边他将找到自己的所爱。我在本书所载《重屏》一文中对手卷这种艺术形式的一般性讨论为我们理解画家的用意打下了一个基础：他在这张插图中使用的所有形式因素——包括横向构图、垂直次级分隔、水平运动，以及从右到左的阅读顺序——都与手卷的特性一致。这些视觉因素不见于模拟精美信笺的另两幅插图中；二者强调的是信笺这种媒材所凸显的文字和图像之间的互动。其中之一被设计成张珙给莺莺的信（图 13-15），另一图则用信笺上的一对蝴蝶和恋人间的情诗，暗指张珙和莺莺之间的以诗传情和他们之间的爱情（图 13-16）。

图 13-9 《西厢记》装饰瓷碟。

图 13-10 闵齐伋版《西厢记》第十四"拷红"。

图 13-11 闵齐伋版《西厢记》第五"解围"。

图 13-12 闵齐伋版《西厢记》第十五"伤别"。

图 13-13 闵齐伋版《西厢记》第一"投禅"。

图 13-14 闵齐伋版《西厢记》第十八"酬笺"。

图 13-15 闵齐伋版《西厢记》第九"传书"。

图 13-16 闵齐伋版《西厢记》第三"赓句"。

图 13-17 闵齐伋版《西厢记》第八"听琴"。

图 13-18 闵齐伋版《西厢记》第十一"逾垣"。

"屏风"这种绘画媒材在多至四幅的插图中扮演了重要角色。通过"再造"以往的绘画程式、熟悉形象并与历史上的著名画作建立联系,艺术家主动地挖掘屏风这种图像主题的广阔潜力。第十幕的插图(图13-19)最佳地例证了艺术家在"指涉性"上的尝试:所描绘的一段戏讲的是崔莺莺接到红娘传递

图13-19 闵齐伋版《西厢记》第十"省简"。

来的张生手书后,表面生气,内心里却激动不已。万历年间(1573—1620)的一幅未署名插图中,莺莺正站在一扇屏风围出的私房内读信(图13-20),但是这扇屏风既没有挡住红娘的偷窥,也没有阻止住观者的目光。通过将屏风斜置于前景,让未经雕饰的背面冲外,设计此图的艺术家把观众设想为窥视者,从屏后偷偷看进女主角的闺室。这幅画明显有别于描绘同一情节的另一幅万历年间插图(图13-21),其中屏风被调转过来,正面朝外。屏上所绘的风景与私人庭园的环境融为一体;莺莺正坐在庭园里读张生的信。"窥视"的主题退居次位,被移到背景

图13-20 明人《西厢记》插图"省简"。

图13-21 明人《西厢记》插图"省简"。

关于绘画的绘画:闵齐伋《西厢记》插图的启示 | **349**

图 13-22 明·陈洪绶《西厢记》插图"省简"。

图 13-23 李告辰本《北西厢》插图"河景"。

之中。稳定的构图邀请一种心平气和的目光，不再迫使观者参与到所绘的事件之中。

这两种构图到了万历年间以后都得到了更新。杰出的画家陈洪绶（1599—1652）采用正面的视角，但是以人物和屏风占据整个画面（图13-22）。莺莺的情感状态成为表现的焦点，通过屏面上的绘画象征和暗示：四扇屏上的花草树木或许是暗示不同季节，其间一对象征浪漫爱情的蝴蝶翩翩起舞。陈的插图出版于1639年。一年以后面世的闵齐伋刊本重新诠释了这幅画（图13-19）。表面上，新版插图的设计者回归到第一种万历模式（图13-21），从而向陈的插图提出挑战，但他对环境的省略和对屏画的强调似乎同时又在步陈氏的后尘。"窥视"的主题得到保留，但被进一步复杂化了。画中的莺莺被屏风掩蔽，只露出芳裙一角。画家提供给观者两种领会莺莺的可能方式——或是直接观看她在镜中的映像，或是随着红娘的视线窥探屏风后面的女主人公。有趣的是，这两种观看方式也提示了这幅插图与历史上其他绘画作品的两种联系：一方面，红娘的形象把此图与其他的《西厢记》插图相联；另一方面，"观镜"的图像指涉着中国绘画史中的一系列著名画作，包括顾恺之的《女史箴图》和苏汉臣的《妆靓仕女图》等。

对视觉形象复杂性和指涉性的要求也解释了这幅插图中的其他细节。屏风上所画的山水人物大大地复杂化了对这幅插图的解释。如果说先前的万历版插图（可以看作是闵齐伋插图的原型）明确地表现莺莺是

在屏风前面读信,而红娘从屏风后面偷看(图13-20),闵齐伋《西厢记》的插图则有意地混淆了这种对空间的直白解读。由于屏画向外,观者被引导着想象莺莺将自己藏在屏风后面,这是年轻姑娘初看情书时可能出现的情形。她躲躲闪闪,只有通过红娘的视线和镜中的反照才看得到。但一旦和女主人公脱节,屏画的含义也变成了一个问题。我们发现它在构图上摹仿不久前刚出版的一幅《西厢记》插图,所以它的含义应该在与原型的关系中理解(图13-23)。【13】这幅已存插图所画的是空水孤舟,意指张珙在受到挫折后的孤寂与无望。当把这一景象移植到莺莺闺房中的屏风上时,闵氏本插图的设计者完成了一种双重替换。他"重画"了陈洪绶先前的屏风(图13-22),用山水人物取代了花草蝴蝶。同时也改变了屏画的隐喻,以张珙的孤寂之感代替了莺莺的欣喜之情。这个置换了的屏风图像因此暗指着莺莺所看信的内容——张珙对爱情的渴望和对她的诉求。但这还不是这一精心视觉游戏的结尾:陈洪绶屏风上的一对蝴蝶并没有被舍弃,而是被转化成闵齐伋版本中的一幅独立插图(图13-16)。

闵氏《西厢记》插图中的另一屏风图像也不同凡响,而且更具有诙谐的意味(图13-24)。这幅插图描绘的是剧中的第十三折,两个恋人终于得以同床共枕。与上面所讨论的插图一样,它也是在对某一原型的转

图13-24 闵齐伋版《西厢记图》第十三"就欢"。

图13-25《新刊奇妙全像注释西厢记》插图，"就欢"。

图13-26（传）明·仇英《西厢记》插图"就欢"。

化、延展中形成的。这次，设计者使用的原型很可能是《新刊奇妙全像注释西厢记》中的一幅对页连续插图（图13-25），左页上方描绘了恋人的亲热，右页上表现了红娘的偷窥。如姚大钧所指出的，由于描绘了酥胸半露的莺莺和恋人间的相拥相抱，这幅插图显得比大多数后来的版本更大胆和写实，【14】后出插图中对性爱的描写趋于含蓄，愈来愈多地依靠室内陈设映射象征性内容。现存的一幅彩色《西厢记》插图说明了这个趋势（图13-26）。此图传为仇英所作，但应该是17世纪的作品：画中恋人藏匿在挂着帐子的床上，床的一边被一扇独立式屏风所遮挡。我们能够看到的只是张珙的鞋子、床栏杆上挂着的内衣，以及正在偷听而非窥视的红娘。（事实上，连红娘都不再能够从视觉上

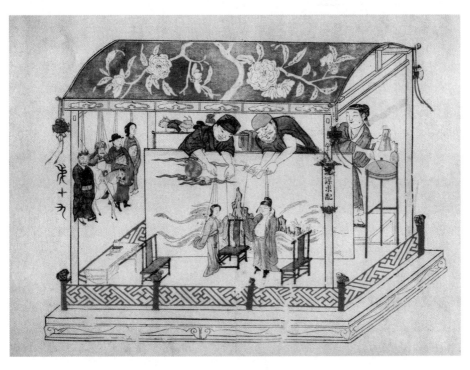

图 13-27 闵齐伋版《西厢记》第十七"报第"。

图 13-28 闵齐伋版《西厢记》第十九"拒婚"。

关于绘画的绘画：闵齐伋《西厢记》插图的启示 | 353

图13-29 明·唐寅《李端端像》。

欣赏到卧室中的交欢。）闵氏本插图对这种"洁本"作了进一步夸张,将它改造成一幅大胆的视觉喜剧(图13-24)。现实主义不再是设计者的考虑;多面屏风将挂着纱帐的床团团围住,宛如一个巨大的纸盒。我们从敞开的一扇屏风看到裹在毯子里的身体——这一景象与其说让我们想到《西厢记》中的男女主角,还不如说使观者更多地联想起《韩熙载夜宴图》中的场景(首段和二段中的床)。红娘正在专心地偷听着他们的动静,但是她不知道站在屏风"盒子"拐角处的福娃正在偷窥自己。

通过这些例子,闵氏《西厢记》插图作为"超级图画"的意义——即"或指涉自身或指涉其他画作,以此展示何谓绘画"【15】的意义——应该是十分清楚了。如果对此还有任何疑问的话,那么第十七幕和第十九幕的两幅插图将排除对任何设计者意图的怀疑。事实上,这两幅画的含义是如此明显,以至几乎无需解释说明。其中一幅重新阐释了传统的"重屏"程式(图13-27):画家将第一扇屏风着色,以表明它是承载图像的"真实"物件;屏上的画面则含有线描的第二扇屏风。画家还留心将"真的"和"画的"屏风都折过一面侧屏,露出屏风背面的题字,从而说明了屏风两面都能承载图画或书法。但是与以前的"重屏图"不同,此处的两扇屏风不再相互平行,而是在正面的屏风中画有一扇斜置的屏风,后者成了三维图画幻象的一部。

中国艺术中这幅最新的"重屏图"因此对屏风作为图像载体和图像再现的双重身份做出了最自觉的陈述。但同等重要的是，这一陈述是通过图画自身完成的——"真的"和"画的"屏风都属于更大的一幅图像再现，而这个"超级"图像又是一出名剧的插图。闵氏插图中的最后一个屏风图像所反思的似乎正是这种复合界框（layered framing）的构成以及绘画和戏剧的虚构性（fictionality）（图13-28）。图中的画屏被表现为舞台上的道具——木偶戏演出中的一架微型屏风。表现郑恒和红娘的木偶在屏前演出，屏风上方两个太空巨人般的演员俯身操控着他们的动作。而张珙和莺莺的木偶则穿着大婚礼服，可怜无助地挂在舞台旁边，等待最后的登场。画家在这里试图描绘的不再是《西厢记》本身，而是剧场表演的赤裸裸的技术手段。这幅插图仍是一幅超级图画：偶剧舞台的原型是描绘浪漫爱情的名画（图13-29）。但它取消了这些画作的再现意味，同时也消除了画中屏风图像的魅力。

（肖铁 译）

（本文取自《重屏：中国绘画的媒介与表现》一书跋语，有较大删节。）

【1】　W. J. T. Mitchell, *Picture Theory: Essays on Verbal and Visual Representations*, Chicago: University of Chicago Press, 1994, p. 57.

【2】　Michel Foucault, *The Order of Things: An Archaeology of the Human Sciences*, New York: Vintage Books, 1973, p.16.

【3】　谢赫：《古画品录》，见：Susan Bush and Hsio-yen Shih, *Early Chinese Texts on Painting*, Cambridge, Mass.: Harvard University Press, pp.39-40.

【4】　关于这部戏曲的历史，参见：Stephen H. West and Wilt L. Idema eds. *The Moon and the Zither: The Story of the Western Wing by Wang Shifu*, Berkeley: University of California Press, 1991, pp.3-153.

【5】　关于这个故事的更全面的概要，见同上，页51—56。

【6】　傅田章：《明刊元雜劇西廂記目録》，再版，东京：东京大学东洋文化研究所附属东洋文献中心刊行委员会，1979年。

【7】　引自李致宗：《历代刻书考述》，成都，巴蜀书社，1990，页215。

[8] 王实甫:《新刊奇妙全像注释西厢记》,1498 年木版印刷版再版,上海,1955。对这一版本中的图画的研究,见:Yao Dajuin, "The Pleasure of Reading Drama: Illustrations to the Hongzhi Edition of the Story of the Western Wing," in Stephen West, *The Moon and the Zither: The Story of the Western Wing*, Berkeley and L.A.: University of California Press, 1991, Appendix III, pp.437-468.

[9] 见周贻白:《中国戏剧发展史纲要》,再版为《中国戏剧发展史》,台南,僶勉出版社,1975,页 406—407。

[10] 同上,页 419。

[11] 关于这一套插图的详细讨论,见:Dawn Ho Delbanco, "The Romance of the Western Chamber: Min Qiji's Album in Cologne," *Orientations* 14 (June 1983): 12-23. 小林宏光:《明代版画的精华:崇祯十三年(1640)刊闵齐伋本西厢记版画》,对这套插图做了广泛深入的介绍,载《古美术》85 号(1988 年 1 月),页 32—50。

[12] 关于瓷器上的《西厢记》插图,见:Craig Clunas, "The West Chamber: A Literary Theme in Chinese Porcelain Decoration," *Transactions of the Oriental Ceramic Society*, 46 (1981-1982): 69-84. 台北故宫博物院收藏的竹器上刻有这部戏曲中的场景。

[13] 小林宏光最先指出这扇屏风画和陈洪绶所作插图之间的相似之处。见《明代版画的精华》,页 43。

[14] Dajuin, "The Pleasure of Reading Drama: Illustrations to the Hongzhi Edition of the Story of the Western Wing," p.466.

[15] W. J. T. Mitchell, *Picture Theory: Essays on Verbal and Visual Representations*, p.35.

清帝的假面舞会：
雍正和乾隆的"变装肖像"
（1995）

紫禁城中所藏的清宫艺术品浩如烟海，在近年出国巡展的一小部分藏品中，《平安春信图》（图14-1）尤为著名。这是一幅重要的皇家肖像，上有乾隆皇帝（1736—1795在位）1782年的金字题诗："写真世宁擅，缋我少年时。入室幡然者，不知此是谁。"

霍华德·罗格斯（Howard Rogers）曾将此诗译成英文，并指出这幅画的价值在于其记录了乾隆和耶稣会画家郎世宁（Giuseppe Castiglione, 1688—1766）之间的早期交往。罗格斯认为乾隆的题诗证实了早在乾隆1736年登基之前、当他仍是宝弘历太子的时候，他与郎世宁之间的关系就非同寻常。他因此将此画定名为《弘历太子肖像》。[1]

罗格斯的讨论对我们理解这幅画很有帮助，不过他的关注点在于赞助人和画家之间的关系，对此画的含义以及这类"肖像画"的性质等问题则未尝涉及。他对该画的定名也引出了一个问题，即当某人只是一幅画上的次要人物时，我们是否可以称这幅画为此人的肖像？提出这个问题是因为在《平安春信图》中，年轻的弘历与一位显然更有权威的长者一起出现。这位长者立姿肃穆，表情庄重，正把一枝梅花递给弘历。弘历则微屈上身，高度大约比这位长者矮了半头。他一边恭敬地仰望着这位长者，一边谦恭地接过梅枝。弘历画像的这些特征，包括其位置、大小、姿态和表情，都突出了他的从属地位以及对这位长者的尊敬。罗格斯猜想这位长者是弘历的"一位年长的侍从或师傅"，因此写道："这位年轻的皇太子纤细而敏感，带着轻微的不安，正与一位年长的侍从或师

图 14-1 清·郎世宁《平安春信图》。

傅站在花园里。盛开的梅花预报春天的到来。"【2】但是这个解释与画中两个人物之间的关系并不相符。另一个解释更为奇妙：甘海乐（Harold L. Kahn）猜测画上的两个人物都是弘历，那位长者所表现的是"乾隆未来人生的投影"。【3】

在我看来，这位长者的身份其实很明显：他不是别人，正是弘历的父亲雍正皇帝（1723—1735 在位）。我在后文中将提到确认这一身份的其他证据。这里，我们只需要比较一下《平安春信图》中的长者像和其他的雍正肖像（图14-6、14-8、14-11），就不难达到这个结论，因为所有这些画像都把雍正描绘成一个留着八字胡的形象，细长的胡须在嘴角两边下垂。因此，郎世宁在《平安春信图》里所绘的并不仅仅是弘历，而是两个相互继承的清朝帝王。这幅画因此应该正名为《雍正与弘历像》。这个新的认定使我们把注意力集中到这幅画的真正主题上来，即这两人之间的关系，而非个人的相貌。

画家使用了各种办法来强调这两个人物之间的联系。就外表而言，二人相同的服装和发式造成他们的一致感和相同性。这一印象在象征性的层面上得到进一步的强调：背景中的两竿细竹映照着二人。作为特立独行品格的象征，竹子的图像在明清艺术中极为普遍，不过这个图像在这张画中被赋予了特殊的意义。很重要的一点是，画上的两个人物都与这个象征物对应，这种共同的联系暗示着二人被赋予相似的性格特征，二者同属一类。但是这种统一性也突出了两人地位和态度的不同。我在上文谈到，两个肖像在姿态和表情上的差异突出了雍正的权威和弘历的谦恭。这一差异也在象征性的层次上被强调：作为儿子的弘历握着一竿竹子，将其轻轻压低弯曲，以示对父亲的恭敬。不过，二人关系中最重要的是一种"传承"(transmission) 的关系，通过雍正把花枝递给乾隆这一动作象征地表达出来。这个细节的关键含义在画名

图 14-2 紫禁城平面图，▲部分为养心殿图。

中说得很清楚："春信"意味着梅花的开放预示了春天的到来。从图像表现看，递花是画中描绘的唯一动作，而那个梅花枝把雍正和乾隆连接在一起，极为明确和贴切地表现了"传承"这个中心命题。

正像清宫里许多其他的皇家肖像一样，《平安春信图》有不止一个版本。以上所讨论的纸本立轴原本可能只是一张草图。这个推测的根据是画面下部有一些用轻微线条绘出的不太清晰的图形，表明此画尚未最后完成。我认为此画完成了的原作是存在的，而且它的放置地点——紫禁城中的养心殿——有着极其重要的政治意义。清史专家指出，养心殿在雍正时期成为紫禁城中在政治意义上仅次于太和殿的建筑。主要是出于对安全的考虑，雍正把这个位于禁城西路、相对封闭的宫室改造成了他统治全国、日理万机的行政中心（图 14-2）。他在这里接见大臣、阅览奏章、封爵授位、颁布法令。同时，雍正也把自己的起居住处从乾清宫搬到了养心殿，与后妃居住的西六宫毗邻。养心殿内的空间分为三部分——放着皇帝宝座的中室用以参朝，东翼有卧室和起居室，西翼为书房。乾隆登基以后，他也效仿父亲的榜样以养心殿作为统治中心，并进而把西翼分割成数间，以为"养心"之用（图 14-3）。西翼对本文的讨论极为重要，翁万戈和杨伯达两先生这样描述了这个特殊的建筑单元在养心殿中的位置：

> 被外屏所遮掩，养心殿是整个紫禁城内保护最森严的中心。陈设有宝座的正堂是一个殿中殿，挂着各式御笔题辞。正中横匾题有四字箴言："勤政亲贤。"宝座两边的对联提醒皇帝："惟以一人治天下，岂为天下奉一人。"中间的长方形中堂上是多产诗人和书法家乾隆皇帝自己撰写的长铭，列出十条君主治国的儒家规训……不过真正给乾隆带来无尽快乐的还是西南角的那个小书斋——一个密室中的密室。这就是著名的三希堂，以三件极珍贵的古代书法作品命名，其中的最后一件于 1746 年纳入御府收藏。包括入口在内，这个角落里的书斋仅有 8 平米……靠近三希堂入口处右墙上是一幅由郎世宁和清宫画师金廷标（约活跃于 1757—1767）合画的壁画，采用了西洋错视画派（trompe l'oeil）的风格。画面制造了一种空间深度的幻觉，仿佛地面的花砖和屋顶的木格一直延伸进画内。[4]

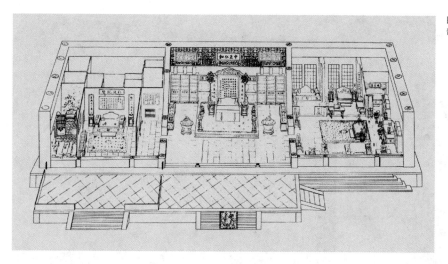

图 14-3 养心殿剖面图。

这幅壁画就是《平安春信图》的最终版本（图14-4）。与纸本草图相比，其山水背景更加复杂，看起来像是一幅"画中画"——也就是内厢房后墙月门中窥得的情景。不过，这幅画的中心人物与草图完全一致：雍正和弘历并排而立，父亲正把一枝梅花传递给儿子。如果我们回过头来重读一下乾隆在草图上的题诗，我们或可推测这首诗似乎是回应这幅壁画而作，因为第三和第四句——"入室皤然者，不知此是谁"——所指的似乎就是绘有此画的养心殿。根据诗的起首两句"写真世宁擅，缋我少年时"，可知这首诗是乾隆晚年写在几十年前创作的一张画上的。他对自己早年画像的迷惑（"入室皤然者，不知此是谁"）暗示出时间的流逝以及此画在养心殿建筑环境中的幻视（illusionistic）效果。由于三希堂是乾隆检视其浩瀚收藏之处，也是他潜心于鉴赏书画和书写题跋之处，我们甚至可以假定，乾隆就是坐在壁画《平安春信图》的旁边，在这张画的纸本画稿上题下了这首诗。

§

只有明白了其所处的建筑环境，我们才能理解《平安春信图》的全部意义。换言之，由于这张画的地点显示出它的极端重要性，对此画的所有讨论都应该在这个具体的环境中展开、检视、确认或修正原来的看法。重新观察画中人物的外貌，我们发现雍正和弘历不仅有着一模一样

图14-4 清紫禁城养心殿三希堂《平安春信图》。

的发式和衣服,而且他们的发式和衣服都模仿了古代汉族儒士的风格。他们所穿的宽大的素袍是儒士的装束,他们的头发以头巾结于顶上——这幅画像因而与清帝的"御容"像有着明显区别。御容是皇帝的正式肖像,有着强烈的礼仪作用。在绘画风格上,御容像舍弃背景环境、身体动作和面部表情(图14-5)。虽然这类画像中的一些较为鲜明地传达出像主的个性,另一些在面部造型上反映了欧洲绘画的影响,但没有一幅违背此类画像的基本规则:御容像必须从绝对正面的视角来表现帝王,满族样式的冠帽及刺绣的龙袍标志出他们的种族和政治身份。

《平安春信图》不是这类"御容"肖像画。从安置地点上说,它位于乾隆私人书斋的侧厢房,而不是陈列在庄严肃穆的皇家祖庙内。由于这种非正式性,这幅及类似的清代帝王像一般被称作"行乐图"。但"行乐"这个称谓绝不应该使我们忽视此类画像的重要性。总的来说,给帝王绘制肖像从来不是随意的事情。杨伯达先生曾考证过当宫廷画师绘制皇家肖像时,乾隆对他们的掌控极为严格,唯有在草图经过他亲自审查和批准之后,画师才可以绘制正式的版本。[5] 不同版本《平安春

362 | 时空中的美术

信图》的存在也支持了他的这个论点。这里我希望特别强调的是，我们需要对这种肖像中皇帝的"扮装"进行认真的分析：在《平安春信图》里，两个满族君主舍弃了御容像中标志其民族和政治地位的满族服装，转而穿上了汉族儒士的传统服装，这到底是为什么？

考虑到清代对服装的严格规束，此类"易装"尤其令人思考。自该朝伊始，为了彰显其统治中国的使命，清朝统治者大力推重其民族服装的重要性，拒绝接受任何采纳汉服的建议。[6] 他们对发型的政策更为极端：通过要求所有汉人改变传统发式，满族统治者迫使被征服者认同并依附满人。但既然如此，为什么满族君主要把自己画成穿着汉族衣服，结着汉族发髻的模样呢？

文献中找不到对于这个问题的明确回答。我们因此必须回到《平安春信图》去探寻其目的和历史情境的蛛丝马迹。首先，这幅壁画的所在地三希堂提供了些许线索。如前文提到的，这里不仅存有最珍稀的古代艺术品，乾隆还在此检视、题跋了大量的历朝名画。这个狭小的厢房因此可以说浓缩了丰富的中国文化遗产——但这些遗产已从其根基上脱离，被移植到了满族皇帝的内廷。这种"位移"被《平安春信图》中雍正和乾隆的传统汉族形象掩蔽了：这两个满族君主把自己表现成中国文化的代表，通过传统的中国象征符号（尤其是松和竹）彰显出儒家的价值观念。因此，这两位满族皇帝的"扮装"实际上否认了满族作为入侵外族攫取中国文化的形象，建立了他们占有并掌控中国文化传统的合法性。

画上两人的中国形象也很符合"传承"主题的图像隐喻：在中国传统文化里，梅花的开放最早透露了春天到来的讯息。不过这里仍然存在一个问题——雍正"传递"给乾隆的到底是什么？一个可能的答案可以从梅花的象征性中获得：这个艺术形象可能是象征了清帝发扬传统文化、促进艺术鉴赏的热情。我们知道雍正自幼学习中国文学，投入大量时间临摹

图14-5 清·郎世宁《乾隆皇帝像》挂轴。

古代书法。他的儿子将这一传统发扬光大，演成一个巨大、执着的收藏事业，并编纂了卷帙浩繁的收藏目录。但是这种对"传承"的解释可能仍然流于肤浅，因为这两位帝王对中国文化艺术的推崇不仅仅是艺术行为，而是有着深刻的政治用意。以乾隆而言，他从来没有把收藏艺术品看成是纯粹的业余消遣，他在三希堂里自题的一副楹联中表达了自己通过艺术宏观中国历史的眼光："怀抱观古今，深心托豪素。"在三希堂所属的养心殿正堂背屏上，他也书写了君主治国的十条规训，其中第二条是"典传家法，敬天勤民"。很明显，此处所说的"家法"是儒家的政治哲学，而非满族的传统。因此我们也就不奇怪为什么同一殿堂中的《平安春信图》里，乾隆赋予自己和自己前辈以儒家先贤的形象。

在这个建筑和政治空间中来理解，雍正所传递给弘历的那枝梅花无疑影射着统治中国的皇权。事实上，对当时有机会看到这幅画的人来说，这一含义是再明显不过的了：雍正有十个儿子，但这张画只把其中的一个描绘成他的后继者。由此我们也可以发现这幅画中的一个政治隐喻：雍正给弘历取的号是"长春居士"，画题中的"春信"包含了这个号中的"春"字。由于"春"的含义是新的一年的开始，"春信"因此明显地意味着乾隆承袭天命，成为下一个清朝皇帝。不过，这种解读也使我们重新考虑《平安春信图》的创作环境和成画年代：它真的是在"弘历仍是太子时"所绘制的吗？这个似乎被绝大多数学者认可的观点现在看来并非确凿无疑。原因是尽管这张画所表现的内容是清史中无可逆转的事实，但是在乾隆登位前并不能被公开讨论，更不用说是绘成图画。众所周知，雍正对皇位继承人选进行了严格保密。史书记载他把选定的皇位继承人的名字写在一张纸上，封入匣中，藏在高悬于乾清宫宝座上方距地面7.5米处的横匾后面。只是在他辞世之后，纸上的名字才被公诸于世：弘历。[7]

由此看来，《平安春信图》是不可能在雍正朝出现的，而必定是在乾隆继位之后授意绘制的。但是这幅画的目的并不在于"记录"一件实际发生的历史事件。作为一幅政治寓意画，它主要是运用象征性的手法，肯定皇位传递的合法性和乾隆对父皇的忠孝。如果把它作为历史绘画的话，它的内容可以说是回顾性的，描绘了一个设定在过去的幻想场景。如果把它作为肖像画的话，它则是刻意虚构的，修饰而非再现了像

主的常规外表。然而，乾隆并不是第一个制作这类"变装肖像"的皇帝：这个传统实际上又是由雍正开创的，乾隆只不过对之加以继承和发扬。这幅画因此也体现了这个饶有情趣的清宫画科的传承，引导我们对这类绘画的历史和象征性作进一步的探讨。

§

故宫博物院收藏的一帧十四页的册页描绘了装扮成各式各样人物的雍正（图14-6）。他一会儿是一个手执弓箭的波斯武士（图14-6a），一会儿是一个从黑猿手上接过桃子的突厥王子（图14-6b），一会儿是正在召唤神龙的道教法师（图14-6c），一会儿又是一个在河滨做着白日梦的渔夫（图14-6d）。他还装扮成雪山洞窟中参禅的喇嘛和尚（图14-6e），或是在山顶上眺望远方的蒙古贵族（图14-6f）。但最多的时候他还是以汉族文人的身份和形象出现，或倚石观瀑、或悬崖题刻、或静听溪声、或竹林弄琴（图14-6g-j）。

在雍正之前，不论是汉族或满族皇帝都不曾有过这样的画像，因此雍正为何别出心裁，以如此新奇的方式塑造自我形象就

图14-6a-k 清雍正皇帝化装肖像。

清帝的假面舞会：雍正和乾隆的"变装肖像" | **365**

成了一个很有意思的问题。（这些画像的制作必定是经过他的授意或批准的。）我的一个推测是，雍正，或绘制这些变装肖像的御用画师，极可能是从欧洲18世纪初流行的假面舞会风潮中得到了灵感。欧洲史研究者已经详细地考证了这个风潮的起源和流布：这种假面舞会根植于宫廷娱乐，以寻求变装模拟的刺激为主要目的。在英国，至少从亨利八世（1509—1547在位）起，戴面具的派对就已成为贵族生活中很重要的一个内容。17世纪时，假面舞会成为化装模仿主题的一个奢侈变种：贵族们装扮成男女诸神，把宫廷生活搬演成神话寓言。复辟时期中，查理二世（1660—1685在位）的宫廷里充满了化装游戏。"午夜假面舞会"自1720年代（这也是雍正在位的时候）也成为英国都市娱乐的首要标志，为贵族及"时髦人士"大力推崇，进而带动了迷醉于异国情调的服装、

首饰和化妆的宫廷风潮。乔治二世（1727—1760 在位）时期的宫廷里虽有自己的化装舞会，但是国王和太子也常常以变装的模样出现在公共场合的化装舞会中。[8]

在当时的欧洲，并不是只有英格兰的上流社会着迷于化装舞会。一些研究者指出英国的假面舞会实际受到其他欧洲国家，特别是意大利和法国的启发。将通俗假面舞会介绍给伦敦民众的是瑞士伯爵约翰·海德格尔（John Jame Heidegger，1659?—1749）。他自 1717 年每周在干草市场（Haymarket）组织假面集会，并在 1728 年被任命为乔治二世的狂欢大师。法国驻英大使多蒙公爵路易（Louis Duc d'Aumont）于 1713 年在萨默塞特宫（Somerset House）举办的化装舞会是英国这类活动最早的一次，被认为是具有重要政治动机的外交事件。[9] 如果说化装舞会的这

图 14-7 （传）Joseph Highmore《四世森威治（Sandwich）伯爵约翰·蒙塔古（John Montagu）肖像》。

图 14-8 清雍正皇帝西式服装化装肖像。

图 14-9 清康熙时期五彩瓷上的路易十六像。

种外交意义值得引起我们重视的话，对本文讨论同样重要的是有关这些派对上所展示的绚烂服装的记录。艾琳·里贝罗（Aileen Ribeiro）在她详尽的论著《假面舞会中的衣裳》（Dress Worn at Masquerades）里把这些服装分为三类：一是"多米诺型"的斗篷、面具或中性服装；二是"奇异型服装"，穿上可模仿某类人物；三是"性格型服装"，穿上可扮演某个特定的历史神话人物或文学戏剧人物。特别值得注意的是，许多"奇异型服装"所表现的是异国的风情和文化。正如伦敦《密斯特周刊》（Mist's Weekly Journal）在 1718 年的一期中所描述的，这类装束把一个化装舞会转化成"万国大会"。作者写道："面对这数不尽的衣裳（其中许多极为富丽堂皇），你可以把这个舞会设想成一个世界各国首要人物的聚会，那里有土耳其人、意大利人、印度人、波兰人、威尼斯人……"【10】其他评论家和作家也有相似的报道，如亨利·费尔丁（Henry Fielding）于 1728 年写的一首诗里包括这些句子："……各色人物在这儿混作了一团／好像世界各国人士同时出现／红衣主教，贵格教徒，大法官一起热烈舞蹈／凶猛的土耳其人忸忸怩怩，修女们反倒是热情而主动／庄重的牧师在玩冒险游戏……"【11】

读到这些历史记载，我们开始感觉到在这些假面舞会和雍正的变装画册之间存在着一种有趣的平行：这个满族皇帝好像是在上演一出"单人的化装舞会"。作为唯一的参与者，他不停地更换衣裳，充当各国人物和各式角色。两个历史证据使我确信这个平行绝非偶然。第一个是 18 世纪欧洲文化中假面舞会和肖像艺术间的联系。里贝罗曾对这个问题做

过彻底研究。她列举的许多例子，包括500余幅绘画，雄辩地证明了在18世纪的欧洲，"表现千变万化的奇装异服的时髦肖像画达到鼎盛"。【12】在我看来，从实际的假面舞会到变装肖像画的变换过程中最引人入胜的一点，是一个或可称为"去面具"的过程。当贵族从化装舞会的参与者转变为肖像画对象的时候，他们摘下面具，显露出自己真实身份，但仍然保留了异国风情的装束以表达变装的刺激（图14-7）。如果雍正的变装肖像果真是从欧洲文化获得灵感的话，那么这种影响最有可能的来源是这类"奇异服装肖像"（fancy dress portrait）或与此有关的信息，而不是真的假面舞会。就我所知，这类聚会从未在中国都城举办过。

这也就引出我的第二个证据：在画册的一页中，雍正被画成一个欧洲绅士模样，戴着高髻假发，手握长矛刺虎（图14-6k）。此画的表现有些滑稽，不过雍正还有另一幅较为庄重的变装肖像，也穿戴着同样的欧式装束（图14-8）。在我看来，这两幅画最终证明了出现于雍正朝的清宫化装肖像（costume portrait）的来源。[雍正之前，欧洲肖像画在中国已可见到，并曾给出口工艺品的设计带来灵感，图14-9所示路易十四（1643—1715在位）的瓷雕像就是这样的一个例子。]值得注意的是，尽管这两幅雍正穿西式服装的肖像看起来好像与欧洲人穿东方服装的画像（图14-7）形成完美的对称，但二者的内在含义有着本质上的不同，甚至可以说是互相对立的。欧洲的这种肖像可以说是"帝国主义"（imperialist）的：这类画像和假面舞会的流行与欧洲文化在世界上的扩张相呼应。清宫中的例子则是"帝王"（imperial）的，它只是以新鲜的手法继续了一个悠久的历史传统，即中国皇帝"天下一人"的自我想象。

§

乾隆秉承了雍正对化装肖像的喜爱，在他仍是太子时就开始定制这类作品。在一幅1734年（乾隆即位前两年）的画中，弘历以一个年轻道士的面目出现，一手握着灵芝，一手搭在鹿背——灵芝和鹿也都是吉祥长寿的象征（图14-10）。这幅画的价值除了在于它是最早的一幅乾隆化装肖像外，还在于它证实了乾隆试图通过绘画把自己和父亲连在一起的努力，因此也为后来《平安春信图》的创作埋下了伏笔。实际上，这幅

图 14-10 清·
《弘历太子化装
像》。

图 14-11 清·
《雍正行乐图》。

1734年画像的主题和图像都源于雍正的一幅肖像。在这幅画中，雍正打扮成一个道士，手执灵芝，旁边有一只鹿相伴（图14-11）。但是另一方面，这两幅画像也表明了父子之间的一个重要差异：雍正从不在他的画像上题字，而乾隆即便在他的最早的化装肖像上也已经题了一首诗，而且在以后的《平安春信图》和其他变装像中保持了这个习惯。这说明乾隆更倾向于对其变装形象进行自我阐释。通过题诗，他明示了这些画像的意图并不在于反映真实，而在于制造幻象。这个意图早在其1734年的画像中就已十分明确，画上题诗说："谁识当年真面貌，圈入生绡属偶然。"将近六十年之后，乾隆在《平安春信图》稿本上又题道，"入室皤然者，不知此是谁"。二者的口吻十分相似。不过，最能代表乾隆自我神秘化努力的是他的称为《是一是二图》的另一组化装肖像（图14-12a）。

这幅画像中的主要人物是装扮成一个汉族文人的乾隆。他坐在一幅山水屏风前的榻上，四周家具（包括一个西式圆桌和三个小几）上摆放着各种古玩，其中的商代青铜觚，王莽制作的"嘉量"，还有一对精美的瓷瓶，全都出自乾隆自己的收藏。一个侍童正在谦恭地倒茶，主人则

望着他表示首肯。画中的第三个人物形象使画的内容变得十分复杂:这是挂在山水屏风前,装扮成文人的乾隆皇帝的画像。从这个画轴上,乾隆俯视着坐在画屏前的自己。他自己的题诗解释了这幅画的含义:"是一是二,不即不离。儒可墨可,何虑何思。"

图14-12(a)、(b) 清·姚文翰《乾隆是一是二图》。

清帝的假面舞会:雍正和乾隆的"变装肖像" | 371

这幅画至少有三个存世版本，都题有此诗，但乾隆在每个版本上的署名则各不相同。其中一幅的签名是"那罗延天"（Narayana），这是佛教中的一个三面神祇（图 14-12b）。因此，在乾隆的心目中，这幅作品的画里画外有着三个——而不是两个——不同面目的自己：真实的他与自己的汉装肖像相对，而这个汉装肖像又被复制在屏风上挂着的"画中画"里。我们因而可以把《是一是二图》看作是乾隆的"双重"化装肖像，其对当朝皇帝变装形象的复制加深了他的自我神秘化。根据乾隆的题诗，他在画中的双重形象代表了两种不同的政治身份或策略，一个恪守儒家法则，另一个推崇墨家学说。不过，对他来说这些都只是"脸面"而已，皇帝的真实身份是不可捉摸的。[13]

我们在此看到的是清宫中化装肖像的象征意义的逐渐深化。雍正的这类肖像满足了他对异国服装的好奇，也表达了他统治万邦的想象。乾隆从没有在画像中扮成异国人物，他的化装肖像含有更深的政治权术意味。倘若《平安春信图》所隐含的消息是皇位的继承，《是一是二图》则象征性地表达了先秦哲人韩非子（公元前 233 卒）约 2000 年前所阐述的"人主之道"："道在不可见，……函掩其迹，匿有端，下不能原。"[14] 这幅画的目的不在展示和显明，而在于"函掩其迹"。

雍正和乾隆也都曾让宫廷画家制作了他们被后妃簇拥的化装肖像，但乾隆所制的画像仍是更为意味深长，有的甚至可以解读成政治寓言。其中一幅现在被裱成挂轴，原来则是壁画"贴落"或单扇屏风画（图 14-13）。画面左下角有"臣金廷标奉敕敬绘"的签名。乾隆自己在右上角的题词含有 1763 年春这个日期。画中人物处于一个深深的峡谷中，但是这个自然风景已被改造成一个桃花源般的皇家隐居胜地：近水源处是处在制高点的一个小亭，下方是连接皇宫别院与外界的桥栏。这两个建筑为两组人物提供了背景：侍从簇拥的乾隆坐在亭里向外望去；而五个身着传统汉装的年轻女子正在皇家卫队的护送下过桥，走向亭子。没有人比乾隆更有权威来解释这幅画，我们在他的题款中读到这些字句：

> 高树重峦石径纤，前行回顾后行呼。
> 松年粉本东山趣，摹作宫中行乐图。

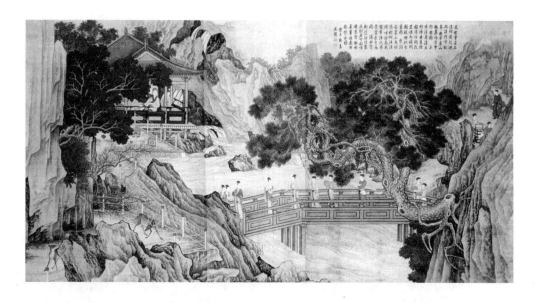

图 14-13 清·金廷标《乾隆行乐图》。

小坐溪亭清且纡，侍臣莫谩杂传呼。
阏氏未备九嫔列，较胜明妃出塞图。

几闲壶里小游纡，凭槛何须清跸呼。
讵是衣冠希汉代，丹青寓意写为图。

瀑水当轩落涧纡，岩远驯鹿可招呼。
林泉寄傲非吾事，保泰思艰怀永图。

 这首诗在品味和文学功力上都说不上是上乘之作，但它对于理解乾隆的化装肖像则极有价值。就我所知，这是乾隆唯一明确地指出此类画像的虚构性和象征性的文字。如他所说，画中人物所着的汉装并不是写实的，而是含有"寓意"的（"讵是衣冠希汉代，丹青寓意写为图"）。这里说的"寓意"有两层。其一，穿戴着汉族衣冠的乾隆形象强调出他作为儒家圣人的自我形象（"林泉寄傲非吾事，保泰思艰怀永图"）。其二，乾隆把画中的嫔妃比作西汉和亲出塞的王昭君，用这个典故影射中国向外族统治者的臣服。不过，乾隆可以更为自己骄傲：他虽然来自北方的"蛮族"，却征服了汉族，成了中国的主人。

 乾隆的题跋指出这张画是根据南宋大家刘松年（约1150—1225）的

图 14—14 明·佚名《士人像》。

画作改编制作的。这个信息揭示了其化装肖像的另一个重要方面,即这些画像越来越从他所收藏的历史名作中取得构图的样式。有时,宫廷画师忠实地临摹前代名作,只把主要人物改换上乾隆的脸相。相当有趣的是,这里我们再一次发现了这些画像与欧洲 18 世纪的假面舞会和假面肖像之间的平行(这个平行很可能有着历史联系)。里贝罗的研究指出,许多当时的资料都表明参加假面舞会的男女宾客按照古典绘画设计自己的舞会服装。一份 1742 年的资料记载:"数不清的凡·代克和其他各种老画从它们的画框中走了下来。"[15] 当这个模式被带到肖像画中,画家们直截了当地把"老画"改头换面成男女贵族们的"新式肖像"。里贝罗发现许多 18 世纪的肖像画以前代绘画为范本,包括凡·代克(Anthony van Dyke,1599—1641)的男士像和鲁本斯(Peter Paul Rubens,1577—1640)的女士像。这些画几乎保留了旧作中的所有细节,唯一改换的是中心人物的脸面。这种作品以此在构图上和传统发生紧密

图 14-15 清·丁观鹏《洗象图》。

图 14-16 明·丁云鹏《洗象图》局部。

联系,但在人物表现上又和当代相连。早在 1780 年,波斯威尔(John Boswell)就已经把这个风尚定义为"趋同性"(uniformity),并认为"它只在一种情况下发生:即众人争相复制某种范本的时刻"。【16】

乾隆的化装肖像《是一是二图》是以一幅古代佚名作品为范本的。这幅画原为御府收藏,现存台北故宫博物院(图 14-14)。从屏风前所挂的

图 14—17 清·乾隆、郎世宁《乾隆雪夜书斋小像》局部。

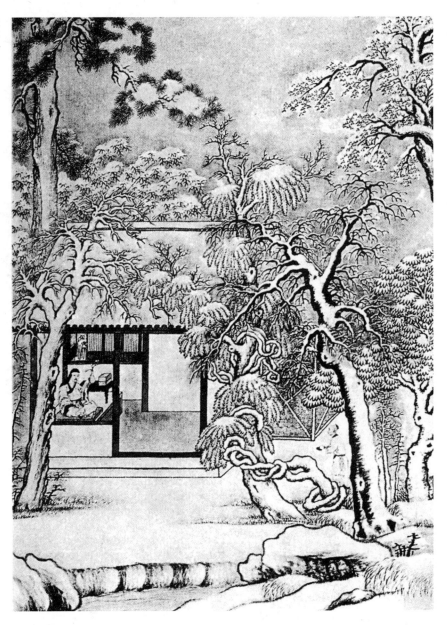

立轴的装裱样式来看，此画成于明代。但至少自乾隆时代以来，它就被说成是宋代的作品。比较一下《是一是二图》与这张原作，我们可以看到清宫画师做了许多细微的改动：桌上的文具、器皿被更加珍贵的御府藏品取而代之；正前方的假石被移到一侧，使前景变得开阔——天子的视野决不应该被任何东西挡住。不过，所有这些改动都比不上画中人脸

图14-18 清·郎世宁《乾隆皇帝赏画小像》。(a) 局部。

的变化,通过这个变化,一幅老画变成了一个当代的肖像。

《洗象图》(图14-15) 也是通过同样的方法将丁云鹏(约1584—1638)的同名画作(图14-16) 改头换面。在此图中,乾隆皇帝以普贤菩萨的面貌出现,正看着众人给他的白象坐骑沐浴。画上有清宫画师丁观鹏(活跃于1726—1770) 的签名,不过故宫博物院研究员聂崇正指出,皇帝面部的写实画法显露了郎世宁的手笔。[17] 实际上,本文所讨论的

图 14-19 清·《乾隆化装佛像图》。

所有乾隆画像可能都出自这个意大利画师之手,我们因此可以称他为专画乾隆之"脸"的权威画师。有一次,乾隆自己先临摹了明代画家项圣谟(1597—1658)的一幅雪景图,然后诏郎世宁添上自己着文人衣冠的小像(图 14-17)。有时,作品之间的相互联系给这些画作添上了另一层意味。例如,修改过的《洗象图》(图 14-15)与另一幅乾隆化装肖像(图 14-18)似乎互相搭配。后者描绘了以汉人鉴赏家面貌出现的乾隆皇帝正在审视一幅挂轴。而此轴不是别的,正是丁云鹏《洗象图》的原作(图 14-18a)。这张画上只有郎世宁的签名,但由画中所显露的多重风格来看,郎世宁仍只是画了皇帝的脸,其余的部分,包括衣裳、树石等,则可能是由丁观鹏完成的。

与欧洲的化装肖像不同,取材于古画的乾隆化装画像与当时社会上的流行风尚无甚关系;它们所显示的是这位皇帝控制一切的欲望:他凌驾于所有传统文化之上,以一身综合了儒家、道家和佛家等各种身份(图 14-19)。这个集大成的倾向在他对待中国艺术传统的态度中尤为明显。他首先是对这个传统的各种内容进行了物质上的占有:由于他的不懈努力,数以万计的名画、瓷器、玉器进入了御府收藏。同时他又在这些艺术品上留下个人的标记,不仅在历代名画上写下题跋,盖上印记,甚至让人在古玉上刻上他的诗文和印章。最后,他还"进入"了这些作品,把它们改头换面成自己的化装肖像。甘海乐(Harold Kahn)曾经写道,"最能反映这个皇帝(乾隆)自我中心的是他的自我收藏"。[18] 这大概也就是他的变装画像的本质所在。

(梅玫 译)

[1] 见:Howard Rogers and Sherman Lee ed., *Masterworks of Ming and Qing Paintings from the Forbidden City*, Lansdale Pennsylvania: International Arts Council, 1988, pp.182-183.

[2] 同上, p.182。

[3] Harold Kahn, *Monarchy in the Emperor's Eyes: Image and Reality in the Ch'ien-lung Reign*, Cambridge, Mass.: Harvard University Press, 1971, p.77.

[4] Wan-go Weng and Yang Boda, *The Palace Museum: Peking*, New York: Harry N. Abrams, Inc., 1982, p.67.

[5] Yang Boda, "The Development of the Ch'ien-lung Painting Academy," in Alfreda Murck and Wen Fong eds., *Words and Images: Chinese Poetry, Calligraphy, and Painting*, New York: The Metropolitan Museum of Art, 1991, p.335.

[6] 陈娟娟:《清代服饰艺术1》,《故宫博物院院刊》1994年2期, 页83—84.

[7] 见:Kahn, *Monarchy in the Emperor's Eyes: Image and Reality in the Ch'ien-lung Reign*, pp.239-241.

[8] Terry Castle, *Masquerade and Civilization*, Stanford: Stanford University Press, 1986, p.28.

[9] Castle, *Masquerade and Civilization*, pp. 9-10.

[10] Aileen Ribeiro, *Dress Worn at Masquerades in England, 1730 to 1790, and Its Relation to Fancy Dress in Portraiture*, New York & London: Garland Publishing, Inc.,1984, p.3.

[11] 同上, p.4.

[12] 同上, pp. 103-312。

[13] 有关"脸"和"面"概念的讨论, 参看:Angela Zito and T.E.Barlow eds., *Body, Subject, and Power in China*, Chicago: University of Chicago, 1994, pp.103-130.

[14] 《韩非子》校注组:《韩非子校注》, 南京:江苏人民出版社, 1982, 页37。

[15] Ribeiro, *Dress Worn at Masquerades in England*, p.136.

[16] John Boswell, "On Imitation," *London Magazine*, August 1780.

[17] 故宫博物院:《清代宫廷绘画》, 北京:文物出版社, 1992, 页270。

[18] Kahn, "A Matter of Taste: The Monumental and Exotic in the Qianlong Reign," in Ju-hsu Chou and Claudia Brown eds., *The Elegant Brush – Chinese Painting Under the Qianlong Emperor 1735–1795*, Phoenis Arizona: Phoenix Art Museum,1985, p.296.

跋 绘画的"历史物质性"
——日文版《重屏：中国绘画的媒介与表现》序[1]

（2004）

自《重屏》首次出版至今已经六年了。六年当中，我经常思考这本书和我对美术史及其研究方法的一般性思考的关系。这篇序言或许有助于读者大致了解我的想法。

总的来说，这本书可以说是一个更大计划的一个组成部分，对包括绘画在内的诸种艺术品的"历史物质性"进行研究[2]。这项计划可说是我对当今美术史学科中存在的两个大问题的回应。第一个问题是美术史研究中"物"的概念的模糊。第二个问题是摄影复制所带来的绘画自身物质性的消解。记得十四年前，盖蒂基金会和布朗大学组织了一个对美术史学界研究过程的普查，并将调查的结果归纳于足有一书之厚的一份报告当中，书名是《实物、图像、询问：工作中的美术史家》[3]。书中"物"的部分的焦点是"原物"与"复制品"之间的紧张关系。几乎所有被采访的研究者都表示在研究过程中宁愿与原物打交道；然而"原物"的概念只停留在直觉上，用一位学者的话来说，是一件艺术品的"体质存在"及其"实物状态"[4]。

这种把实物当作"事实"的倾向——即把实物作为描述、考证和解释的一个先决性的封闭实体——似乎是从艺术鉴定家到社会文化史家各类研究者所共有的。其结果是"美术史原物"（original art historical object）的概念至今仍是这个学科中的未被认真讨论过的一个假说。尽管到了今天，学者们一般认为物的概念在历史上不断变化，但他们在使用"实物"（object）这一名词时仍不加任何界定，而是立刻将其与

"复制品"(reproduction)、"主体"(subject)、"上下文"(context)、"感知"(perception)或"解释"(interpretation)等概念结合。一种特定的结合为一种特殊的,但在多数情况下仍不加说明的"物"的概念提供了基本理论架构。结果是虽然"物"继续是发展各种解释理论和策略的根本条件,但其自身却逃离了理论的质疑。

《重屏》所针对的正是"美术史原物"的这种直觉上的完整性。诚然,从不同学科的角度对实物进行研究已经有过不少的先例,如将实物作为组群和类别加以研究[5]、有关"物的历史"的研究[6]、就主体的构成而做的对客体实物的研究[7],等等。虽说本书在某种程度上与所有这些研究都有关系,但它却有一个特殊的焦点和一个更为切实的目标。它的焦点是创作于历史的某些特定时刻与特定场所的一系列绘画。它的目标是寻求处理这类美术作品的一种途径,既把这些作品作为观察的对象又把它们作为历史解说的框架。这就意味着这种解说将有可能打破实物与复制品、实物与其周围环境以及实物与解释的诸种二元结构。我在书中提出,实现这个目标的一个途径是将一幅历史中的绘画和它目前的物质性状态相区别,通过重构这幅画的历史物质性(historical materiality)——包括其材料属性、结构与意义——来接近其被模糊了的历史性。如此,我在这本书的开头就提出了这样一个问题:到底什么是一幅(传统中国)画?并且回答道:"一幅画必须被理解为既是载负图像的物品同时又是绘画图像本身。二者之间的合作与张力使它成为一件'绘画作品'。"

两个额外因素或倾向给以这项工作特殊的紧迫性。其一是从我们所处时代的"消解了物质性的"(de-materialized)电子影像副本中对传统绘画进行"回望";其二是对近代以前的不同艺术传统进行"环顾"。电脑屏幕上幽灵般的名画影像似乎是提供了想象原作物质性的"零点"。另一方面,我们知道即使在近代以前,"画"这种术语在不同时期和不同文化中所指也并不相同。不加分辨地用在一个全球背景之下,这类术语消解了特定绘画形式或媒介的物质性。例如我在书中提出,传统中国和日本艺术中的手卷画不具有整体的固定边框但却有着动态的表面,它不仅通过目光、而且还通过实际接触与观者发生联系。一幅画屏不仅仅在平面上展现图画,而且也分隔和"掩蔽"着建筑空间。因此在这些情

况下,倘若不将物质特性和观看方式考虑在内,"画"这个概念就几乎不具备什么实际含义了。如果把欧洲绘画传统中发展出来的方法和理论——特别是那些基于稳定的二维图画表现和观者与实物分离的方法和理论——直接应用于一个卷轴或屏风,那可能是非常危险的。

这些例子自然十分浅显,不过它们却表明了这本书中的三个基本论点。首先,作为一个载有图像的物件,历史中的绘画通常是不同材料、部件和符号的集合体。它包含着装饰的和被装饰的、界框的和被界框的、表现的和隐匿的。一幅画的设计与构成和它的展示、观看、持握和陈放等方式有关。这也意味着绘画的"历史物质性"并不仅仅限于绘画自身,而且隐含着与观者、持握者或环境的外部联系。

其次,一幅历史中绘画的定义,或者说它的历史物质性,并不自动显现于该画的现存状态,而是需要通过历史研究来加以重构。比如,唐代到明代的大部分画屏已经被重裱为挂轴。至于卷轴画,多数今天的中国和日本人已不再懂得如何操作欣赏,现代博物馆更是在助长这种无知,将一卷卷的活动画面转化成静止的陈列品。研究者如果了解卷轴画或画屏在特殊历史条件下的绘制、装裱、存放和展示,他就必须逐步将这些作品界定为历史性遗物,而不是仅仅把它们当作现代艺术收藏品。比方说如果要讨论对一幅手卷的观看(spectatorship),他就需要去重构一个情景:只有一个"主要观者"(primary viewer)掌控着观画的速度,而其他"次要观者"(secondary viewers)则从他的背后或旁边观看。

再者,正如以上两点所隐含,一幅画的历史物质性不是仅仅使其成为物体的那种特性,而是使其具有历史功能与历史意义的那种特性。对绘画历史物质性的研究因此有潜力打破复制品与实物/图像、环境与实物/图像、解释与实物/图像之间的二元分立。这种研究之所以能够打破复制品与实物/图像间的二元分立,是因为将两者区分开来的实际是它们不同的物质性,这种区分应该本身成为历史研究的课题,而不是马上证明其高下好坏。(举例来说,一幅名画复制影像可以被看成是原画的另外一种物质形式的"译本"。)这种研究之所以能够打破环境与实物/图像之间的二元分立,是因为一幅画的历史物质性是由其内在属性与外在联系两个方面的因素来界定的。这种研究之所以能够打破理论与

实物／图像之间的二元对立，是因为研究者对所研究绘画的特殊兴趣与他在方法论上的探索是一致的。所有这些"打破"的综合就是以一种新的分析立场与兴趣"回归"于作为客体的绘画。这种"回归"绝不是对解释的拒绝，反之，这种研究应该被看成是解释的内化。斯蒂芬·麦勒维（Stephen Melville）和比尔·瑞定（Bill Readings）曾认为美术史中的两种主要解释方法是"将实物插入一般性意义的历史当中"和"从对特殊表达的依赖中抽取文本"。[8]本书提出的研究法与这两种方法都不一样，是要在对一件物品的本身研究中去重新安排解说的步骤。

尽管这本书讨论的是屏风画的风格、图像志（iconography）和象征性，其基本分析框架是这类作品作为负载图像之实物的历史物质性。物质性被定义为"物的材料特性或体现"，是构成一件美术品的不同物质与视觉因素的总和。由于对历史物质性的研究使解释"内化"，这种研究当中必定存在着不同的侧重和相异的研究方法。而且，由于不同种类绘画在材料、结构以及环境等方面皆有差异，揭示其历史物质性的途径也必须随之变化。从这个意义上说，这本集中讨论屏风和屏风图像的书是运用一个一般性观念去分析历史中的一种特殊类型的绘画作品。虽然这一特定主题要求特定的解释方法，但我希望这项尝试也可以对于其他美术实物与图像的研究有所启示。

【1】　Wu Hung, *The Double Screen: Medium and Representation of Chinese Painting*, London: Reaktion, 1996. 日本版于2004年由青木社出版，中野美代子、中岛健合译。

【2】　我已将这种方法运用到其他种类美术的研究中，其中的一项研究是《玉人——满城汉墓中玉的物质象征性》（"The Prince of Jade Revisited: Material Symbolism of Jade as Observed in the Mancheng Tomb," in Rosemary E. Scott, ed., *Chinese Jade, Colloquies on Art and Archaeology in Asia* 18, London, Percival David Foundation of Chinese Art, 1997, pp.147-170）。

【3】　Elizabeth Bakewell et al. ed., *Object, Image, Inquiry: The Art Historian at Work*, Santa Monica: The Getty Art History Information Program, 1988.

【4】　同上引，p.7。

【5】　正如Jean Baudrillard不久前指出，一个新的分类可以揭示出我们所意想不到的意义系统。见：*The System of Objects*, trans. J. Benedict, London : Verso, 1996. 关于中国古代美术品

【6】　的"内在"和"外在"分类系统，见：Wu Hung, *Monumentality in Ancient Chinese Art and Architecture*, Stanford: Stanford University Press, 1995, pp.18-24.

【6】　这种研究讨论的是一旦产生并进入了不同文化领域的新的社会生命。见：Arjun Appadurai, *The Social Life of Things: Commodities in Cultural Perspective*, New York, 1986.

【7】　Bill Brown 在最近的一篇文章中讨论过文学作品中的物的生命力及其相互的取代和影响。见："How to Do Things with Things (A Toy Story)," *Critical Inquiry* 24.4 (Summer 1998), pp.935-964. 他还简要地归纳了罗兰·巴特和瓦尔特·本杰明著作中对"物中历史"的两种不同观点。见同书 pp.935-936。

【8】　Stephen Melville and Bill Readings eds., *Vision and Textuality*, Durham: Duke University Press, 1995, p.21.mn.

文章出处

《中国艺术和视觉文化中的"复古"模式》(2008)
"Patterns of *Fu gu*(Returning to the Ancient) in Chinese Art and Visual Culture," Wu Hung, ed., *Reinventing the Past: Archaism and Antiquarianism in Chinese Art and Visual Culture*. Chicago: Paragon Books, 2010。

《废墟的内化:传统中国文化中对"往昔"的视觉感受和审美》(2007)
"Ruins in Chinese Art: Site, Trace, Fragment," in Wu Hung, *A Story of Ruins: Presence and Absence in Chinese Art and Visual Culture*. London: Reaktion Books, 2011。

《说"拓片":一种图像再现方式的物质性和历史性》(2003)
"On Rubbings – Their Materiality and Historicity," in Judith Zeitlin and Lydia Liu, eds., *Writing and Materiality in China*. Cambridge, Mass.: Harvard University East Asian Publication, 2003, pp.29-72.

《时间的纪念碑:巨形计时器、鼓楼和自鸣钟楼》(2003)
"Monumentality of Time: Giant Clocks, the Drum Tower, the Clock Tower," in Robert S. Nelson and Margaret Olin, eds., *Monuments and Memory: Made and Unmade*. Chicago: University of Chicago Press, 2003, pp.107-132.

《玉骨冰心:中国艺术中的仙山概念和形象》(2005)
"Immortal Mountains in Chinese Art," in *Wang Wusheng: Celestial Realm: The Yellow Mountains of China*. New York: Abbeville Press, 2005, pp.17-39.

《东亚墓葬艺术反思:一个有关方法论的提案》(2006)
"Rethinking East Asian Tombs: A Methodological Proposal," Elizabeth Cropper, ed., *Dialogues in Art History*. Washington, D. C., Center for Advance Study in the Visual Arts, 2009。

《明器的理论和实践：战国时期礼仪美术中的观念化倾向》（2006）
《文物》2006 年第 6 期，页 72—81。

《神话传说所反映的三种典型中国艺术传统》（2003）
"Ideas of Art and Artists in Myth and Legend," 在 *Art in China: Collections and Concepts* 学术会议上的讲话，波恩，2003 年 11 月。

《画屏：空间、媒材和主题的互动》（1995）
"The Painted Screen," *Critical Inquiry* vol. 23, no. 1 (Autumn 1996), pp.37-79.

《陈规再造：清宫十二钗与〈红楼梦〉》（1997）
"Beyond Stereotypes: The Twelve Beauties in Qing Court Art and The Dream of the Red Chamber," E. Widmer and K. I. S. Chang, ed., *Ming Qing Women and Literature*. Stanford: Stanford University Press，1997. pp.306-365.

《重访〈女史箴图〉：图像、叙事、风格、时代》（2003）
"The Admonitions Scroll Revisited: Iconology, Narratology, Style, Dating," in Shane McCausland, ed., *Gu Kaizhi and the Admonitions Scroll*. London: British Museum Press, 2003, pp. 89-99.

《屏风入画：中国美术中的三种"画中画"》（1996）
Maxwell K. Hearn and Judith G. Smith, eds., "Screen Images: Three Modes of 'Painting-within-Painting' in Chinese art," *Arts of the Sung and Yüan*. New York: Department of Asian Art, The Metropolitan Museum of Art, 1996, pp.319-337

《关于绘画的绘画：闵齐伋〈西厢记〉插图的启示》（1996）
Wu Hung, *The Double Screen*: *Medium and Representation in Chinese Painting*. London: Reaktion Bookss, 1996, pp.237-239.

《清帝的假面舞会：雍正和乾隆的"变装肖像"》（1995）
"Emperor's Masquerade: 'Costume Portraits' of Yongzheng and Qianlong," *Orientations* 26.7 (July and August, 1995), pp.25-41.

《绘画的"历史物质性"》（2004）
《绘画的"历史物质性"——日文版〈重屏：中国绘画的媒介与表现〉序》，《艺术史研究》第 6 辑（2004），页 1—5。

开放的艺术史丛书

尹吉男　主编

* 武梁祠：中国古代画像艺术的思想性
　　[美] 巫鸿 著　柳扬 岑河 译

* 礼仪中的美术：巫鸿中国古代美术史文编
　　[美] 巫鸿 著　郑岩 王睿 编　郑岩等 译

* 时空中的美术：巫鸿中国美术史文编二集
　　[美] 巫鸿 著　梅玫 肖铁 施杰 译

* 黄泉下的美术：宏观中国古代墓葬
　　[美] 巫鸿 著　施杰 译

* 美术史十议
　　[美] 巫鸿 著

* 万物：中国艺术中的模件化和规模化生产
　　[德] 雷德侯 著　张总等 译　党晟 校

* 傅山的世界：十七世纪中国书法的嬗变
　　[美] 白谦慎 著

* 另一种古史：青铜器纹饰、图形文字与
　　图像铭文的解读
　　[美] 杨晓能 著　唐际根 孙亚冰 译

* 石涛：清初中国的绘画与现代性
　　[美] 乔迅 著　邱士华 刘宇珍等 译

* 祖先与永恒：杰西卡·罗森
　　中国考古艺术文集
　　[英] 杰西卡·罗森 著　邓菲等 译

* 道德镜鉴：中国叙述性图画与
　　儒家意识形态
　　[美] 孟久丽 著　何前 译

* 山水之境：中国文化中的风景园林
　　吴欣 主编　柯律格、包华石、汪悦进 等著

* 雅债：文徵明的社交性艺术
　　[英] 柯律格 著　刘宇珍 邱士华 胡隽 译

*长物：早期现代中国的物质文化与
　　社会状况
　　[英]柯律格 著　高昕丹 陈恒 译

大明帝国：明代的物质文化与视觉文化
　　[英]柯律格 著　黄小峰 译

*从风格到画意：反思中国美术史
　　石守谦 著

*移动的桃花源：东亚世界中的山水画
　　石守谦 著

早期中国的艺术与政治表达
　　[美]包华石 著　王苏琦 译

董其昌：游弋于官宦和艺术的人生
　　[美]李慧闻 著　白谦慎 译

（*为已出版）

生活·讀書·新知 三联书店刊行

巫鸿作品精装（五种）

礼仪中的美术：巫鸿中国古代美术史文编

时空中的美术：巫鸿古代美术史文编二集

黄泉下的美术：宏观中国古代墓葬

武梁祠：中国古代画像艺术的思想性

美术史十议

生活·讀書·新知 三联书店刊行